打造
極致登山體能

從肌耐力到意志力、
從平日訓練到高山適應，
全面提升運動表現的訓練指引

Training for the NEW ALPINISM

A Manual
for the Climber as Athlete

STEVE HOUSE
+
SCOTT JOHNSTO

史提夫·浩斯、斯科特·約翰斯頓 著　/　鄭勝得 譯

ACKNOWLEDG-MENTS

致謝辭

撰寫本書的過程，有時就像是薛西弗斯式的任務。在我們的太太密德潔・克羅絲（Midge Cross）與伊娃・浩斯（Eva House）的支持與關愛下，這個任務變得不那麼痛苦。若你喜愛本書的話，那你可以感謝她們。

科學家牛頓說過，他能夠看得更遠，是因為站在巨人的肩膀上。同樣道理也適用於運動領域，前人的心血結晶對於我們助益極大。這些人包括：都鐸・班巴（Tudor Bompa）博士、雷那托・卡諾瓦（Renato Canova）教練、彼得・科埃（Peter Coe）教練、傑克・丹尼爾斯（Jack Daniels）博士、簡・赫爾加魯德（Jan Helgarud）博士、蒂莫西・諾克斯（Timothy Noakes）醫學博士、揚・奧爾布雷希特（Jan Olbrecht）博士、托馬斯・庫爾茲（Thomas Kurz）博士與尤里・維爾霍山斯基（Yuri Verkhoshansky）博士。

回憶最初之際，馬克・斯韋特（Mark Twight）成功地說服了我們「必須寫這本書」。史黛西・文蓋亞（Stacie Wing-Gaia）博士負責審閱營養章節、彼得・哈克特（Peter Hackett）醫師（1981 年登上聖母峰）與羅伯特・舍內（Robert Schoene）兩位醫師審閱高海拔章節並給予建議，以及許多人與作家對於心理章節貢獻良多。

我們衷心感謝所有提供本書建言的人。這包括：烏力・斯特克（Ueli Steck）、佐伊・哈特（Zoe Hart）、克里斯托夫・穆蘭（Christophe Moulin）、克里斯西・莫爾（Krissy Moehl）、亞歷山大・奧金佐夫（Alexander Odintsov）、貢獻四篇專文的

封面照片：浩斯首次徒手（free）攀登秘魯布蘭卡山脈（Cordillera Blanca）的陶利拉胡山（Taulliraju）Italian Pillar 路線。照片提供：普雷澤利

托尼・亞尼羅（Tony Yaniro）、卡羅琳・喬治（Caroline George）、查德・凱洛格（Chad Kellogg）、羅傑・舍利（Roger Schaeli）、凱利・科德斯（Kelly Cordes）、威爾・加德（Will Gadd）、彼得・哈伯勒（Peter Habeler）、格琳德・卡爾滕布魯納（Gerlinde Kaltenbrunner）、馬可・普雷澤利（Marko Prezelj）、史蒂夫・斯文森（Steve Swenson）、歐特克・克提卡（Voytek Kurtyka）、斯蒂芬・西格里斯特（Stephan Siegrist）、尚・托萊（Jean Troillet）、丹妮卡・吉爾伯特（Danika Gilbert）、安德烈・弗蘭森（Andreas Fransson）、斯科特・森普爾（Scott Semple）、科林・海利（Colin Haley）、巴里・布蘭查德（Barry Blanchard）與伊內斯・帕特（Ines Papert）。

我們要特別向全世界最棒的高山攝影師普雷澤利致上謝意，不僅是因為他提供漂亮的封面照片，更因他在自己征途拍攝的無數影像為本書增色不少。

回顧寫書的三年過程裡，沒有卡拉・奧爾森（Karla Olson）與巴塔哥尼亞圖書出版社全體團隊的協助，這本書絕對不可能完成。最後，我們還得感謝編輯約翰・達頓（John Dutton），謝謝他的無比體貼與耐心。

CONTENTS

目錄

第 4 部：訓練、練習與攀登

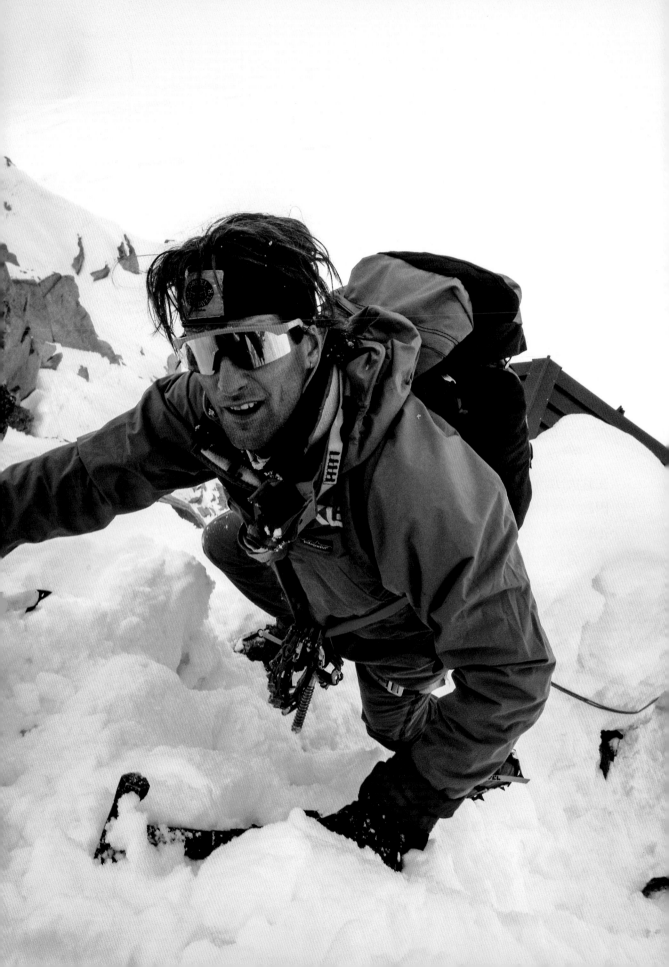

THE EDGE OF THE MAP

foreword

前言：擴展你的地圖

我自認是刻意運用人為方法訓練的第一代登山家。

對我來說，訓練始於挫敗。我挫敗（經常發生）的原因，在於我的野心超過能力。我經常將欠缺能力歸咎於生理問題，因此決定做點事情來改善。我追隨英國音樂家布萊恩・伊諾（Brian Eno）座右銘的前半部分，把自己「逼到最極限」並有所收穫，但卻花了數年時間才實踐座右銘的後半部分，那就是「退回到更有利的位置」。

我的訓練方法反映出我對於登山的態度。登山的浪漫情懷吸引不了我。我並不追求天使的豎琴與翅膀。我聽不到有人在那裡引吭高歌。相反的，我的山岳有著尖牙利爪。陡峭的尖峰威脅我的生命，也不放過我的朋友與同儕。我將山對於生命的冷漠看作是一種侵略並全力反擊。為了對付這種冷漠，我用訓練、想法與態度武裝自己。我和志同道合的朋友一起訓練。我們的口號很黑暗，但確實能激勵我們

當我們一夥人跑步時，我們呼吸遵循節奏（無論速度快慢），那節奏蘊含著一種訊息：「他們都死了。」我們在吸氣與吐氣間回憶那些偉大的登山故事，像是義大利登山家華特・邦納提（Walter Bonatti）一行人在弗雷奈柱（Freney Pillar）遭遇的悲劇*，以敦促自己在生理方面持續精進。

左方照片：斯韋特離開法國莫迪山（Mont Maudit）附近的 Col Fourche 營地。照片提供：艾斯・凱瓦爾（Ace Kvale）

*編註：當時七人團隊中有四人罹難。

體能不足可能帶來嚴重後果，而這凸顯訓練的重要。我很早就體認到，控制自己能掌控的因素，我可以更加自由，去應付那些無法控制的事情。而爬山總是充滿不確定因素。

可惜的是，我不知道如何善用健身房，也沒人可問，因此犯了許多錯誤。我嘗試在重訓室模擬登山，但不懂得運用這項有用工具，最後浪費自己的時間。健身房的好用之處，在於能夠安全地用超負荷方式訓練身體，而這在登山的真實環境無法做到。

之後，我的訓練由階梯機或跑步機這些預先疲勞身體的機器開始，然後再開始重訓，因為這符合我對於登山的看法：朝著山走去，然後攀爬。我花了好多年時間才了解，顛倒有氧與重訓的順序才是更正確的做法，因為這會促使身體釋放更適合登山生理發展的荷爾蒙訊號。

我後來讀到有些攀岩家利用肌肥大訓練增加肌肉量並提升最大肌力，於是我們照著做，直到我發現那些肌肉不論有沒有用到，都是身體必須背負的重量。我誤用了這個訓練理念，它立基於一個錯誤的前提，那就是：所有攀登都是相同的。這絕非事實。最大肌力在山區並不是重點，但我們希望如此，好讓我們可以從事這類訓練。

最後，我的訓練重點變成最大程度地徵召現有肌肉。我必須背負自己的引擎，因此提升功率重量比（power-to-weight ratio）、最大化利用既有資源就變得非常重要。然後，我推想，若引擎不夠力的話，那我可以提高馬力，只要這不會影響油耗就好。

拿引擎做比喻，能讓我們精準地描述訓練目標，令我們保持想法與計畫的連貫。我們認為，適合登山的理想「引擎」必須不停地運轉，根據需求產生爆發力，且可持續輸出50％~60％的峰值力量卻不會出現「過熱」問題。將如此多樣化的功能整合至引擎裡需要許多技術，其中最重要的一點是理解整體目標。

在我的著作《極限登山：爬得更輕、更快、更高》（*Extreme Alpinism: Climbing Light, Fast and High*）裡，我用一句話描述登山體能訓練的目標，那就是「讓自己堅不可摧」。簡言之，

就是韌性。長期以來，我一直以為這個概念僅適用於生理能力，但最後發現韌性也會影響心理能力。事實上，我認為我們過於重視生理，但真正在擬定目標、解決問題與達成所願的卻是心智（運用身體做為它的引擎）。

若體能訓練是一項工具，那它必定是一支鎚子。用了鎚子以後，其他工具經常派不上用場，感覺鎚子就能夠迅速解決問題。體能訓練能提供立即性的正面回饋與迅速進步，特別是你從沒用過的話。但體能提升並不代表登山就會進步。過於重視體能，會令我們看不見技術或效率的優點。我們閉上眼睛盲目使勁，但蠻力對於登山的幫助不大。成功的登山家總是那些結合力量、創造力、信念與心理韌性的人。

斯韋特 1990 年在法國攀登勃朗杜塔庫峰（Mont Blanc du Tacul，海拔高度 4,248 公尺）的 Chere 雪溝。照片提供：艾斯・凱瓦爾

運用得宜的話，體能訓練將是心理操縱的有效手段。在健身房裡設定、實現與超越目標（無論這些目標是否適用於山上），能刺激我們產生適用於登山的心理發展。持續克服艱難的訓練挑戰，並在過程中不時檢視自己，能提高我們的自信心。這種自信心能解放想像力，讓我們能迎接新的、更困難的計畫，並擴展我們解決問題的能力。

嘗試不可能的挑戰需要更高程度的自信，而這樣的自信背後仰賴體能的支持。生理與心理能力分開的話，兩者都不強大。但一個完整、訓練良好的心理與生理系統可說是所向披靡。這樣說好了，我們可以靠著伸長手臂（抽象比喻）與增加臂力（實際功能）的方式，讓不切實際的雄心不再遙不可及。

斯韋特與斯科特・貝克斯 (Scott Backes) 朝著丹奈利峰 (Denali) 南壁與 Slovak 直行路線 (Slovak Direct Route) 前進。照片提供：浩斯

想征服更長的路線，靠的不是更辛苦的訓練，而是訓練得更好、爬得更多。頻率、連貫性與經驗累積，讓我能爬得更有力、更高且更久。提高「人為」訓練的強度，從來都不是重點。強度只是次要的角色，重要性不如經驗或效率。二十年的持續訓練，令我擺脫可恨的心理弱點，並為體能積累打下良好基礎。更強的生理機能與堅韌的心理素質，讓我看到了原先無法想像的光景。訓練是我做為登山家成功的關鍵之一，但完全不是我首次踏入重訓室時想像的那種訓練。

這些日子以來，生理與心理訓練已成為我的謀生之道。在強者為王的運動項目裡，肌力訓練能夠直接幫助運動員。這並不包含登山。我們採取間接的方式：當我們為運動員增加作功能力（work capacity），我們改善的是他的復原能力，如此一來，與登山相關的訓練頻率便能增加，而這代表他可以爬更多的山。更多高品質的登山專項訓練會帶來進步。這是訓練，但也是生活方式，並且需要全面管理。

為了達成此目標，我們需要一定質與量的知識。不幸的

是，市面上流傳的健身知識多數是行銷手法，或是取自於實驗室的控制環境，完全無視個體差異。史提夫與斯科特收集了與高山攀登訓練及準備相關的大量數據，並以實用、使用者友善的方式呈現於此。他們用非凡經歷來支持自己的論點，再透過多位知名登山家的獨到觀點強化這些觀念。這些登山家的實務經歷，對於登山運動的演變有著極大影響。這本書的內容珍貴無比，加上裡頭提及的諸多路線與冒險，肯定會對新一代登山家帶來廣泛深遠的影響。

我經常說，更好的體能會帶來更多機會。這同樣適用於知識。當我們習得新技能、逐漸成為一個人時，我們發現自己擁有新的潛力。這擴展了我們的地圖。我們的世界變得更大了，而且其中有更多機會。本書或許也能帶給你同樣的體驗。

馬克・斯韋特
2013 年 6 月於鹽湖城

斯韋特結束華納兄弟電影《300 壯士：帝國崛起》演員與特技團隊的訓練工作後，在保加利亞首都索菲亞的鵝卵石道路騎自行車。照片提供：克萊・伊諾斯 (Clay Enos)

THE OLD BECOMES NEW AGAIN

introduction

導論：返璞歸真的登山運動

那是悶熱、無風的夏夜，
如此地陰沉與灰暗，
潮濕的霧氣低懸而濃密，遮蔽了整個天空；
但我們心情未受影響，開始爬起山坡。

—— 英國詩人威廉・華茲渥斯（William Words Worth），
《序曲》（*The Prelude*，1799-1805 年）

在華茲渥斯所處的浪漫主義時期，對於世界的實地探索迅速發展。早期登山家都來自上層階級且受過良好教育，像是詩人、攝影家、地質學者、畫家與自然史學家等。

1895 那年，英國的登山家阿爾伯特・馬默里（Albert Mummery）與四名友人首次嘗試攀登喜馬拉雅山脈一座巨峰——海拔 8,126 公尺的南迦帕爾巴特峰。不幸的是登山過程遭遇雪崩，馬默里與其他兩人因而喪生。於是，文藝優雅的登山沾染極端悲劇色彩進入二十世紀，登山運動自此盛行，特別是在阿爾卑斯山脈。

登山技術水平迅速提升。1906 年，首攀易北河砂岩山脈（Elbe Sandstone Mountains）的難度為 5.9。大約同一時期，奧

左方照片：瑞士登山家西格里斯特在瑞士艾格峰（3,970 公尺）北壁「1938 路線」攀爬「困難裂縫」（Difficult Crack）繩距。照片提供：托馬斯・森夫（Thomas Senf）

湯姆‧霍恩貝恩（Tom Hornbein）1963 年 5 月 22 日下午 6 點 15 分登上聖母峰（8,848 公尺），他稍早第一次嘗試攀登西稜。他與威利‧昂索爾德（Willi Unsoeld）也完成史上首次橫越 8 千公尺高峰創舉。照片提供：昂索爾德

地利登山家保羅‧普羅伊斯（Paul Preuss）訓練自己做單手引體向上，且穿著釘靴獨攀（以及下攀）現代難度等級為 5.8 的多洛米蒂山脈（Dolomites）高山岩壁路線。1922 年時，攀登的最高級數為 5.10d。當時的登山家攀爬許多美麗、艱難的路線。現代登山家似乎被與生俱來的好奇心驅動，去攀爬、探索與觀察過程中會發生什麼事情。

　　世界大戰扭曲了一切事物：二戰後征服全球 14 座高峰已成為替代戰場，用來強化優越感或象徵重生，端看你的國家是戰勝或戰敗而定。安娜普納峰是法國人的挑戰，聖母峰分配給英國，南迦帕爾巴特峰歸給德國，K2 峰（喬戈里峰）分給義大利人。攀登變成是一種征服，登頂成了民族自豪的展現。登山的意義從此改變了。一直到 1980 年才象徵性地結束，當時義大利登山家萊茵霍爾德‧梅斯納爾（Reinhold Messner）登上聖母峰，有人問他為何不帶國旗上去，他回答：

「我又不是為了義大利或波扎諾省（South Tyrol）登頂。我只為自己爬山。」儘管這段話惹惱許多人，但他卻樹立了典範。

在資訊時代，一切事物都必須被衡量。在攀登方面，那就是強調難度與速度。最難、最高、最快才是最好的。如今社群媒體盛行，一切都必須分享，於是產生了攝影鏡頭、危險與睪固酮的混合物，往往很悲劇，毫無優雅可言。

新的登山運動兜了一圈又回到當初模樣：一小群訓練有素的運動員努力追趕馬默里的腳步、深受普羅伊斯啟發、效法梅斯納爾年輕時期的攀登方式。因為這些先驅深知包含登山在內的所有心靈探索活動，從最簡單的層面來看，就是你日常選擇與實踐的總合。進步完全是私人感受。攀登的精神不在於結果，像是登山清單、時間與成果等。你確實留下了這些紀錄，你也永遠不會忘記自己爬過哪些山，哪些還沒爬過。你能爬哪些山，就顯現出你整個人目前、暫時的狀態。你無法假裝自己能在 4 分鐘內跑完 1.6 公里，就像你沒辦法假裝能做到高難度的瑜伽動作一樣。登山也能展現你習得、琢磨與精通的諸多技巧。

訓練是登山準備最重要的工具。持續練習能讓你檢視、改進技術與體能狀態。重視奮鬥勝於成功不是我們的天性，但登山會嚴格要求我們遵守這樣的世界觀。擁抱奮鬥本身，是你前進道路上的重要一步。你搖擺不定的自我（生理與心理自我）在登山過程中會強烈地顯露出來。你的進步或改變沒有終點。對我們兩人而言，登山是我們所知最強大的私人經驗。沒有什麼事物能像登山一樣厲害，讓我們誠實地認識自己。

我們並不打算告訴任何人，新登山運動實際會變成什麼模樣。沒人能知道這一點。但我們確實認為，我們的觀點能夠指引你正確的大方向：結構完整、循序漸進的訓練將是未來高山攀登的重要元素，可能還定義了高山攀登的未來。但這並不是因為它能幫助你爬得更有力、更快（它確實可以），而是訓練能讓你透過持續、賣力與規律的練習，為你的身體（更重要的是心智）做好登山準備。

一切從簡，聰明訓練，好好爬山。

TRAINING
FOR THE
NEW
ALPINISM

chapter 1

第一章：新登山訓練

我們想（從登山）得到什麼好處？首先，攀爬過程本身與登頂勝利令我們感到愉悅，其次則是在高山環境運動的暢快感受。當然這也是一場自我發現之旅，每次攀登都帶來驚喜，令我們更加認識自己，例如：我們是誰、能走多遠、潛力有多大，我們的技術、肌力與技能極限在哪，以及對於登山的感受。發現這些也意味著，必要時我們可以掉頭回家、下次再來挑戰，因為「明天又是新的一天」。

—— 法國先驅登山家與作家加斯頓・雷巴法特
（Gaston Rébuffat），《白朗峰山脈：一百條最佳路線》
（The Mont Blanc Massif: The Hundred Finest Routes）

今日登山者所說的訓練多數是登山的替代活動。因為山距離很遠，你無法爬山，所以只好用訓練代替。常見例子包括午餐時間跑步或下班後去攀岩館。一旦登山者有時間與機會進到山裡，他們就會停止訓練，因為他們可以登山。如果

左方照片：海登・甘迺迪（Hayden Kennedy）首攀拜塔布拉克峰（Baintha Brakk，7,285 公尺）南壁期間領攀一段困難混合地形繩距。照片提供：凱爾・丹普斯特（Kyle Dempster）

想精進登山技術，千萬別採用這套錯誤方法，那會讓高山攀登水平無法提升。

自 1978 年以來，攀岩的標準從 5.13 升至 5.15。在這段時間，我們看到了攀岩館大量開設與新人輩出。今天，高山攀登的水平下滑。史提夫在 2008 年至 2011 年期間三度在馬卡魯峰西壁嘗試一條無人攀登過的路線，但依然無法達到克提卡（Voytek Kurtyka）與麥金泰爾（Alex MacIntyre）1982 年建立的高點。以阿爾卑斯式攀登（alpine style）、在 8 千公尺充滿技術難度的高峰建立新路線極為罕見。根據我們統計，這在歷史上僅完成了 5 次，分別是 1984 年在安娜普納峰的尼爾‧波希加斯（Nil Bohigas）與安瑞克‧盧卡斯（Enric Lucas）、1991 年在金城章嘉峰的普雷澤利與安德烈‧施特雷姆費利（Andrej Štremfelj）、2005 年在南迦帕爾巴特峰的文斯‧安德森（Vince Anderson）與浩斯、2009 年在卓奧友峰的鮑里斯‧傑德什科（Boris Dedeshko）與丹尼斯‧紐博克（Denis Urubko），以及 2013 年在安娜普納峰的斯特克。

無論是競技運動或最近流行的運動攀岩與抱石，結構化訓練都能幫助運動員學習如何訓練。這並不是高山攀登文化的一部分，登山者向來只顧著攀登。我們從小就相信，只要爬得愈多就會變得更強，體能也會隨之進步。

如果你渴望攀爬巴塔哥尼亞高原艱難路線，而你才剛開始攀岩，那我們給你的建議是：將大部分時間花在練習攀登花崗岩裂縫，並盡可能這麼做。沒有任何書本可以教你如何領攀一條長距離無確保的繩距*。沒有任何文章可以示範如何露宿。關於如何在巴塔哥尼亞冰帽上方領攀一條陡峭、困難的掌縫，你可以閱讀上千條文字描述，但這並不會讓你更接近實際操作。

事實是，與單純攀登相比，結合訓練計畫與攀登，能讓你更快獲得攀登高難度繩距所需的肌力與耐力。讀了本書前幾章解釋的生理學後，你也將了解：多數攀登最好都不要超過你的最大極限。不僅耐力如此，技術與心理進步同樣適用。此知識將幫助你的肌力與耐力成長，而透過這些肌力與耐力，你將更容易培養自律心智與正確技術。

*審訂註：長距離無確保（runout）指路線上的某段繩距，過程中會放確保點，只是確保點之間的距離比較遠。

任何運動訓練都有個基本概念：運動專項（登山）訓練必須建立在非常完善的體能基礎上。我們承認登山（尤其是高山攀登）是一項高度依賴技術的運動，需要廣泛的知識、經驗與能力。正是這種對於攀登技術的要求，促使許多高山攀登者（以及所有登山者）「僅以攀登」做為訓練。

試想一下：以跑步運動而言，百米短跑選手的爆發力與超馬運動員的持久耐力都是跑步，但這兩項運動卻又是如此截然不同。令許多人吃驚的是，這兩項運動的訓練都是從整體肌力與體能開始，以提高基礎身體素質。百米跑者與超馬運動員在訓練計畫與職涯發展中不斷進步後，從專項訓練獲得的益處將越來越多。這意味著他們將花費越來越多時間練習接近實際比賽時的距離與配速，以求賽事中的表現。他們深知，在開始運動專項訓練時，他們的基本體能水平越高，在最終賽事的表現就會越好。

對於傳統耐力型運動（如跑步）而言，運動專項訓練在整體訓練量的比率比你想像中來得小，無論以一年或一生來看皆是如此。根據發展階段與目標的不同，專項訓練（意思是訓練時的跑步距離與配速接近比賽的距離與配速）所占比率的差異極大，年輕人與新手可能不到總訓練量的一成，世界級運動員最多則可達三成比例。

運動員經常忽略基礎訓練與運動專項訓練間的區別，且過度重視後者。專項訓練與實際賽事表現引人入勝，這是YouTube 影片與頭條新聞吸睛的原因，這些內容為冠軍創造一個又一個的都市傳說。看完斯特克以 2 小時 48 分鐘獨攀艾格峰北壁 1938 路線的影片，有哪位登山者沒有受到啟發？同樣道理，看到肯亞運動員大衛・魯迪沙（David Rudisha）在2012 年倫敦奧運 800 公尺決賽擊敗對手、再次改寫世界紀錄的影片，誰能不深受感動？當你觀看這些大師展現生涯巔峰狀態時，你沒注意到的是：他們破紀錄的成績背後，有無數小時的基礎、非專項訓練在支持著。

為了說明傳統運動知識如何應用至攀登訓練，讓我們運用一些比喻。以越野滑雪為例，斯科特在這方面擁有廣泛經驗，他兼具運動員與世界盃教練兩種身分。在這些賽事中，運動員

*編註：盡力程度（effort）指的是做到多認真，最高盡力程度便是做到力竭，或比賽過程中毫不保留使出全力。

必須在緩坡與陡峭上坡將功率水平維持在最大攝氧量（VO₂ max）的 95%~120% 之間，持續時間長達幾分鐘。然後，他們必須在講求速度與技術的下坡路段迅速恢復，如此一來，他們才能在至少 2 小時的比賽裡，多次重複這個最高盡力程度*的過程。技術是獲勝的關鍵，因為動作經濟性（economy of movement）對於速度的影響極大。對於這項運動裡最優秀的滑雪者來說，約 80% 的訓練量是由非運動專項訓練組成。此運動（滑雪比賽）被拆解成好幾個部分，每個部分對應運動員某方面能力，然後運動員分別針對這些部分訓練，以提升對應的能力。我們將教導你如何將這一切套用至攀登。在越野滑雪比賽中，各個組成部分可拆解成肌力與爆發力訓練，以及各種強度

北歐滑雪比賽時間很長，加上此運動需動用全身，在生理要求方面類似於攀登長程技術路線。照片提供：伊恩・哈維（Ian Harvey）

及模式的有氧基礎體能訓練與技術訓練等。每年僅有 20% 訓練量用於專門模擬實際比賽需求的訓練。

若你想攀爬的是雷尼爾峰（Mount Rainier）「沮喪剁刀」* 路線，那訓練將非常簡單，因為此目標所需的主要能力是有氧耐力，技術並不是關鍵。非攀登專項訓練將包含肌力訓練，但主要由健行與山中跑步組成。隨著訓練時間拉長，後續將涵蓋攀登有雪或冰河的非技術性山峰。你將很快地發現，上下坡健行的非專項訓練能為更高難度的雷尼爾峰攀登奠下基礎。

* 編註：「沮喪剁刀」(Disappointment Cleaver) 因路線上有許多瘦稜切穿冰河，如同剁刀剁開食物而得名。

若你的挑戰目標變成攀登技術性高山路線（或許是高海拔）時，那能力轉換的過程將變得更複雜。請開始像教練一樣思考。你將很快地發現，基本的支持性訓練將包括雷尼爾峰登山者的所有訓練，並增加不同長度與難度的技術路線，以幫助你取得達成主要目標所需的數項生理與心理素質。讓我們進一步延伸比喻，你並不是用包含目標所有面向的攀登來作為訓練，而是針對各個組成部分個別培養能力。有時候，這些非專項的攀登訓練本身可能就是令人敬佩的成就。就像傳統運動員在創造世界紀錄或贏得奧運金牌前，總是克服無數艱難訓練並取得許多傲人戰績。

對於擁有崇高目標的登山者來說，其中一大挑戰在於如何找到專項訓練。換句話說，如何找到路線去培養目標路線所需的能力。登山界過去僅以口頭支持此概念，但並未完全理解其適用狀況。北美登山者從攀登家鄉的山岳升級至加拿大洛磯山脈，再到阿爾卑斯山脈，或許先在阿拉斯加山脈稍事停留，再去挑戰喜馬拉雅山脈。事實上，雷巴法特 1973 年出版《白朗峰山脈：一百條最佳路線》時，已經為這種漸進式方法提供了步驟指引，指導備受期待的新手登山者循序漸進地掌握登山技能並成為高山攀登者。但此方法如何融入攀登生理與心理訓練，這一類訊息在書中並不完整。

第一步別出錯

史提夫·浩斯

我深吸一口氣，然後朝著冰壁揮動冰斧。我看了一下站在上方的普雷澤利，他正等著我呢。我吸了一口氣把自己拉上去，我的雙腳已經發軟，肩膀無比痠痛。我拔出工具、再往上砍劈。馬可轉身攀爬，他按自己節奏攀爬風蝕冰層，朝著努子峰 (Nuptse) 南壁 7 千公尺處前進。我讓自己稍事休息，用力吐一口氣後，再次揮動冰斧往上爬升，踢步階時配合他上升時斷斷續續的節奏。

2002 年，在 60 小時征服丹奈利峰 Slovak 直行路線與 25 小時攻克福克拉山 (Mount Foraker) 無限支稜 (Infinite Spur) 後，我以為自己已準備好晉級，可以開始挑戰喜馬拉雅山脈了。我在阿拉斯加遇到的普雷澤利是個完美搭檔：身為登山老手的他曾遠征喜馬拉雅山脈數十次，也有多次阿爾卑斯式攀登經驗。那年春天，在努子峰高處，冷風令我快喘不過氣來。儘管我成功登頂阿拉斯加山脈，但我還不夠資格挑戰這些高峰。

返家後，我與蘿拉·麥卡貝 (Laura McCabe) 一起參加北歐滑雪俱樂部 (Nordic Ski Club) 訓練，她曾兩度參與奧運滑雪比賽。北歐式滑雪被認為是最困難的運動，其中不乏體能絕佳的運動員。我就是在那裡遇到我的首位教練，她是加拿大籍北歐滑雪運動員，最近剛完成運動生理學碩士學位。在戶外運動品牌巴塔哥尼亞的幫助下，我雇用她成為我的教練，並以服飾贊助換取訓練計畫，目標是以阿爾卑斯式攀登海拔 7,821 公尺的瑪夏布洛姆峰 (Masherbrum) 並開闢新路線。

當白雪開始飄揚時，我會在黑暗中醒來，帶著北歐滑雪板，在頭燈輔助下在當地小徑滑雪，一直到早上 7 點再去北喀斯喀特直升機滑雪 (North Cascade Heli-Skiing) 渡假中心上班。我一週有 4 天在那邊教課，滿足大家對於粉雪滑雪的嚮往。我買了一個心率感測器，每次訓練期間都用它，並追蹤我在第二區低心率花費的每一分鐘時間，希望穩定地提升耐力。

2003 年 6 月在瑪夏布洛姆峰基地營，我和馬可攀爬一座鮮為人知的 6,401 公尺山峰做高度適應。馬可加速攀爬，離我越來越遠，好像我站著不動似的。那天早上我感覺自己狀態極佳，所以我認為馬可肯定是在作弄我，故意在我的背包裡放了一塊石頭。那很像他的風格。我停在雪溝中間，把包包裡所有東西都倒了出來。哪有什麼石頭。

我再次挑戰失敗，回家時順道拜訪朋友斯科特·約翰斯頓。我們聊天時談到瑪夏布洛姆峰，話題延伸到那年冬天我接受的訓練。

斯科特說：「你訓練過度了，我無意冒犯你的教練，但我認為她不懂登山。她把你當成滑雪選手來訓練，而你身體作功的方式屬於登山運動。」

我承認，我沒有將直升機滑雪嚮導算進訓練時間。斯科特難以置信地笑了出來，「實在有夠笨的。」

「斯科特，我都是滑雪下坡，每次滑雪都是直升機把我們載到高點。你很難把這個算做訓練。」

斯科特接著向我詳細解釋了一些基本訓練原則，這些原則構成本書的基礎，並獲得所有頂尖教練與運動員認可。

自 2003 年那一天起，斯科特指導並傳授給我的知識，構成我今日對於訓練的大部分認知。這些資訊立基於數十年來科學家鑽研人體表現的研究成果，以及斯科特在全美與世界盃參與游泳與北歐滑雪比賽的多年經驗。再加上他遠征阿拉斯加、加拿大與喜馬拉雅山脈取得的一系列知識與經驗。在我看來，這在登山界是獨一無二的見解。

浩斯嘗試攀登努子東峰（7,804 公尺）失敗，圖為他離開努子峰南壁高處營地。照片提供：普雷澤利

史提夫使用了我們在本書裡提倡的方法，他花費大量時間進行基礎的非攀登專項訓練，之後成功在此基礎上進行更多專項訓練，挑戰越來越多高山技術路線。以菁英等級來說，必須四處搜尋並長遠規劃，才能找到適合的專項訓練攀登。

讓我們再以跑步為例，你認為牙買加短跑名將尤塞恩‧博爾特（Usain Bolt）為了在 100 與 200 公尺田徑賽事改寫世界紀錄，會每天去操場跑步以打破他的舊紀錄嗎？如果你覺得會，那誤會就大了。他是針對許多要素訓練，然後這些要素結合起來，令他成為史上跑最快的人。他僅花一小部分時間以比賽強度實際跑 100 或 200 公尺。

以攀登領域中最能量化的運動攀登來說，頂尖運動攀登者應該將大部分時間用於挑戰能力極限、解決路線難題，然後其他簡單路線僅佔他們訓練量的一小部分嗎？為何克里斯‧夏馬（Chris Sharma）這類菁英攀岩運動員沒有每週挑戰 5.15 難度呢？如果他成功過一次，那每週做一次又何妨？此想法大錯特錯。這就好比是要求博爾特每週好幾天要以比賽速度跑 100 公尺，期待他身體素質能夠提高並打破自己的記錄。傳統運動的頂尖教練與運動員很久之前便放棄了這種訓練方法。

本書提供的資訊背後有人體生理學的支持，後者是數十年研究與實踐的成果。我們經常關注其他運動，以了解是什麼因素造就該領域的最佳運動員。最厲害的運動員（無論是跑者、自行車手、滑雪選手或足球員），並不是天生就有飛毛腿或驚人鐵肺。他們通常在教練的指導下接受訓練，或許很小的時候就開始了。他們的身體適應每一次訓練、每頓

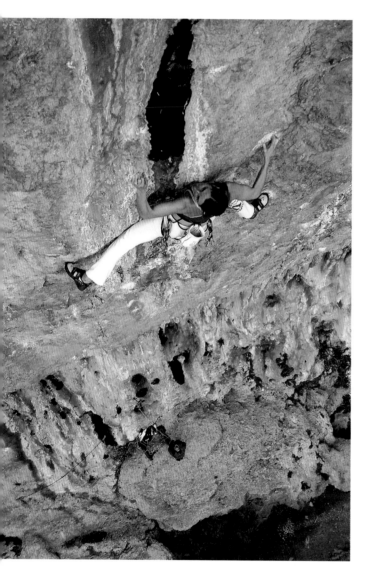

瑪蒂娜‧查費爾（Martina Čufar）在斯洛維尼亞 Miša Peč 攀岩場練習 Vizija 路線（8c 或 5.14b 難度）。照片提供：普雷澤利

餐點與每一次休息，慢慢地總和一切成為頂尖運動員。在高山攀登領域，是否有人依循相同道路呢？答案是沒有，現在還沒有。走上這條道路的人，將永遠地改變高山攀登。

登山訓練在某些方面不同於其他運動的訓練。前者持續時間更長，有時超過一週。強度落差也很大，難關分布很不平均。你無法提前幾個月排定攀登，只有天氣晴朗時才有機會。失敗可能帶來致命後果——高山攀登的死亡風險極高。

20 世紀提升高山攀登水平的人，包括布爾（Hermann Buhl）、梅斯納爾、邦納提、哈伯勒、羅瑞坦、斯科特、麥金泰爾、卡梅蘭德、庫庫奇卡（Jerzy Kukuczka）與克提卡等人，多數使用攀登做為攀登訓練，布爾、梅斯納爾與哈伯勒是少數例外。對於天賦與這些傳奇人物相等的人來說，這樣的訓練或許已足夠。史提夫認為自己屬於沒有特殊運動天賦的族群。在登山運動裡，最有天賦的人不太可能是改變我們攀登方式的人。天份會讓人變得懶惰。創新是留給最勤奮與最懂得聰明訓練的人。

2004 年春天，史提夫在斯科特指導下完成第一年訓練。4 月，他與普雷澤利經歷北雙峰北壁 6 天的辛苦攀登後，在白曚天（white out）中花費 14 個小時找出方向穿越哥倫比亞冰原，並在新雪中開路。史提夫當時十分疲憊，但保留了體力與精神，靠著地圖、指南針與 GPS 幫助，走了 32 公里回到對的位置。3 個月後，他在巴基斯坦 K7 峰獨攀一條新路線，在 44 小時內從基地營往返。這是史上首次有人在如此高峰獨攀如此困難的路線，同時還能活著回來。一年後，史提夫與安德森以阿爾卑斯式攀登一條被視為 8 千公尺高峰上最困難的路線。這證明了我們採用且在本書分享的方法確實有效。

那對於終其一生都是高山攀登者，但不需要爭得第一或改寫紀錄的人呢？或許正如雷巴法特在本章開頭所說，「登山是一場自我探索之旅，每次攀登都令我們更加認識自己，例如：我們是誰、能走多遠、潛力有多大，我們的技術、肌力與技能極限在哪，以及對於登山的感受。」訓練成為自我探索的重要途徑，同時也是攀登的一部分。

別冒險逞強，
讓一切在你控制之中

烏力·斯特克

　　我是控制狂。即便在日常生活中，我都需要一切事物按部就班。登山時，我需要有一種「所有事情都在控制中」的感覺。我認為，這種態度是我至今還活著的原因。幸好，我很膽小，否則我的野心早就把我害死。

　　我需要明確目標。我並不是那種爬了一下山然後突然去跑步的人。我總是需要目標，而這個目標是高效率訓練的基礎。你想達成的目標是攀爬 8 千公尺高峰、難度 5.13 的徒手獨攀 (free solo)，或是徒手攀登酋長岩，這中間差異很大。你必須接受事實：你不可能每回登山都拿出最佳表現。若我想要徒手攀登酋長岩的一條路線，那我不會去跑馬拉松。我會把時間花在攀登上頭，因為跑步會佔據我原本能用在攀岩訓練的時間與精力。此外，像跑步這類心血管訓練必須經過調整，以符合我特定的目標要求。與攀登喜馬拉雅山相比，我需要不同種類的耐力才能以最快速度攀登艾格峰北壁。這些細節會造成極大差異，而這正是有趣的地方。我已經歷過這一切，完全知道要達到這種體能水平需要付出多少心力。

　　訓練必須定期調整。身體不可能全年以最佳狀態運轉。這對於許多登山家來說非常困難，他們覺得自己必須一直維持最佳表現。一直試圖達到巔峰會令你出現高原停滯期，除非你打破這個循環，否則不可能進步。經過適當訓練，你將能抵達高峰期，高度遠勝於高原期。你唯一要做的，是讓高峰期出現在對的時刻，而這一切仰賴計畫。我總是根據計畫執行訓練。

　　對我來說，登山是持續進步的過程。我一直想要締造艾格峰北壁的速攀紀錄。我透過優化訓練的方式來提高攀登速度。接著，我開始挑戰 onsight 攀登*一條未知路線並要求速度，後來在大喬拉斯峰與馬特洪峰北壁實現此目標。這些經驗為我帶來更多可能性。我知道自己能在不知道路線的情況下，在 2 小時 30 分內攀登 1 千公尺高的山壁。這提高了我挑戰喜馬拉雅山脈的勝算。

　　記得有一次，我有一天半的好天氣可以對付希夏邦馬峰，它的南壁約 2 千公尺高。在這樣的天氣與時間條件下攀登此山壁，一直是我追求的目標。我爬的路線極具挑戰性，相當陡峭且岩石嶙峋。10 小時 30 分後，我已登上山頂。

　　兩天以內的氣象預報總是非常準確。這代表在這樣的路線上我算是非常安全，而安全的原因是我擁有良好體能。我可以精確地評估，所以不

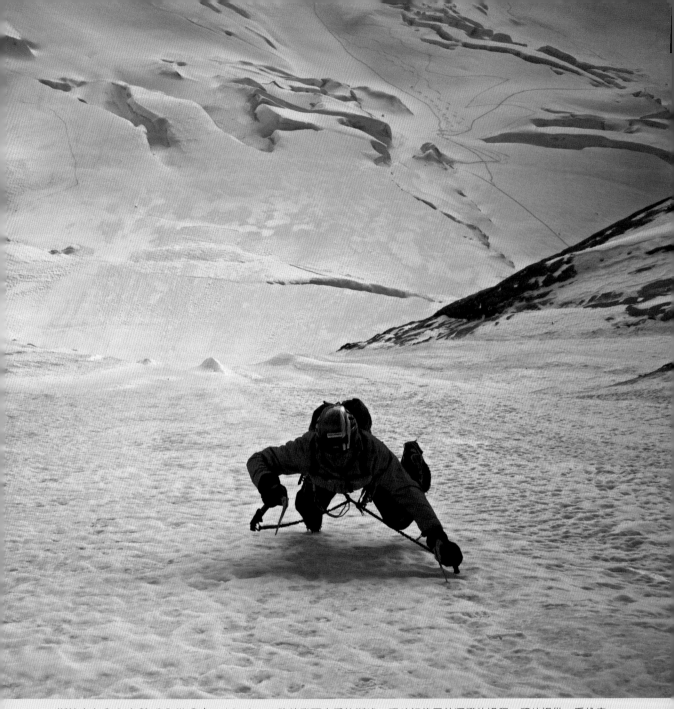

斯特克在 2 小時 21 分內從 Colton-MacIntyre 路線登頂大喬拉斯峰，照片記錄了他獨攀的過程。照片提供：喬納森·格里菲斯（Jonathan Griffith）

必冒險逞強。不論登頂與否，重要的是活著回來。
你必須對自己誠實：沒有人真的關心你是否登頂，
你是為了自己而做。每個人都必須自行決定願意
承擔多少風險。風險無法量化，總是因人而異。

　　你必須了解，你不可能無止境地突破極限（更
高、更快、更好）。最終你必定會抵達高峰，然後開
始下降。我認為，無論你的水平高低，重點是不
要失去熱情、享受戶外環境並持續挑戰自己。

＊編註：見 441 頁詞彙表。

瑞士登山家斯特克的名字已經與登山訓練畫上等
號。他最有名事蹟是在 2 小時 22 分內完攀艾格
峰北壁。2017 年不幸於努子峰山壁墜落身亡。

第1部：
耐力訓練的方法與生理學

THE METHODOLOGY AND PHYSIOLOGY OF ENDURANCE TRAINING

section 1 ·

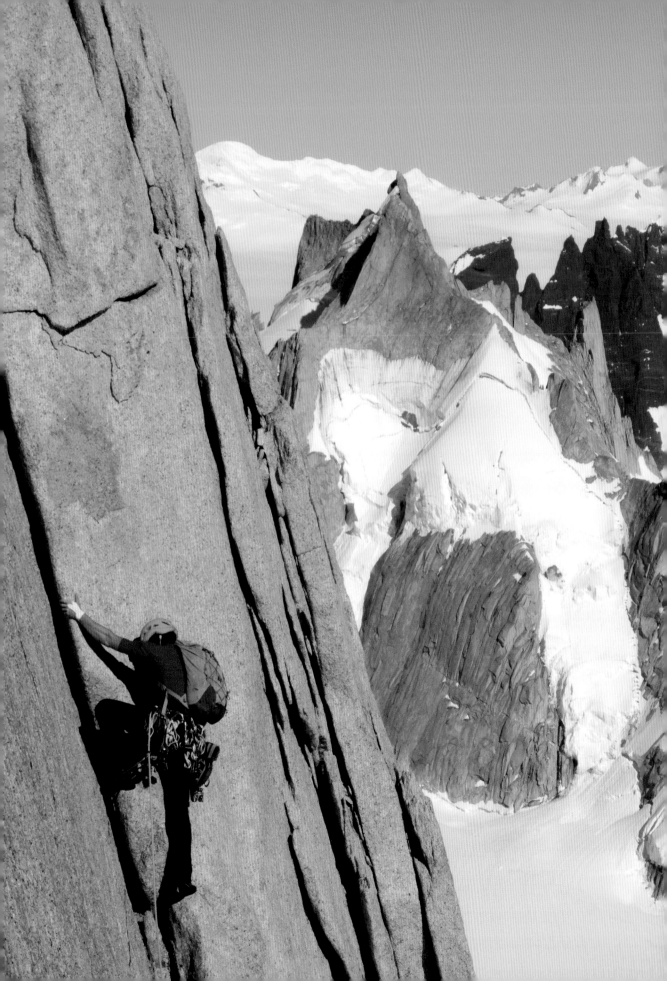

第二章：耐力訓練的方法

高山攀登是一門攀登山岳的藝術，必須以最謹慎的態度面對最大危險。這裡說的藝術，指的是必須動用知識。你不可能永遠待在山峰，總有一天得下山。那重點是什麼呢？其實只有一點：高處能看到低處，低處卻看不到高處。當你攀登時，請記下沿路遭遇的困難。下山時，你看不到這些困難，但只要仔細觀察，就會知道困難還在。回憶高處所見一切，在低處找到自己的路，這就是藝術。當你再也看不到時，至少還能掌握狀況。

—— 法國作家勒內·多馬爾（René Daumal）
《模擬山》（Mount Analogue）

左方照片：海利第二次攀登 Care Bear Traverse，在菲茨羅伊峰（Cerro Fitz Roy）的 Goretta 柱走 Kearney-Knight 替代路線前往 Casarotto 路線。照片提供：羅蘭多·加里博蒂（Rolando Garibotti）

登山者做為運動員

許多人會說，高山攀登是一門藝術，不是運動。高山攀登對登山者有獨特要求。沒有任何有組織的運動，會讓參與者忍受好幾天的艱難行進，只為了抵達賽事的起跑線。在攀

前跨頁照片：浩斯領攀巴基斯坦喀喇崑崙山脈的昆揚基什東峰（Kunyang Chhish East）南壁，他嘗試攀登這座當時無人登頂過的山峰失敗。照片提供：安德森

爬長路線時，登山者並沒有半途退出一場糟糕比賽的選項，因為比起繼續前進，撤退的風險可能更大。志工可不會在下一個露宿帳拿著暖毯與熱食等著你。當你花費數月或數年時間克服困難，好不容易登上峰頂，也還沒有抵達終點線。比賽還沒結束。你無法像一般運動員那樣就此放鬆。因為下山也是一項挑戰，甚至比上山更困難。

我們承認高山攀登與跑步比賽確實存在很大差異，但依然認為：你在城市公園跑步或是在艾格峰北壁第二個冰原使出前踢（front pointing）技術，兩者背後的耐力生理學基礎是相同的。我們登山者可以從傳統運動訓練裡學到很多東西。

攀登的結構化訓練是近年來才出現的現象。到目前為止，多數文獻與實作都是針對攀岩。半個世紀以來的試錯，已帶來一些不錯成果，讓許多人能將現代肌力訓練理論應用至攀岩。另一方面，高山攀登卻是訓練者最後一座攻下的堡壘。從歷史上看，許多高山攀登的名人把攀登當做唯一訓練。事實上，登山界標竿人物經常在文學作品裡將自己描繪成半瘋狂狀態、不隨波逐流的異類，在他清醒到足以攀登的每一刻，都過著相當不穩定的生活。確實，用這種高度隨機的方式，也能達到驚人技巧、完成大膽壯舉。對於部分登山者來說，「極為不穩定的生活」或許是他們達成這些功績的唯一方法，但其實有更好的辦法能夠幫助他們做好準備以克服高山攀登的挑戰。

美式足球傳奇教練文斯・隆巴迪（Vince Lombardi）說過：「疲勞令我們所有人變得懦弱。」或許這句話用於登山更貼切。登山時，阻礙你成功的可控限制因素中，最大的一項就是疲勞。如果你的體能持續疲弱，就永遠無法發揮全部的技術。過去 50 年以來，傳統運動的訓練方法出現極大變化。競爭帶來的探索與進步動力推動訓練方法不斷精進，今日運動員因而得以運用非常專門的方法來進行菁英訓練。

在挑戰高峰的漫長路線上，速度就是你的保障。在複雜的地形迅速行動，需要高水平技術能力與支持此一能力的耐力。這兩種截然不同的能力，必須經過多年實作才能獲得。忽略任何一項都會限制你的潛力。

獲得成果

史提夫·浩斯

2003 年秋天，我自瑪夏布洛姆峰歸來後便與斯科特展開新的訓練計畫。當時我剛在大喜馬拉雅山脈取得首次重大勝利，也就是在喀喇崑崙山脈一座無人爬過的高峰（6 千公尺）上獨自攀登一條新路線。在接下來兩年內（2003 年 9 月~2005 年 9 月），我征服了許多高山路線（如下所示）。

- Talkeetna Standard 路線，這是阿拉斯加山脈 Eye Tooth 峰的新路線
- 第二次攀登迪基山東壁 Roberts-Rowell-Ward 路線
- 將 Lowe-Jones 路線改成 House-Prezelj 替代路線攀登北雙峰北壁
- 41 小時往返 K7 峰期間獨自建立一條新路線
- 與布魯斯·米勒嘗試攀登南迦帕爾巴特峰魯帕爾山壁至海拔 7,400 公尺
- 紅點攀登*各種岩石攀登，最高難度為 5.12d
- 在秘魯 La Esfinge 峰海拔 5,180 公尺處 onsight 攀登三條高山岩壁路線（最高難度 5.12b）
- 在卡耶斯山西壁與普雷澤利開闢一條新路線
- 與普雷澤利首次徒手攀登陶利拉胡山的 French 路線
- 南迦帕爾巴特峰魯帕爾山壁（Rupal Face）的 Anderson-House 路線

對我而言，能夠完成這些攀登，很明顯是拜訓練之賜。我全心投入高山攀登，而這種投入對於我取得勝利幫助極大。但歸根究柢，我能完攀這些路線，是因為我的體能。我一生都在從事運動，除了年輕時期異常好動，也擁有逾 15 年攀登與 12 年嚮導經驗，底子很好。而訓練令我的體能更精進。我與斯科特在本書中分享的是同樣的方法：先打好基礎，然後針對眼前目標精進體能。如果沒有這種訓練，這些路線我多數都無法完成。

＊編註：見 444 頁詞彙表。

浩斯在秘魯卡耶斯山（Cayesh，5,719 公尺）西壁於一天內首攀 House-Prezelj 路線時攀登一段困難的混合地形繩距。照片提供：普雷澤利

過渡與蛻變

佐伊・哈特

我在美國紐澤西州郊區長大，從事的是傳統運動。身為團隊的一員，加上有人管理我的訓練計畫，維持體能並不太困難。我在唸大三時發現了登山的樂趣，於是放棄我在美國國家大學體育協會第一級別（Division I）大東區冠軍壘球隊的位置，只為了一圓攀登的夢想。

幾年後，我突然意識到我的攀登訓練毫無紀律，也缺乏隊友的支持。我好奇該如何訓練。怎樣維持體能？大家做的事情都不一樣，但最好的答案似乎是「爬就對了」。於是我照做，但在這些攀爬的過程中，我失去了體能與動力。

大學畢業後，我可以將全部時間投入爬山，體能維持很輕鬆。我不斷重複「攀爬、學習並提高難度」的過程。最後，我找到一份登山嚮導的工作，並在自己的生活中取得更多平衡，多了休息時間，也建立了家庭。我的訓練也抵達高原期。我驚恐地發現體能逐漸衰退。一位朋友提醒我，如果我能夠有紀律地訓練與生活，攀登能力一定能大幅提升。從那時起，我開始將食物看成燃料，思考攀登會動用哪些肌群，並想辦法強化那些肌群。

一位朋友兼私人教練幫我設計訓練計畫，令我找到突破高原期的道路。我向來隨意的訓練計畫終於有了架構，這幫助我克服自己的弱點。整個秋天，我妥善安排健身房訓練與長跑的比率，攀登日必定搭配休息日。當冬天（冰岩混合攀登的季節）到來時，我發現自己攀登更有力氣，也更有自信。

那年冬天，我在蘇格蘭長距離無確保路線領攀困難的混合地形，並在東北部花崗岩地形進行艱苦的混合攀登。我在科羅拉多州烏雷（Ouray）混合攀登比賽中獲得第二名，並在加拿大亞伯達省共同領攀一條困難的混合長路線 Cryophobia。透過日常紀律與努力，我發現自己能夠實現過去認為遙不可及的目標。訓練令我對於自己的身體充滿信心，也讓我內心變得強大。

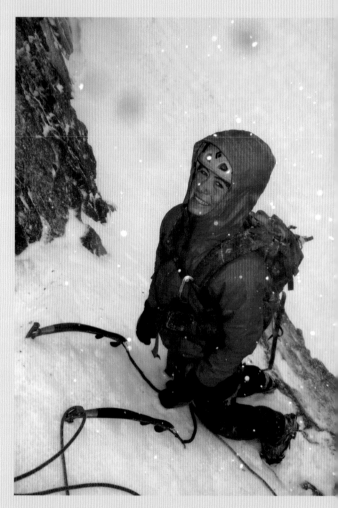

哈特參加 2009 年國際冬季攀登大賽，照片中她正在蘇格蘭本尼維斯山（Ben Nevis，1,344 公尺）高處攀登新路線。照片提供：伊恩・帕內爾（Ian Parnell）

哈特住在法國，並在法國擔任國際山岳嚮導聯盟（IFMGA）認證的登山嚮導，同時也是專業登山家。她目前正學習如何在媽媽角色裡維持平衡。

訓練的兩種類型

不論是何種運動，實際上只有兩種類型的訓練。

1) **整體體能訓練，為運動專項訓練打下基礎。**

這種體能訓練由肌力與耐力訓練組成，且可能不是針對攀登。

2) **以特定方式針對專項運動的訓練。**

此類訓練主要包括攀登或直接模擬攀登特定需求的訓練。

重點是，你必須理解：非運動專項訓練（第一類訓練）的用意並不是立即提升你的攀登能力。當然，如果你的體能很差，這類訓練還是能改善你的體能，但這類訓練的目的是為專項訓練與攀登訓練打下基礎。

加上一些數據

你需要做多少準備，完全取決於你的訓練背景與目標。你擁有什麼樣的動機、實際可運用的時間與精力，決定你能分配多少時間給訓練。你無法規訓欲望，且不論你的訓練計畫有多令人讚歎、訂下的目標有多高，重點仍是走出家門，日復一日地訓練。

世界級菁英耐力運動員花費可觀時間於賽事訓練。在最高等級上，這確實是全職工作，在兩次訓練中間只能有剛好足夠的時間與精力來休息與補充能量。讓我們舉一些例子說明。跑步是最沒有效率、對身體帶來最大壓力的運動。頂尖運動員花在跑步的訓練時數通常最少，一週約 16 小時，這意味著約 193 公里的跑步加上幾次肌力訓練。在所有類型的耐力運動裡，自行車運動員能夠承受最多訓練。這項運動不用承受自身體重、採用坐姿、可借助自行車效率，因此他們必須做這麼多訓練。許多專業運動員每週騎自行車 25~30 個小時。菁英游泳選手可以在每週 20 小時範圍內進行訓練。世界盃越野滑雪運動員甚至可以訓練 20~25 小時，男性頂尖選手

每年 800~1,000 小時訓練量都算正常。

這些運動的菁英女性選手訓練量通常比最厲害的男性選手少了 10% 左右,這通常是因為女生選手的比賽距離少於男性。然而,在馬拉松、鐵人三項與超級馬拉松,菁英女性的訓練水平與男性相同。沒理由她們無法達到男性的訓練量。對於女性登山者來說也是如此。

在 2003~09 年期間,史提夫每年訓練時數落在 820~942 小時,訓練量與其他世界級耐力運動員不相上下。當你讀到他成功攀登魯帕爾山壁等事蹟時,你會體會到心理學家暨傑出表現研究權威安德斯 · 艾瑞克森(K. Anders Ericsson)博士所說的「冰山錯覺」(iceberg illusion):成功只是冰山露出海面的一角,下方藏著多年的努力。他沒有特殊天賦,但在生活中創造出結構,以全心投入攀登,並與教練斯科特一起訓練。當你看到或讀到任何登山好手的成就時,你沒看到的是這些人在攀登與其他訓練上花費了數千小時,這改變了他們的身體與神經結構,令他們能夠突破極限。

我們引用這些數據並不是要嚇唬你,或是暗示你必須以這種等級的訓練才可能成功。我們想傳達的重點是:你投入多少時間就會得到多少成果。請把這些數據牢記在心,做為判斷合理訓練時間的基準。不管是什麼運動領域,所有運動員都花費了數年時間逐漸提升訓練量。

每週進行 3 次 45 分鐘的階梯機訓練,無法讓你發揮最大潛力。但考量到種種限制,這對你來說可能是非常合理的起點。重點是,你必須不斷進步、適應,並在這個過程中學到一些寶貴經驗。

生理學基礎的簡短討論

雖然運動員不需要成為運動生理學家,但了解身體如何與為何對於訓練做出反應的基礎知識,能夠幫助你制定個人訓練計畫。我們之中很少人負擔得起私人教練。沒有教練的幫助,你就需要一些方法來引導自己訓練。這些引導最好在當前運動科學中有被實際應用過。這些原則幫助我們為史提夫

右方照片:帕特攀登挪威塞尼亞(Senja)島的 Great Corner 路線(M7+ 難度,300 公尺)。照片提供:森夫

規畫訓練，我們從中學到很多。我們在前幾章將傳授一些知識，讓你對於極度複雜的生理系統能有粗略的認識。有了這些基本知識後，我們將列出一些方法，幫助你將這些理論應用到自己的訓練裡。

攀爬動作是肌肉收縮的結果。肌肉需要能量才能收縮。此能量來自一種叫做**代謝**的過程。我們將在第三章更深入討論，但現在你可將代謝想成是能量產生的途徑。其中一種途徑是**有氧的**，這意味著依賴氧氣進行化學反應，藉此產生運動所需能量。另一種途徑是**無氧的**，代表運動所需能量可以在沒有氧氣的情況下產生。

自從我們的單細胞祖先脫離原始狀態並進入有氧環境以來，地球上多數生物都發展出有氧代謝能力。人類是非常需要氧氣的生物，沒有氧氣僅能存活幾分鐘。但就像我們結構簡單的遠親（酵母與細菌），人類也保留了無氧代謝的能力。諷刺的是，雖然我們依賴氧氣來產生能量，但卻是以無氧方式供應最大功率輸出（maximum power output），即便維持時間非常短。研究指出，部分競速自行車冠軍動用全部無氧能力後，能夠產生逾 1,800 瓦的最大功率輸出並維持幾秒鐘（Gardiner 等人，2007 年）。先別大驚小怪，因為這功率僅比你可單手握住的廉價吹風機多一點而已！事實上，我們人類在絕對肌力與功率方面是相當弱的。

另一方面，有氧代謝令我們能在很長一段時間內產生適度能量。我們將此素質稱為有氧耐力，本書後頭會有更詳細討論。體能不錯的人在耐力比賽能擊敗多數動物（Bramble 與 Lieberman，2004 年）。耐力的簡單定義是：在肌肉與心血管層面抵抗疲勞的能力（Costil 與 Wilmore，1994 年）。這個定義聽起來非常模糊，究竟是多少疲勞？能抵抗疲勞多久？事實上，這完全取決於你選擇什麼樣的活動。高山攀登需要你堅持努力至少幾個小時，更常見情況是好幾天，這需要某一類型的耐力。運動攀登選手進行紅點攀登的攀登則需要另一種耐力，因為他必須在幾分鐘內發揮個人極限，並維持最高盡力程度數分鐘。因此，組成耐力的素質與針對這些素質的訓練，將因實際應用而有所不同。此概念將占據前面章節的大

部分內容。

訓練刺激帶來的適應

　　雖然從代謝的化學層面來說，各個能量途徑的效率相當固定。但經過適當的訓練，你可以改變反應的類型（分解脂肪或醣）。不論你的訓練提升的是哪一個代謝過程，透過這些訓練，你得以優先使用該能量途徑，並大幅提升運動表現。

　　人體不進行任何運動時，會產生某些輔助代謝的酶，原因是這些酶在此時更實用。因此，久坐不動的人，肌肉組織裡這些酶的濃度較高。換句話說，懶鬼會有懶鬼酶，這些酶對他們很有用，但對運動員卻不好。想要提升運動表現，那就必須產生相應的酶。身體只有在意識到這種酶的重要性（透過反覆活動）之後，才會開始製造。這些酶對懶鬼沒有太大作用。如果懶鬼莫名擁有這些運動員酶，也永遠派不上用場，只是白白占據空間，因此身體會把這些酶清掉。人體只會製造、維持並留下能用到與需要的東西，這就是你必須持續訓練的原因。

　　人體的功能與結構系統必須受到刺激，才會回應我們在訓練上的努力，本身也才能獲得改善。訓練刻意對這些系統施加適當壓力，好讓身體「認為」這些系統可能有無法發揮自身功能之虞，或是過於安逸而可能受傷。你的訓練必須施加足夠壓力來刺激改變，但壓力又不能大到傷害身體。很顯然，這中間的差異很小。請預留足夠時間讓你的身體適應訓練負荷並避免受傷。了解訓練的反應週期，對於你制定有效與安全的訓練至關重要。

訓練效果

> 訓練的重點並不在於你做了什麼,而是引發身體產生什麼反應。
>
> —— 傳奇教練雷納托·卡諾瓦
> **(Renato Canova)**
> 與其他跑步教練相比,卡諾瓦指導的選手改寫
> 更多紀錄、贏得更多世界冠軍與奧運獎牌。

人體擁有適應生理壓力的驚人能力。但若你能以正面、持續與漸進方式施加壓力,會得到最好的適應效果。想提升體能,你必須暫時讓身體某些系統處於危機狀態,並允許身體透過自然再生作用恢復體內平衡。這個壓力 / 復原的過程會產生所謂的「訓練效果」。若配合得宜,這些適應機制會產生**超補償**(supercompensation)的作用,換言之,你的身體經過超補償後,最終體能水平會高於訓練壓力施加之前。身體系統唯有經歷過訓練壓力,才能更好地應對日後壓力。

訓練效果範例

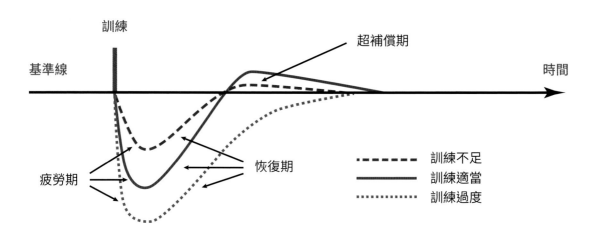

訓練壓力加總的效果令你變得更壯。一開始體能暫時減退,接著是恢復期,身體因承受壓力而出現補償反應。壓力過大會干擾身體適應,壓力過小則無法引發足夠反應。

長期訓練效果

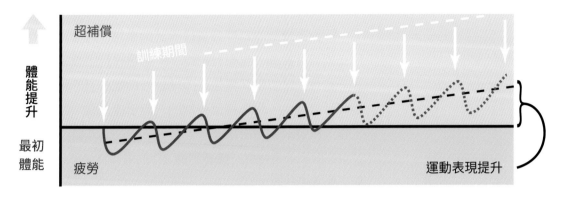

在超補償階段適當施加訓練壓力，長期而言能提升體能。

　　若你在身體仍處於超補償狀態時施加新的訓練刺激，身體的適應水平便能更上一層樓。

　　原則上，結構化訓練應該以逐步提升負荷與適應為目標。這種持續、漸進的特性，正是訓練與「單純為了健康而運動」的最大差異，同時也是最難做好的地方。訓練的效果會使你的身體以不同速度經歷各種變化，恢復期從幾小時到幾天都有可能，端看是哪個身體系統在承受壓力。

指導原則：持續、漸進與調整

　　這三個詞彙體現了所有訓練計畫成功的原則。深入了解，將幫助你打造兼顧整體體能與特殊需求的課表。

　　如前所述，正確訓練會讓你身體的單一或多個系統進入危機狀態。這些壓力會影響身體的結構與功能系統。所謂的「結構」，指的是你身體實際的蛋白質結構（肌肉、微血管與粒線體等）。「功能」則是代謝、酶促反應、荷爾蒙作用，以及這些結構內的其他生理功能。這兩大系統出現的各種適應，發生的速度各自不同。有些適應在幾小時後出現，其他則需數天、數週甚至數年。

　　適應失敗（也就是停滯期）也可能發生，若放任不管的話，可能導致過度訓練、體能下滑。身體需要時間適應你施加的訓練負荷。如果身體結構與功能系統未充分適應目前的訓練量，重複給予類似的訓練壓力並不會獲得你想要的效果。

持續

持續訓練指的是維持規律的訓練日程，盡量避免中斷。你必須要有動機，也要有紀律，才能達成自己設定的計畫要求。當然，保留些許彈性以因應意外仍是必須的。訓練中斷確實可能發生，那是可以控制的，但不能忽視。如果你因為工作、旅遊或生病而錯過一週訓練，不能假裝自己確實完成了全部課表並直接進行後續訓練。你的身體無法適應下一步，極可能遭遇挫敗。

如何因應訓練中斷，取決於中斷的時間長度與背後理由。只要每個月訓練量下滑幅度不超過 5%，偶爾休息一兩天不會有太大問題，但要是頻繁或長時間中斷、每月訓練量減少逾10%，就有必要調整後續課表。

漸進

所謂漸進，就是承認身體適應訓練刺激的能力有限。席維斯·史特龍的《洛基》系列電影雖然非常鼓舞人心，但多次違背漸進原則。好萊塢允許這種美夢，但現實不允許。訓練菜鳥與半吊子憑著一時的熱血與動力，經常大幅提高訓練負荷。這種心血來潮的健身（我們無法稱之為訓練）不會帶來好結果。體內的諸多系統需要時間適應你用訓練負荷施加的各種訓練壓力。循序漸進的好處，再怎麼強調都不為過。

對於不同運動員而言，漸進的意思有極大差別。與訓練多年、體能逼近最高水

浩斯青少年時便開始攀岩訓練，方法是做很多下引體向上。照片提供：馬蒂·特雷德韋（Marty Treadway）

平的老手相比，新手與每年訓練量極低的人可以推進得快一點。基本原則是：新手每年最多增加 25% 的訓練量，一次為期三週的訓練週期最多提高 50%。進階運動員無法這麼做，因為他們的身體能力已接近運作巔峰。對他們來說，每年訓練量增加 10% 已是極限。菁英等級運動員通常不會調整年度總訓練量，反而會從提升強度與增加專項訓練來尋求進步。

調整

調整指的是調節訓練刺激的水平，好讓身體有機會在危機期後恢復**體內平衡**（生物體的生物平衡）。但你也因此得以在你想訓練的系統上施加超負荷，並以新的、更高的訓練負荷讓這些系統處於下一個、更高等級的危機狀態。這種調整可以遵循幾小時或幾天的週期，端看你想要在哪些系統上施加壓力。結構與功能系統要發生重大變化，可能需要三週時間。運動員可以細心調整訓練，讓多個系統同時發生適應。

透過累積經驗，教練發現適應發生在大約 3 至 6 週的週期。在前三週，你的身體會迅速適應。接下來三週，若訓練負荷維持不變，當你的身體在結構與功能方面都適應了訓練刺激，訓練成效會開始遞減。在後面三週，許多適應開始鞏固，為你體能進步打下基礎。

一旦你的身體適應了目前訓練負荷的壓力，那這個曾被視為危機的狀態將不足以讓你的身體繼續適應。在下一個三週的週期裡，你必須調整訓練負荷，否則當你適應了新的危機水平，就無法再進步了。這些調整會因運動員希望發展的素質而異。以耐力素質為例，調整非常簡單，主要涉及的是增加訓練量並提高有氧閾值的速度。但如果想同時訓練一種以上的素質，例如速度與耐力或爆發力與耐力等，就需要執行更精密的訓練系統。這已超出本書範圍，必須小心且有技巧地實施，通常得由教練指導。

專項性

只有讓系統承受壓力，訓練才會見效。話雖如此，耐力運動新手與中斷訓練一段時日的人，一開始仍可透過任何長時間的耐力運動來提升不少體能。體能進步後，除非將訓練改成與攀登直接相關，否則你在登山的專項體能恐怕進步有限。舉例來說，以史提夫所處的職涯階段，游泳數趟與獨木舟划槳數小時對於提升攀登速度幫助不大（對他來說，這些可能是很棒的恢復運動）。然而，耐力訓練經驗極其有限的人，卻可以經由這些一般性運動提升整體體能，連帶改善攀登表現。此原則稱為**訓練的專項性**。

專項性的意思是，最有效的訓練是針對專項運動的練習，且以類似的速度與強度進行。大致來講，菁英游泳運動員基本上以游泳做為訓練，自行車冠軍努力騎車，頂級跑者不斷跑步，世界級滑雪選手持續滑雪。與這些傳統運動相比，登山這樣的一般性運動可以涵蓋更多非專項訓練，特別是在基礎建立期或是運動經驗不足的人。但特地練習高山攀登並盡可能模擬登山需求，這樣的訓練帶來的效果最大，這便是頂尖登山家花費如此多時間攀登的原因。

身為試圖提升耐力的登山者，你應該優先考慮那些需要承受自身體重的訓練，例如跑步或健行（特別是上坡），這些都比游泳更接近登山專項訓練。騎自行車也是很棒的一般運動，但自行車是非常省力的交通工具，從時間與訓練效益的觀點來看，這代表這種訓練工具的效果較差。以坐姿騎乘時，你不必支撐自己的全身體重，這大大地減少運動能量消耗，也不需動用太多肌肉推動前進。一直坐在自行車上會限制你的動作幅度、協調性、平衡感，以及攀登所需的腳步變化性。你不應該僅依賴自行車騎乘這種訓練模式。我們認識一些認真過頭的運動員，他們為了防範自己坐下，甚至移除座椅。

游泳也是很棒的運動，但對高山攀登幫助不大。游泳的俯身姿勢會降低心臟打出血液的工作量。冷水也會讓身體降溫，更多血液得以流至作功肌肉。如果你讀完這些後，覺得

浩斯在洛磯山國家公園 (Rocky Mountain National Park) 跑步。照片提供：伊娃·浩斯

應該在基本準備期加強跑步與健行，那你就開始了解登山訓練了。

為成功做準備

雖然我們充分了解從艱苦磨練學到的經驗有其價值，但我們寫作本書的目的是幫助你規畫一條更直接的路線，以成功攻頂。

我們在第一章說過，你無法從看書學會在薄冰上或很難設保護支點的岩壁上領攀，但你可以用理性方式為成功做好準備。這不僅令你更有機會登上峰頂，還可以將過程中的風險降至最低。

正如我們先前所討論的，主流運動的選手會針對運動的各個組成部分展開訓練，次數高達數百或數千次，所以當重要的比賽日到來時，僅需將練到爐火純青的部分組合起來即可。這給了他們成功所需的生理技能與心理信心。

高山攀登者必須做同樣的事。如果你在挑戰目標山岳時，才首度嘗試在鬆動岩壁領攀一段長距離無確保的繩距，那你還沒有為成功做好準備。如果你覺得背負沉重背包並拖著雪橇至丹奈利峰西拱壁（west buttress）營地（4,267 公尺），已經是你在山上最艱難的一天，那你很可能沒有體力與心理韌性繼續後面 7 天的攻頂行程。

訓練的個別性

每個運動員對於訓練的反應都不一樣，這令許多教練相當頭痛。我們不是機器，不可能以相同方式回應同一項指令。訓練處方不是烹飪食譜，後者以正確比例混合相同食材就可以做出完美蛋糕。運動員並不是蛋糕。我們每一個人都有獨特的素質，並將這些帶到訓練裡，因此產生我們自己獨特的反應。

讓我們換個方式表達卡諾瓦的意思：若我們對一群運動員實施相同訓練，可以確定，每個人反應都會不一樣。這段簡單的話所蘊含的智慧被許多教練與運動員給忽略了，但我們會再三強調它的重要性。這是重要基礎，讓你得以從各方面批判分析自己的訓練計畫。有鑑於很少有登山者請得起私人教練，了解如何調整自己的訓練就變得非常有用，可以讓你避開隱患以免挫敗，同時幫助你達成自己設定的運動目標。

這種個別性的原因很多：基因遺傳、訓練史及運動背景、時間限制、年齡、性別、日常壓力、應對壓力的方式，以及你目前的體能與健康等。這些因素對你的訓練反應都有極大影響。現在流行試算表類型的訓練計畫（以及鼓吹此方式的健身網紅），裡頭列出了你在兩個月內每天該做哪些訓練，這顯示出他們對個別性的概念缺乏認識，也不懂得如何調整訓練以符合人體反應。這些試算表訴諸情感：它們看起來既周詳又有條有理，怎麼可能不是通往卓越的路線圖？如果你的身體是像汽車這類簡單的機器，這個路線圖就有可能派上用場。

認識強度語言

訓練強度決定了你在運動時使用什麼能量系統，也決定了大腦會徵召什麼類型的肌纖維（詳見第三章）來作功。因此，了解並監控訓練強度有其必要。

不論任何時刻，你的代謝都存在於能量光譜的某處。比起低強度運動，高強度運動需要更多無氧能量。這些無氧能量路徑無法像有氧代謝那般持久，詳情將於下一章討論。高強度很費力，低強度則可維持很長一段時間，這就如同全力衝刺（高強度）與慢跑。透過控制訓練強度，你可以控制自己鍛鍊的是哪些類型的**肌纖維**，以及使用的是哪些能量路徑。

高山攀登所需的耐力（長時間低至中等程度的功率輸出），幾乎完全取決有氧代謝能力的強弱。這個重要事實隱含的意思是，登山者必須將絕大多數時間花在長時間、低至中強度的訓練，以此提升這些有氧能力。懂得如何評估強度是非常有用的訓練工具。

速度、功率輸出與自覺盡力程度（perceived effort）都能用來評估你的訓練強度。雖然自覺盡力程度經常被使用，但此方法非常主觀，因此用來評估強度不太可靠。如果你沿著操場跑步，便能輕易監控速度。功率計裝置對於自行車手非常有用。可惜的是，速度與功率測量不太適合不斷變化的地形與登山者的狀態，而自覺盡力程度無法輕易或準確地量測。

幸好有人研發了其他判斷訓練強度的方法，這對於我們的訓練規畫非常有用。在接下來的章節，我們將解釋其中一些方法與其優點。每一個方法都有用處與支持者。說到底，它們都嘗試將細微（難以感知）的代謝變化轉化成你能理解的事物。

用心率感測來指引強度

　　不必多花心思就能評估與量化強度的簡單方法，是觀察心率。雖然無法百分百準確反映強度，但心率裝置非常有用，既方便攜帶（使用腕戴式感測裝置）、適用於各種地形與訓練模式，又能即時回饋。這些特性令心率感測成為實用的生物回饋工具。即便用的是最便宜的心率感測器，你也可以用量化方法辨識與理解身體細緻的回饋系統。當你開始使用這類裝置時，可能會驚訝地發現過去你認為非常輕鬆的動作，其實一點都不輕鬆。

心率區

　　對於多數運動員來說，使用最大心率百分比能合理估算訓練強度。當其他更準確的方法（如跑步機測試，測量你的血乳酸與攝氧量）無法使用時，通常就用此法來評估強度。心率區依照每個人最大心率的百分比範圍來劃分，詳細內容將於下一章介紹。範圍則是從一區（最低強度有氧訓練）至五區（最大盡力程度）。重點是這些區間會依據每個人的訓練背景與基因遺傳而呈現相當大的差異。

　　如果你把多數時間花在中至高強度訓練，那你的一區將會很低、範圍很小，三區則占了心率一大部分。這正是我們先前所說的訓練專項性。

　　心率區的概念最早出現於 1980 年代早期，在北歐越野滑雪選手間流傳與使用。當時一間名為 Polar Electro 的芬蘭公司率先研發並生產腕戴式心率感測器。這些裝置非常方便，

布萊恩・吉爾摩（Bryan Gilmore）攀登 Look Sharp，這是一條難度 5.11 的路線，位於科羅拉多州烏雷 Pool Wall 岩場，他穿戴心率感測器以協助掌控難度。布萊恩是非常頂尖的攀岩家與登山家，以中等心率攀爬大量 5.11 難度繩距有助於提升他的基礎體能。照片提供：伊娃・浩斯

左方照片：不知名登山者攀爬阿拉斯加州亨特山（Mount Hunter，4,442 公尺）Bibler-Klewin 路線的 Prow 繩距。照片提供：浩斯

令滑雪選手能以前所未見的方式感測訓練強度。其他耐力運動員（如跑步與游泳）一直都能透過速度來控制強度。由於跑道與泳池的距離都是固定的，因此可以控制影響訓練的大部分變數。教練可以根據運動員目前的體能水平（由最近比賽或計時賽的速度判定）指定訓練強度。越野滑雪運動員使用多變地形，距離及狀態都不固定，導致滑雪教練無法像跑者與游泳選手那樣享有控制權。與在跑道上跑步相比，登山的變化性更接近越野滑雪，而這使得心率感測器成為登山者有用的訓練工具。

自 1980 年代以來，心率區系統（形式有時略微不同）為耐力運動提供良好的基本訓練指南，幾乎獲得普遍認可。雖然你確實可以依賴自覺方式評估強度（如前所述），但這已被證明是對大多數人非常不準確的方法，因此我們並不建議用自覺來控制訓練強度。我們鼓勵你至少在部分訓練中用到心率感測器。

更多（或更難）並不會更好。你應該善用所有心率區範圍。別誤以為你必須推高每一區的百分比範圍才能獲得效益。對於多數人而言，通常 10 個百分點相當於心跳最多 20 下，比較可能的是落在 17~18 下。讓你的訓練強度悠遊於各個心率區，能幫助你達成我們設定的所有生理目標。

恢復區（低於最大心率的 55%）

這種極低強度的訓練專門用於恢復，幫助你從其他更辛苦的訓練中復原。為了達到效果，你做完這些訓練的感覺必須比開始前更好、更有精神。這些運動不是為了給你帶來訓練效果，所以請不要當成訓練。它們只是為了加速恢復，幫助你更快重回實際訓練。

與躺在沙發上相比，在疲勞時從事輕鬆運動，反而可以更快恢復。這聽起來似乎違反直覺。生理學的解釋是，這些非常輕鬆的運動之所以能夠發揮效果，原因在於身體產生有氧酶與荷爾蒙，能加速重建你在艱苦訓練中受損的結構。這些運動可以非常輕鬆愜意，像是睡前快走 20 分鐘。也可以稍

攀登時戴上心率感測器

如果你經常攀岩（不論是在攀岩館或懸崖峭壁），那攀登時戴上心率感測器會非常有用。你可以迅速知道什麼類型的路線與何種難度能將你的心率提升至哪一區。在逼近極限的路線上，當你接近與應對難關時，你的心率會開始飆高。你也可以學到，當你保持良好姿勢休息時需將心率降至多低才能幫助你挑戰後面更困難的攀爬。如果你能將技術攀岩整合至訓練計畫裡，那這將是非常棒的訓練模式。

心率區

強度	最大心率百分比	感受	呼吸
恢復	小於 55%	非常輕鬆	可以交談
一區	55~75%	輕鬆呼吸	鼻子呼吸
二區	75~80%	中等	深沉穩定
三區	80~90%	愉快地費力	僅能說短句
四區	90~95%	費力	無法說話
五區	不適用	竭盡全力	不適用

你的心率是評估運動強度的絕佳指標，在你訓練時也非常容易感測。雖然最大心率百分比以統計來說非常準確，但不一定能精準反映你的體能狀況。相反地，呼吸總是能給予立即而準確的回饋，充分顯露出你的代謝狀況。學習辨識呼吸的細微變化，是實用又有效的。

微提升強度，例如頂尖運動員以非常輕鬆的速度跑步一小時。心率在這類運動相對不重要，但最高不應超過最大心率的60%，最好情況是保持在 50~55% 以下。

一區：基礎耐力（最大心率的 55~75%）

這是輕鬆的訓練，你的心率落在最大心率的 55~75%（訓練有素的人最高可達 85%）。我們經常將此稱為「可以交談的速度」。你能夠與訓練夥伴用完整的句子交談，這樣的速度應該很輕鬆愜意。要找出這個區間的上端，方法是一開始動作緩慢且僅用鼻子呼吸。當你逐漸增加強度／速度時，請注意何時鼻子呼吸變得費力、聲音變大，那便是一區的上端。

這個參考點對應的是運動生理學家所說的有氧閾值。容我們說明一下：在**跑步機**測試期間，這指的是血乳酸濃度升至基準值以上的那一刻。**有氧閾值功率輸出是衡量一個人的有氧系統最重要的指標**，因此，也是衡量高山攀登者耐力最重要的數值。

了解這個事實，有助於你發揮訓練的最大價值。我們稍後將深入討論這個主題，但請先想想下面這兩點：

● 在提高有氧閾值這方面，更辛苦不一定更好。想提升這項能力，強度無法取代訓練時間。事實上，過度依賴強度反而會傷害有氧能力。

● 你在登山時將花費最多時間在這一區心率。與其改善其他素質，不如將時間花在這裡。在攀登高山時，此素質可以讓你維持更長時間的次最大（sub-maximal）攀登速度，因此能為你帶來更大效益。你的速度可以更快，消耗的能量也更少。

這些事實對訓練來說有好幾個重要含義。隨著你繼續閱讀本書，這些事實會越來越清晰。

如果你是運動員，有多年有氧訓練經驗，那你可能會注意到，你在超過最大心率 60% 時依然可以用鼻子正常呼吸而

登山滑雪（Ski mountaineering）需要承受自身體重，加上相似的登山環境與動作，是非常好的高山攀登專項訓練。攝於斯洛維尼亞的朱利安阿爾卑斯山（Julian Alps）。照片提供：普雷澤利

不感到急促。菁英耐力運動員的有氧閾值通常位於最大心率的 70~75% 以上（先前提到專項性的另一個例子）。

即便是世界級的菁英耐力運動員，也有超過四分之三訓練量是在這種低強度下進行，所以不要被它的輕鬆給欺騙，以為它無法提供顯著的訓練效益。這類輕鬆訓練最能幫助你建立基礎耐力素質，詳情將於第三章解釋。此心率區對於專項性的依賴最低，因此可利用各種訓練模式（如攀爬、健行與跑步等）達到不錯效果。這可以讓你在不過度訓練、不無聊厭煩的情況下增加訓練量。以頻繁、長時間方式從事這類低強度訓練，能夠發揮這類有氧耐力訓練的最大效果。

對於某些人來說，這可能是最難訓練的區域。你可能會發現自己跑沒幾步或僅能非常緩慢地往上攀爬，之後就得用嘴巴呼吸或是無法正常講話，且你的心率開始爬升並超出此區，穿越二區直達三區。此情況的普遍程度超乎你的想像。這個現象稱為「有氧缺乏症候群」（Aerobic Deficiency Syndrome），受此症狀所苦的人，即便從事慢速運動，也被迫仰賴高強度、無氧能量途徑。我們看過太多這類運動員。舉例來說，若你發現自己從事低強度或低心率運動時，依然做得上氣不接下氣，或在步道上爬升時無法與其他人正常交談，那你真的得花點時間閱讀斯韋特的文章〈天下沒有白吃的午餐〉，並搞懂本書第三章。這個問題是可以解決的，我們將在本書提出解方，但這需要一點時間與耐心。

容我們說明一下：對於體能良好的運動員來說，**低強度**不等於**速度慢**。那些花時間盡可能提升有氧能力的人，在有氧閾值時依然可以維持長時間高速（在傳統運動，通常是比賽速度的 80~85%）。提高有氧閾值，能讓你即便背負沉重背包、快速行走，在前往攀登起點的艱難路程上依然能與你的夥伴輕鬆交談。這意味著你在抵達攀登路線的起點時，不會耗費太多寶貴的能量儲備。你可以神清氣爽地挑戰攀登路線，而不是還沒開始就累壞了。「長距離慢跑」是遭誤用的詞語，無法形容我們在這裡所指的訓練。「長距離輕鬆跑」比較貼近我們的訓練原則。

訓練強度 vs. 持續時間

業餘運動員不將大量輕鬆訓練加入課表，最常見的理由是沒有時間。他們每週訓練時數有限，因此很容易落入「以強度彌補訓練量」的思維。確實，增加強度能夠迅速提升體能。但若欠缺強大的有氧基礎，高強度訓練無法令你發揮最大的體能潛力。本書的目標是向你解釋如何將自己潛力發揮至極致，而非提供權宜解方。

很久之前，教練就意識到高強度訓練能帶來驚人的成效。如同今日奉行高強度的多數信眾，他們認為「少量就有不錯效果，那量越多肯定越好」。換言之，既然能用更少時間迅速訓練，何必浪費時間慢慢來？競賽（特別是世界等級）是不留情面的，成了訓練理論的最終試煉場。這些訓練理論互相較量，最終得出的結論是：比起單純依賴高強度訓練的選手，以運動專項高強度訓練搭配大量有氧耐力訓練的運動員能取得更好成績。回顧過去 50 年，划船、游泳與跑步等長距離項目出現的進步，充分證明了訓練理論的進化本質。這些專項運動很單純，裝備在過去 50 年改良很有限，因此成為絕佳的個案研究。

用這個時代的說法：關於耐力訓練，「我做過，我懂」。在 20 世紀多數時間，這個理論在競賽場上不斷得到驗證：耐力運動員無法僅靠高強度訓練達到最佳表現。

一名登山者正前往義大利南提洛省（South Tyrol）多洛米提山脈的蘭科費爾山（Langkofel，3,181公尺）。照片提供：浩斯

二區：無人地帶（最大心率的 75~80%）

　　沒有受過良好訓練的人，可以跳過最大心率 75~80% 的訓練。教練有時會將這類訓練形容成**黑洞**，原因是對於體能不足的人來說，這一區強度太高、不夠輕鬆，但又沒有高到能引發高強度訓練的正面效果，反而會造成疲勞，弊大於利。不幸的是，許多業餘的、未受過良好訓練的耐力運動員在這一區從事大多數訓練，理由是此區強度令他們「感覺有在訓練」，畢竟一區似乎太輕鬆（特別是有氧能力不足的人），令許多人懷疑自己在浪費時間。除非你的有氧耐力訓練經驗豐富，否則請節制地使用該區。你在此區的感覺並不準，經常掩蓋實際強度。最高水平的耐力運動員通常沒有二區範圍。隨著**有氧閾值**往上移動，他們的一區擴大至涵蓋此區。當運動員的有氧能力越來越強大，他們的三區與四區（在心率與代謝方面）也會變得越來越窄，最後被擠進更高的心率區。

三區：最重要的有氧訓練（最大心率的 80~90%）

　　這是最主要的有氧訓練區。對於多數人來說，發生在最大心率的 80~90%，有氧與無氧能量的占比幾乎一樣。三區能夠維持很長時間，因此也提供良好的基礎無氧體能訓練。菁英運動員的此區上端通常位於最大心率的 92~94%。這區能對你的有氧系統帶來極大助益，只要一次維持數分鐘，並搭配發展良好的低強度基礎。

　　你要做的艱難訓練，大部分都落在這個範圍。三區不是**令人痛苦**的費力，而是**愉悅**的費力，難度水平會讓你想大喊，「啊，爽！再來一次！我太強了。」這樣的強度應該讓你感覺良好。事實上，這種感覺容易上癮，令許多運動員花太多時間在此區訓練。在此強度區間訓練過量，會給你的基礎有氧能力帶來負面影響，理由將於後面的四區說明。

　　你在三區應該感覺到游刃有餘。只要你想要，隨時都可以再加速。若沒有這種感受，那你應該是處於高強度四區，過於費力，無法取得我們尋求的訓練效果。在三區，更費力

絕對不會更好。這並不是耗盡力氣的最高強度訓練，你應該可以維持這樣的速度一小時。當你抵達這個強度的上端時，呼吸速度將會加快，令你無法說出完整句子，一次僅能吐出幾個字。此時，你的呼吸依然規律，尚能控制，但加深許多。這個臨界點有許多名稱，你或許聽過，包括最常見的無氧閾值、乳酸閾值、乳酸平衡點（Lactate Balance Point）、最大乳酸穩定狀態（Maximum Lactate Steady State），或是換氣補償點（Ventilatory Compensation Point）。這些名稱分別描述圍繞著此點發生的部分生理與代謝現象。此狀況有時稱為「斷續呼吸」（break-away breathing），當你遇到時，便曉得為何有此一名。

四區：無氧區（最大心率的 90~95%）

在這個區域（最大心率的 90~95%），你的代謝方式將出現變化，大部分能量來自無氧代謝。這混合了無氧與費力的有氧，有時稱為「最大攝氧量訓練」。研究顯示，對於訓練有素的耐力運動員來說，此強度最能有效改善他們的最大有氧動力。要記住，這是艱難的訓練，且速度僅能維持幾分鐘，之後你便會被迫放慢速度。此區通常採取間歇訓練，這種訓練法令你能在必要的強度下反覆鍛鍊，以促成你想達到的訓練適應。若你因疲勞而放慢速度，便無法達到你期待的訓練效果。

此強度除了施加身體最大的有氧刺激，也給無氧系統帶來極大壓力。你在第三章將學到，如果此強度持續時間過長或頻率過多，可能會傷害你的有氧基礎，特別是你並沒有同時維持大量的有氧基礎訓練時，後果可能更嚴重。

你在這區的呼吸將非常困難，每次僅能吐出一兩個字，且當你停下時，你將盡可能地大口呼吸。運動員完成此強度後，最典型的姿勢是彎下腰、雙手扶膝支撐上半身，同時用力喘氣（呼吸既深且快）。此姿勢令你能夠動用更多呼吸肌肉，將空氣打入與送出肺部。這也讓頭的高度降至心臟水平，降低心臟將血輸送至大腦所需的血壓。即便是最頂尖的耐力

運動員，這類艱難訓練也僅占他們全年訓練量的 2~6%。

為了讓該區在提高有氧動力方面產生最佳效果，許多頂尖教練謹慎地限制運動員的高強度（四區）訓練量，直到看到運動員有氧閾值的配速與無氧閾值配速相差在 10% 以內（世界級運動員甚至是 5% 內）。有此前提，他們才能確定運動員的有氧系統足夠穩固，能夠支撐這類高強度訓練。請注意，這些教練與運動員的訓練目標是針對較短時間的「運動項目」，使用的訓練強度比高山攀登高出許多。對於體能絕佳、有氧閾值很高的登山者來說，加入一部分四區訓練肯定有好處，但中等強度的長天數登山並不特別重視最大攝氧量。投入時間與精力於這類訓練，提升體能的效果可能微乎其微。還不如把時間花在一區與三區訓練，或是從事肌力訓練與提升專項登山技巧。

如果你的結論是這類訓練並非優先要務，那麼你是對的。持續時間低於兩小時的運動項目，重點在於提升表現。對於高山攀登這樣持續至少 6~8 小時的運動，此類訓練對於提升表現的貢獻跌至趨近於零。我們提到這一區是為了顧及完整性，並讓你對於有氧訓練有全盤認識。

間歇訓練

用四區的強度來訓練通常稱為「高強度有氧訓練」。若好好執行，將非常累人，但能為肌肉與心臟耐力提供有用刺激，應該要納入進階運動員訓練的後期階段。與其他訓練相同，適應是持續施加訓練負荷的結果。但問題在於這類訓練非常辛苦，不太可能一次做太多。

間歇訓練以各種形式存在了一百多年，但其中最流行的方式得歸功於一個人。1930 年代後期，德國田徑教練沃爾德瑪·格施勒（Woldemar Gerschler）創造「間歇訓練」一詞描述他自己的訓練方法，也就是以休息隔開幾個回合的高強度訓練。他的理論是：心肌正是在這些休息時間發生了最重要的變化。時間較短的高強度訓練與休息反覆交替，能讓運動員在一次訓練裡完成大量高強度訓練，並產生獨特適應，現代的間歇訓練法也就此誕生。

間歇訓練的基本原則是：用力做，然後休息，之後不斷重複。當然，這可以有很多變化，包括調整重複次數、每一下的時間長度、強度，以及中間恢復時休息多久、怎麼休息，以獲得最佳效果。針對間歇訓練的研究有成千上百項，都試圖找出哪種方法最有效。這個問題的最終答案是：視情況而定。這些情況包括：

- 想達到什麼樣的訓練效果
- 運動員擁有什麼樣的訓練背景
- 在訓練週期的哪個階段安排間歇訓練

關於間歇訓練，你必須了解的是：它是訓練的重要組成，能讓你最有效率地使用訓練時間。若你擁有穩固有氧基礎並搭配適量純有氧訓練，它將能產生最佳效果。但更重要的是：它不該被視為提升體能的捷徑，也不該只使用這種訓練方法。

五區：最高盡力程度

這是最高盡力程度，可能僅能維持 10~15 秒。由於維持的時間太短，心率無法用於監測該區，而這意味著心率反應與強度不成比例。在這一區，你只能盡全力，看能維持多久。這是建立肌力、爆發力的有效方法，同時能提升向上爬的大肌群爆發耐力。此強度的絕佳範例是：使出渾身解數用幾次移動（常見於抱石）征服路線難關。即使是耐力運動員也能從該區訓練受益良多，包括提升專項肌力與爆發力等，詳情將於第 4 與第五章解釋。

測量你的最大心率——
心臟太小顆勿試（如字面意思）

我們將這些強度區間定義為你最大心率的百分比，因此知道實際數據非常重要。使用最大心率百分比，大多數運動員就能合理估算訓練強度。那麼，你該如何測量自己的最大心率？

首先，請忘掉最多人使用的方法，也就是 220 減去年齡。這個簡單算式源自龐大的人口數據分析，代表的是普遍人口平均值。雖然此法**可能**給出不錯的估算值（前提是你剛好落在平均），但並不可靠。此公式無法反映個人差異，會流行開來只是因為方便運算，且免去實際測試的痛苦。

找出你真正最大心率的唯一方法是測試最大心率。這項測試必須對身體施加極大生理壓力，才能引發最大心率反應，因此請認真看待。你必須身體健康、充分休息，且有強烈動機。

暖身：最常見的測試涵蓋緩慢的暖身，一開始非常輕鬆，然後在 15 分鐘內逐漸提高難度，最後 2、3 分鐘適度呼吸與流汗，但算不上辛苦。暖身結束後，你應該感覺盡力程度只在中等，且精力充沛（不疲勞也不痛苦）。

測試：上坡跑 2 分鐘且中間不休息，坡度（通常 6~10%）

要夠陡，但也不能陡到迫使你採用步行。最後 20 秒你必須全力奔跑，達到完全力竭。如果你最終累到無法動，那你可能已使盡全力，足以引發最大心率反應。2 分鐘測試結束後測量心率，加減 5 下便是你的最大心率。

若無法在這個測試裡得出最大心率，最常見原因是你在測試前身體已處於疲累狀態（或許太用力暖身）。如果你的肌肉已經疲勞，而且還沒從先前的訓練中恢復，這些肌肉便無法對於心臟提出最大供氧要求。如果是這個情況，你會覺得非常費力，但心率反應無法達到最大，因此獲得的是無意義的數據。

除非你是訓練有素的自行車手，或體能水平很低，不然不太可能靠騎車引發最大心率反應（除非站立抽車）。這是因為自行車有騎乘效率，徵召的肌肉較少。

監控強度的其他方式

乳酸監控

精密但常見的心率感測器能測出以前僅能由醫生測量的數據。同樣的，今日也有一款手持裝置能夠粗略地顯示你的運動強度。在 20 年前，這必須用昂貴、複雜的實驗室生理感測儀才能辦到。

這個裝置就是攜帶式血乳酸測定儀。我們將於第三章更深入討論肌肉細胞代謝，現在你僅需知道，乳酸是高強度（無氧）能量生產的代謝產物。當肌肉能量需求過大，有氧代謝無法完全滿足時，便會產生乳酸。運動強度與血液裡的乳酸量直接相關。攜帶式血乳酸測定儀能讓我們知道作功肌肉內部的代謝狀況，以及自己的作功程度。

雖然這類裝置能提供精準數據且容易取得，但對於不屬於任何團隊或俱樂部的運動員來說，每個要價 400~500 美元還是太貴了。我們提到這個裝置只是顧及討論完整性，並不是強調它們對於業餘運動員的重要性。

一名登山者攀登奧勒岡州巴奇勒山（Mount Bachelor）後測量血乳酸。照片提供：浩斯個人收藏

呼吸監控

呼吸刺激主要是自律神經系統的產物，而這意味著你無法控制呼吸，幸運的是我們也不必用意識控制。我們經常將呼吸想成是吸入氧氣，但吐出二氧化碳有一個重要目的，那就是平衡你體內的酸鹼值（酸鹼平衡）。後者必須維持在非常狹小的範圍。呼吸的速率與深度能給予即時回饋，讓我們了解作功肌肉裡發生的是何種代謝。這正是我們在一區與三區解釋的，有兩個重要換氣標記可以用來判斷運動強度。雖然它們非常細微，最好透過實驗室跑步機測量，但敏銳的運動員可以感覺到，也可利用它們了解驅動肌肉的代謝作用。請翻回去看之前心率區的討論，以增進你對於這兩個呼吸標記的認識。

訓練循環

適當的訓練是循環的，並遵循調節原則：艱苦訓練之後是輕鬆訓練，再之後則是艱苦（充滿壓力）訓練。這是輕鬆／艱苦的兩階段循環。

其他調節方式還包括：輕鬆／適中／艱苦，或是輕鬆／艱苦／適中。核心概念是訓練與恢復，就這麼簡單。所有的指導與科學，都只是為了讓這個過程變得更快、更好與更安全（也更有趣）。

你會發覺這些循環存在於各個層面。在肌肉收縮／休息的循環，是從這一秒到下一秒。此外還有從這一分鐘至下一分鐘，從今天到明天，從這週到下週，從這個月到下個月，這是基本概念。人體需要刺激才能脫離休息狀態並進步，之後也需要時間適應並產生變化。這是訓練的骨幹。

這些循環需要時間。如果你沒有做好堅持到底的心理準備，並留時間給身體去改變與重組，那你的努力將付諸流水（可能是外力導致受傷或停滯，或是自己感到失望），最終失去動力。

一個階段支持下一個階段，如此接續。每一個階段都該看成是整體計畫的一部分。抄捷徑或趕進度，可能會害你準備不足、無法因應下一階段的壓力。

訓練時，你訓練的不只是身體，還包括心智（這可能更重要）。

週期化

教練用**週期化**一詞來形容一個完整訓練循環的各個階段。運動員等級越高、目標越遠大，週期化訓練就越重要。所謂週期化訓練，就是將訓練週期分成幾個部分，每個部分各有重點。這能讓你在訓練過程中逐步加入特定訓練項目，用先前的訓練支持後面的訓練。

這種結構化的、累加的訓練法，有別於登山者常用的方法。登山者總是不按特定順序、一次進行所有訓練。對於能

力較低的登山者，這種隨意的訓練依然能帶來不錯成效。正如同沒跑過馬拉松的人首度嘗試並希望在 4 小時內完賽，這些人不論在任何時間做任何訓練都能看到成效。同樣道理，幾乎所有訓練法都能幫助登山新手提升攀登表現。然而，頂尖馬拉松跑者若想縮短完賽時間，就必須非常仔細地針對特定的生理、心理與技術弱點各個擊破，才有可能提升運動表現。使用隨意的方法無法讓他取得最佳成效。若你是經驗與能力兼備的登山者，希望持續精進攀登能力，那你需要的是有重點、有結構的方法。

由於登山有所謂的登山季，因此一個完整的訓練循環通常是一年。早在古羅馬戰士時期，週期化訓練的價值便廣為人知，但能演變成今日模樣，都得歸功於蘇聯集團運動科學家的努力，他們在 1960 年代首度為田徑選手制定週期化課表。週期化能讓你專注於訓練短期目標，方法是將長期目標拆成幾個階段，每個階段都有各自的重點與生理作用。像高山攀登這樣高度依賴基本耐力與肌力的運動，各階段重疊的

訓練階段

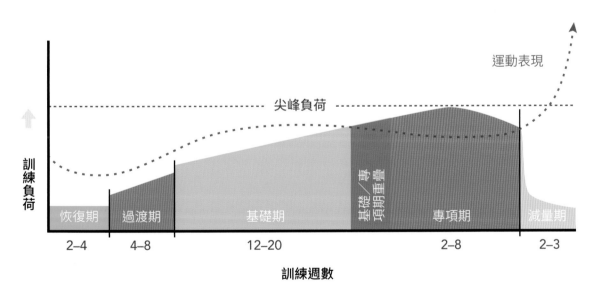

此圖展示了訓練「漸進式」的指導原則。你的身體需要時間吸收訓練負荷，並適應訓練施加的壓力。若你讓身體有時間適應，那過去不可能的事就變成家常便飯。表現曲線的變動會晚於訓練負荷曲線，所以減輕訓練負荷後，漸進式超負荷真正的訓練效益才開始顯現。

部分極具彈性。這帶來另一項優點，也就是讓你的訓練多一點變化，不那麼一成不變。

這些階段都有固定名稱，依照時序分別是：恢復期、過渡期、基礎期與專項期。下方是每個時期的概述，至於如何安排與執行，將於稍後章節討論。我們將把這些時期拆解成更小單位，以幫助你規畫每日與每週訓練。

恢復期

高難度的高山攀登非常耗費生理、心理與情緒資源，因此你必須好好地從上一次艱鉅的登山任務中恢復（即便是攻頂失敗），才能展開新的挑戰或訓練週期。中樞神經系統的疲累是最難察覺的，且通常需要最久時間才能恢復。恢復時間的長短，取決於先前的登山難度。暫時休息，做一些輕鬆的休閒活動，玩樂一下。這對於 A 型人格運動員來說並不容易，他們總是急著投入下一輪訓練，以挑戰下一個遠大目標。至少 1~3 週的休息時間是必要的，讓自己身心充分恢復，再投入下一個循環。如果平時充滿動力的你開始感到倦怠，背後理由可能就是隱性疲勞。

過渡期

當你展開新的年度訓練計畫時（尤其若你最近都沒遵循任何結構化訓練），切記一定要讓身體有時間適應常規訓練的日程與壓力。若你是經驗豐富的運動員，那這段時間最短可以 2~3 週。新手或是休息很長一段時間的人，則需要 8 週時間。若你剛結束訓練且狀況不錯，且僅需短暫恢復時間，那這段時間最短可以 6 週，部分體能良好的人甚至僅需 4 週。

你要利用這段時間讓自己慢慢再變成運動員。許多人在這個階段並不好受，原因是他們已經休息過，並帶著強烈動機急著重返訓練。他們擁有全新的目標與訓練計畫，元氣已經恢復，還沈浸於最近成功的喜悅裡。這可能導致他們身體還沒準備好就太快進入訓練負荷的高峰。就算訓練安排不夠

縝密且非常籠統，訓練負荷仍須遵守漸進原則。在這個階段的初期，你甚至可以不必每天訓練，但你依然在為後面真正的訓練打下基礎。你遵循的計畫將是整體肌力課表，詳見第七章。

基礎期

> 針對你的弱項訓練，用你的強項比賽。
> —— 知名自行車教練埃迪·博雷塞維奇
> (Eddie Borysewicz)

此階段的目的在於建立整體的抗疲勞能力，方式是提升各項有助於你攀登成功的基礎生理素質，更重要的是提升你的有氧閾值。

這個時期就像你把錢存進銀行，是最漫長且最重要的階段。你的銀行帳戶餘額越多，越能承受後續越艱難的專項訓練。這能將你的體能提升至更高水平，令你更有機會達成主要目標。

要最有效地利用有氧能量資源，有氧系統必須產生適應，為此，你必須施加溫和且頻繁的訓練壓力，而非隨意給予過大刺激。在這個階段，沒有什麼事情比訓練量更加重要。你練得越多，打下的根基越紮實。大多數時候，訓練強度需維持在低至中等程度，否則你無法累積足夠訓練量。

如果你是嚮導等登山專業人士，或是極為活躍的業餘登山客，過去多年來每年都在山裡度過 100 天以上，那你已有極佳的開始。你的有氧訓練基礎已非常堅實，基礎有氧能力與肌力可能已經很高，可以進入更進階的訓練計畫。若你是沒那麼活躍的業餘人士，每個月攀爬天數不到 6、7 天，那你必須特別重視此階段，因為你的基礎有氧與肌力可能不足。

處理疲勞

由於肝醣持續消耗，你在基礎期多數時間可能都一直處

於低度疲勞,這是可以預期的。基礎期訓練期間時而感到有些疲勞,有助於提升訓練效果。別期望在這個階段打破訓練或攀登紀錄,多數時間你的表現可能都平平無奇。儘管如此,你在從事低強度運動時,應該會看到基礎體能有所改善。若你打算進行更艱難的訓練或挑戰高難度攀登,那你可以在前幾天做非常輕鬆的訓練,以恢復精力。

基礎期的重要性

對經驗不足的高山攀登者或沒有太多耐力運動背景的人而言,這不僅是主要的訓練階段,更可能是你為登山做好準備的**唯一**訓練期。對這些人來說,此類訓練雖然單調且重複性高,但能讓你投入的時間產生最佳回報,並協助你打下良好基礎,以因應未來更高的訓練負荷與更遠大的攀登目標。對於多數登山者來說,這個關鍵期最少要持續 12 週。體能絕佳、認真做了多年訓練,並在上一個訓練與攀登階段取得成功的人,可以縮短至 8~10 週。至於那些很少或從未進行結構化耐力訓練的人,或是即將展開遠征挑戰的人,此階段需維持 16~24 週。基本上,這個階段沒有做過頭的問題。銀行帳戶的錢永遠不嫌多。

為了凸顯此階段對**所有**耐力運動的重要性,讓我們舉 800 公尺賽事為例。世界級男運動員在這項比賽的成績落在 1 分 43 秒附近。就耐力來說,我們多數人不會認為這是一段很長的時間。800 公尺被認為是最依賴無氧／醣解能量供應的徑賽項目。但數十年以來,成功的 800 公尺跑者遵循的訓練處方十分重視基礎期,每週跑步訓練量高達 130~160 公里。在這個階段,高達 9 成的里程數跑在運動員的乳酸閾值之下,換言之,位於三區或以下。即便是這個高度依賴無氧能量來源的短耐力項目,世界最頂尖的 800 公尺跑者也要花費大量時間訓練有氧系統。若他們需要這麼多的有氧訓練,那高山攀登者有什麼理由不做得更多?畢竟登山需持續數小時甚至數天時間。

如何判別基礎訓練是否奏效？

你在基礎期所做的訓練，效果累積很慢且不易察覺。別指望在 4 週內看到或感覺到體能明顯進步。經過 12 週後，你才會開始體會持續、漸進與超負荷的訓練計畫（搭配大量低強度訓練）帶來的效果。這種緩慢的適應，源於你的肌肉細胞出現結構性變化。微血管新生與粒線體體積變大所需的蛋白質合成，需要數週時間才會出現可量測的變化，且需數年持續訓練才能發揮最大效果。每一年的進步都建立在先前的基礎上。在這個階段，你的心率大多位於一區，包含部分二區訓練，偶爾涉及三區。有多年紮實訓練的運動員能使用更多三區強度，原因是他們具備更高的有氧能力，能支撐這些更艱難的訓練。肌力訓練也遵循本書在肌力章節所詳列的週期化原則。在這個階段好好訓練，能為未來成功打下根基。跳過或縮減此階段，你將永遠無法發揮潛力。

專項期

在基礎期尾聲至此階段初期的過渡階段，我們開始增加專項訓練，希望在攀登直接相關的結構與功能系統上施加更多專項訓練負荷。我們會在某一項訓練中用上一直在培養的基礎素質，以模擬你在登山時會遭遇的生理壓力與狀況。這意味著我們可能會背著水袋或是在簡單的高山攀登路線上做上坡間歇訓練。這些訓練非常累人，但若你在前面階段準備得十分充足，這些訓練將帶給你最佳效果。請記住，在主要訓練的前後要充分恢復，這非常重要。

專項期與基礎期在時間上可以有部分重疊，好讓我們將重點從整體訓練量移至更多專項訓練量。當專項訓練變得更具挑戰後，間歇訓練的強度便能降低，改為負責維持基礎耐力與協助恢復。專項期接近尾聲時，將做最終的模擬訓練，讓你在試爬的過程裡將訓練的各個組成部分結合起來。你準備得越充分、有氧基礎越紮實，越能應付更多專項訓練，獲得的好處也越多。

此時期證明了許多頂尖登山者奉行的理念有其生理學根據，他們僅靠著登山進行訓練，從多年登山經驗獲得極高的基礎體能與技能，令他們能以高度專項化的方式進行訓練並取得絕佳回報。事實上，他們恪遵健全的週期化理論，基礎體能足以支撐這種較高的專項訓練負荷。不論是什麼運動，運動員的等級越高，就越需要專項訓練來提升能力。同樣的，那些體能不足、工作及生活都較為傳統的人，若能夠優先建立堅實基礎，並在此基礎上添加專項訓練，那長期而言也將獲益良多。

疲勞與恢復：兩者關聯性

訓練令你變弱，而非變強。你是在恢復期變強的。

在細究訓練細節之前，我們必須建立共識，那就是：休息與恢復在整個訓練計畫裡扮演重要角色。從先前的討論與訓練效果圖表（44~45 頁），你已經知道身體對於訓練壓力一開始的反應是變弱。之後，經過恢復期，你的體能比訓練前還好。但是，在恢復期到底發生了什麼事？是臥床休息的效果嗎？還是訓練量或強度減低的緣故？在下次訓練前，你需要多長恢復時間？

這些重要的考量指出了所謂的正確訓練是一種平衡的行為。之後，當我們討論過度訓練時，你將從史提夫的慘痛經驗中得知，雖然很多人能為你訂定訓練計畫，但真正關鍵在於你能否成功執行，以在正確的時間獲得最佳體能。許多運動員都做不到這一點，我們希望能幫助你避開相同的錯誤。

恢復是訓練計畫裡最被嚴重低估的項目。在訓練期間，某種程度的疲勞將伴隨著你。疲勞是你的身體對訓練的回饋。學著去理解這種回饋並適當地因應，將是成功訓練的根本。

疲勞的原因

疲勞影響身體數個系統，並以各種方式顯現出來。當你降低運動強度時，部分疲勞症狀會立即消失。有些疲勞需要

數小時才能恢復，部分疲勞甚至得耗費數天時間才會完全消
退。簡單來講，各種類型的疲勞源於：

● 代謝副產品累積在活化的肌肉細胞裡。
● 肌肉細胞內主要的酶耗竭了。
● 肌肉的肝醣儲備耗盡。
● 神經傳導物質的耗竭，產生肌肉收縮的神經驅動傳遞受到影
 響。

理查德‧彼德森 (Richard Petersen) 攀登艾格峰北壁後稍事休息。照片提供：浩斯

因應疲勞

　　所有疲勞症狀都會引發相同的身體反應。你對於所有疲勞的反應是功率輸出降低：你的速度變慢，在某些情況下甚至是大幅放緩。這是中樞神經系統運動輸出減少的結果。大腦一接收到感覺系統輸入的訊號，顯示各種形式的疲勞已進一步升級，就會減少對於肌肉的刺激。因此，腿部灼痛是一種症狀，但令你放慢腳步的原因是大腦反應：大腦減少傳送至肌肉的啟動訊號。在現實世界裡硬要區分兩者似乎有些愚蠢，但實際上這卻是你的身體及心智適應訓練的關鍵。

　　許多研究都指出人類有這種根深蒂固的自我保護本能。你的體內平衡遭到嚴重破壞，那引發了中樞神經系統的反應（我們對此理解甚少，但有許多文獻紀錄），以保護你免於受到不可逆轉的傷害。透過訓練刺激去反覆擾亂這個平衡，中樞神經系統便會開始提高警報閾值，這令你能夠以不那麼劇烈的中樞神經系統反應，在訓練中持續突破極限。大腦是你軍火庫裡最強大的訓練工具。

　　為了產生訓練效果，勢必得透過訓練產生疲勞。而你所產生的疲勞，很可能是上述部分或全部疲勞的混合。這些不同形式的疲勞都需要恢復期，以減少身體各系統的壓力，好讓它們可以適應、修復並變強。

　　本章在先前討論了疲勞與適應的循環。接下來的圖表，則通盤展現「身體各系統以不同速度適應刺激」的概念。

恢復與如何加速恢復

　　人體透過適應這個過程恢復**體內平衡**（生物內部平衡的狀態）。人體透過許多過程來做到這一點，我們並未全盤了解，但其中許多過程似乎可用某些恢復策略來加速。**恢復策略**一詞指的是積極幫助身體恢復平衡並適應訓練負荷的過程。與沒有恢復期相比，這些策略能令你更快回到訓練。

　　對於尋求突破、不斷加重訓練負荷的運動員而言，恢復策略是整體訓練計畫裡不可或缺的一部分。對於新手及每週

疲勞

運動員疲勞原因的研究，構成運動科學的一個完整分支。這方面的認真研究始於二戰期間，當時哈佛大學研究人員試圖進一步認識疲勞，以幫助那些身陷嚴峻戰區環境的人。經過數十年研究，如今的我們理解了疲勞的複雜性。如果有興趣進一步探究疲勞如何限制人類表現，我們推薦耐力訓練聖經，也就是蒂莫西・諾克斯博士的著作《跑步知識》（*Lore of Running*）。他是疲勞研究與中樞控制理論的先驅。另可以參考 Sportscientist. com 網站，裡頭有許多關於疲勞的知識。

恢復與超補償

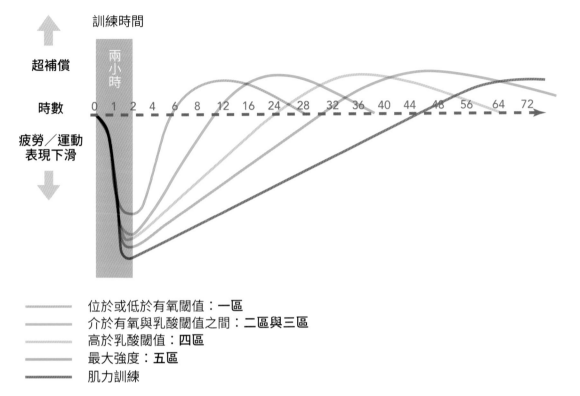

位於或低於有氧閾值：**一區**
介於有氧與乳酸閾值之間：**二區與三區**
高於乳酸閾值：**四區**
最大強度：**五區**
肌力訓練

經過兩小時不同強度的訓練後，恢復與超補償所需的時間。垂直軸的標度純粹是質性的，水平軸的標度以小時為單位。儘管這些數據存在個人差異，但此表乃是原作者經多年匯集數百名游泳者數據製成。據我們的經驗，這些數值極具參考價值。取自揚・奧爾布雷希特 (Jan Olbrecht)《獲勝的科學》（*The Science of Winning*）並重新繪製，感謝 F&G Partners Publishing 提供資料。

訓練時間與承受量都很有限的人來說，恢復策略依然是有用工具，儘管可能不是那麼必要。

針對加速恢復一事，我們在下方列出一些最簡單、最常用的方法。

飲食

食物就是燃料。運動員需要高優質燃料，為他們法拉利般的代謝系統提供動力。吃東西時，別忘了顧及恢復。這是什麼意思呢？你必須意識到，劇烈與長時間的運動會消耗你的營養儲備。你越早準備好修復材料，系統就越早修復你訓

安德森攀登南迦帕爾巴特峰（8,126 公尺）魯帕爾山壁中央柱第六天（最後一天），他在深可及腰的積雪中開路。學習如何在訓練期間更好地恢復，有助於你在露宿時加快恢復。這是因應阿爾卑斯式攀登多日挑戰的重要技巧。照片提供：浩斯

練期間的損傷與消耗。對於持續逾一小時的耐力訓練，我們通常建議你攜帶混入運動飲料的水，這能夠減少運動期間的肝醣消耗。

關於如何用飲食促進恢復，更完整的討論詳見第十一章。

快速動眼期睡眠

我們對於良好睡眠與睡眠不足如何影響隔天精力與狀態都有基本的認識。這樣的經驗法則背後有堅實的科學基礎。

高品質睡眠對於恢復過程至關重要。許多重要的事發生在**快速動眼期**，這段睡眠期能幫助你的身體修復訓練造成的損傷。睡眠期間釋放的各種荷爾蒙會促成大多數的修復，這些荷爾蒙能觸發某些基因去產生令你變壯所需的蛋白質。快速動眼期是睡眠的關鍵階段，雖然我們尚未完全了解此機制，但可以確定，快速動眼期每次為期 90~120 分鐘，會整晚反覆循環，涉及非常深層的放鬆，有助於恢復。研究顯示，最能刺激身體釋放天然生長激素的兩大因素是快速動眼期睡眠與劇烈運動。生長激素由腦下垂體分泌，專門對負責肌肉生長的基因發出訊號，是身體適應更高訓練負荷的主要工具。要成為更強壯的登山者，增加生長激素分泌是簡單、明智的方法。

任何妨礙快速動眼期睡眠的事物，都會對你的恢復產生嚴重影響。你曾在狹窄的帳篷內度過不安穩的夜晚嗎？隔天早上當你展開攀登時，你感覺身體恢復得如何？即便只是休息或熟睡一小時，精神都能獲得驚人的提振。如果你對於這些經歷並不陌生的話，那你絕對知道我們想表達的重點。那些在任何地方都能輕鬆入睡的人，可以將這個寶貴的天賦用於高山攀登。

按摩

　　僵硬、緊繃的肌肉，通常是身體操過頭最明顯的跡象。耐力運動涉及重複或非常類似的動作。這種重複經常導致肌肉急性發炎，也就是你感受到的肌肉僵硬。發炎其實會刺激身體產生一些訓練適應，但這未必是好事。請專業人士按摩能增加疲勞肌肉的血液循環。改善循環可加速重要營養素補充，進而減少這類肌肉發炎並加快恢復。這便是職業自行車手在高強度訓練與多日賽事中間經常按摩的原因。這真的有用！按摩後你可能感到昏昏欲睡，我們建議你多補充水分，並在 12 個小時內避免劇烈訓練。

身體恢復訓練

　　你不該將這些訓練視為常規訓練。雖然它們確實有助於維持有氧能力，但主要用途在於加速恢復。這聽起來有些違反直覺：雖然更多運動會消耗你已經吃緊的儲備，但這些強度非常低的訓練能改善血液循環、讓肌肉充血，並增加有氧激素分泌。

　　當你做恢復訓練時，請記住以下幾點：

- 強度必須讓你感覺非常輕鬆。更詳細的討論請參閱本章「理解強度語言」一節。
- 將訓練安排得盡可能緊密（通常一天兩次）的運動員常使用恢復訓練，但在山區度過艱難一天後也同樣有用。
- 交替運用訓練模式，包括騎自行車與划槳等，特別是游泳，這能讓過度使用的雙腿獲得必要恢復。
- 如果你真的很累或感覺有些不舒服，即使是緩慢行走也可以是很好的恢復訓練。
- 與久坐相比，輕度運動更能幫助恢復。

40 年的攀登經驗

克里斯托夫·莫朗

我今年 54 歲，從 14 歲起開始攀登高山。我 20 歲出頭時花了很多時間在社交聚會、和女生一起去夜店。沒有參加派對時，我和兄弟一起爬山。登山時，我們的攀爬時間約是登山指南預估的 2~3 倍，下山時通常天色已晚，也精疲力盡。

後來我讀了一本很棒的書，改變了我的人生，那就是梅斯納爾的著作《第七級》（The Seventh Grade）。從那天起，我開始展開訓練。隨著體能提升，我在山中的日子變得越來越輕鬆。

1993 年時，我和派翠克·貝豪爾（Patrick Berhault）、傑拉德·維歐奈（Gérard Vionnet）與米歇爾·福凱（Michel Fauquet）嘗試攀登努子峰南稜。派翠克與我體能絕佳。動身前往努子峰的前一天，我們在法國進行最後一次訓練跑步，結果導致訓練過度，並帶來不良影響。我們的基地營位於海拔 5,100 公尺處。派翠克僅撐三天便返回法國。我整週都在睡覺，不然就是昏昏欲睡，頭痛欲裂。

當我在基地營痛苦掙扎、派翠克返回法國時，米歇爾將我們的裝備運送至南稜山腳，此處比基地營高 400 公尺。我什麼忙都幫不上。

我與米歇爾決定攻頂，兩人一組採阿爾卑斯式攀登，當時的他已經累壞，我才剛開始好轉。在攀登第七天，距離山頂僅剩 300 公尺，我們最終選擇放棄。我們已經攀登了所有困難路段。這次失敗經驗令我永難忘懷，因為我知道自己並沒有妥善安排訓練，導致我們功虧一簣。

今日，我的工作是將年輕登山家訓練成頂尖的高山攀登者。我是法國阿爾卑斯山俱樂部（Club Alpin Français）「團體卓越」（Groupes Excellence）計畫的主任。在教導他們如何進行技能與體能訓練時，我從沒忘記強調休息與心理韌性的重要，這兩點對我來說非常關鍵。

休息是訓練的基礎。訓練期或攀登必須與休養期維持平衡。

我已習慣將心理訓練整合至課程裡，那幾乎已成下意識反應。決心、動力、預想、勇氣、壓力管理、情緒疏導等，都必須精準管控。這些都不該當成次等事務。今日，我傳授給年輕登山者的內容有六成是在管理運動表現的心理層面。換言之，務必讓身心充分休息。

莫朗擔任法國阿爾卑斯山俱樂部團體卓越計畫主任，該計畫專門輔導技術絕佳的年輕登山者。莫朗本人在全球各地完成多次艱難的阿爾卑斯式攀登挑戰。

2012 年莫朗在阿拉斯加麋牙峰（Mooses Tooth）新路線一號營前拍照。照片提供：莫朗

冰浴

雖然這聽起更像是懲罰而非恢復，但將疲勞雙腿（若能整個身體更好）浸入冰水能帶來抗發炎效果。2008 年 7 月刊登於《國際運動醫學期刊》（*International Journal of Sports Medicine*）的一篇研究指出，比起單純休息，冰浴或冷熱水交替浴（從冷水換至溫水）的恢復效果更顯著。多年來，我們一直在許多運動員身上使用這套方法，而別人的反應告訴我們，這非常有幫助。因此，在山區度過艱難一天後，不妨在附近冰涼溪流中迅速踩幾下，開始體驗這種簡單方法帶來的好處。

壓縮服

數家公司生產壓縮服，這種緊身衣物能為皮膚提供溫和、均勻的壓力，有助於血液經由靜脈回流至心臟。在一般情況下，運動有助於靜脈血液回流。但休息期間也可穿著這些衣物，如此似乎可透過促進循環來加速恢復。最常見的是及膝襪與壓縮褲，但也有上衣。當旅行與長時間靜坐時（如長途飛行或開車），許多運動員都會穿著這類壓力襪或壓縮褲，以免抵達目的地時雙腿腫脹。氣動（Pneumatic）壓縮緊身褲則是更進階產品，在施加壓力過程引進按摩效果來幫助循環。即便只是躺下將雙腿抬高，也有助於恢復。

電刺激

這個主題可寫成一本書，但我們在此僅將電刺激當做恢復工具來簡單介紹。

刻意用電來刺激肌肉纖維已行之有年，早在 1800 年代便已研發出來，不過，是因為前蘇聯國家運動員的使用才發展出完善技術。多年來的研究成果，令電刺激成為增強肌纖維肌力與耐力的有效方法，我們在醫療（傷後復健）與運動（額外非意志性肌肉訓練）領域都可看到這些方法的應用。

目前有數個品牌的電刺激器材可供選購，器材本身都提供各種刺激模式。根據我們的經驗，對訓練中的運動員最有幫助的是恢復模式。這就像是沒有治療師的按摩。職業自行車手堅信，這些工具能幫助他們為次日的艱難賽事做好準備。

監控你的訓練

你的目標越高，就必須越努力，也更需要監控訓練，以便盡可能接近但又不至於越過那個微妙的訓練壓力／休息平衡點。訓練負荷提升後，就應該認真看待過度訓練造成的大量浪費。

高是相對的概念。初學者的高訓練負荷，可能還比不上世界級運動員維持體能的負荷量。一體適用的訓練處方並不存在，這便是我們寫作本書的目的：教導你如何訓練，而不是直接開出處方。仔細執行可靠的訓練原則，輔以密切監控，能為你帶來最棒效果。

首先，在增加訓練負荷的過程，你必須堅守漸進原則。除了少數例外（刻意規劃的超量訓練），請給自己一些時間來吸收先前的訓練負荷，這能讓你免於過度訓練的風險。

主動了解你的訓練會對於身體帶來哪些影響，這涉及到學習理解身體向你發送的微妙訊號。有些訊號過於細微，若沒有精密監控設備，你很難察覺。以下是一些監控訓練的方法。

早晨靜止心率

在低科技端，有些人主張測量早上起床的靜止心率，且最好每日追蹤。他們建議，若靜止心率連續好幾天增加逾10%，那你應該開始懷疑交感神經系統（詳見第三章）可能過於亢奮，原因在於超量訓練負荷帶來過度刺激。這也可能是因為感染或即將生病的緣故，或是生活其他壓力所引發。但無論是什麼原因，你都必須提高警覺，接下來幾天更密切地監控你的訓練反應，以觀察心率是否偏離更多，或是開始恢

復至相對正常水平。

　　多年來，我們和許多運動員不斷嘗試讓這個簡單系統發揮功效，但結果令我們無法向你保證此法絕對有用。大部分運動員取得的結果參差不齊。原因是控制靜止心率的變數太多，因而無法準確預測疲勞。不過，這並不代表你可以忽視早上起床心跳過快的事實，而是應該綜合其他因素判斷。

心率變異性

　　雖然昂貴的實驗室測試（包括皮質醇濃度與淋巴球數值）能夠告訴我們非常多資訊，但對大部分運動員而言並不實際。想監控你的恢復狀況、是否已為更艱難的訓練做好準備，最好的方法是測量心率變異性，也就是測量心臟電脈衝的時間落差。順帶一提，這與心率不同，且需透過精密電子儀器才能測得。

　　心率是由自主神經系統控制，因此心率變異性能夠顯示你的副交感與交感神經系統是否平衡。一般來說，訓練有素的運動員休息時心率變異性相對較高。久坐、不健壯的人，或是體能不錯但疲勞的人，休息時的心率變異性較低。當運動員的心率變異性偏低，顯示他的自主神經系統因疲勞而失去平衡。自主神經系統（與內分泌與免疫系統一起）率先顯示你對訓練的反應。雖然請醫生做心電圖是了解心率變異性的最佳方法，但這對於一般人來說太昂貴也不太方便。

　　幸運的是，現代科技令業餘運動員也能接觸到這些測試，只需取得平價的測量裝置與解讀結果所需的軟體即可。

　　芬蘭運動生理學家海基・魯斯科（Heikki Rusko）研發了一款簡單的測試方法（起立測試），以評估運動員能否應付更多訓練量。後來，他與芬蘭心率感測器公司 Polar Electro 合作開發技術，運用後者的裝置量測心率變異性的心電圖。

　　這些年來，消費者已能以數百美元價格買到特定的 Polar 型號並使用這項技術。Polar 在多種型號中搭配一套名為「OwnOptimizer」的軟體出售。最近，其他公司也加入心率變異性行列，並推出心率監測器監控恢復的進度。

Polar 的程式將心電圖結果與 5 分鐘簡單心率反應測試結合起來，針對你的訓練恢復狀態進行非常準確的評估，然後提供當天適當的訓練負荷建議。雖然這聽起來有些誇張，但斯科特在 4 位國家級與世界級運動員身上測試這款裝置後，確信確實有效（特別是在結合質性評估後）。這裝置的厲害之處在於提供預測，令你能夠預先知道身體的細微變化，這是光憑自己的感覺無法得知的。這就像是絕佳預警，讓你知道適應未來的訓練負荷可能出現問題。對於執行嚴格訓練計畫的登山者來說，是非常有用的工具。

為訓練打分數

為每一場訓練打分數，像你在學校做的那樣，並把分數紀錄在訓練日誌（詳見第七章）。這是我們經常用來監控訓練進度的另一個方法，非常簡單實用。使用這個評分方法，並結合先前提到的任何一款心率變異性恢復監控裝置，將令你更好地掌握訓練狀況，效果僅次於擁有私人生理實驗室並配備多位科學家。

「A」代表你感覺自己像超人，擁有大量儲備精力。

「B」代表這是一次很好的訓練。你毫無問題地完成了。

「C」代表你做了訓練，但覺得「無動力」或「不在狀態」。

「D」代表你無法完成訓練或必須減量。

「F」代表你當天因疲勞或疾病無法訓練。

透過為每次訓練打分數，你可以迅速掃瞄過去幾週表現並看見趨勢。原則上，若你連續得到兩個以上的 C，或是兩天內得到 C 與 D，就必須暫停並評估發生什麼事情。某個原因讓你無法適應訓練量，可能是訓練負荷超出目前體能狀態，或是恢復不足。

並不是每次訓練都得拿 A，但如果你的成績一直很差，那肯定是身體在嘗試告訴你一些事情。你可能染病但尚未出現症狀。若你持續此狀態不做任何調整，那 C 可能變成 D，然後日誌上開始不停出現 D。此時，你不再適應訓練負荷並朝著過度訓練邁進。

休息後恢復訓練

休息可分成計畫內與計畫外。即便是精心安排的計畫，也難保生活不會出現意外。疾病、受傷、課業、工作、家庭、情人與朋友，這些有時會考驗你堅持計畫的決心。最好的策略是冷靜地接受這些小小挫敗，並嘗試從中學習一些事物，以免未來重蹈覆轍。

疲勞

這或許是訓練計畫意外中斷最常見的原因。當你在挑戰身體承受極限時，可能偶爾超越界線，這非常正常。在本章前頭，我們詳細討論了監控疲勞的方法。一般來說，短期疲倦是可以預見的。此外，疲勞之所以是短期的，是因為你很早就發現，並以減少一天的訓練負荷來因應。在大部分情況下，這足以令你恢復能量水平並重回正軌。

恢復時間

假設你因前一天用盡全力而感到疲憊，那麼，肌肉肝醣與脂肪儲備需要 8~72 小時才能恢復，因此你通常僅需將下次高強度訓練延後幾小時到一、兩天便已足夠。耐力訓練對肌肉能量儲備影響極大。比起未受過訓練的人，訓練有素的運動員擁有更多能量，這意味著兩次訓練間的恢復時間會因人而異。然而，訓練有素的人訓練難度通常更高，時間也更長，這也會影響恢復時間，因此概略的指導方針確實有其必要。

根據我們的經驗，高強度運動與肌力訓練需要最長 2~3 天的恢復時間，之後你才能準備好承受下一次類似程度的負荷。低於 2 小時的低強度耐力訓練，通常能在 8~24 小時內恢復。超過 2 小時的長時間訓練，即便強度很低，也可能需要 24~48 小時來恢復肝醣儲備。詳見 73 頁的圖表。在這些長時間訓練的過程中或訓練結束的 30~60 分鐘內進食，對於減少恢復所需時間非常重要。

強迫訓練

如果忽略「生病不訓練」的忠告，強迫自己訓練，經常會出現以下模式。你是否感覺下面狀況十分熟悉：

第 1 天：疾病症狀出現，但你維持正常訓練。

生病

生病可能是大家偏離訓練計畫的第二大原因，而且最有可能帶來長期傷害。許多人將疾病貼上軟弱的負面標籤，不想承認自己的弱點，經常否認生病。我們經常聽到，「哦，我沒生病，只是感冒而已。這不會妨礙訓練，忍耐一下就好了。」這種否認心態有害無益，可能導致簡單的感冒惡化成鼻竇炎、上呼吸道感染，甚至是肺炎，而這些疾病都需要至少幾週才能完全康復。

常見的感冒是一種病毒感染。你患上這種疾病，是因為身體自然防禦機制無法抵抗這種病毒，結果病毒在你體內大肆繁衍。你之所以生病，很有可能是因為訓練過度。儘管輕至中等程度的訓練負荷可提升自然免疫力，但沉重的訓練負荷（高強度或長時間）會導致免疫力下降，特別是在訓練後的第一個小時內。教練經常告誡艱難訓練結束後要換上乾衣物、冬天要戴帽子，便是這個道理。你的身體在這段時間特別容易受到感染，這些額外預防措施不會耗費太多力氣，確實值得做。

在與許多運動員打交道多年後，我們給你的建議是：一有生病徵兆，立刻停止訓練。你的身體與有限的能量儲備正忙著產生抗體來對抗感染。在生病的身體上施加訓練負荷會帶來額外壓力，只會拖延或抵消我們期待的康復，也可能讓潛藏在你體內的病菌有機會施展身手。發燒時尤其不能訓練。這個方法簡單卻有效，能確保你能在最短時間內重回訓練。

生病後

那感冒或其他小病痊癒後呢？該如何恢復常規訓練？儘管能量水平已恢復，你可能感覺頭有點重。即使是普通的傷風，也需要 2~3 天才能擺脫。不要指望在第 3 或第 4 天就回到先前訓練中斷的地方。在第三章，我們將解釋為何僅是幾天不施加有氧刺激，也會對於你已培養出來的有氧素質產生負面影響。

第 2 天：當天晚上症狀加劇，因此你隔天降低強度，認為自己足以克服。

第 3 天：症狀有些惡化，於是你休息一天。

第 4 天：症狀沒有改善，但你變得焦躁不安，因此外出跑步。

第 5 天：還是不太舒服，但朋友邀你去攀登，你還是去了。

第 6 天：感覺有點糟糕，於是休息一天。這場病終究會好的。

第 7 天：症狀有點改善，於是你恢復訓練，還是很累的那種。天啊！

第 8 天：感覺非常不舒服，再放一天假。

第 9 天：連起床都有困難。

第 10 天：全身發冷且發燒。

第 11 天：依然虛弱。

第 12 天：有些好轉。沒安排訓練。

第 13 天：一定要動一下！但沒力氣只好縮短訓練時間。

第 14 天：支氣管發炎，再次臥床，服用抗生素。

如你所見，無需多言。生病卻還是執意訓練，反而浪費整整兩週，最後還染上另一場疾病，訓練可能再延後 10 天。原本一週可以解決的事，如今拖上一個月還不見得能夠結束。這導致你必須花費大量時間才能重拾先前的肌力。

立刻承受與生病前相同的艱難訓練負荷，得到的通常是沮喪。你會覺得更辛苦，因為你被迫依賴更多無氧代謝來取得能量，結果是你的有氧訓練品質在訓練的前幾天下滑了。**我們發現，迅速回到規律訓練最簡單的方法是：你生病、缺席訓練幾天，就給自己幾天時間的輕鬆訓練。**如果你這樣做，你會感覺有氧能力每天都在提升，並逐漸恢復正常。在這幾天，你可以慢慢增加持續時間與強度。這個方法在現實世界裡廣受好評。如果是小病痛，只要使用這個方法，大多在一週內便會感覺自己已恢復至先前狀態。

訓練期間規劃休息

旅行、家庭與工作偶爾會令你不得不中斷訓練。若你能預先知道行程表上即將有幾天要休息，就可以在短期內提高訓練負荷（例如出發前一週）。那麼，即使你在旅行中僅進行幾次零星的短時間輕鬆訓練，也可當成恢復期。在超負荷期後安排這類休息，有助於你在接下來幾天與幾週內將水平提升至更高。

試著提前幾週就把中斷期納入訓練計畫，這樣你就可以規劃出訓練很紮實的一週。這可以消除訓練中斷時經常會出現的焦慮感。你已經做好規劃了，便可把握這個拜訪父母或出差的時機好好恢復，以因應下一個訓練期。

過度訓練

努力發揮最大潛能的運動員通常處於微妙的平衡狀態，他們冒險接近介於最佳體能與體能全然崩解之間的生理邊緣。運動員的水平越高，這條邊緣越狹窄，也越難取得平衡。唯有對身體施加壓力，才能提高體能。在壓力與恢復之間找到適當平衡，是所有菁英運動員的目標，但這並不容易做到。沒有足夠壓力，你就無法在這個訓練週期裡發揮潛力，或許僅差幾個百分點。另一方面，要是壓力太大，你將面臨體能崩解的風險，導致你更難發揮自己的潛力。

訓練過度與恢復不足

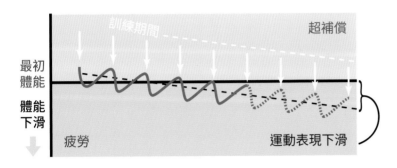

反覆訓練，又缺乏充足的恢復時間，很容易導致體能長期下降。如果沒有及早發現與正確調整，此情況可能需要幾個月時間才能恢復。

訓練過度 vs. 訓練不足

　　訓練稍微不足比訓練過度要好上許多，這是你必須牢記的重要準則。若訓練不足、休息良好，至少你還有源源不絕的意志力可以撐下去。若是過度訓練加上身體疲勞，那消耗殆盡的意志力會令你無法召喚出肌力與耐力。你很可能筋疲力盡、生病或受傷，失去一切。

動機 vs. 衝動

　　所有投入高水平運動的人都想要出類拔萃。許多登山者便屬於這一類人。這些人通常堅守「越多越好」的訓練原則。意志力、毅力、驅動力，想怎麼樣描述都可以。這是藏在你內心深處的熾熱火焰，當然也是你身為登山運動員最重要的特質，但也可能是你最大的敵人，會妨礙判斷力、令你不顧一切只想完成任務。過度訓練不只會讓你在艱苦訓練後變得僵硬痠痛，或是需要好幾天才能從特別困難的攀爬中恢復。在運動科學的世界裡，這類短期疲勞稱為「訓練超量」，這是訓練週期正常的一部分。當長期的訓練超量發展成過度訓練，運動員跨越了那一道生理橋樑後，除非採取激烈措施，否則會很難回頭。

　　急性過度訓練最簡單的表現形式是受傷。但結構化耐力訓練過量有個險惡、令人沮喪的副作用，那就是導致身體無法適應訓練刺激。即使你的訓練水平與以前相同或更高，也

昆揚基什東峰的深度疲勞

史提夫·浩斯

紅色花岡岩與白雪覆蓋的山峰在我的路徑上投下微弱陰影，當我在平地加大步伐時，每一步都揚起一陣塵土。歷經數週旅行與三天艱難步行，在下一個轉角，我終於看到無人攀登過的昆揚基什東峰山頂。

昆揚基什主峰是全球第 21 高峰。海拔高度 7,852 公尺，不論從什麼標準衡量，都是名副其實的巨峰，其稜線蝕刻北方地平線，拓展了全球最大非極地冰河的定義。在這片連綿山稜中，昆揚基什東峰是最東側的頂點，海拔高度 7,400 公尺。

我與文斯·安德森一年前成功攻頂南迦帕爾巴特峰，如今正適合挑戰無人走過的路線，並征服某座頂峰的陡峭山壁。我們兩人都想逃離競逐 8 千公尺以上高峰的風潮。在我們的想像中，我們將會愉快地攀爬長長的冰壁、困難但很短的混合地形路段，還有穩固的營地。我們深受這座山峰溫暖的南壁吸引，暴風雪後陽光會最快照到這裡，是東峰的附加好處。

安德森在昆揚基什東峰（7,400 公尺）南壁 7 千公尺處領攀困難的混合路線。照片提供：浩斯

兩週後，我領攀越過一片白雪覆蓋的斜板（slab），來到山脊下方的狹小落腳點。在我的上面，一層又一層黑色岩石沿著鋸齒狀稜線分布，每一處積雪都鬆軟塌陷，潮濕朦朧的霧氣遮蔽了午後太陽。文斯往上爬，朝我的方向看過來，視線落在確保點並說「這有點難度」。我們原本期盼這條路線（日本隊攀抵主峰）能幫助我們輕鬆適應高海拔。

「是啊，這看起來又難又危險。」我回應道。一小時後，我們開始撤退，意識到這會阻礙我們的適應計畫。

我們的遠征只剩 6 天，我醒來時看到滿天繁星。我全身發懶，行動緩慢，只想睡回籠覺。我抖動了一下身體，開始找尋靴子。一開始的攀爬難度很低，我們持續越過中等難度的冰坡。我們不結繩隊，依照個人節奏前行。我加快速度一會兒，試圖提振精神。我往後看去，文斯離我有點遠。我不放心，開始等他。

「要用繩子嗎？」我靠在安全的岩壁上，當他爬上來時，我如此問道。

「好啊。」

我們綁好繩索，由文斯帶頭，攀登時有支螺旋冰釘一直扣在我們兩人之間的繩索上。之後我們整天一言不發，直到我登上冰洞口，才看到文斯露出笑容。「太棒了！」我一邊說著，一邊把背包盪到旁邊地上。

「這真的太棒了，又很安全。」他用冰斧柄尖戳了一下堅固的冰穴頂，我開始把冰面鏟平，準備睡覺。

第三天，文斯領攀數段陡峭、很難設確保的混合繩距。我跟在後頭，背著沉重的背包，氣喘吁吁。我很害怕滑落，祈禱確保是穩固的。我很驚訝，我們現在的高度比丹奈利峰頂還高，而他僅用兩樣裝備，就用 onsight 一次完攀 M6 難度的多段危險繩距。我抵達確保站，小腿痠痛，快喘不過

氣來。

兩個小時後，我們爬到山壁頂點並越過厚厚積雪，來到一處平坦山脊。南迦帕爾巴特峰像是 8 天馬拉松賽，這次則相對輕鬆，4 天上山、1 天下山即可。我們將帳篷搭在平坦的雪丘上，喜馬拉雅山脈的景觀難以用言語形容，一座座沒人攀爬過的山峰相連到天邊。

早上天氣非常冷，我們一直睡不好。累積 6 週的疲勞似乎一下子全壓在我們肩上。我勉強坐起，打開爐子，過程中手指幾乎要凍僵了。

現在時間已過正午。文斯把一條能量膠擠進嘴巴裡，喝了一大口水，然後把水袋遞給我。他似乎累垮了。我的感受比他的外表更糟。我打開一瓶一公升的代餐奶昔。也許我只是需要補充能量。我拿起瓶子喝了一半，2 千大卡就這樣灌下去。文斯抬頭看了一下，他知道我在做什麼，然後說了聲「讚喔」。

我微笑回應，吞了幾口水，然後從大衣口袋裡掏出硬糖吃。天啊，這什麼怪味道。「好！讓我們瞧瞧這座山的厲害！」

文斯有點嚇到，笑了一下，然後我拉好繩索，告訴他一切準備就緒。他開始領攀，動作緩慢謹慎。積雪及膝，在我們右方隱約可以看到雪簷。爬了 15 公尺後，山脊變陡了。他用雙手鏟雪，努力往前推進一些。

我感覺有點不對勁，跪在雪地吐了起來，全都是我剛喝的能量飲料。

我吐在腳旁，擦完嘴後，用腳踢了一些雪掩蓋嘔吐物。

文斯轉過身來，「你還好嗎？」

「沒事，只是有點想吐。」

「上面情況怎麼樣？」他沒有回應，逕自轉身，繼續在陡峭的雪簷上攀爬，卻前進不得。

10 分鐘後，我們決定撤退。我們十分洩氣，又冷到瑟瑟發抖，開始往回走，黃昏時抵達帳篷。

返家後，我開始尋找答案。回顧那一年的訓練計畫後，我發現我的訓練量實際上比南迦帕爾巴特峰之前少了許多。那為何我那時如此疲倦？仔細研究了一下，我注意到，在南迦帕爾巴特峰之後兩個月，我就恢復訓練了。或許太快了。

我永遠不會為了最後 100 公尺的雪簷再回去挑戰一次，這種雪地太不穩定了。但我對於那年沒有完攀昆揚基什東峰有種奇怪感受，混合著慚愧與驕傲。慚愧的是，我們那年沒有征服它。驕

浩斯與安德森嘗試攀登昆揚基什東峰，他們在自己攀抵的高點拍照。照片提供：安德森

傲的是，我們在最後關頭毅然回頭。當警訊出現時，我們勇於放棄。在昆揚基什東峰上，我們不夠專注，身心俱疲且動力不足。我們從未好好完成討人厭卻必須做的高度適應。此外，我們還沒從 12 個月前的南迦帕爾巴特峰挑戰中恢復，生理與心理皆然。

這是許多高山攀登者經常犯的錯誤（通常很致命）。成功帶來獎勵，而獎勵令人感覺良好。自然而然地，我們想要在更大的計畫裡取得更多成功。若你一直遵循這個循環，時間夠長，就會爬到沒命。許多高山攀登者都是如此，彼得・波德曼（Peter Boardman）與喬・塔斯克（Joe Tasker）這一代的英國登山家也大多走上這條路。

老實說，如果我們挑戰難度較低的山岳或是乾脆放個假，結局可能會比較好。我們在南迦帕爾巴特峰付出的體能，至少需要 8 週以上時間才能復原。事後諸葛並不高明，但我如今已學到教訓。我希望過去我們在艱難的高山攀登中有花更多時間恢復。我不會建議你什麼事都不做。我會攀爬、騎車、跑步、滑雪等，做任何讓自己開心的事，但我至少一年內不會挑戰高難度山峰。不幸的是，我的自尊心不會允許我們休息。

會產生體能下滑的負面訓練效果。在主流耐力運動裡，過度訓練是許多運動員無法達成目標的原因，並縮短了許多人的職涯（僅次於受傷）。有些運動員的能力因此多年停滯不前。

耐力運動員過度訓練的風險最高，原因是他們的日常訓練需要消耗許多能量。在高強度訓練期間，可能超過每天 7 千大卡。不幸的是，多數運動員無法憑直覺發現過度訓練。在多數情況下，運動員通常需要很長時間才會承認自己訓練過度。當診斷出來時，除了採取最嚴苛措施外，別無他法。

早期徵兆與常見處置

過度訓練早期階段第一個與最常見的徵兆是：表現持續下滑，同時伴隨沒有動力或提不起力氣的感受。運動員通常會認為這種表現下滑狀況是因為體能不足。

多數沒有聘請教練的人，此時第一個反應是增加更多某類訓練。他們認為訓練計畫缺乏某些關鍵要素，只要這邊或那邊多添加一些東西，體能便可恢復。在增加訓練但表現毫無改善，而且可能進一步下滑後，他們繼續尋找解決辦法做更多的訓練。這產生危險的螺旋式下降，結果落入史提夫 2003 年的處境。史提夫後來向斯科特尋求訓練上的協助。

如果你參加一萬公尺競走，表現變差了，那我們比較容易偵測到你過度訓練。至於每天路線變化極大的登山，辨識過度訓練的難度高上許多。這就是我們建議你設立基準攀登或訓練的原因，如此一來，你便能評估自己在訓練中是進步或倒退。

徵兆

過度訓練第一個影響到的是交感神經系統（詳見第三章對神經系統的討論）。一開始，在任何強度的訓練，你的心率都高於先前同等強度的正常心率。你失去往昔的活力與熱情，沒什麼動力訓練。你的壓力荷爾蒙皮質醇濃度在訓練期間居高不下，但這必須由醫生診治才能確定。

如果不採取任何措施緩解早期的過度訓練，情況可能變得更嚴重並危及副交感神經系統。當副交感神經系統也受到影響，可能帶來更多負面的荷爾蒙影響，並且使所有強度的訓練中，心率都會**低於**先前同等強度的正常心率。當這種情況發生時，運動員會出現以下任一或多個負面徵兆：

- 持續性的深度疲勞
- 皮質醇濃度居高不下（需驗血）
- 睪固酮濃度降低（需驗血）
- 心率變異性降低（需特殊心率感測器或心電圖）
- 易怒
- 憂鬱
- 體重下滑
- 停經
- 失眠
- 性欲降低
- 失去熱情與動力

此時神經系統的深度疲勞至少需要數週完全休息，然後慢慢重新加入輕鬆運動。聽起來很可怕吧？你必須不惜一切代價避免此情況。最好的預防方法是運用本章前面描述的方法來監控你對訓練的反應。訓練過度與恢復不足的代價比起訓練不足來得嚴重許多。寧願太過保守，也不要訓練過度。

過度訓練可能導致過度使用傷害

如果肌肉尚未從上一次訓練中完全恢復，卻持續、經常性地承受新的訓練負荷，那根本不會產生訓練適應。更有可能的情況是，這些過早施加壓力的累積效果導致持續性的小損傷，進一步令肌肉變弱。然後，大腦肌肉連結將自行抑制肌肉的收縮能力，以保護肌肉免於進一步損傷。執著的運動員可以輕鬆克服這種疼痛與痛苦，並設法繼續過度使用。但很快，輕微肌肉撕裂會發展成嚴重發炎循環，帶來明顯的傷

痛與疤痕。慢性肌腱炎或更嚴重的狀況（肌腱或肌肉斷裂）都可能因而發生。

儘管這些傷害不見得都是訓練過度造成，但都指向一個重要事實：我們追求的訓練適應並未出現。缺乏適應是重要指標，顯示你正在與訓練過度奮戰（如果你還沒採取一些補救措施的話）。

請留意這些警訊，這代表你的身體舉起紅旗，嘗試提醒你有些事情不太對勁。與其糾結於數據或時間，不如嘗試理解整體狀況，把注意力放在身體對於訓練的反應。

你該有什麼感受？

在訓練結束後，你應該立刻感到有些疲勞，但並不是太嚴重。更多時候，你可能覺得精力充沛。隔天你的感覺應該很好，而非痠痛或疲勞。當下次訓練來到時，你應該覺得自己更強壯，興奮地想再做一次。相反地，若你感覺疲憊或身體僵硬痠痛一兩天，那就是訓練過頭了，你的身體正在用自己的方式警告你。缺乏動力（特別是在良好的暖身後）是絕佳的指標，顯示身體尚未恢復，你必須縮短或跳過這次訓練。

若你沒感覺到精力、肌力與整體體能逐週提升，那很可能是訓練負荷過重、沒有足夠恢復時間，或是動態恢復的強度太高。在訓練中，確實可能有幾天比較勞累，但要是整體體能趨勢往下而非往上，那你必須找出問題。請參考本章先前關於恢復技巧的討論。

許多登山者受傷或過度訓練後，都會跑來向我們請教訓練上的問題。當我們解釋上述概念時，他們的反應總是，「啊！我肯定是過度訓練或恢復不足。」當他們詢問「我現在該怎麼做」時，除了最嚴厲的措施外，其他方法通常沒什麼用。

重點整理：訓練原則

訓練指的是對你的身體施加規律、漸進式的生理壓力，然後給予一段時間，讓身體恢復體內平衡。

訓練與體能活動的不同之處在於，訓練的目標是以協調、可預測的方式改善某些生理素質，以提升運動表現。

訓練的重點並不在於你做了什麼，而是引發身體產生什麼反應。

了解每個心率區帶來的生理效果：

- 一區：最大心率的 55~75%。基礎有氧。有氧耐力主要組成部分。在這一區，你只用鼻子呼吸。
- 二區：最大心率的 75~80%。高階有氧。具多年基礎的進階運動員使用。
- 三區：最大心率的 80~90%。最大有氧，愉悅、費力。
- 四區：最大心率的 90~95%。無氧區。即便是頂尖運動員也很少使用。

監控你的訓練

- 以追蹤訓練強度而言，換氣是很棒的生理回饋機制。
- 在日常訓練中使用心率感測器。此工具令你得以監控訓練強度。其中某些類型的監控能幫助你評估自己的恢復水平。
- 持續寫訓練日誌，但別讓數據主導訓練。日誌能幫助你遵守漸進原則，並協助監控身體對於訓練的反應，同時降低過度訓練的可能性。
- 將訓練週期化，以達到漸進效果。每個階段與訓練都建立在前面的基礎上，並為下一階段做好準備。
- 若你某天感覺不太想訓練，那是潛意識在告訴你：今天輕鬆做即可。

天下沒有白吃的午餐

馬克·斯韋特

經常有人問我關於耐力訓練的問題，特別是針對我如何運用短時間、高強度的交叉與循環訓練來改善耐力。我的答案是根據我 20 年的登山經歷，以及最近參與登山滑雪和自行車比賽的經驗，還有數十年指導他人從事類似運動的心得。

大家通常不會喜歡我告訴他們的答案。

每當有人問起我現在所說的改善耐力表現的**免費午餐法**，或是任何幫助運動員以更短時間達到特定成果的干預手段，我都會請他們去看我先前寫的文章，內容是關於我耗費兩年時間測試此概念的心得。這篇文章收錄於 Gym Jones 網站，但我簡單地概述如下：

沒有任何頂尖的耐力運動員，能靠著在健身房做短時間、高強度的間歇與循環訓練達到他們今日的成就。相反地，他們花費無數小時建立基礎體能，然後在比賽中持續強化這些基礎，而高強度間歇訓練僅占其中非常小的比例。試想一下：自行車手每年得騎 3 萬公里，如果有其他更省時卻能達到相同成效的方法，他怎麼可能不這麼做？又或者，假設某人真的找到捷徑，能讓大家省去所有的努力、時間與痛苦，那之前怎麼會沒人嘗試？我以為我找到了捷徑，其實我錯了。其他人也認為自己找到了，部分人甚至販售這些秘訣。真正的專業人士根本不信這一套。他們也沒有被任何走捷徑的人打敗。

當我著迷於 CrossFit 時，硬是要將高強度循環訓練與舉重塞入耐力訓練中，單純只是因為我喜歡在健身房訓練。艱難訓練產生的內源性類鴉片物質令我上癮，讓我想繼續 high 下去。但我也想要長時間與長距離的跑步與騎乘。於是，我開始欺騙自己，相信這些讓我得到快感的訓練方式也能達到我想要的效果。在這些快感的蒙蔽下，我忽略自己的登山表現，反而更在意是否在健身房贏過別人。我在這些循環訓練裡的速度極快，但這在健身房以外的領域根本不重要。

若你僅訓練長時間耐力，那你不會變得很強，速度也很緩慢，卻能夠一直做下去。想追求時間久、速度快，那你的訓練計畫必須包括肌力訓練、高強度間歇與速度訓練（每一項都得在適當時機引入），如此才能強化廣泛的耐力基礎（我們認為此基礎確實存在）。

實際的故事比結論長，而細節能幫助你理解。我一直遵循拙著《極限登山》（1999 年由 Mountaineers Books 出版）裡的訓練計畫（成效絕佳），8 年後，我開始嘗試不同的訓練法。

2003 年初，我終於了解，機械式器材會限制動作範圍，且忽略肌肉系統在支撐與穩定上的重要性，因此訓練成果轉換成運動表現的程度有限，而且會增加受傷風險。相反地，使用自由重量（啞鈴、槓鈴與壺鈴等）的行走運動必須仰賴三維穩定與平衡，啟動肌肉的順序及時機跟運動很類似，非常容易轉移至專項運動。

「功能性訓練」能夠增加肌肉與結締組織的力量，進而降低受傷風險。我用「功能性」一詞來形容能夠很高程度轉換成運動表現的訓練。以這種方式訓練的肌肉，在健身房以外的環境不需要再額外鍛鍊，因為我們能輕易地調整這些動作、負荷、強度與時間長度，以符合專項運動的動作需求。因此，我不再做股四頭肌伸展與坐姿腿推，反而開始做前蹲舉、背蹲舉與硬舉，最後涵蓋弓步蹲與負重登階，因為這些都更接近我登山時會做的動作。

那一年稍後，我參加了一場 CrossFit 研習會，希望學習更多關於循環訓練的現代應用方法。我當時狀態絕佳，有備而來，卻被當場各式體能挑戰摧毀了信心。我辛苦了那麼久，為了登山而持續訓練並維持體能。在我積極投入登山時，我是速度最快、體能最佳的那一群人。

CrossFit 的論點與主講人極具說服力。我希望找出最輕鬆的方法、最短的捷徑，加上我生性叛

斯韋特在 Gym Jones 訓練中心指導巴西柔術選手詹姆斯‧加德納 (James Gardner)。照片提供：伊諾斯

逆，一心期盼專家全都是錯的，這令我陷入「免費午餐可能存在」的迷思，試圖找出更快提升耐力的方法，即便這違背我過去 20 年來的經驗。

我運用在研討會學到的概念，自行設計了一套計畫與測試，然後一頭栽進去。15 個星期以來，我每次的訓練時間平均不超過 15 分鐘。我在健身房以人工設備進行訓練。我以負重或徒手做各式全身性動作，強度足以對心肺帶來極大挑戰。最後 3 週期間，我做了一些專項運動訓練以調整狀態因應測試，也就是 2004 年的 Powder Keg 登山滑雪比賽，但其中只有兩或三次訓練與我預估的比賽時間類似。

最後我分組排名第 11（共 66 人），成績是 2 小時 21 分 19 秒，但我落後小組冠軍 25 分鐘，比總冠軍里科‧埃爾默（Rico Elmer，2004 年世界冠軍）更慢了近 50 分鐘。在「很棒、不錯、欠佳與糟糕」的評分表上，我的表現算是糟透了。但我說服自己，即便訓練時間很短，但短時間、高強度的健身房循環訓練搭配高強度間歇訓練，還是能夠不錯地提升耐力與爆發性耐力。

我的錯誤在於以為這些訓練與整體測試不受其他因素影響，但我 15 週的強化期微調的其實是我 20 年來積累的耐力基礎，後者是我以長時間的耐力訓練所需的強度透過訓練與登山獲得的。對於欠缺這種基礎的人，同樣的訓練計畫不會產生類似效果。如果是對配速（能量管理）、營養與補水策略不夠熟悉的人，也不會產生效果。事實上，這些知識僅能透過個人不斷嘗試錯誤，不斷累積經驗，如同我在攀登生涯所做的那樣。我既不見樹也不見林，搞得自己越陷越深。

我深信自己測試成功，在 Powder Keg 比賽的一週後，立刻參加傑克森霍爾（Jackson Hole）登山滑雪錦標賽。一週內從事一場中等強度的訓練，便足以妨礙我的復原進度。我搞砸了，勉強撐到終點，差點落得最後一名。很明顯，我必須學會如何恢復，而我當時就該這麼做。換句話說，因應訓練負荷與持續時間而產生的恢復適應，與因應運動需求產生的補償性肌肉與耐力適應沒有兩樣。我已訓練好自己，能夠從特定強度與持續的努力中恢復。但 Powder Keg 的傷害已超過我的復

原能力。我在傑克森霍爾開始比賽時，油箱僅四分之一滿，但在缺乏油表的情況下，我不知道一小時內能量就會耗盡。我根據自己在起點時的感受來配速，完全遺忘斯科特·約翰斯頓的智慧名言，「所有人在比賽開始時都感覺良好」。當我的油箱見底時，我只能嘎嘎前進，無法一衝到底。

為了改善這種狀況，我開始調整免費午餐訓練計畫，每 7~10 天便增加一次長時間訓練。這似乎有助於從較長訓練時間中恢復（在我的想像裡）。我一直強迫用我想用的訓練方式產生我追求的訓練效果。當結果不符合預期時，我便設法找出最佳的詮釋。

在我沈迷於免費午餐法的時期，我曾興奮地將這訓練法介紹給約翰斯頓，兩人為此發生爭論。身為朋友，他很有耐心地聆聽，甚至容忍我大放厥詞。最終他以文章回擊，「我還是堅持在試錯中學習的方法（先前我在我們的刊物中提過），並不是因為我只知道這個方法，而是我親眼目睹它的成效，它多年來幫助了包含我在內的許多人。此法造就了許多世界冠軍與全國頂尖好手。」

他人非常好，小心翼翼地說道：「光憑一次經驗就說你的方法比較有效，似乎過於輕率。所有偉大運動員的方法都是錯的，而你在偶然情形下發現大家都不知道的秘訣，這樣的情況不太可能發生。因為，如果你方法真的有效，那頂尖運動員早就採納了，特別是這能省下許多時間。」

當我主張「菁英」運動員憑著 20 分鐘訓練與不到 800 公尺的跑步，便能夠在耐力賽事取得不錯成績時，他的回應是：「我在年輕滑雪者身上看過太多這種現象，也在大師賽選手身上看到，因為他們沒有太多時間訓練，大部分訓練都在三區與四區心率進行。基本上，他們不斷尋找提升

2013 年夏天，斯韋特騎車經過鹽湖城的瓦薩奇山脊（Wasatch Crest）步道。
照片提供：伊諾斯

體能的捷徑，在我親眼見證或指導的案例裡，當這些滑雪者（年齡從 20~50 歲不等）採取較傳統的一區與二區心率訓練，然後適時加入三區與四區訓練時，訓練成果都會獲得改善。」

我對於這些話充耳不聞，因為我太希望自己是對的，就如同所有時間吃緊的運動員都想相信「每週僅訓練 6 小時、每週在閾下甜蜜點（sub-threshold sweet spot）做 3 次 3 組 20 分鐘訓練，便可在馬拉松或超馬賽事取得不錯成績（不僅是完賽而已）。**努力不等於有效**。在全國或國際賽事中贏得的經驗是顛撲不破的，但我卻試圖推翻。

我一直維持短時間訓練與長時間比賽。我的速度不快，恢復不完全。我無法逐年進步。訓練計畫本身很完美，肯定是我哪裡執行有誤。於是我更努力地嘗試。當提高強度沒有用時，我就更常執行長距離的訓練，並不斷調整測試，然後持續比賽，但都得到同樣的結果。對此感到厭倦時，我就開始研究強度的定義，並與教練、學員與思想家討論疲勞成因與我為何欠缺爆發力。

斯科特提點了我一下，讓我注意到訓練量與恢復的關係。「在越野滑雪，男性選手賽事（在爭先賽出現前）的最短時間是 40 分鐘，最長超過 2 小時。世界盃滑雪選手一個賽季要參加 40 場比賽，儘管不是所有比賽都是世界盃等級。我最忙的時候一年參加 45 場，其中包括 8 場 50 公里比賽。我們每週要比賽 3 天，有時候甚至 4 天。良好的體能基礎能讓我們從上一場賽事迅速恢復，稍事休息就能迎接下一場挑戰。請注意：比賽階段是沒有辦法訓練的，只有比賽與休息而已，所以訓練量會大幅下滑。這個理論至少我們都接受了，也實踐了，而所有大人物似乎也都證明了這一點。因此，世界盃滑雪選手每年訓練量高達 800~1,000 個小時，其中也包括艱難訓練，但可能 9 成以上時間都花在一區與二區心率訓練。我猜想，就持續時間與迅速恢復需求而言，高山攀登與越野滑雪更相近，而非游泳或划船。」我過去曾以划船、游泳與三鐵衝刺做為範例，以佐證我在高強度訓練這個主題的立場。之後，我讀到這段內容：

> 早在 60 年代初期與中期，德國人的訓練方法便十分強調高強度間歇。他們發現這樣的訓練計畫很大程度上能提升表現。但他們在菁英運動員身上並沒有看到逐年進步。這

些運動員每年都達到相同水平，然後在非賽季期間下滑，下個賽季再不斷重複這個過程。於是他們調整訓練內容，提高訓練量並降低強度（最大速度的間歇訓練變少），這些運動員就開始出現長期進步。（詳細內容請參考斯蒂芬·塞勒 [Stephen Seiler] 在 www.time-to-run.com 網站所寫的文章）。

我意識到自己過於執著、被信念所誤，而且我無所不用其極地提高無氧能力，甚至犧牲其他能力也在所不惜。

根據我的經驗，免費午餐法的訓練安排完全抵觸經證實有效提高耐力表現的計畫內容。在我的測試期間（還沒加入長時間訓練前），我每週的平均訓練時間是 3~4 個小時，其中約 70% 是以非常高的強度完成，也就是最大攝氧量的 90~95%。其餘的 30% 則是以非常低的強度進行，包括暖身、收操、恢復階段或練習技巧。光從這樣的占比便可知道免費午餐法為何無法改善我的耐力，也不能成為獨立的訓練計畫。

在翻閱舊訓練日誌時，我意識到，在全年訓練量達 800~1,000 小時的年度，我的登山表現最好。我詢問史提夫每年的平均訓練時數。2008 年上半年，他累積訓練超過 600 個小時，為下半年的馬卡魯峰挑戰做足準備。加里博爾創下提頓山脈（Teton Range）大橫越紀錄（6 小時 49 分）的前 8 週期間，健行、攀爬與跑步累計爬升 38,100 公尺。他在計畫的最後一週，包括實際創紀錄的橫越在內，總共爬升 9,662 公尺。當然，這涵蓋非常多的里程，令他花費許多時間。我最佳的自行車賽季（2010 年）剛好出現在訓練量最大的時期：騎乘 1 萬 3 千公里、總訓練量 510 個小時，較近年平均里程高出 25%、訓練量多出 10%。對我來說，這顯示了所有等級都必須支付「入場費」，也就是一定程度的訓練量，且等級越高，費用越多。投入越多才能期望回報越大，規則支配著遊戲。

我打破規則，卻期待獲得同等或更好的報酬，最終付出代價。18 個月僅從事短時間、高強度訓練，這削弱了我的耐力。當然，我可以提高強度，有時維持 2~3 小時，但難度是相對的概念，不必然代表速度快。當我進行長時間運動時，我的身體無法恢復。不間斷地移動 12~24 個小時，已變成遙遠的記憶。我不能再偏愛短時間、高強度的「交叉訓練」，不能再排除其他形式的訓練。在

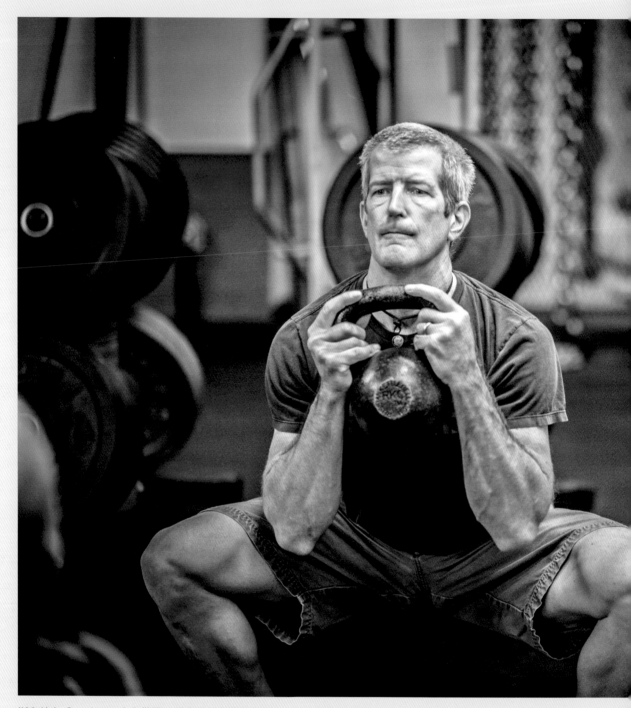

斯韋特在 Gym Jones 中心做了一組高腳杯深蹲做為暖身。照片提供：伊諾斯

改造免費午餐法失敗，創造混合版本也失敗後，我覺得是時候改以遵循規則、回歸基礎來恢復體能了。

　　這花了我很長時間。我每天都在咒罵自己，因為我為了一個不切實際的幻想，浪費了自己 20 年來為了建立體能基礎投入的每分每秒。我 2006 年訓練時數為 435 個小時，但在健身房花了太多時間，我應該將這 57 個小時用於更相關的訓練。

氧量的百分比，這比我 90 年代中期達到的最高水平每分鐘相差 2~3 下。我能夠輸出適當功率約 4 小時，然後維持 8 或 9 小時。2009 年，我的體能絕佳，足以在 13 天內來回攀登丹奈利峰。此外，我也在洛根至傑克森霍爾（Logan-to-Jackson）331 公里的公路自行車賽參與終點衝刺，當時我僅落後冠軍 4 秒。2010 年 Tour de Park City 自行車賽，在歷經 240 公里比賽後，我在參賽的類別排名第二，其中 96 公里拉開與 5 名對手的距離。我很高興自己恢復水準。

我恢復耐力體能的速度比毫無基礎的人還要快，因為我的身體記得先前的狀態，而且我也沒失去能量管理、補水、調節體溫與配速的能力。我恢復了動作效率與經濟性，並很快找回心理狀態，令我享受持續的受苦。這些都會影響表現。當訓練知識與經驗取得平衡，加上訓練日誌反映的事實使我放下了對於捷徑的執念，我的耐力就恢復了。規距是用來遵循的。規則確實存在，不是隨機組成的，而是經過規劃與執行、不斷地測試與調整，因為天下沒有白吃的午餐，世上根本沒有捷徑，大家都得辛苦而聰明地訓練。

斯韋特對於美國登山界影響深遠，他寫了《極限登山》與《親吻或殺死》（*Kiss or Kill*）這兩本重要著作。他與太太麗莎（Lisa）一起創辦並經營 Gym Jones 訓練中心。

詳見網址 www.gymjones.com

2007 年，我訓練時數為 475 個小時，健身房僅占 29 個小時。2008 年，我每個月平均訓練 40 個小時，健身房占的比例很少，且與 2005 年相比，我的乳酸閾值心率每分鐘增加 11 下，做為最大攝

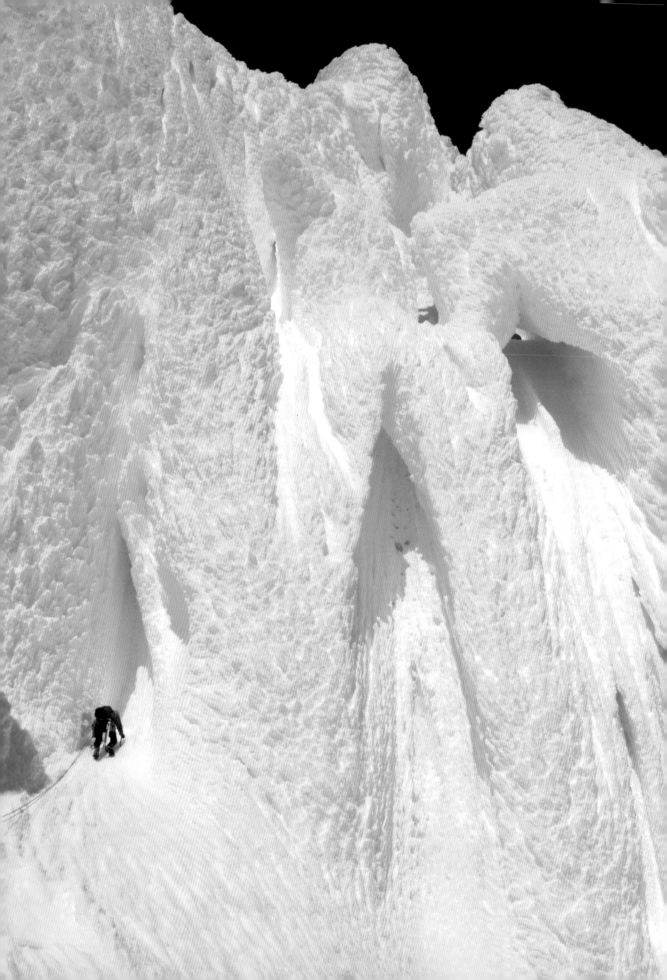

THE
PHYSIOLOGY
OF ENDURANCE
TRAINING

chapter 3

第三章：耐力訓練的生理學

我會這麼說：攀登的需求來自你的內心深處，你堅持、孤獨地尋找尊嚴。我們選擇在此處面對自己的脆弱與害怕，也在這裡對抗死亡的恐懼，這一切都關乎尊嚴。這就是為何登山不只是攀登高山的這個行為，也是內心深處的自我超越。

—— 歐特克·克提卡，
2013 年夏季《登山家》第 43 期專訪

耐力的演化

　　根據演化生物學的一個熱門理論，赤道地區早期原始人類善用有氧耐力與缺乏毛髮的特質（免於落入與獵物一樣過熱的命運），將獵物追到筋疲力盡。儘管人類的生理很弱，但這幫助他們晉升到食物鏈頂端。正是這樣的持久力，讓我們的祖先得以接近並殺死比他們強大的獵物，因為後者會累

左方照片：海利首攀巴塔哥尼亞 Torre 橫切期間，他準備爬入托雷峰 (Cerro Torre) 西壁的 Ragni 路線上 50 公尺長的天然隧道。
照片提供：加里博蒂

到無力防衛。該理論還指出，成功狩獵到高蛋白食物，能夠提高大腦能力的發展與複雜性，進而推動後續我們所繼承的文化進步與演化性狀。你能夠生下來並閱讀這些印刷文字，正是拜人類物種與生俱來的耐力之賜（Liedenberg，2008；Billat 等人，2003）。

有氧基礎

有氧基礎一詞反覆出現在耐力運動文獻中，多數業界人士都認可它對於運動表現的重要性。但有氧基礎到底指什麼？當我們描述某人「擁有一顆大馬達」，我們到底在說什麼？我們將在本章回答這些問題。

人類在遺傳上就比較擅長耐力活動。但為何有些人能處理更大的氧氣量、作更大量的功，並在過度疲勞前維持更長時間的功率輸出？

這都是有氧基礎與最大化有氧基礎訓練帶來的結果。

「有氧基礎」指的是：作功的肌肉裡發展健全的有氧能量產生系統，以及心臟打出大量攜氧血液的能力。有氧基礎變強，你就能維持長時間（2 分鐘至數小時）適度運動而不至於過度疲勞，導致你必須放慢速度或停止運動。**有氧基礎發展得越好，你在這段時間裡的速度就越快。**

最大攝氧量迷思

運動生理學家在描述這種有氧基礎概念時有自己的語言。有氧基礎由兩個主要部分組成：第一個是你的身體能夠處理與維持數分鐘的最大攝氧量（即 VO_2 max）。第二個是你能夠長時間（長度依測量人員與活動性質而異，通常從 20 分鐘到一小時不等）維持的最大攝氧量百分比。第一個部分通常稱為「有氧動力」（aerobic power）。第二個部分則稱為「有氧能力或最大攝氧量的部分利用率」，對應到你的無氧閾值與耐力。

儘管最大攝氧量能夠用於預測運動表現，但一般大眾（非

專業性）刊物過度誇大了這項指標的功能。最大攝氧量僅能維持很短時間，因此無法反映我們所知能影響 10 分鐘以上運動表現的耐力因素。**最大攝氧量顯示的是你的最大潛力，而最大攝氧量利用率（或無氧閾值）指的是，你能夠長時間（超過 30 分鐘）維持的這個最大值百分比。**這兩個元素的組合決定了你的有氧耐力。儘管最大攝氧量在某個程度上能夠透過訓練提升，特別是沒有訓練經驗的新手，但多年持續訓練的菁英運動員在這方面改善程度有限。

事實上，作者斯科特指導過一名極具天賦的世界盃越野滑雪運動員，國家隊花費了 5 年時間努力提高他的最大攝氧量。換言之，他很高比例的訓練量是由旨在改善最大攝氧量的訓練所組成。不論是指導、訓練或測試，此訓練方法都耗費大量財力與人力資源。斯科特檢視他的多項測試後，驚訝地發現一個事實：他的最大攝氧量測試結果差異極大，僅能用隨機來解釋，而且無法偵測到上升或下降趨勢。這些努力並沒有帶來可測量的改善，儘管他做了那麼多，滑雪成績依然停滯不前。如果不是採取這種近乎單向訓練（mono-directional）的作法，而是將同等時間與精力用於訓練最高水平競爭所需的其他身體素質，說不定這位滑雪運動員早就成為世界冠軍了。

基因天賦的角色

我們並非生而平等。某些基因特質令部分人擁有更高的有氧耐力發展潛能，正如同有些人天生就擅長音樂或數學。然而，不論是什麼遺傳傾向，先天與後天影響的界線是非常模糊的。即便你的基因有利於特定適應，你仍然得練習許多小時，才能讓這些基因表現出來。

在人類演化初期，耐力差的人不是成為獵物，就是在爭奪食物與其他資源時落敗。耐力對人類生存至關重要，擁有耐力的人因而能存活，將耐力基因傳給後代。幾千年的演化下來，令我們的耐力性狀更趨完善，整個群體在這方面的遺傳變異小於爆發力或數學能力等性狀，畢竟後者在確保下一代生存上作用較小。

雖然我們之中有些人可能天賦異稟，但基因對運動表現的影響不值得你擔憂。除非你是極其幸運（或不幸）的異數，否則你的基因與多數優秀運動員並沒有太大區別。更重要的是練習與訓練的程度與頻率，正如心理學家暨傑出表現的研究權威艾瑞克森所寫：「當人體處於極大壓力，DNA 裡的一系列休眠基因會開始表現，並啟動非凡的生理作用。」

耐力運動史與傑出人才研究充分證明：除非你是要爭奪全世界最強的位置，否則動力與毅力的重要性遠大於基因。最終結論是，對於 9 成的人而言，遺傳不是藉口。動機與聰明的訓練重要多了。

挑戰北雙峰北壁

史提夫·浩斯

由於空間不足以讓我和馬可同時坐在岩架上，他站立看著我。這是我們今晚的棲身處，非常狹窄。這裡沒有冰或雪，我將袋子裝滿雪後才垂降，來到這個辦公椅大小的狹小岩架。我們必須打開火爐煮水。

「我們多久沒喝水了？」我問道。

「我不知道。」馬可用斯洛維尼亞語回答。我們語言不同，我說的是英語。真是奇怪搭配，但我們懂對方在說什麼。他也想不起來上次喝水是何時。

「現在幾點了？」天黑了，我們在北雙峰北壁已爬了兩天時間、30 段繩距。這面 1,219 公尺的山壁距離 Banff-Jasper 公路 27 公里遠，僅被成功攀登兩次，但都不是在冬季。馬可沒有回答我現在幾點。他的心思飄到別處了。我在上方 46 公尺處架設固定點並垂降至此，此時天已經黑了，而這是我們一整天看下來最好的岩架。我想先換上乾襪子，穿好靴子，然後燒水、煮湯與做晚餐。

在我準備穿雙層靴外層時，我感覺震了一下，綁在靴子後面的細繩斷掉，我的手裡只剩下一個小環，這是我用來防止靴子掉落的裝置。靴子似乎在我的頭燈光束下方盤旋了一會兒。我根本沒時間反應，只能驚呼一聲，靴子掉下去了。

隔天由馬可領攀，我跟在後頭，左腳穿的是套上冰爪的靴子，右腳則用運動膠帶包裹著內靴。那天早上穿上內靴前，我翻遍所有垃圾，把所有塑膠袋都套到襪子上。我想盡可能保持襪子乾燥，我可不想失去任何腳趾。

我開始沿著複雜的橫越繩距攀登，這是馬可領攀 60 分鐘的成果。當我爬向一個小岩楔時，繩索張力將其拉出，導致我下墜 9 公尺。兩條繩索中的一條嚴重磨損。抵達確保站時，我們使用僅存

右方照片：普雷澤利攀登短橫越繩距至主要峭壁的「出口裂縫」上的冰層。攝於加拿大艾伯塔省北雙峰北壁。
照片提供：浩斯

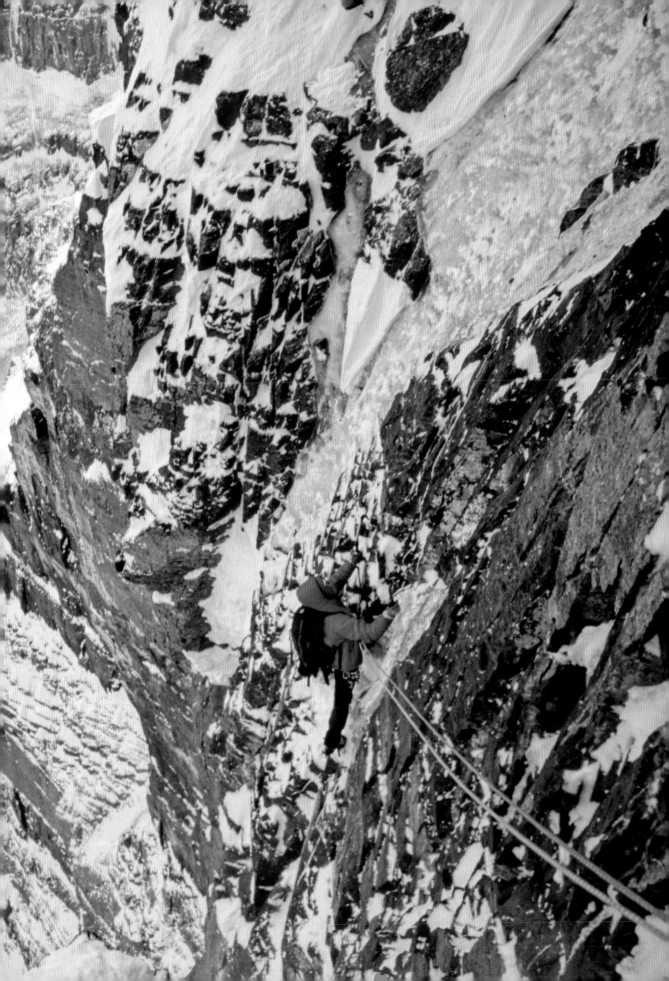

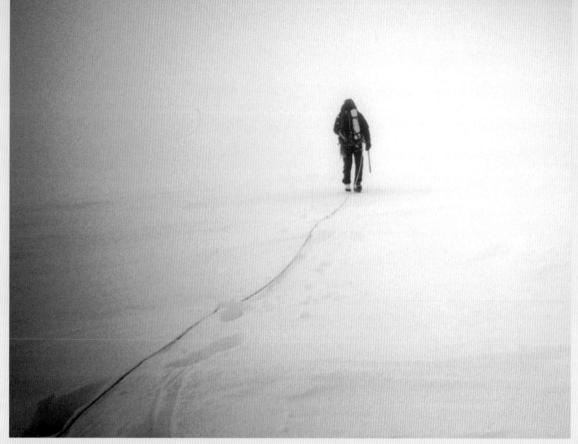

浩斯在暴風雪中穿越哥倫比亞冰原。照片提供：普雷澤利

的膠帶修復繩索，然後馬可再次領攀，又一次短横越，最後當他大喊已打入冰釘做為確保時，我們才取得部分進展。看到冰層意味著我們來到出口裂縫，且越來越接近艱難攀登的終點。當天第四段繩距爬升至一個結冰內角（corner），這是一個巨大的左彎新月形裂縫。馬可的確保做得很紮實、很緊，我在後頭緊跟。我享受攀登的樂趣，但天空開始下雪，這是我們四天來看到的第一場降雪。

幾個小時後，我們抵達山頂。當我們跪在雪地上挖溝壕時，強風將尖銳的冰屑吹到我們臉上，非常刺痛。馬可使用沒有把手的鏟子挖溝壕，我則動用鍋子。為了露營，我們攜帶了一塊兩公尺乘三公尺的防水布，收起來時僅有一顆橘子大小。我們現在位於北雙峰頂峰雪簷東側下方，但強風從南面吹來，送來的雪不斷填補溝槽，絲毫不輸我們挖掘的速度。

馬可用斯洛維尼亞語說了一句話，意思是「就像在墓地一樣」。我沒有理會這個關於挖墳墓的黑色笑話。我將防水布的一邊拉緊至溝壕邊緣，然後我們用冰斧壓住四個角落，以繩環纏繞冰爪，並將冰爪埋起來，好將防水布牢牢綁住固定。但防水布仍然不斷飄動，如同被暴風雨折斷桅杆的

風帆。槽壕太寬了，當我們爬進兩人共用的睡袋時，雪也跟著進來並落在我們身上。我打開了爐子。

天一亮，我就用鉛筆頭在地圖邊緣估算。我在地圖上標出定位點，然後將每個座標的十位數字輸入至手持式 GPS。

「專心一點。」我自言自語。馬可泡了茶來喝。我們沒有食物了。他跪著，臉朝向其他地方，試圖避開風雪。我坐在泡棉睡墊上，膝蓋壓著遭雪覆蓋的地圖。我們都穿上自己全部的衣服，我的右腳已經凍僵了。此時不容許犯下任何錯誤。

幾小時後，我的背痛得厲害，因為我在冰河走了 23 公里（全程透過 GPS 定位），其中一條腿比另外一條短了 5 公分。我們開始下降，冰河逐漸隱沒在雲層下。走了很久，我終於停下腳步。

「隘口到了！」我在強風中朝著馬可大喊。他抬起頭，看了一下這個位於冰河與公路中間的隘口。他用一隻手壓住帽子，以免被風吹掉。他把頭壓得更低，迎風而行，另一隻手舉起冰斧。

勝利。

他繼續往前走。

相反地，所有運動員都可以訓練無氧閾值（最大攝氧量利用率），這是初學者與菁英耐力運動員皆可取得穩定進步的領域。就高山攀登的目的而言，提高此基本素質是首要目標，也是你在制定計畫時的主要訓練目標。

能量燃料

你的身體運動需要能量，能量來自於燃料。肌肉細胞使用的燃料由你吃下的食物分解後提供，先是通過腸道消化，然後再歷經第二章所說的「代謝」過程。燃料的能量儲存於食物所含的脂肪、碳水化合物與蛋白質的化學鍵裡。化學鍵會在代謝過程中斷裂，釋放出能量。我們在本章僅討論碳水化合物與脂肪的代謝，因為這兩者為肌肉收縮提供大部分燃料。

脂肪代謝（也就是脂肪分解）需要大量氧氣（有氧代謝），過程相當緩慢。脂肪代謝在你的肌肉細胞裡經由化學過程進行，這過程與碳水化合物代謝完全不同。這兩種過程都會產生相同的最終產物，也就是稱為三磷酸腺苷（簡稱 ATP）的分子，這可說是細胞引擎的汽油。對於體能良好的耐力運動員來說，脂肪供應了低強度活動時製造 ATP 所需的大部分燃料，尤其是當活動要持續數小時。我們稍後將檢視這個關乎耐力的關鍵要素。

醣類（來自於碳水化合物）代謝的過程稱為「醣解」。醣解比脂肪代謝速度更快（大約快 2 倍）因此能夠更快速產生 ATP，進而提供肌肉更多力量以從事更快、更劇烈的活動。醣解可在有氧或無氧情況下發生。

你體內的醣儲備極其有限，依個人狀況與飲食而異，但通常不超過 2 千大卡，所提供的能量僅能維持一個多小時的中高強度運動。相反地，人體儲存大量脂肪，特別是在訓練有素的耐力運動員肌肉裡。他們雖然身材精瘦，卻可能攜帶 10 萬大卡熱量。每 1 公克脂肪提供的能量約是醣的 2 倍。對登山者而言，有氧訓練的優點之一在於能讓肌肉細胞產生適應，在做較高強度運動時優先以脂肪做為燃料，而不是像訓

練之前那樣高度仰賴醣解（醣的分解）及其有限儲備。脂肪能為訓練有素的登山者提供龐大能量來源。所謂「訓練有素」，我們指的是你的身體利用脂肪產生能量的速度，足以維持數小時的中等功率輸出。

耐力的生理學

ATP 分子在肌肉裡不斷地產生與分解，以提供運動所需的能量。對於耐力運動來說，ATP 合成大部分發生在肌肉細胞內的粒線體，並由有氧機制驅動。科學尚未完全理解粒線體產生能量的複雜方式，但就我們的目的而言，只要知道粒線體含有特殊的酶來輔助這個過程便已足夠。酶是一種生物催化劑。催化劑的作用是加速化學反應，但本身在反應中不會被消耗，因此得以重複利用。這些酶幫助我們用吃下的食物產生能量以建造 ATP 分子。

ATP 是一種化學能，你體內的每個細胞都需要 ATP 才能生存，而對於我們的討論而言，最重要的是：ATP 為肌肉收縮供應能量。ATP 在代謝過程中分解（釋放能量）後，必須在細胞內不斷地重新合成（這需要能量）。正是這種「持續分解並重新合成 ATP 分子」的過程，維持著我們的生命。肌肉必須收縮才能行走，這就是我們登山所依賴的能量。

ATP 的產生

你的有氧作功能力取決於作功的肌肉細胞利用有氧代謝產生 ATP 的速率。因此，ATP 產生得更多、更快，你作的功便能更多、更快，這能直接提升耐力與速度。

有氧能量路徑

有氧能量路徑就像是登山者的引擎。這種有氧代謝過程又稱為「克氏循環」（Krebs cycle），以發現者——化學家克雷布斯的名字命名。在克氏循環期間，每個燃料分子會產生

體能、脂肪與燃料

斯科特·約翰斯頓

我與海利都聽到了睡袋深處發出的鬧鐘震動聲響，但我們都假裝沒聽到，想多睡幾個小時。根據氣象預報，我們會有完美的 6 月天氣，因此沒有理由急於投入寒冷懷抱。我們埋入睡袋，等待太陽升起。為了一鼓作氣登上卡辛稜（Cassin Ridge）的計畫，我們來到海拔 4,267 公尺處的丹奈利峰西拱壁營地做高度適應。到目前為止，我們只是四處滑雪，在西拱壁固定繩的下方與西脊（West Rib）岩壁底部小試身手，然後徒步冒險至更高的地方。鬆軟的細雪很好玩，但我們渴望爬得更高。

上午 10 點，太陽照到我們身上，我們離開了營地。根據估算，我們可以輕裝來回西拱壁，且整天陽光普照，我們不需要太多額外衣服或露營裝備。我們將幾瓶水、一些零食與羽絨外套塞進背包，就這樣子出發了。正如預測，天氣非常好。丹奈利峰西側路線景色壯觀，登山者能迅速察覺天氣變化並欣賞夕陽。除了從西伯利亞大火吹來的稀薄煙霧外，天空晴朗而明亮。

我們快速移動，但不斷和隊友及路過的登山者聊天。如同我們所願，我們不匆忙也不加快腳步，只是不斷前進，唯二例外是在 5,029 公尺處短暫抱石，以及在 5,304 公尺處與一位嚮導朋友聊天，在他的帳篷稍事休息。下午 3 點，我們站在山頂，穿上所有衣服，搞怪地拍了幾張照片。之後我們開始下山，下午 5 點回到 4,267 公尺處的營地，正好趕上晚餐時間。天氣晴朗、裝備輕便與體能良好，令我們在山上度過愉快的一天，而不是像許多準備不足的登山者，將丹奈利峰之行變成史詩般的意志考驗。

是什麼讓我們的攀登如此隨意？我今年 52 歲了。5 年前，我經歷一場開胸手術以矯正先天缺陷，此缺陷令我的心臟打入肺部的血液少了 3 成。像我這樣有年紀的人如何能跟上像科林這樣 20 歲頂尖登山家的腳步？

海利在丹奈利峰西拱壁路線 5,100 公尺處與一些登山者聊天，後者背負的裝備重多了。照片提供：約翰斯頓

儘管我處於登山生涯的遲暮階段，距離二、三十歲體能巔峰非常遙遠，但我依然保持一定狀態。在我 35~49 歲這段時期，我在事業上投入大量時間，大幅壓縮了我的攀登時間。儘管我週末才有空爬山，但我懂得如何訓練，並小心地維持年輕時獲得的基本體能。我應用本書提到的許多原則來鍛鍊上了年紀的身體。

是什麼原因讓我與科林能如此迅速、輕鬆地攀登丹奈利峰（又名麥金利峰，McKinley）？我們適應了中等功率輸出的長時間運動，因此我們所需的動力幾乎都可以用脂肪做為燃料，同時還能維持一定速度，是未經訓練的登山者必須動用有限的肝醣才能保持的速度。這些原則應該成為登山者訓練計畫的重點。

38 個 ATP 分子。可惜的是，這是一個緩慢的過程（亦即氧化代謝），因為分解燃料需要大量個別的反應。這種能量生產路徑速度緩慢，限制了肌肉細胞可產生的力量。但氧化代謝機制使用脂肪做為主要燃料，而身體儲存大量脂肪，令我們得以持續運動數小時甚至數天。這種低強度運動的持續時間、力量與速度，很大程度取決於我們先前討論的有氧基礎（有氧耐力）有多大。

請記住，這種能力相當好訓練，而你能維持的有氧動力越高，代表你在山上的移動速度越快、時間越久。有氧能力高低的差別在於：你可以趁著好天氣在短短一天內，從 4,328 公尺直攻丹奈利峰山頂並返回，或是同一時間僅能勉強從 4,328 公尺攀抵 5,243 公尺的營地，然後被暴風雪耽擱兩天，無功而返。

無氧能量途徑

ATP 生成的第二種方法稱為無氧途徑（亦即醣解代謝，依賴肝醣做為燃料）。這與粒線體、克氏循環無關，不需要氧氣，且產生 ATP 的速度比起克氏循環快上許多。隨著 ATP 生成效率提高，當肌肉細胞使用這種醣解途徑時，可以產生更多力量。你可以把它想成是汽車換檔加速。

這聽起來比緩慢的克氏循環好很多，那為何我們身體不依賴醣解來獲得所有能量呢？正如你所猜的，這背後有幾個充分理由。

乳酸：衡量運動強度的指標

隨著運動強度提高，越來越多的 ATP 仰賴醣解供應。醣解的產物是一種稱為「乳酸」的分子。當肌肉細胞裡乳酸濃度增加，超過肌肉重新代謝的能力後，乳酸會開始滲入血液並在體內循環，並成為心臟、肝臟與遠端骨骼肌的燃料來源。市面上有一種裝置叫做「乳酸測試儀」，能夠讓你輕鬆測量血液中的乳酸濃度。由於乳酸與醣解同步上升，因此乳酸測

量值能大致反映血液測試時的運動強度。教練與生理學家可利用此數值來監測運動員的訓練強度。血乳酸累積並不是線性過程。當運動員逼近耐力極限時，乳酸濃度與醣解速率會同步迅速攀升，如下圖所示。

強度 vs. 乳酸

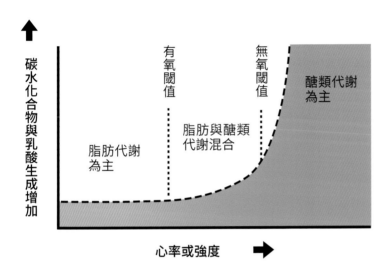

透過增加醣類代謝（醣解），並相應降低燃脂（脂解）的百分比，能提高運動強度。醣解過程會提高肌肉細胞的酸度，並增加乳酸生成。速率很高的醣解無法長時間維持。

高力量輸出的昂貴成本

醣解（醣類代謝）能產生極大力量，但身體也得付出代價。醣解過程會產生氫離子（H^+）。這些離子會導致酸度增加（可量出 pH 值下降），從而破壞身體巧妙平衡並導致疲勞。當然，你可以提高醣解效率來產生更多肌肉力量，但你會很快疲勞並被迫放慢或停下動作，好讓身體恢復體內平衡。我們都很熟悉跑得太快的感受：肌肉燃燒與喘不過氣，即便是最強壯的人也無法支撐太久。在高山攀登領域，我們幾乎完全依賴可持續的有氧能量生成途徑。因為我們一次要移動好幾個小時，透過醣解方式產生太多力量會很快就筋疲力盡。

透過正確訓練，我們希望能提升能力，在產生更多力量的同時減少對醣解的依賴（醣解有無法持續的缺點）。肌肉細胞確實有機制可以處理這些醣解副產物，這將是本章結尾討論的重點，訓練機制則是下一節內容。

提升你的有氧動力

由於 ATP 為運動提供能量，而有氧方式產生的 ATP 效率最高、維持最久，因此我們必須思考如何發展以有氧方式產生 ATP 的能力。我們如何更快產生更多 ATP 呢？這便是訓練有氧基礎的重點。

想了解提升 ATP 生成效率的最佳方法，我們必須檢視有哪些因素會影響 ATP 有氧生成。**要增加肌肉的 ATP 生成，涉及 3 種重大適應：**

- 粒線體質量增加
- 有氧酶增加
- 微血管床密度增加

幸運的是，只要使用同一套訓練方法，這三點都能改善。一次訓練便能刺激以上這三種適應。**對於登山者來說，這三者的最佳刺激是訓練負荷的持續時間與頻率，強度沒那麼重要。**

粒線體是產生 ATP 的決定因素

粒線體是非常微小的胞器（即使以細胞標準來看），可說是「生命的引擎」。在粒線體裡頭，來自食物與身體儲存的燃料跟氧氣結合。在上世紀中葉，研究發現某些類型的運動訓練會顯著影響肌肉細胞裡的粒線體大小與數量。研究也指出：肌肉細胞裡的粒線體質量越多，能進行有氧代謝的地方就越多，會帶來更多 ATP 合成並產生更多有氧肌肉力量。**粒線體活動增加，直接促成有氧動力提升。**這代表肌肉可以用更大力量、在較不疲勞的狀況下收縮更久的時間。是不是很棒！更多耐力！粒線體的適應短則發生於數天到數週，但在適當刺激下可以持續數年。

更多粒線體等同於有氧能力提升

更多粒線體 => 更多 ATP => 更大的有氧動力 => 移動更快

粒線體生成

粒線體會經由生合成讓細胞裡的粒線體質量增加，方法是變大，並分裂（fission）增加數量。如果你忘了高中生物課內容的話，「分裂」指的是粒線體分成相同的兩半。生合成的觸發來自於生理壓力，這會導致粒線體內部分基因表現自己並展開生合成的過程。**粒線體的生合成反應在訓練刺激後幾分鐘內開始發生，並在訓練壓力解除後約 12 小時內停止。長期下來，這樣的生合成反應可以讓粒線體的質量翻倍**（Davis 等人，1981 年）。在你的訓練裡，觸發此反應最有效的方法是對你的系統施加有氧壓力。該壓力持續時間必須夠久，重複的頻率也要夠高。當然，**足夠**一詞彈性很大，我們將在本書許多地方處理這個問題。

在一定限度內，你對於這些肌肉纖維施加的有氧壓力越頻繁、時間越長，產生的粒線體質量就會越多（Harms 與 Hickson，1983 年）。在一項研究中，研究人員發現：運動持續時間與肌肉有氧適應之間存在近乎線性的關係（在一定程度上）。如果維持一定的最小強度，運動時間加倍能導致表現改善 40%~100%（Harms 與 Hickson，1983 年）。

有氧酶做為 ATP 生產的決定因素

回想一下，粒線體充滿有助於有氧代謝的酶。這些重要的酶越多，克氏循環進行得越快。這些酶對於有氧訓練壓力的反應是數量增加（Harms 與 Hickson，1983 年）。這種酶適應會在**幾分鐘內**發生，但訓練後即便只是休息幾天，也會開始減弱。因此，有氧適應需要頻繁刺激來維持與強化。你必須了解，酶適應也會對於訓練的持續時間做出反應。

由於這些酶會立刻對訓練刺激做出反應，因此多年來，

研究人員若想測試某些類型的訓練產生的有氧適應，最好的方法就是測量一種酶的濃度，也就是細胞色素 c（Hickson，1981 年）。細胞色素 c 的濃度升高，代表測試者的有氧能力正在提升。

訓練強度大致決定了哪些肌纖維能獲得訓練效果，我們將在下一節深入討論這個概念。訓練若廣泛地超過一定強度，會令慢縮肌裡的有氧酶減少，連帶導致有氧能力下降。

細胞色素 c 濃度對於訓練的反應

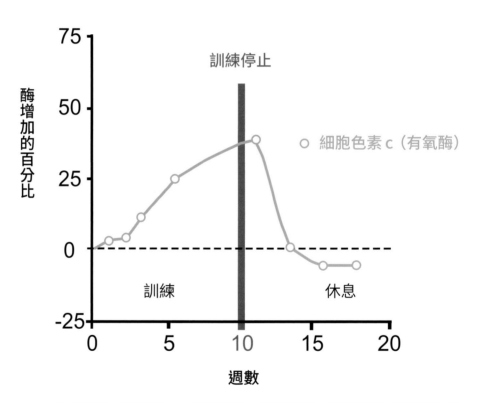

停止訓練後，細胞色素 c（一種有氧酶）水平迅速下降，3 週便回到一開始水平。資料來源：Hickson，1981 年。

微血管密度做為 ATP 生產的決定因素

微血管是布滿身體的微小血管，非常細，管壁僅有一個細胞厚，令這些血管能將氧氣送至肌肉細胞並移除代謝副產物。微血管距離作功的細胞越近，氧氣輸送至粒線體的距離就越短。**我們作功的肌肉會長出新的微血管以回應訓練刺激**（Billat 等人，2003 年）。微血管越多、密度越高，氧氣輸送到肌肉細胞的速度就越快。增加微血管床密度非常重要，因為這可以加速氧氣轉移至粒線體，最終提高克氏循環產生 ATP 的速度。微血管生長涉及長出新結構，需要數週到數月的持續訓練。據說，微血管密度可持續增加多年。

訓練你的心臟

如果不提及心臟在這一切中扮演的角色，那我們的討論就不夠完整。為何**心肺訓練**會變成當前最熱門的健身詞彙呢？心率不是監測有氧訓練的好方法嗎？心臟扮演幫浦的角色，透過血管的協助，將氧氣送至作功的肌肉，上述三個過程幫助克氏循環產生更多 ATP。但心臟也聽命於大腦與骨骼肌。心臟在大腦指揮下增加血液與氧氣輸出，大腦則從肌肉那裡獲得訊息，知道肌肉需要更多氧氣才能產生更多力量。因此，每當肌肉因為有需要而發出更多請求時，心肌就會得到訓練。

對於這種升高的請求，心臟的反應是增加輸出，也就是增加**心輸出量**，即心臟每分鐘打出的血液量。心臟透過兩種方式做到這一點：首先，增加跳動頻率（你的心率）；其次，增加心搏量，亦即每次心跳打出的血量。心搏量可以透過訓練大幅提升。

長時間心率升高可鍛鍊心肌，增強心臟泵血能力。這主要是因為心室變大，以及心肌本身的收縮品質提升。這種心臟適應的顯著效果是靜止心率與所有非最大作功負荷（submaximal workload）心率下降。隨著有氧體適能改善，你會發現自己在所有非最大作功負荷水平的自覺強度都會下降。你的呼吸更輕鬆，心率更低。

最能夠提高心搏量的訓練刺激因人而異，取決於年齡、性別與體能狀況等數項因素。在本書的討論中，體能是最重要的因素。對於訓練不足的人，有強大的證據顯示他們的心搏量在低上許多的強度就達到最大值。這意味著：對於許多新手運動員來說，即便是中等訓練強度，對心臟也有非常好的訓練效果。

你的體能越好，引發心肌產生訓練反應所需的強度就越大。對於菁英級別且訓練有素的運動員來說，最有效提高心搏量的刺激是將心率提高到接近最高水平並維持數分鐘（Helgerud 等人，2011 年；Costill 與 Trappe，2002 年）。

健康的人在訓練期間若想將心率提高至接近最大值（個

心肺適能高的登山者，在困難領攀時的心率較低。照片為浩斯在冰層稀薄狀況下攀爬科羅拉多州的 Ames Ice Hose 路線。照片提供：理查德·德南 (Richard Durnan)

人最大心率的 90~95%），最佳方法是讓大腦徵召更多大肌群並維持這種盡力程度至少幾分鐘。想徵召這些大肌群，心臟必須提供更多血液與氧氣，也就是提高心輸出量，於是心臟會提高心率與心搏量。

這與前面所討論 ATP 產生的三個決定因素（粒線體、微血管與酶）所仰賴的訓練刺激（長時間中低強度運動）相互抵觸。這樣的強度雖然對於訓練心肌有益，但如果持續時間過久、過於頻繁，會對骨骼肌產生一些不好的影響，實際上會降低你的有氧適能並導致疲勞與過度訓練。我們將在本章後面探討這一點。因此，在應用這兩種截然不同的訓練刺激時需要謹慎維持平衡。

耐力表現限制

對有氧動力構成最大限制的，究竟是中樞系統（心肺）或周邊系統（骨骼肌）？教練與研究人員對於這個問題沒有明確共識。對於訓練不足的人與年輕運動員，中樞系統可能很大程度地限制有氧耐力。隨著體能提升，限制因素似乎轉為周邊系統。對於體能絕佳的運動員而言，這意味著他們需要的是謹慎平衡的訓練方法。雖然目前運動科學許多爭論都圍繞在究竟是哪一個系統占據主導地位，但大家一致認為：這兩個系統不但緊密連結，並以相互依賴的狀態存在（Costill 與 Trappe，2002 年）。

其他限制

當然，有氧動力另有其他決定因素，我們在此僅提幾個對於訓練反應良好的因素。第一個是血液量，第二個是肌肉細胞裡的肌紅素。

血紅素是紅血球細胞裡的蛋白質，會與氧氣結合並將氧氣送至作功肌肉。整體血液量變多，代表血液裡血紅素的量增加。血紅素的量越多，攜氧能力越強。氧氣供應增加，有氧過程便進行得更快。經過幾個月的耐力訓練，血液量可增

加 10%（Helgerud 等人，2011 年）。我們將在第十二章更深入地討論血液量與血紅素這個主題。

肌紅素是肌肉細胞裡的一種蛋白質，與氧氣結合並充當氧氣的臨時儲存處。肌紅素對於有氧訓練的反應是數量迅速增加，並協助將氧氣運送至作功肌肉。

重點整理：提高有氧能力

透過正確訓練，你可以大幅強化有氧能量的產生途徑。這些訓練會影響：

- 肌肉裡粒線體的質量
- 有氧酶（能加速有氧代謝）
- 作功肌肉裡的微血管密度
- 心輸出量
- 血液的攜氧能力
- 肌肉細胞的儲氧能力

我們有必要監測與控制訓練強度，以創造必要條件，讓這些有氧適應發生。

有氧適能的更多討論

究竟是什麼限制了人體的終極功輸出，科學界有幾個相互競爭但又相互重疊的理論。儘管相關細節主要是生理學家在關注（Davis 等人，1981 年），且我們不會鑽研生理方面的枝微末節，但這些知識能為教練與運動員提供「為何要」訓練的見解與指引。在接下來的章節裡，我們將探討有氧運動員感興趣的一些領域。

神經系統

身體推進系統的中央部分（供應端），由從空氣中提取氧氣的肺，以及將氧氣輸送至肌肉的心臟與血管組成。肌肉細胞及其內部的能量轉換過程，則構成系統的周邊部分（需求端）。這些系統存在於一種回饋與前饋的循環中，負責管控在任何特定時刻參與動作的肌肉量。此一循環由中樞神經系統（包括大腦與運動神經）控制，且維持精巧的平衡。神經、周邊與中樞系統都會對訓練做出反應，且共同負責耐力的重大提升。

從身體中提取有用功的能力，最終取決於中樞神經系統支配肌肉的能力。事實上，中樞神經系統似乎是人類運動表現的最大驅力與限制。它透過控制肌肉的運動神經來做到這一點，且負責推動你登上高山。另一個神經系統比較不易察覺，稱為「自主神經系統」。

自主神經系統

自主神經系統控制我們體內各式無意識活動，像是心率、呼吸、消化與荷爾蒙分泌等，也提供了一個關鍵的回饋系統，讓大腦知道整個身體正在發生什麼事。在許多層面上，自主神經系統控制著你對於訓練的反應與適應。這造就你身體的驚人回饋循環的一個特色：不斷努力維持你身體的體內平衡或生物平衡。

戰鬥或逃跑

自主神經系統分成交感神經系統與副交感神經系統兩種。簡單地說，交感神經系統負責加速身體運作，例如心跳、呼吸加快與停止消化，可視為「戰鬥或逃跑」此一反應的演化適應，讓你的身體進入備戰的亢奮狀態。

副交感神經系統則相反，負責休息與消化反應，放緩身體的許多運作，為休息做準備。

這兩個系統處於微妙的妥協配合關係，在理想情況下將達成平衡。長期過度刺激任何一個系統，都會導致疲勞與系統失能，進而破壞平衡。想了解這方面更多資訊，請參考第二章過度訓練章節。

肌纖維

我們在整本書採用的，是運動生理學家稱之為**肌肉力量模型**（Muscle Power Model）的方法。該模型假設：有氧運動表現的主要限制發生在肌肉層次。如前所述，心臟與肺聽命於作功肌肉的需求。因此，專注訓練用於登山的特定肌肉，是讓你的許多系統發生適應、體能得以改善的最佳方式。

我們的肌肉細胞結合在一起變成肌纖維。所有肌纖維都由運動神經**支配**，也就是所謂的「運動單位」。為了解釋這個概念，讓我們舉幾個例子。

腓腸肌是小腿大肌肉，含有約 150 萬條肌纖維與 500 個運動單位，這意味著每條運動神經控制約 3 千條肌纖維。由於大腦與肌肉之間的神經連接是如此不精細，導致我們無法精密控制這些用於前進的強大肌肉。在大肌肉裡，許多肌纖維必須一起移動才能做出大動作，因此為了力量會犧牲精準度。相反地，眼瞼肌約有 5 萬條肌纖維、由 500 個運動單位分攤，因此可以進行大量精密動作控制。換算下來，每條運動神經僅控制 100 條肌纖維，這便是我們可以控制細微表情的主因之一。

肌纖維的類型

肌纖維可分成三種基本類型：慢縮肌（又稱為 I 型）、抗疲勞快縮肌（IIa 型）與快縮肌（IIb 型）。慢縮肌是耐力運動主要用到的肌纖維，由於含有高密度的微血管、粒線體與伴隨的有氧酶，因此具有高度抗疲勞性，可以進行數千次收縮而不疲勞。訓練有素的耐力運動員的慢縮肌比例比一般人高出許多。這些肌纖維的啟動「電位閾值」很低，這意味著肌

中樞神經系統／肌肉連結

大腦

脊髓

運動神經元細胞體

神經

運動單位一

運動單位二

肌纖維

運動神經元
軸突

肌肉

骨骼

此圖顯示了從大腦至骨骼的連結，這種連結促成你的關節移動，進而產生運動。大腦、脊髓與神經都是中樞神經系統的一部分。一個運動單位由一組肌肉纖維與神經組成，當中央系統下達命令時，神經會接收到訊息並控制肌肉纖維。運動單位會基於「需求」採取行動，徵召的數量與你為了完成手頭任務所需的力量相對應。徵召順序會依照「尺寸原則」：通常來說，較慢、較弱的運動單位會先參與，隨著你的盡力程度增加，開始徵召更大、更強的運動單位。

我的超級訓練

克里斯西·莫爾

耐力訓練是一項艱苦任務。追求突破極限、脫離舒適範圍的目標極具挑戰。為宏大的目標訓練，給予我足夠的機會去專注、想像與成長。如果我夠留意，我學到的不只是訓練，還能認識自己。

耐力訓練是一場長期抗戰。我不可能在一次訓練或一個賽季裡大幅提高體能。經過多年努力，我的肌肉、肌腱與韌帶都變得更強韌，能夠應付更大的作功負荷。我的肺、心臟與大腦都產生了適應。我正在調整感受知覺，以了解我在情緒上、營養上、生理上欠缺什麼。發掘自己的極限與尋求突破的能力，讓我更了解、更接受自己的身體，這是非常踏實與自我肯定的過程。這些經驗創造了回憶，成為形塑我生活的基石。

在高山來回攀登與穿越城市人行道期間，我學會了投入、專注、玩樂與耐心。專注投入令我收穫良多，也曾在無法專注時後悔莫及。在 12 年超馬生涯裡，我知道，我之所以成為現在的我，是因為我跑過的那些里程、我分享的經驗，以及每一里路教會我的事。

莫爾是超級馬拉松跑者、賽事總監與教練。她曾兩次贏得環白朗峰超級越野耐力賽（UltraTrail du MontBlanc，2003 年與 2009 年），並參與硬石 100 英里（Hardrock 100，2007 年）、瓦沙奇 100 英里（Wasatch 100，2004 年）、環富士山（UltraTrail Mount Fuji，2013 年）等超馬賽事。她目前擔任查卡努特 50 公里（Chuckanut 50K）的賽事總監。

莫爾在洛磯山國家公園猶特步道 (Ute Trail) 奔跑。在她後方的背景是朗斯峰 (Longs Peak，4,346 公尺)。照片提供：弗雷德里克·馬姆薩特 (Fredrik Marmsater)

纖維收縮所需的電子神經驅動很低，因此通常是大腦最先徵召來展開動作的對象。

但我們必須提醒一點：肌纖維類型比較像是程度上的差別，無法截然地劃分。將肌纖維歸類為慢縮肌或快縮肌，根據的是肌纖維不同部分的蛋白質組成。也可以將肌纖維分成更多類型，但為了方便起見，通常僅區分為基本三類。

慢縮肌纖維是你的耐力機器

慢縮肌一名的由來，是其啟動速度約是快縮肌的1/3~1/2。這種肌纖維產生的力量也較小，因此同樣數量的慢縮肌，無法產生與快縮肌一樣的力量。然而這些慢縮肌的粒線體與微血管密度較高、直徑較小，有氧酶濃度也更高。這些特性令慢縮肌處理氧氣的速度快於鄰近的快縮肌，因此能以有氧方式透過克氏循環產生更多 ATP。透過長時間、低至中強度的訓練，能鍛鍊這些慢縮肌細胞利用脂肪做為主要燃料，同時僅小幅消耗肝醣供應。

不同肌纖維的粒線體密度

該圖顯示一些肌纖維的橫切面。請注意，其中兩條肌纖維的粒線體（圖中的藍色小點）密度高上許多。正如你所知，由於粒線體密度較高，這些較小的慢縮肌會比起鄰近的快肌纖維具備更高的有氧能力。你也可以發現，這些慢縮肌的橫切面積較小，這意味著氧氣從微血管擴散至粒線體的距離較短。這些特性賦予慢縮肌高於快縮肌的耐力。

對於從事長時間運動的耐力運動員來說，這樣節省的使用肝醣非常重要。所謂「長時間」，生理學家通常定義為 2 小時以上。在高山攀登等長時間運動期間，脂肪為 ATP 合成提供大部分能量，但肝醣連同醣解代謝的副產品對於克氏循環依然很重要。即便是體能絕佳的運動員，若是肝醣儲備耗盡，也只能放慢腳步，這個現象稱為「撞牆」。大腦需要肝醣做為燃料，因此撞牆會導致肌肉失去協調、認知功能減緩。處於此狀態的運動員通常會失去平衡、有點茫然或思考遲鈍。

長期、有效的耐力訓練，能讓你主要使用慢縮肌產生極大力量並維持長時間。世界級水平的馬拉松跑者能持續以每公里 2 分 52 秒速度跑完 42 公里，其中 95% 的能量來自慢縮肌以有氧方式產生，且使用脂肪（有氧燃脂供應大量能量）與醣類做為燃料。相反地，體能不佳的跑者即便只是跑 1 公里低於 3 分鐘，都得依賴醣解（消耗極快）供應大部分能量，這導致他們無法維持這樣的配速。由於慢縮肌不夠強大（訓練不足），他們因此極其依賴醣解與同時產生的乳酸，以及部分快縮肌的協助，才能達此速度。

我們體內肝醣儲備有限，因此這種較高力量輸出無法維持超過 1~2 小時，具體時間因人而異。這使得平衡能量輸出以完成長時間運動變得有些棘手。速度過早加快、加得太急，你可能因有限的肝醣耗竭而撞牆，被迫大幅放慢速度。因此在登山時儘早與持續進食，是避免遭遇撞牆期的最佳方法。我們將於第十一章詳細討論此事。

平衡你的訓練

訓練強度決定了你的大腦會徵召哪些肌纖維，而這又決定了主要燃料來源以及肌纖維的訓練效果。若以輕鬆至中等的速度跑步，主要會用到慢縮肌，且以脂肪做為主要燃料。稍微加快速度，慢縮肌將開始使用更多肝醣。再加快一些，快縮肌開始參與，肝醣成為唯一能量供應來源，並加速消耗。這些事實再次證明以下這件事的重要性：以緩慢至中等速度進行訓練，並謹慎地控制高強度訓練的比例。

高強度訓練慢縮肌帶來反效果

教練很早就知道，若將訓練強度調得太高、持續太久，特別是欠缺大量低強度訓練，運動員的表現會停滯與下滑。這主要歸因於慢縮肌裡的有氧酶減少了，而這是肌纖維長時間承受高強度訓練的結果。隨著遺傳學持續進步，新研究揭示此情況背後的原因。

研究人員發現，肌肉細胞裡的酸度變高（如本章前面所述）會抑制某個基因的表現（Lin 等人，2002 年）。這個特定基因有個繞口的稱謂，也就是「PGC-1alpha mRNA」，專門負責粒線體生成。此基因遭抑制會帶來一連串影響，最終導致有氧能力下滑。如同過去許多情況，都是教練先發現一些現象，然後科學家得花一段時間才能找出原因。但教練與科學家都提醒：**高強度訓練占比太高、強度太高與時間太長，會導致有氧適能下降。**

快縮肌對於耐力的貢獻

抗疲勞快縮肌纖維的直徑通常比慢縮肌大，粒線體密度較低，並且主要仰賴醣解代謝。回想一下，醣解可於粒線體外以無氧方式發生，並令這些肌纖維以慢縮肌的 2~3 倍的速度生產 ATP。由於醣解作用與這些纖維更佳的收縮能力，其力量約是慢縮肌的 5 倍（Widrick 等人，1996 年）。啟動這些抗疲勞快縮肌纖維所需的電刺激閾值高於慢縮肌。這意味著大腦必須更積極透過運動神經來啟動抗疲勞快縮肌纖維，換句話說，得更努力才能徵召並訓練這些肌纖維。抗疲勞快縮肌纖維似乎非常能夠透過訓練改善耐力，並發展出更像慢縮肌的耐力特性，甚至可以完全轉變成慢縮肌。

這種現象不僅可能存在（Dudley 等人，1984 年），對於頂尖水平運動員而言，有效訓練這些力量強大的肌纖維去讓自己更能抵抗疲勞更是至關重要。發生在快縮肌類型（抗疲勞快縮肌與快縮肌）上的訓練刺激基本機制，就與先前解釋過的慢縮肌一樣。訓練的持續時間非常重要，且這些肌纖維必

肌纖維的轉換

無數研究顯示，在實驗室動物身上可觀察到肌纖維轉換，例如抗疲勞快縮肌纖維開始帶有慢縮肌特性（Wang 等，2004 年；Lin 等，2002 年；Pette 與 Vrbova，1999 年）。但由於觀察變化所需的時間很長，研究人員很少針對人類進行對照研究。轉換過程似乎需要持續以高訓練量鍛鍊多年時間，這會導致長期、程度輕微的微觀肌肉損傷與後續修復（Rusko，1992 年）。當訓練停止時，此過程似乎也是可逆轉的。此轉換過程足以解釋耐力運動員的慢縮肌比例為何比一般人更高。

須承受壓力（透過長時間收縮與放鬆）才能刺激粒線體生成與其他有氧適應（如酶的增加）。請記住，由於抵抗疲勞的能力不佳，快縮肌運動單位持續時間可能僅有 20 秒。由於快縮肌很快就會疲勞，因此我們必須使用間歇訓練（詳見第二章）才能在這種較高強度下累積訓練時間。

雖然快縮肌會對訓練刺激的持續時間產生反應，但更重要的是訓練強度：快縮肌在高強度的情況下才會開始參與。這些快縮肌的電位閾值高於慢縮肌，因此較不容易徵召。且大腦必須要求肌肉以極大力量收縮才能使這些肌纖維開始動作，進而產生訓練效果。發力要大到讓快縮肌運動單位參與，需要一定的心智努力與專注。在我們努力刺激快縮肌朝有氧代謝發展的同時，由於啟動快縮肌參與的訓練強度很高，因此快縮肌也會受到強烈刺激，並將無氧能力提升至新水平。

賈斯汀‧梅爾（Justin Merle）在科羅拉多州烏雷附近大展身手。照片提供：浩斯

儘管這些適應對於 800 公尺跑者或試圖超越個人極限的運動攀登者的前臂與肩膀相當關鍵，但對於登山者腿部不是那麼重要，因為這僅占總能量收支的一小部分——這類賽事（或攀登）的持續時間通常都超過 2 小時。對於持續時間較短的運動來說，這類訓練對於總能量的貢獻高出許多。這並不是說你的訓練計畫不該納入高強度訓練，而是你必須了解為何我們建議比率不要太多。我們將在規劃章節討論如何平衡這類訓練。

你必須記住的是：抗疲勞快縮肌纖維作功時，主要消耗的是肝醣，而不是脂肪這種慢縮肌首選燃料。此外，醣解需要 19 倍的燃料輸入才能產生相同數量的 ATP，而 ATP 是你向上攀爬時的能量來源。這將大幅消耗你的能量儲備，因此所有登山者都應該專注於發展慢縮肌的最大有氧能力及其超高效率的代謝方式，快縮肌訓練僅用於輔助搭配。

肌纖維的專項性

唯有訓練到負責動作的肌肉運動單位，才能達到我們追求的訓練效果。**這意味著你在訓練中使用肌肉的方式必須與登山時極度相似**。此概念被稱為訓練的專項性。

肌纖維的徵召

一般來說，隨著運動展開，大腦第一個徵召的運動單位是慢縮肌，因為慢縮肌的電刺激閾值最低。這就是所謂的「尺寸原則」（由小到大），適用於大部分情況，雖然不是百分百。當需要更大力量時，大腦會徵召更多慢縮肌運動單位。隨著力量需求持續攀升，慢縮肌運動單位全數參與後，大腦會被迫徵召快縮肌運動單位（單位總數增加）以完成手頭任務。

慢縮肌與快縮肌的啟動並不相同，想像以下這兩個場景：

1. 首先，你在平坦小徑上以輕鬆愜意的速度慢跑。你現在應該知道，此運動主要依賴慢縮肌，甚至可能不必動用全部，

非同步運動單位徵召

研究顯示，同一個運動單位裡的慢縮肌能夠非同步啟動，因此可以部分運作、部分休息。此特質被認為是慢縮肌具耐性的原因之一。這個能力也讓我們得以執行極其靈活的任務，例如彈鋼琴或寫作。大腦可以精巧地控制一部分慢縮肌去執行低力量動作。

相反地，當力量需求高到必須徵召快縮肌運動單位時，大腦傾向於同步啟動快縮肌。換句話說，同一個運動單位裡的所有快縮肌不是全部啟動就是全部休息，這取決於大腦信號。因此，執行高力量動作時，我們沒有辦法做到精細動作控制，運動新手之所以出現笨拙、不協調的動作，原因即在此。同時兼顧力與美的複雜動作因此非常難學習，這也是我們讚賞高水平運動表現的原因之一。透過適當訓練，高力量快縮肌運動單位得以增加，並輪流負責動作，進而提升高力量水平下的耐力。

肌纖維徵召

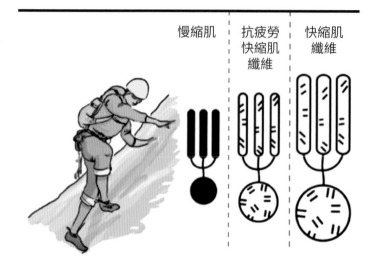

慢縮肌　抗疲勞快縮肌纖維　快縮肌纖維

輕裝攀爬平緩地形時,登山者大部分使用慢縮肌運動單位,這足以提供此一輕鬆活動所需的低發力。慢縮肌的耐力很高,因此活動可以持續很長時間。

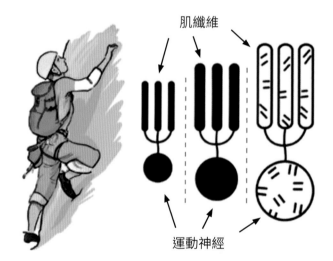

肌纖維

運動神經

當坡度變陡,且／或裝備較重,登山者必須開始動用部分中間肌纖維,也就是抗疲勞快縮肌纖維,以提供比慢縮肌更大的力量。抗疲勞快縮肌纖維的肌耐力也很容易透過訓練提升,因此可以成為長時間艱難攀爬的主力。

若山坡十分陡峭,或背包無比沉重時,登山者被迫徵召相當大部分的運動單位以克服挑戰。其中最有力的運動單位由快縮肌纖維組成,這些肌纖維的耐力不易訓練且很快就會疲勞,而這限制了登山者維持這些困難動作的時間。

因為你游刃有餘。你可以任由心思漫遊，而不至於妨礙肌肉產生的力量水平。事實上，你和別人聊天時可能會分心，此時推動你雙腳前進的慢縮肌運動單位彷彿開啟自駕模式，你不必有意識地出力。慢跑這樣簡單且熟悉的動作，僅會用到你極小部分的大腦運動皮層。

2. 接著，想像你站在一道外傾岩壁下方，需要在岩壁邊緣進行有力的蹲跳。根據你對於肌纖維的了解，很明顯，即便是像亞歷山大‧胡貝爾（Alex Huber）這樣的登山高手也需要高度專注，好徵召快縮肌以大展身手。你覺得你在做這個動作時，可以在心裡算數或與確保者聊天嗎？這不太可能。你可曾注意到，你在遇到攀登難關時會停止說話。為了完成這類高強度的複雜動作，我們多數人必須全神貫注，讓每一個快縮肌運動單位按正確順序啟動。你的大腦運動皮層將極度活化，以完成此任務。

這個例子確實很極端，但說明了要讓大腦徵召快縮肌纖維（包括抗疲勞快縮肌纖維），你必須全力以赴。若以跑步做比喻，那你必須強迫自己跑得更用力。

身處極限

當然，肌肉能產生的力量與快縮肌的耐力都有極限。總會有那麼一刻，大腦無法再徵召任何快縮肌運動單位，這限制了肌肉產生的力量。然後，這些快縮肌能維持此一程

浩斯徵召快縮肌纖維，以攀登日本瑞牆山（Mizugaki）陡峭的花崗岩裂縫。照片提供：伊娃‧浩斯

普雷澤利善用他的慢縮肌,極有效率地在北雙峰(3,371公尺)北壁冰岩混合地形攀登一段中等難度的繩距。照片提供:浩斯

度的發力多久,也會限制你的攀登。如同先前章節所述,大腦有一個提升耐力的聰明方法,那就是循環利用運動單位,也就是「以新代舊」(舊指的是疲勞的運動單位)。如果肌肉裡有大量運動單位可參與,那此循環便能顯著提升快縮肌耐力。然而,如果所需力量接近肌肉所能產生的最大值,且大部分可利用的運動單位都已徵召,那麼當作功的運動單位變得疲勞時,就沒有多少運動單位可以接手。訓練能增加可用的運動單位數量,並提升這些肌纖維的耐力。

重點整理：

- 肌纖維依特性可分成慢縮肌與快縮肌。

- 高山攀登等長時間耐力運動，運用的大多是慢縮肌。慢縮肌主要依賴克氏循環產生的有氧能量。

- 雖然所有肌纖維在快慢方面僅是程度上的差異，但我們通常將快縮肌進一步分為抗疲勞快縮肌纖維與快縮肌纖維。抗疲勞快縮肌纖維擁有慢縮肌的某些耐力特性，但收縮力更強，也可透過訓練變得更有耐力。這種肌纖維依賴醣解作用生成 ATP。

- 快縮肌纖維力量最大，但很快就會疲勞，因此僅能支撐最大盡力程度幾秒鐘。

- 肌纖維可從某類轉換成另一類，前提是承受數百小時的持續訓練刺激。

- 肌纖維與運動單位唯有受過訓練才會出現適應，因此訓練專項性對於訓練效果非常重要。

- 一個運動單位通常僅包含一種類型的肌纖維。這些運動單位依照中樞神經系統的需求被徵召。針對低力量動作，大腦會徵召慢縮肌運動單位。需要更大力量時，會徵召更多慢縮肌。隨著力量需求攀升，大腦開始徵召快縮肌，直到任務完成或達到最大肌力。

- 肌纖維要獲得最大訓練刺激，所需的訓練強度會依類型而異。為慢縮肌帶來最大訓練適應的強度，可能對快縮肌毫無效果。針對快縮肌的最佳訓練，持續時間可能太短，無法增強慢縮肌能力。

統整一切

我們知道本章需要讀者花點時間消化理解，然而我們將如此詳細、複雜的討論納入本書，是深思熟慮過，也費了大量工夫。最後，為了更好地服務讀者，我們覺得有必要更深入探討生理學，好讓你們了解我們為何如此堅持自己的訓練方法。讓我們在接下來的幾頁，將本章資訊整合成一套連貫的耐力訓練理論。

酸中毒是肌肉疲勞的主因

如果快縮肌能產生更多力量，那身體為何不頻繁地徵召快縮肌，好讓我們爬得更快呢？答案是：與慢縮肌相比，快縮肌會更快疲勞，且燃料供應更有限（僅來自肝醣）。如本章前面所討論的，這種疲勞是因為以無氧方式合成（在粒線體外的醣解）ATP 會產生我們不想要的副作用，也就是運動肌纖維的酸度增加。酸度提高是氫離子生產增加的結果。氫離子開始累積後，會降低肌肉細胞的 pH 值（酸度提高），從而造成問題。這種酸中毒會帶來一系列負面影響（Mainwood 與 Renaud，1985 年）。

複雜的回饋循環

我們的肌肉細胞具備天然的氫離子濃度平衡，也就是 pH 值 7.1。當肌內 pH 值下降（變酸）至 6.9 時，醣解作用（用於合成重要的 ATP）便開始變慢。在 pH 值達到 6.4 時，肌肉細胞醣解便會停止（Spriet 等人，1987 年；Hargreaves 與 Spriet，2006 年）。你應該記住的是：當你的能量需求超過脂肪代謝能力時（速度較慢），醣解便會開始介入以產生 ATP，而醣解是供應快縮肌能量的主要來源。如你所知，這些快縮肌負責產生力量較大的動作。

從以上解釋應該可以推論出：長時間產生太多力量會提高肌肉酸度，導致那些提供力量的肌纖維幾乎暫停運作。我

<div style="float:right">浩斯挑戰昆揚基什東峰 (7,400 公尺)，在 7 千公尺處跟攀一段困難混合繩距。照片提供：安德森</div>

們大多數人都經歷過這種暫時筋疲力盡的感覺，像是我們全速往上，爬得太激烈也太久後，不得不大幅減速幾分鐘才能繼續爬時。又或者當你的前臂過度充血，再也無法抓握，從登山路線往下墜時。這就是肌肉 pH 值降至 6.4 以下的感受，你的肌肉完全力竭。

慢縮肌限制了高強度力量

低強度有氧系統會限制高強度訓練，這相當重要，但流行的健身趨勢（如 CrossFit）經常不理解這一點，並不斷強調高強度訓練的重要性。這是極為常見的誤解，讓我們更詳細討論這背後涉及的機制。

前蘇聯的登山訓練

亞歷山大・奧金佐夫

在蘇聯，高山攀登被國家視為官方運動。因為這個緣故，訓練過程總涉及競爭元素。登山者的技巧越高，參與的各式競爭越多。

在我看來，蘇聯體制的優點之一，便在於開發與應用運動訓練方法。登山聯盟 (Federation of Alpinism) 為各種難度的攀登制定了訓練規範。這些規範集結於一本 200 頁的書裡，裡頭詳細說明不同技術等級的登山者所需的專業技能、需參加的

測驗與講座等。測驗涵蓋理論與實務兩方面。標題包括：「岩石（冰、雪與混合）地形上的集體移動」、「複雜岩石地形的雙人移動、「在岩石（冰雪）地形設置確保站」、「提供急救」、「在岩石（冰雪）地形運送罹難者」、「世界登山史」、「蘇聯登山史」與「世界山區調查」等。

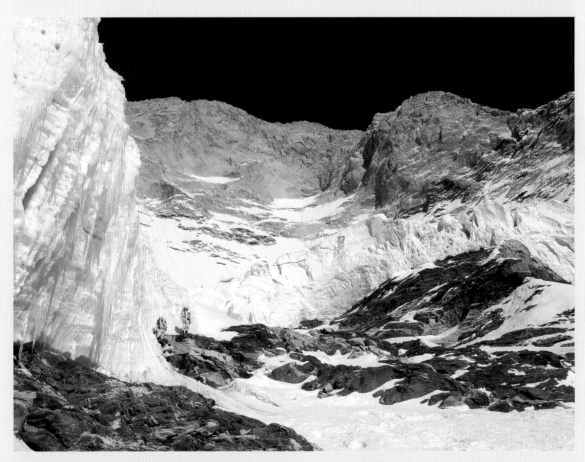

浩斯與安德森 2008 年嘗試以阿爾卑斯式攀登挑戰馬卡魯峰 (8,481 公尺) 西壁。1997 年，由謝爾蓋・葉菲莫夫 (Sergey Efimov) 率領的俄羅斯遠征隊登上了照片右邊的巨大右拱壁。照片提供：普雷澤利

教練肩負重責大任，需為年輕登山者做好攀登準備。在嘗試進階攀登前，登山者須完成40~100 次較為簡單的攀登。意外鮮少發生，每次事故都會經過仔細分析。每年都會出版針對山區所有事件的分析報告，並成為登山基地營的指定學習材料。

我極為幸運，遇到好教練。他一開始是我的教練，後來成為繩伴，最終變成一生摯友。那就是阿列克謝‧魯西亞耶夫（Aleksey Rusyayev），大家都叫他魯索（Russo）。我非常感謝他，我的一切登山知識與能力都由他傳授。

魯索是天生的運動員，無懼任何挑戰。他善用訓練裡的競爭元素，並擁有無限想像力。即便是打繩結時，我們也會彼此較量。我們的訓練以有氧為主。魯索深知如何變化訓練，課程從不單調。攀登時，重點在於完成多少。在一個訓練日內攀登 1 千公尺的岩壁被視為稀鬆平常。絕大多數注意力都放在繩索上。所有元素，包括之字形垂降法（Dulfersitz）、擺盪與設置確保點等，都變成下意識動作。每次訓練都必須與碼表比賽。我們的教練也很關注耐力。我們在山中練習野跑，整群人冬季都在滑雪。儘管冬季在山上只待一個月，我們還是設法進行了 1 千公里的北歐滑雪。

我們那時舉辦名為「高山馬拉松」的比賽。參賽者會收到一份清單，上頭列出比賽場地高加索山脈或帕米爾高原 60~80 條路線。每一條路線都依據難度給分。在 20 天內，運動員可以任選路線攀爬，分數最高者獲勝。這一切都需要體能訓練支撐，還要有能力分配肌力給這 20 天、做出後勤補給的專業決定，以及持久的耐力。想參與這些競賽，首先得在休賽期間進行日常訓練，其次也得清楚你與山之間的特殊關係。山岳已變成人類尋常的居住地點，而非充滿敵意的環境。

許多人將山看成自我認可的試驗場，這種風氣在一定程度上影響了大多數年輕登山者。我不會說這是壞事，但多虧了魯索，這種狀態離我很遠。他讓我們了解，把靈魂、肌力、時間與金錢奉獻給山岳，是不能要求任何回報的；想與山建立平等關係是不可能的；人類何其渺小，只是滄海一粟；山上最重要的是人、你的朋友與你的人際關係；沒有任何一座山值得你凍傷、截去小趾。此外，他還教導我們不論是面對狂熱分子（將身體與靈魂奉獻給山的人）或僅把登山當興趣的人（熱愛登山過程但沒打算投入全部生命的人），都要一樣溫和寬容。

1990 年 7 月 13 日星期五，列寧峰發生雪崩，5,300 公尺處一座營地有 45 人遭活埋，魯西亞耶夫不幸是其中一個。他死後，我在 1991 年夏季暫時休息，這是我 37 年攀登生涯裡唯一一次休息。

俄羅斯登山家兼運動大師奧金佐夫於 1975 年開始登山。他是俄羅斯「大牆攀登計畫」的負責人，該計畫旨在征服世界前十大岩壁。

乳酸穿梭

Davis 等人在 1985 年提出一項研究，描述如今稱為「乳酸穿梭」的過程，亦即醣解產生的乳酸穿梭至鄰近的慢縮肌。乳酸過去被視為代謝廢物，如今卻被認為是慢縮肌克氏循環現成、重要的燃料來源。運動員的肌肉受過越好的有氧訓練，穿梭效果越佳，快縮肌透過醣解產生 ATP 的需求便能減少，因此在運動強度增加時便能更好地控制血液酸度（Brooks，1986 年）。

再次重申：慢縮肌的有氧能力越好，就能使用更多乳酸做為燃料。

如此一來，運動員可以更長時間產生更高的力量輸出，同時減少疲勞。這意味著這些運動員具備更好的耐力。

由此可得出以下結論：**儘管快縮肌主要負責更高的肌肉力量輸出，從而提高速度，但你可以維持此速度多久幾乎完全由慢縮肌有氧能力決定。**儘管這聽起來有些矛盾、違反直覺，但有氧基礎對於高強度運動之所以如此重要，原因即在此。

爬出最快速度

我們將這些看似截然不同的概念整合起來，並解釋這些概念如何幫助你爬得更快。

● 慢縮肌經過訓練可提高有氧能力，而這顯現在你的有氧閾值變高了。
● 將有氧閾值提升至最高水平，有助於你提高無氧閾值。

回想一下第二章，有氧閾值的定義是：當你從事漸進式（強度緩慢增加）訓練測試時，血乳酸開始超越基本濃度的臨界點，顯示供應肌肉能量的代謝方式逐漸偏向醣解。此時

你的呼吸速率與深度都會增加。欠缺實驗室資源與乳酸測試儀器的人，可用一個簡單方法評估有氧閾值：根據我們觀察，血乳酸濃度高過基本量，與你呼吸時鼻子變得費力吵雜有密切關聯。

第二章也提到，你可以長時間（30 分鐘 ~1 小時）維持的最高強度是由無氧閾值決定。這就是我們先前提到的乳酸穿梭能力達到極限的臨界點。超越這個強度，乳酸穿梭就無法趕上，導致乳酸濃度開始迅速攀升，隨之而來的是肌肉酸度提高，導致疲勞與後續力量輸出下滑。

再次翻閱第二章，你可能會回想起無氧閾值指的是最大攝氧利用率，且是預測耐力表現的最佳指標之一。這個閾值因人而異，同樣可透過訓練提升。在接近無氧閾值的強度進行訓練，可以提高你能夠長時間維持的力量輸出。

請回憶一下「最大乳酸穩定狀態」的概念。此概念與實際表現的關聯在於**肌肉可長期維持的乳酸濃度越高，在此濃度（無氧閾值）產生的力量越大，你攀爬的速度就越快。**

高有氧閾值力量是高無氧閾值的最佳支持。這個強大組合意味著你可以更安全無虞地上下山。

透過訓練提高這些閾值，是所有耐力運動訓練計畫的主要目標。

基礎才是關鍵

你現在應該已經理解本章前面的故事裡，史提夫攀登北雙峰期間展現了高施力水平（儘管掉了一隻靴子），憑藉的是非常高的有氧能力或有氧基礎，這給予他更多儲備耐力，幫助他度過生死難關。若你體能已逼近極限，情況卻變得惡劣時，你是否擁有同樣儲備以安全下山？

我們再三強調，有氧基礎建立期是訓練最重要的階段，在有氧動力的發展中扮演關鍵角色。「基礎」是非常貼切的詞彙，打好這個基礎，才能繼續更艱難、更專項的訓練。我們可以把訓練比喻成蓋房子，地基越紮實，才能建越高的房屋。雖然屋頂是房屋的重要組成，但在所有支撐結構到位前，

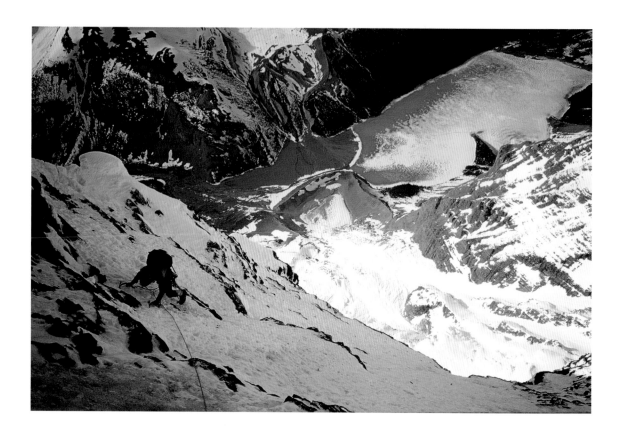

海利首攀 Haley-House 路線，此
時正在攀爬羅布森山皇帝壁
（Emperor Face of Mount Robson）。
照片提供：浩斯

你不會嘗試安裝屋頂。基於相同理由，在你確定有足夠的基
礎支撐前，你不會想做加工潤飾，例如更高強度的有氧或無
氧訓練。如果你縮短基礎階段，或是加入太多艱難的有氧或
無氧訓練，那後面專項訓練階段的效果將大打折扣。

　　對於任何超過兩分鐘時間的耐力運動，基礎期都是一切
訓練的根基。忽略基礎期，是甘冒風險。

重點整理：改善有氧閾值與無氧閾值的方法

下面是本書第 2 部規劃章節的理論基礎。

第 1 點：提高慢縮肌的終極有氧動力。方法是以低強度或在有氧閾值以下進行大量訓練。這能夠提高你的有氧能力，同時建立代謝基礎以提升乳酸穿梭的能力。有氧閾值提高，代表你能用更快的速度去做數小時的低強度運動。正確訓練幾年後，這種進步將非常顯著。這是菁英男性馬拉松跑者能持續以每公里低於 2 分 52 秒的速度跑完 42 公里的原因。

第 2 點：逐漸增加中等強度的訓練量（時間或距離）以達成下列目標：改善乳酸穿梭效率、增加慢縮肌的力量、提高快縮肌有氧能力以產生更高力量。以上三點將一同發揮效果，提高你在無氧閾值時的速度。

做到第 1 點，才能顯著改善第 2 點。換句話說，改善乳酸穿梭能力（有氧閾值提高的效果）與提升慢縮肌有氧動力，才是最有效提升快縮肌力量的耐力訓練。

我們天生的耐力很大程度上取決於粒線體與其中所含的有氧酶。在適當的訓練刺激下，你可以最大限度地提高適應（增加粒線體質量、有氧酶生成與微血管生長），將有氧動力提升到訓練前的數倍。提升有氧耐力，讓所有耐力運動頂尖運動員得以達成非凡成就。有正確的漸進式訓練，這些適應才能逐年提升。

第四章：肌力訓練的理論

如果你沒有力量搞定一個動作，那根本不必談什麼耐力。
—— 傳奇攀岩家與攀登肌力教練托尼・亞尼羅

肌力：耐力運動員也要練？

　　儘管肌力訓練非常流行，但運動員對於這項有效工具仍存在不少誤解。

　　幾年前，耐力運動員認為根本不必做肌力訓練。他們的想法類似這樣：傳統耐力運動（如跑步、騎自行車、划船與游泳）依賴的是低力量動作持續數分鐘或數小時。即便是未經訓練的人，這些動作所需的力量也遠低於肌肉最大肌力。如果所需力量遠低於最大肌力，那何必將珍貴訓練時間花在提升後者呢？許多教練認為這非常合理，耐力運動的基本準則因而誕生，也就是：不做肌力訓練。

左方照片：亞尼羅 1981 年在加州約書亞樹國家公園 (Joshua Tree National Park)完成難度 5.12c 的 Equinox 路線首度徒手攀登。照片提供：蘭迪・萊維特 (Randy Leavitt)

也有人認為（這是錯的），提升最大肌力可能會導致體重增加。受這兩個想法影響，反肌力訓練的偏見盛行數十年，且多數耐力教練對於正確肌力訓練的方法十分陌生。時至今日，仍有人帶有這種偏見。

新證據出爐

這些論點聽起來非常合理，以致於數十年來無人挑戰。儘管部分教練使用各類型肌力訓練，成功幫助了指導的耐力運動員，但整體情況依然沒變。一直到了 1990 年代，挪威運動生理學家揚・海格魯德（Jan Helgerud）完成了幾項研究，他讓頂尖越野滑雪者接受訓練以提高他們的最大肌力。研究結果發現：這些人在模擬「雙杖推撐滑行」（double poling）運動的力竭時間（這是耐力絕佳量測指標）獲得大幅改善。最極端的案例是菁英女子越野滑雪選手，她們的常規訓練裡僅增加 9 週最大肌力訓練、每週 30 分鐘，這群人的雙杖推撐動作便延長了一倍時間才力竭。投入如此少時間，耐力卻獲得驚人改善，這打破了「耐力運動員無法從肌力訓練獲得好處」的概念。

在前一頁亞尼羅的名言裡，也隱含「發展肌力以改善耐力」的現象，也就是**儲備力量**（strength reserve），指你完成特定任務所需肌力與你的絕對肌力之間的差距。讓我們舉幾個與登山有關的例子：

1) 你準備動身前往攀登丹奈利峰西拱壁。

你做了功課後發現，多數人從 4,328 公尺爬到 5,243 公尺處的營地時，都背著約 27 公斤的背包。只是為了好玩，你把 27 公斤重量放入背包，穿上雙層靴、安全吊帶、上升器，並帶上相機與其他衣物，然後做登階測試。你發現令人不安的事實：穿著這一身裝備，如果跳箱高度超過 30 公分，你就上不去。身體承受如此大重量，令你難以爬階。

你也讀到資料指出，從海拔 4,359 公尺到 4,877 公尺的

主峭壁（headwall）攀登途中，有些臺階高度至少及膝。如果你在自己家地下室連一步都做不到，那你要如何以這種腳步爬升 518 公尺（在高海拔環境與經過一週辛苦攀登後）？突然間，你想起亞尼羅的話。他說出這段話，針對的不僅是挑戰 5.12 難度的攀岩者，還包括你，那個在地下室無法登階 30 公分高的你。

那你該怎麼做呢？你要用更低跳箱登階數百萬次，或是訓練時減輕裝備？千萬別這麼做！你需要的是先變壯並建立儲備力量，這將提供你肌力基礎，從而發展耐力。目前來看，這個任務超出了你的能力。你必須提高儲備力量，才有可能以此動作爬升 518 公尺。

2) 在你們這些登山硬漢嘲笑負重登階前，這裡有個值得你們投入的活動範例：

史提夫曾指導一位年輕登山者，他參與冰攀與混合攀登競賽。史提夫發現這位年輕人經常從路線墜落，原因是他在施展關鍵動作克服難關時無法握住冰斧，儘管他的手臂尚未感到僵硬也一樣。兩人討論後，歸結原因是他的儲備力量明顯太弱。他在這條路線上以接近最大肌力作功過久，導致他抵達難關時已沒有足夠儲備力量，無法緊握冰斧施展有力動作。為了克服這個問題，他一直針對肌肉耐力進行訓練，認定這是他的侷限所在。

史提夫與斯科特建議他調整訓練，把重點放在提升握力的最大肌力。史提夫設計了一些極具挑戰性的訓練，例如單手吊在冰斧上且戴著負重腰帶等。這樣的訓練進行幾週後，他在對付陡峭難關的耐力出現顯著進步。沒錯，他提高了自己的儲備力量，耐力因此更強了。

背後的原理

為何變強壯能改善耐力？雖然大家對於「提高最大肌力，耐力也會改善」背後的適應機制仍有部分爭論，但有一個假設能清楚地解釋這一點。科學家認為，加入最大肌力訓練能

讓運動員增加可用的運動單位,這些運動單位的神經連結變得非常緊密,令大腦需要時便能迅速取用,因此在運動期間能隨時派上用場。**基本準則就是:連結在一起的肌肉會一起啟動。**

這種訓練更像是針對神經適應,而非單純增強肌力,且能產生更順暢、協調的動作。運動攀登訓練的重點在於不斷攀爬略高於你目前能力水平的路線。回想你上次持續進行運動攀登時(比方說春季,你好一陣子沒攀岩後),前幾週你的耐力大幅提升,對吧?那是因為你的儲備力量改善並增強了你的耐力。

這樣的訓練效果,正是海格魯德在研究中對於滑雪受試者所做的事。這與體操訓練沒有什麼不同:運動員訓練個別技巧,然後透過神經系統與肌肉的巧妙相互作用,將所有技巧連結起來,整合到整套動作中。體操與攀岩這類複雜、高技術水平的運動,成功與否很大程度上取決於協調性與流暢性。以此方式提升耐力並沒有錯,但在訓練計畫適當的時間中安排專項肌力訓練,可以最大程度地提高耐力。

最大肌力訓練能帶來很大的神經效果,方式是提高大腦徵召更多肌纖維的能力。這些新的運動單位更容易取用後(因神經連結改善),便可依據需求輪流被徵召,以執行攀爬或健行上坡等低力量收縮運動。個別肌纖維或甚至整個運動單元疲勞時,便可休息,輪到新的肌纖維發揮作用。可取用的肌纖維越多,就有越多肌纖維輪流分擔工作負荷,更大力量輸出因此能夠維持更久時間,最終達到增強耐力的效果。

肌力是耐力的基礎

希望你現在已了解,肌力是耐力的基礎。

耐力取決於肌力的概念有些違反直覺,因為現實生活經驗告訴你:力量最大的運動員並沒有展現最大耐力。不然的話,奧運舉重選手早該是馬拉松冠軍。這是因為某些代謝限制,導致奧運舉重好手無法跑出馬拉松好成績。

請允許我們分享亞尼羅在他的攀岩肌力課程使用的故事,

它充分顯示你的身體用來發展肌力與運動能力的系統特性。

鋼琴搬運工

路易與一些人成立了一家鋼琴搬運公司（運動單位）。一開始，這群人不擅長搬運鋼琴，因為他們並不強壯，也無法協調地分工合作。經過練習後，他們變得超厲害，也開始收到搬運更多、更大鋼琴的要求。路易做為團隊裡的大腦，意識到他可以招募更多人並完成更多工作。他必須為所有人提供午餐並帶他們去工作，但這算不上什麼困難，因為他最終可以賺到更多錢。

但後來發現，新人非常懶惰、笨拙，他們甚至會擋到彼此的路，導致鋼琴掉落，簡直是一團亂。於是路易決定加強監督，並訓練他們成為一個團隊。果然，經過幾週後，這些新人也變得非常擅長搬運鋼琴。但是，天啊，他們食量驚人，害路易快要破產。但工作持續湧入，路易還是有賺到錢。

沒想到，後來鋼琴搬運市場蕭條。路易仍得載送全部搬運工，以防有新工作進來，即使現在工人已不太派得上用場。更慘的是，他還必須餵飽他們。路易很快就意識到，這不是經營企業的方式，他必須將員工人數裁減到剛好能完成手邊的工作。

奧運舉重選手的卡車可以載送很多員工，也能供應他們食物。當他需要這群員工完成繁重的工作時，每一個人都得參與，而且必須非常敏捷與齊心協力。對於可能派不上用場的人，馬拉松選手或登山者無法負擔他們的午餐費用與運輸成本。登山者的團隊必須最精簡且受過良好訓練，能夠因應沿途出現的任何搬運工作。

一般來說，體育運動的預算有限，所以我們的目標是讓身體發揮最大效率。我們需要充足的肌力與肌肉量，但也不能過多。然後我們再將擁有的一切調整至完美狀態。

我們可以從亞尼羅這段故事理解到，為何奧運舉重選手不會是最厲害的馬拉松運動員。但是，如果你觀察馬拉松運動員團隊（或其他耐力運動團隊），其中產生最大力量的團

員也會是速度最快的那個。令人驚訝的是，短期爆發力與耐力高度相關。對於多數人而言，肌力與爆發力改善的話，耐力也會進步。

正如你在前幾章學到的，訓練攀登技巧、力量與耐力必須維持謹慎、準確的平衡，你才能做好最萬全的準備。不論設下攀登哪座高山的目標，你的訓練都必須在力量與耐力間

不同運動需要的特質

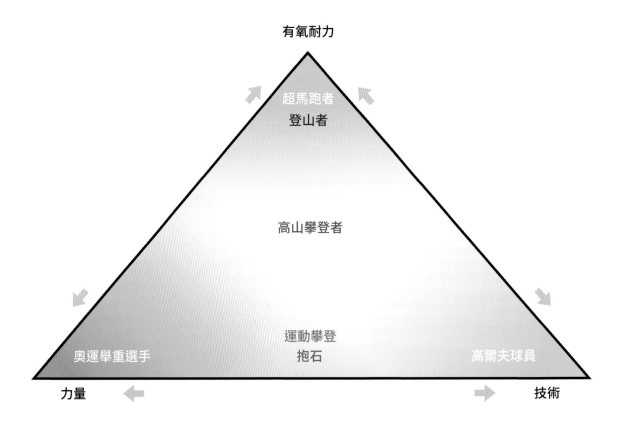

我們選了三項傳統運動來代表有氧耐力、力量與技術的極限。為了釐清全貌，我們也加入攀登活動的極限。此模型根據的是每個項目達到巔峰表現所需的運動特質。登山者需要極高水平的有氧適能。從事抱石與運動攀登的人則得兼顧技術與力量平衡。與抱石相比，運動攀登者需要更多肌耐力，畢竟路線很長。當然，攀登所需的素質不可能單獨存在，但很明顯的是，高山攀登者必須具備最全面的訓練特質。請記住，力量與耐力總是此消彼長。其中一種素質發展至極限，勢必導致另一種素質下滑。

維持平衡。左圖顯示了：你為了哪一類攀登類型進行訓練，會如何牽動技術、力量與耐力之間的消長。

很明顯，抱石需要很大的力量，而傳統登山者需要無窮的耐力。這本書的主題是登山訓練，因此我們將跳過抱石的部分。我們提到抱石是為了說明你在抱石路線施展的動作難度越高，越需要整合越多力量，但你的耐力就越差。沒有人可以在海拔 8 千公尺處攀爬 5.13 難度路線，是因為這兩種狀況（高海拔與困難度）所需的能量系統互斥。如左圖所示，力量最大的運動員（奧運舉重選手）永遠稱霸不了馬拉松賽事。

基礎物理

為了方便討論，以下將交替使用**力量**（force）與**肌力**（strength）兩詞。回顧一下高中物理的幾個簡單公式，可能有助於你重新熟悉力量、功（work）與功率（power）的關係。

功＝力量 x 距離（功是移動物體的機械能）。意思是：當力量施加於物體上使其移動某段距離，那就是對這個物體作功。背負 15 公斤重的背包上坡 300 公尺就需要作 4,500 公斤重 - 公尺（約 44,130 焦耳）的功。當然，這是過度簡化了，因為你移動自己的身體上坡也是作功。不僅如此，移動登山者與背包的大部分能量都轉變成了熱，而身體必須消散這些熱。以化學能（儲存於你吃的食物裡）轉變為機械能（移動你與背包上坡）來說，人體效率並不是很好，大概與你車裡的內燃機引擎相當：燃料（食物或汽油）裡的可用化學能僅有 20％最終轉化成有用的機械功，其餘的都被汽車引擎與你的身體以熱的形式浪費掉。

這聽起來超級沒有效率，正是熱力學第二定律的範例之一。儘管略微提升效率是有可能的（部分汽車能將 21％燃料能量轉換成動能，或是在粗糙地板訓練能稍微提高效率），但整體來說，這樣的轉換效率怎樣說都是低得可怕。

功率＝功 / 時間（功率是功完成的速率）。這個簡單的數學公式是許多運動追求目標的體現。功率是衡量你在多短時

功率與功的差異

托尼·亞尼羅

十八歲時，我受邀參加一個非常可怕的電視競賽節目《適者生存》。

這是一場全方位的戶外技能與肌力考驗，包括競速登山、泳渡五級湍流、爬繩與其他瘋狂項目。參與的運動菁英來自各個領域，包括鐵人三項、世界盃越野滑雪、登山、攀岩與海豹部隊等。

此節目的宗旨是：讓體能絕佳的運動員在這些艱難項目對決，看誰擁有最全方位的體能，沒有任何一個運動員在他們的運動項目裡針對此訓練過。贏家通常是越野滑雪與登山運動員。

我下定決心訓練心血管系統與腿部力量，以跟上那些討人厭的越野滑雪選手，他們不費吹灰之力便能登上陡峭山坡。毫無訓練經驗的我，做了我認為理所當然的事。我背負沉重背包開始爬坡。

我非常努力。下一場比賽時，我變得非常強壯。我可以背著約 68 公斤的重量攀爬數百公尺。

比賽那天（許多人應該可以猜到發生什麼事），我緊跟在越野滑雪選手後面，但我持續落後。每次登上山頭時，我能夠聽到其他人呼吸急促的聲音，彷彿他們頭部血管快要爆掉似的。相反地，我感覺自己狀態不錯，但速度緩慢。不論我如何嘗試（儘管我並不疲勞、呼吸也很順暢），我的速度就是快不起來，跟不上那些感覺快把自己操掛的人。這到底是什麼原因？

沒錯，正如你所猜的。我訓練時背包重量太大，以至於腳步緩慢。我的腿雖然強壯但速度緩慢，無法產生太大功率。

即使是訓練中的肌肉速度，也有專項性。你針對什麼做訓練，就會改善什麼。我變得非常擅長緩慢負重上坡，與其他負重的人相比，我的速度可能更快，但比賽沒人揹背包。

幾乎所有運動表現都取決於功率。你能產生越大的功率，運動表現就越好。功率在耐力運動也占有一席之地，不僅限於衝刺與跳躍而已。運動員必須了解，耐力就是長時間使用力量的能力。

1980 年代期間，亞尼羅攀登愛達荷州岩石城（City of Rocks）難度 5.13d 的 Calypso 路線。照片提供：格雷格·埃普森（Greg Epperson）

亞尼羅在攀登界以挑戰困難首攀與指導學生變強聞名。

間作多少功的指標。多數人可能直覺地認為，在 30 分鐘內背負 15 公斤背包爬升 300 公尺的登山者，與花費 1 個小時以相同負重攀登相同距離的人，作的功相同。雖然背包同樣移動 300 公尺，但僅花費 30 分鐘的登山者產生的功，卻是 1 小時登山者的 2 倍，因為前者作同樣功僅花一半時間。簡單說，功率就是作功的速率。

　　我們在本書經常提到，登山速度是你最大的安全保障。你攀登 300 公尺花費的時間長短，可能就決定了你是安全下山或困在山中。在其他條件相同的情況下，功率高的攀登者成功機率更大，也更安全。

艾伯塔山（Mount Alberta）的肌力展現

史提夫·浩斯

微風輕拂艾伯塔山北壁陡峭的黑色岩石，雪花碎片隨之往上飄揚。我悶哼了一聲，用戴著手套的那隻手抓住岩片頂部，從眼睛水平位置將自己拉上去。我站起來，站在約 5.8 公分寬的岩石突出處，雙手扶著山壁以保持平衡。當呼吸回穩，我開始在岩壁上摸索，在上方找出合適的抓握點。

我與安德森嘗試挑戰艾伯塔山北壁的新路線，首日攀登行程即將告一段落，晚冬太陽在我們身後拉出無數高峰的陰影。在我上方 9 公尺、左側 4.5 公尺的地方，有一條雪蛇般的雪溝，連到一條 61 公尺長、掛在山壁上的巨大冰柱。沒有人爬過這條冰柱。我們預計的路線是接到這個冰柱，然後越過上方主峭壁想辦法前進。

在我面前的黑色石灰岩光滑而堅固。我們沿著整齊的邊緣攀登多段繩距來到此處，沿途裂縫約 3、5 公分寬。我小心翼翼地跪下，將繩環綁在所在岩片以提供部分保護。我起身，看到左上方有個不錯的指洞點，但我搆不著。我將一隻腳前端精確地放在兩根火柴寬的邊緣上，將右手的冰斧放到頭部高度的岩片後方，小心地往上並保持平衡。我將另一把冰斧伸到指洞點，找到一個短淺但堪用的岩點。我收縮身體、繃緊核心，保持接觸點不動與穩定。我迅速地憋氣，用鶴嘴刮掉指洞點裡的塵土，然後放入最小的岩楔。它雖然很淺，但岩石很穩固。我快喘不過氣來，趕緊顛倒動作順序，回到平台休息一下。一分鐘後，我再次攀爬，把另一個裂縫刮乾淨，放入另一個岩楔並連結繩索。我流暢地倒轉動作，回到狹窄岩片上。

在接下來的 40 分鐘裡，我爬上爬下、不斷重複這幾個動作（放置小型岩楔與長距離開鎖*需要很強核心），直到這些動作變得更熟悉容易。我發現兩個狹小但穩固的岩楔放置點。在路線最高點上方數公尺，左方延伸很遠的地方（沒有踩點），有個更大、拳頭大小的裂縫。我懷疑自己抵達後能否倒轉動作。但如果能做到的話，這將提供很棒的保護。然後，我必須在沒有保護的情況下橫越 1.8~2.4 公尺至雪溝，路線難關就在後面，此處是通往冰柱的門口。

我深呼吸一下，擺動手臂，狹窄的邊緣如今看來不再可怕。我調整呼吸，把鶴嘴放入如今已熟悉的抓握點，將一隻腳抬高至岩壁上，用力呼氣，然後開始攀爬。

左方照片：浩斯在艾伯塔山（3,629 公尺）開始攀爬故事所描述的繩距，難關在 30 公尺上方。照片提供：安德森

＊審訂註：閉鎖（lock-off），指在近身體處手彎曲拉住或握住手點，讓身體及另一隻手提升到更高的位置。

THE
METHODOLOGY
OF STRENGTH
TRAINING

chapter 5

第五章：肌力訓練的方法

我得說明一下，光是去攀登，並不是登山者訓練肌力的最佳方法。

—— 艾瑞克‧霍斯特（Eric Hörst），
《攀岩訓練》（*Training for Climbing*）。

什麼是肌力？

　　肌力是肌肉收縮產生的力量。這樣的肌肉力量施加於關節上，轉化成推進運動員的動作。所有動作都需要某種程度的肌力。但是，史提夫在艾伯塔山克服難關所需的肌力，與能夠做 20 次引體向上或蹲舉 135 公斤有什麼關係？答案就在第二章開頭的格言裡。

左方照片：普雷澤利與安德森首攀 K7 峰西壁（6,858 公尺）首日期間，在海拔 5,060 公尺處攀爬並抵達 5.10 難度繩距上方。照片提供：浩斯

訓練分成兩類：

- 為運動專項訓練做準備的整體訓練。此體能訓練由肌力與耐力訓練組成，且可能不是針對攀登。
- 針對運動專項本身、以特定方式幫助你做準備的訓練。這類訓練主要由攀登或模擬攀登特定需求的訓練組成。

重要的是，你必須理解非運動專項訓練（第一類訓練）的目的並不是立即提升攀登能力，雖然對於多數人而言（體能絕佳者除外），是可以有此效果。相反地，這種訓練的重點在於打下基礎，幫助你從事專項與攀登訓練。以史提夫攀登艾伯塔山為例，他把許多訓練時間花在提升最大肌力，採用的是本書稍後提及的同一類訓練。他深知，想克服技術難度高的高山攀登，必須擁有的主要能力之一是耐力，於是他將原始肌力轉換成更針對攀登的肌耐力，用的同樣是後頭會詳述的策略。

你永遠無法預測下一次在難關安全移動時，需要動用哪些動作與肌肉的組合來發力。因此，最好的準備方法是建立廣泛肌力基礎，然後不斷雕琢這個基礎，使其更符合攀登需求。

當你閱讀接下來內容時，請記住：本章重點是讓你理解肌力訓練的原因、理論與方法，好讓我們在後續章節（規劃部分）可以直接開始規劃肌力訓練。

肌力訓練是什麼？

肌力訓練是很籠統的詞彙，包括數種不同的阻力訓練方法。任何能提升肌肉收縮素質（力量、爆發力、耐力或協調性）的訓練，都可以歸類為肌力訓練。

許多人談到肌力訓練，第一個聯想到的是肌肉發達的男女在健身房舉起驚人重量，並在鏡子前擺出各種姿勢。儘管這類肌力訓練在全球各地非常流行，但對大多數運動員最不實用。那僅是統稱為肌力訓練的數種訓練方法的其中一種。

可惜的是，健美（追求美感，而非運動表現）與舉重在各地健身房廣受歡迎，以至於大家有時會遵循健美的準則，誤以為這會讓他們變成更屬害的運動員。

雖然有許多誤解，但諷刺的是，在所有運動訓練方法裡，人們研究最多、了解最深的，也正是各類肌力訓練。改善肌肉收縮的準則隨處可得。在本書裡，我們使用專為運動員研發的實證方法。此法一開始針對整體肌力與體能訓練，後面階段則強調以半運動專項方式提高幾個大肌群的最大肌力。如此建立的肌力基礎，能夠提升你的能力以因應更多登山專項訓練，後者最終令你變成更屬害的登山者。你的體能基礎越好，越能應付更多艱難的專項訓練，登山能力因此更強。

與所有運動員一樣，登山者並不會將提升肌力視為最終目標。我們不是為了變壯而變壯。我們提升肌力，是為了爬更長、更困難的路線。

為何登山者必須訓練肌力？

與其他傳統運動相比，體操與高難度技術攀登有許多相似處，因為兩者都依賴肌力與技術來提升能力。請參考美國體操協會（USA Gymnastics，網址：USAgym.org）制定的標準體操指導手冊，裡頭如此形容體能訓練：

> 毫無疑問，技術能力與準備是體操訓練的重要關鍵。然而，技術只能在體適能（肌力、爆發力或無氧能力）的範圍內施展。透過發展針對專項訓練的肌力、爆發力與柔軟度基礎，你可以更輕鬆地訓練、掌握適當技能。
>
> 練習更多體操〔在此我們可以換成登山〕，無法保證你能取得正確執行動作技巧的最低肌力，而是反過來，在體能的幫助下，運動員才能正確學會動作技巧。

因此，即便是對動作技巧要求很高的體操選手，也會花

為何要變壯？

運動員變得更強壯，目的是提升運動表現。這意味著肌力幫助他們跑得更快、更有爆發力或耐力。舉重選手則不同，他們變壯是為了有能力做到一些事，像是臥推更大重量之類的。運動員從事肌力訓練，則是因為背後有一個非常針對運動專項的目標。

肌力訓練另一個好處是：保護你免於受傷。在崎嶇不平的高山環境，變壯是避免受傷的絕佳方法。你登山時必須背負沉重背包，也必須擺出各種棘手的姿勢，這會對關節造成極大的壓力。

費大量時間進行非專項體能訓練。同理，建立整體肌力與體能基礎，也能讓登山者獲益良多。

當然，所需的技術難度越高，肌力訓練就必須越針對攀登目標。舉例來說，幾乎所有肌力訓練都能讓 5.7 等級的攀岩者受益，而 5.13 級的人必須將更多時間花在針對登山的專項體能訓練。

肌力訓練如何發揮效果

簡單地說，肌力提升主要有兩種方法。首先是**肌肥大**：肌纖維變大、變多，收縮時便能產生更大力量。其次則是最大肌力（先前討論儲備力量時曾提及），依賴的主要是運動神經適應，令中樞神經系統更有效率地收縮肌肉，從而產生更大力量。

烏力・斯特克獨攀大喬拉斯峰北壁（4,208 公尺）Colton-MacIntyre 路線。此山鄰近法國霞慕尼（Chamonix）。照片提供：格里菲斯

　　第二種方法是耐力運動員取得佳績的關鍵，尤其是那些必須承受自己體重的選手。研究發現：即便是訓練有素的運動員，在最大自主收縮期間也僅能徵召肌肉約 30% 的肌纖維。未經訓練者比率更低，可能僅 15%~20%。因此，我們可以知道：增加中樞神經系統能徵召的肌肉數量，能讓所有運動員大幅提升肌力。這種肌力的提升（特別是在訓練計畫初期），主要是因為神經系統連結獲得改善，因此能更有效率地啟動肌肉。

　　僅 6~8 週的最大肌力訓練計畫帶來的神經肌肉適應，就有可能讓肌力出現雙位數百分比的增長，且肌肉大小或體重不會增加。我們主張以此法增加你的肌力，稍後將詳細解釋。

女性與肌力

　　大部分女性增加可觀肌肉量的難度極高，特別是在上半身，即便透過專項訓練也一樣。話雖如此，如果想達成遠大的運動目標，將一部分訓練時間與精力花在最大肌力計畫會很有益，因為這有助於預防受傷並成為更強壯的登山者。

　　據我們觀察，使用我們精心設計的 8 週最大肌力計畫，便能大幅提升女性運動員的肌力，本書後頭將會詳述。此外，她們的體重或肌肉量不會增加。女性肌力提升，主要是因為前面提到的神經適應。

　　但殘酷的事實是，女性登山者的背包與男性一樣重，因而更有必要提高肌力重量比（strength-to-weight ratio）。

舉重

　　提到肌力訓練，多數人第一個想到的是在健身房舉重。這可能是最常見的肌力強化方法，但絕對不是唯一途徑。在提升肌力上，舉重是相當受歡迎的方法，因為可以控制肌肉的漸進式超負荷。在增加阻力負荷上，舉重既方便又安全，尤其是負荷必須很高才能達到預期效果時，例如建立腿部最大肌力。

受傷之後：
漫長復原路

作者：托尼·亞尼羅

　　我必須遺憾地說，任何組織受傷後能承受的負荷，以及在經由訓練產生適應時所需達到的刺激，比起傷前都少上好幾倍。運動員必須不惜一切代價避免受傷，這是防止計畫出問題最可靠的方法。

　　訓練效果是解釋「傷後復原」（休息、強化，然後再刺激）的模型，但受傷後必須以極低強度進行訓練或刺激。即便是非常輕微的肌腱撕裂，也需要數週時間才能癒合。在這段期間，你無法依照之前的強度鍛鍊肌腱。在痊癒後，你必須緩慢地用漸進式超負荷來重建肌腱，為回到正常的訓練負荷做好準備，而這至少需要幾週時間。整體來說，此傷害約幾個月時間才能癒合，**前提是**立即發現傷害且未施加更多壓力。

　　傷口處將充滿炎症細胞與組織液，等這些都消失後，才能對組織施加顯著壓力。如果這些持續存在，會產生慢性肌腱炎、形成疤痕（意味組織可能永遠無法完全癒合）與鈣化。這些變化可能需要數年甚至更久才能復原。

　　本書提倡漸進式的訓練，因為這是確保持續成功與避免受傷的最佳方法。必要時多放鬆一天，或延長恢復的時間，才是長期提升體能更好與更快的方式。改善體能沒有祕密與捷徑，需要的是辛苦投入與付出時間。

　　努力訓練，好好休息。

過度使用造成的傷害，經常導致訓練時間變少，請千萬避免。照片提供：約翰斯頓

亞尼羅是自然療法醫生，儘管他惡名昭彰的指力訓練非常殘酷，但他不曾因登山或攀登訓練而受傷。

正如本章後面週期化段落所描述，許多運動員只有在發展最大肌力階段，才會進健身房舉重。我們將討論健身房之內和之外的訓練方法與計畫。

機械式器材 vs. 自由重量

你在大部分健身房看到的舉重器材，對登山者的用途很有限。這些器材是研發來針對特定肌肉或肌群做孤立訓練，而且效果絕佳。當你試圖做傷後復健或矯正肌肉失衡時，這種孤立訓練特別有效。這些機械也能讓健美選手加強某些肌群，讓他們的體態更完美。另一個優點是：機械比自由重量安全許多，在使用器材、操作大重量時，可避免受傷。健身房老闆偏好機械式器材，除了責任歸屬的考量，使用者也能更快速轉換訓練站。

對於登山者而言，自由重量與機械相比具備一項明顯優勢：可以將許多肌肉協調整合成有力動作，這涉及以正確順序精準啟動數千個運動單位。任何現實世界的動作（例如在雪溝前踢），都需要活化一些肌肉充當關節的穩定器，如此一來，大型的主動肌才能有效率地完成工作。像走路這樣簡單的動作都涉及無數肌肉不斷轉換角色，從穩定肌變成主動肌，這是極其複雜的神經肌肉網路連結系統，由中樞神經系統控制，通常在我們無意識下進行。

你的最終目標是提升運動能力，而善用自由重量能幫助你取得更大進步。除非你想做孤立訓練，否則不要使用機械。

肌力訓練術語與概念

1) 徒手：僅由自身體重提供動作阻力，如引體向上。

2) 反覆次數或次數：一個完整的運動循環，一次引體向上代表一下。

3) 組數：由次數組成。建立最大肌力時，一組可能僅一或二下；

訓練肌耐力時，一組可能多達一百下。組數令我們得以控制肌力訓練的最終結果，因為組與組之間以休息隔開。

4) 恢復時間：在同一個運動裡指的是「組間休息」；在循環訓練裡指的是「不同運動間的休息」。在這段期間，肌肉恢復收縮所必需的能量來源。如同我們後面將提到的，透過調整恢復時間，你可以決定由哪個代謝系統為肌肉收縮供應能量。

5) 儲備力量：你的最大肌力與完成動作所需肌力的差距。儲備力量越大，執行運動所需的最大肌力百分比越低。假設你在 30 公分跳箱登階最大肌力是 36 公斤加上你的體重，而你 6 月份挑戰丹奈利峰 Cassin 路線時，背包重量約 14 公斤，那你的儲備力量就是 22 公斤。儲備力量越大，執行任務就越輕鬆，耐力也越持久。

6) 循環：一種肌力訓練類型，意思是迅速依序完成一組由不同運動組成的訓練，然後回到第一項運動並重複此循環。根據追求的訓練效果，可以重複多次並調整恢復時間。

核心肌力

所有動作都始於身體核心或軀幹。即使是把叉子放到嘴裡的簡單動作，也需要脊椎、肩膀到臀部的許多穩定肌進行等長收縮。這是因為舉起重達 9 公斤的手臂可能導致脊椎彎曲，如果核心沒有繃緊來抵抗這種不平衡，你可能會摔倒。

改善核心

登山者特別重視核心，因為當地形變陡時，雙足行走的人類通常會恢復四肢（四足）移動。即便是難度等級 3 的簡單地形攀爬*也得用到核心，但隨著坡度變陡，核心扮演的角色越來越重要。登山者經常會做「對側動作」，也就是僅以 2

*審訂註：簡單地形攀爬（scrambling）不需要用到攀岩裝備，但是會手腳並用攀爬。

個接觸點維持平衡，例如右手抓點配合左腳踩點，反之亦然。核心具有穩定連結肩部與臀部的重要功能，如此一來，你在地形上移動時四肢便可施力。擁有強壯的手臂與腿部去連結到各自的肩膀與臀部錨點（anchor point）固然很棒，但要是核心連結很弱，便無法透過核心傳送所需的力量，無法有效率地推動自己往上。無論是手持登山杖徒步至基地營，或是挑戰 M8 攀登難度，你都得用四肢行動並仰賴核心肌力。

我們稍後將介紹的大多數運動（不論是使用啞鈴或徒手），核心都是動作的一部分。這正是我們偏好並選擇這些運動的原因，但額外的核心訓練也能帶來諸多好處。在每個階段中，核心訓練都是訓練的一部分（即使只是為了維持肌力）。我們將在第五章詳細說明訓練方法與週期化應用，並提供一些制定肌力訓練計畫的想法。

將肌力訓練週期化

登山者最常問我們的問題中，有一個是如何在登山之餘安插這些訓練。當然，你得做出一些改變。在攀岩中用雙手拉住自己一整天後，你當然不想去健身房訓練，或是即便做了效果也不大。你的體力有限。而且，正如你所知道的，從活動中恢復需要時間，無論你將這些活動稱為訓練或娛樂都一樣。什麼事都想做，註定會累垮。

在為專項運動展開的訓練中，週期化是最成功的模式，原因便在此。所有運動員都面臨一個兩難：如何面面俱到。傳統運動設計的解決方法是，針對不同目的安排不同階段。比方說，基礎期的目的並非基礎期本身，而是之後的訓練。你在這個階段努力提升能力，以適應更多高強度的訓練。你做好準備，以便在專項期承受更多高強度的攀登專項訓練。

不了解週期化計畫好處的登山者經常會說，他們想要一直努力攀登且維持在最佳狀態。這是不可能的。當然，你可以一直爬得不錯，但如果訓練方法缺乏結構，就無法將攀登推到極限。換個角度來看：若你的攀登水平很長時間沒有進步，那你現在知道原因了。請繼續讀下去！

如同傳奇短跑選手博爾特不可能每次 200 公尺比賽都跑出低於 20 秒的成績，登山者必須了解：他們必須勤奮地準備好幾個月，才能打破個人記錄。只有少數天賦異稟的幸運兒能維持巔峰好幾週，而後才必須回歸基礎訓練。登山最佳表現是隨機出現的，且沒有固定公式，這也間接說明你距離發揮最大潛力還很遠。

登山者不想在基礎期放棄高強度攀登，導致之後力有未逮，很難將高強度攀登與高強度訓練安排在同一時期。當我們告訴他們：如果不這樣做，攀登能力會變差，他們聽不進去。

基於同樣理由，我們將週期化原則應用在有氧與肌力訓練上。每個階段都很重要，協助你為後面階段做好準備。如同耐力一樣，最終階段是將運動專項素質發展至最高水平的時期。

我們使用的模型包含以下階段：

- 過渡期
- 最大肌力期
- 轉換成肌耐力期

我們在計畫章節將詳細討論這些時期的具體原則，這將幫助你制定肌力訓練計畫。

肌力訓練過渡期

對於很少或沒有接觸肌力訓練的人，或是長時間休息後恢復訓練的人，這段時期約需 6~8 週。肌力訓練導致受傷是我們最不想看到的情況，特別是肌力訓練的主要目標之一便是避免受傷。肌力訓練經驗豐富的人，或先前休息時間僅幾個月的人，此時期可以縮短到最少 4 週。

我們將推薦幾項不同的運動，主要針對多個肌群，且符合「整體訓練需安排在攀登專項訓練前以打好基礎」的原則。整體訓練量很高，但不會過度集中於任何特定運動。單一運

動不要做太多組，以防肌力課表展開時經常伴隨的部分肌肉僵硬與痠痛，同時也能把過度使用導致傷害的風險降到最低。因此，我們建議使用包含 8~10 種不同運動的循環式訓練，循環約 2~3 次。在這段期間，所有運動都不應該做到疲憊不堪或肌肉力竭的程度。

最大肌力期

此階段的目的是盡可能建立儲備力量，請回憶一下亞尼羅的鋼琴搬運工故事。儲備力量越大，下一階段轉換至運動專項性時，成果會越高。所謂運動專項性，以登山者來說，指的是特定肌耐力。在最大肌力期，我們將運動種類降至最多 3~4 種。這是引進攀登專項運動的階段。你必須根據個人強項、弱點（這更重要）與目標，決定要納入哪些運動。

請選擇你能重複 2~4 次不至於力竭的阻力運動。阻力大概是你的一次反覆最大重量（1RM）的 85~90%。你將做 3~5 組，組間休息 3 分鐘。根據我們的經驗，若能適當完成這些訓練，運動員會感到精力充沛，且有恢復活力的效果。我們經常將這些訓練安插在更累人的訓練後，以幫助運動員恢復並在後面階段維持肌力。如果你覺得筋疲力盡，那就是強度太高了，無法獲得最大效果。

肌肥大訓練

一般來說，過渡期與最大肌力期中間會安排一個加強肌力的高水平週期化計畫。這稱為**肌肥大訓練期**，目的在於增加肌肉量。在許多運動中，安排肌肥大期有其道理，且此階段對於年輕人或肌肉量極少的人助益極大，登山者也不例外。但是，它的名稱也透露了我們不推薦多數登山者採用的理由。原本就精實強壯的人不會想增加肌肉量，因為他們必須背負這些重量爬山。

請回想一下亞尼羅的故事：你想要餵養與運送所有搬運工嗎？你可能偶爾才會用到他們。肌肥大訓練與最大肌力期

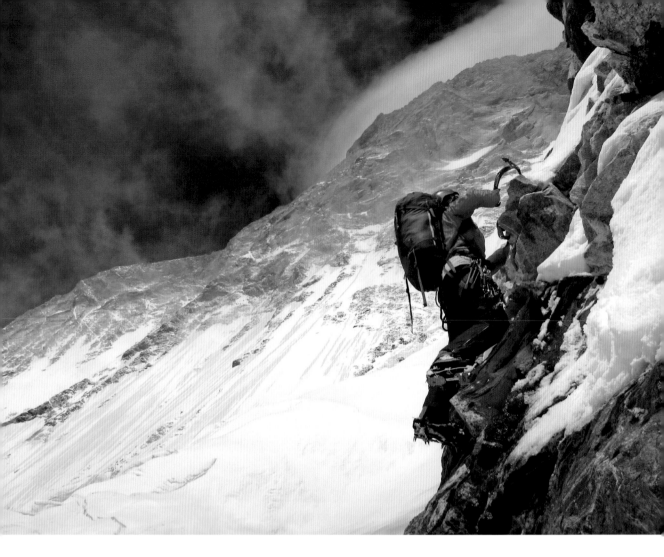

2011 年，普雷澤利嘗試攀登馬
卡魯峰 (8,481 公尺) 西壁的首日。
照片提供：浩斯

最大不同點在於：你每項運動都得做到力竭。身體對於這種
力竭訓練的反應是增加更多肌肉組織。如果你是青少年或特
別虛弱，那不妨考慮納入肌肥大期。市場上充斥無數肌力訓
練書籍，它們將給予你更多指導。我們認識的多數登山者為
了減輕重量無所不用其極，甚至剪掉長袖底層衣的標籤、從
帳篷移除蚊帳等，他們不可能考慮增肌。

利用等長訓練迅速提升最大肌力

Isometric 一詞來自希臘文，意思是長度相等。在等長運
動裡，肌肉維持相同長度。肌肉橫跨的關節沒有改變角度。
只要想一下如何利用冰斧鎖定（lock off），你就會明白這一點。
等長訓練涉及肌肉的靜態收縮，這是增加肌肉最大收縮力量
的有效方法。它的問題是，在特定關節角度訓練的肌力，對

於其他關節角度的效果有限。

但等長訓練能幫助你突破肌力障礙。比方說，你在陡峭冰壁的單臂鎖定能力不佳。你可以將工具掛在引體向上桿，用你目前最大引體向上重量以不同手肘角度維持 3~5 秒，然後至少休息 3 分鐘。這通常能幫助你突破肌力高原期。我們將這個方法用在所有登山者身上，包括青少女或是 60 歲仍持續挑戰 5.12 難度的長者。

轉換成肌耐力期

正如我們在本章前面所解釋的，運動員增加肌力有更大的目標，他們想變得更厲害。整體肌力成長需轉化為運動表現提升，否則沒有用處。這也是「轉換成肌耐力期」名稱的由來。在這個階段，你將整體提升的肌力轉化成你所選擇的攀登素質。

以高山攀登來說，我們認為此轉換期最能提升的素質是長期肌耐力，特別是你用於攀登的大肌群。如果你在乎的是短而困難的單繩距路線，那此轉換期也可專注於建立爆發力與短期爆發性耐力。有許多好書能幫助你提升這些與攀岩直接相關的素質，霍斯特的訓練系列書籍便提供絕佳資訊。

此時是訓練中的登山者進入正題的時期。你一直以來建立的原始、非特定肌力，在這個階段會轉化成對抗疲勞的能力。你得透過在訓練裡重複數百次運動專項動作來做到這一點。

這非常累人。肌耐力訓練能直接應用在登山上，而且就像耐力章節描述的專項訓練，肌耐力訓練相當迷人。既然如此，何不直接進入這個階段的肌力訓練？何必浪費寶貴的時間與精力在前面兩個階段？如同有氧耐力基礎對於最大化有氧耐力至關重要，前兩個階段的肌力體能訓練也將打下良好基礎，幫助你應付這項艱難的訓練。此時期也是你達到攀登最高水平表現的關鍵。

值得一提的是：你的有氧耐力水平越高，第三章提及的乳酸穿梭能力越好，越能支撐你的肌耐力訓練。扎實的有氧

基礎對於實現最終潛力非常重要，因為這可以讓你做得更多、更有力，從而獲得更大效益。如果你的目標是征服高海拔山岳，那就少不了專項肌耐力訓練。

你所訓練的能力

你想達成的是透過肌耐力訓練提升肌肉能力，讓後者能以更大力量收縮並維持更久時間。依照你對於肌纖維類型徵召的了解，你已經知道：我們可以調整負重與反覆次數來針對不同肌纖維展開訓練。

簡單例子如下：如果你使用 25 公斤重量做 5 組、每組 100 下的半程深蹲，比起使用 70 公斤做 5 組、每組 15 下，你偏重訓練的是肌纖維與運動單位的耐力。

更高阻力將徵召更多運動單位，最快力竭的將是較少接受耐力訓練的快縮肌。當你快做到 15 下時，快縮肌會首先抗議。當你用的重量是 25 公斤、做 100 下時，抗議的肌纖維當然也會不同。當肌纖維抗議聲過大，你將被迫停下動作並休息片刻。這就是 1 組訓練。

如果你用的是高重量、低次數（如範例的 15 下），那你必須讓最大聲抱怨的肌纖維長時間休息。這些快縮肌耐力不佳，依照阻力的大小，需要休息 2~5 分鐘才能（大部分）恢復，並繼續下一組。這種肌耐力訓練可用於任何受過正確基礎訓練的主要肌群，在為接近能力極限的困難短路線做準備時，相當有用。

相反地，如果你做的是 100 下的範例，恢復時間便不需那麼長。低重量、高次數的阻力訓練主要影響慢縮肌，而慢縮肌的耐力較強，比起快縮肌恢復得更快。這些時間較長、強度較低的組數，組間休息僅需 30 秒至 1 分鐘。這種肌耐力訓練對於腿部非常有用，或許也能幫助技術攀登的拉力（下拉）與握力肌群，進而大幅提升你現有的絕對耐力。

那你該如何選擇呢？究竟是要執行大重量、重複 12~15 下的訓練，或是輕重量做到 100 下？

與大多數事物一樣，這視情況而定。如果你是訓練新手，

那使用低重量、高次數以增強慢縮肌爆發力能帶來最大助益。這能夠最大化提升慢縮肌的抗疲勞能力，而長天數登山時主要依賴的便是慢縮肌。如果你是等級較高的登山者，有多年負重上下山的經驗，那你可以使用高重量、低次數來提升快縮肌的抗疲勞能力。這對於速度很有幫助，能夠幫助你加速。這兩種方法可以合而為一，以提供最大好處。

為了從這種訓練方法獲得最大助益，你必須遵守漸進的原則。在「規劃你的訓練」章節，我們將花費大量時間安排各式訓練與漸進模式。

肌耐力訓練的形式眾多，唯一的限制是你的想像力。範圍涵蓋健身房裡簡單的 2~4 訓練站循環，到戶外複雜的多站循環。你可以進行間歇式訓練，例如背負沉重背包爬上陡坡。史提夫曾在一條簡單的高山長路線上迅速執行數次間歇訓練，以增加肌耐力循環訓練的變化性。設計專屬於你的肌耐力循環訓練是有趣的挑戰，你可以訂製一切以符合個人需求。我們將在第八章提供給你一些規劃建議，切記遵守持續與漸進原則。

專項肌力訓練的價值

托尼·亞尼羅

我讀中學時在約書亞樹國家公園看到一條抱石路線，成功征服這條路線的人並不多。我嘗試以下壓推撐 (mantel) 方法攀上這塊巨石，卻幾乎無法移動。我意識到這需要動用非常特殊的肌群，而這些肌肉很少一起合作。我嘗試做伏地挺身與推舉等動作。雖然推的動作有進步，但依然無法破解這條路線。最後我想通了：我要不是搬到約書亞樹，直接用攀登來訓練，就得設法在家裡模擬這個動作。

有一天，我注意到我家屋頂上老虎窗的邊緣與下方牆壁很像我無法克服的那個抱石路線，我決定把那打造成特訓設備。我在屋簷下放了木塊做為踩點，然後在腳趾的些微幫助下，複製先前的攀登動作。接下來的一個月，我會爬上那裡按一般增強肌力的方法做幾組動作。我感覺到力量湧出，如同以前做伏地挺身與推舉一樣。

當我再次挑戰同一個抱石路線時，我發現老虎窗還比較困難。這個抱石路線簡單到令人失望，但好處是我迷上了專項訓練。

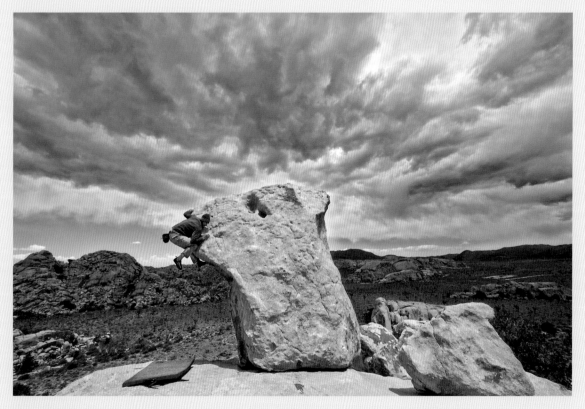

維克·澤爾曼 (Vic Zeilman) 在加州約書亞樹國家公園嘗試攀登 Bullwinkle Boulder 的北岩角。
照片提供：格雷格·埃普森

重點整理：一些實際建議

想提升所有階段試圖培養的各種素質，最重要的是遵守漸進原則。基於漸進原則的量化特性，你得以輕易監測自己的進度。

- 如果你是肌力訓練新手，那過渡期可能會對身體帶來一些衝擊。在頭幾次訓練後，你的肌肉可能僵硬、痠痛。請以循環方式進行這些訓練，我們希望盡量減少這種不愉快的肌肉僵硬。在健身房訓練首日，單一運動千萬不要做太多組，除非你想要肌肉僵硬、痠痛一整週，並因而錯過訓練時間。

- 你參與的大部分高山攀登活動，對於提升儲備力量幫助不大。換句話說，與多數登山活動相比，你在準備階段的訓練中，用的其實是更大的肌力。這能建立你所需要的緩衝。然而，若你在肌耐力階段（甚至進入攀登季時）沒有定期給予最大肌力的刺激，僅靠著登山活動維持肌力，那你最終將失去透過訓練建立起來的緩衝。這會降低肌耐力訓練效果並增加受傷風險。以最大肌力訓練來為其他肌力訓練暖身，即便偶一為之，也能帶來極大好處。

- 若發現自己表現停滯甚至下滑，但你一直有維持訓練，那原因可能有二。首先，你沒有從訓練中恢復。也許你在做肌力訓練時，其他訓練帶來的疲勞還未完全恢復，反之亦然。其次，你操之過急。如果你正處於高肌力訓練期，根據我們的經驗，減少肌力訓練量有助於改善短期停滯。你可嘗試減少 1、2 個動作的訓練組數，看看是否有用。

- 若你在最大肌力期間遭遇肌力成長停滯，可以在 1、2 個動作進行等長收縮訓練以克服此問題。

PLANNING
YOUR
TRAINING

section 2

第 2 部：規劃你的訓練

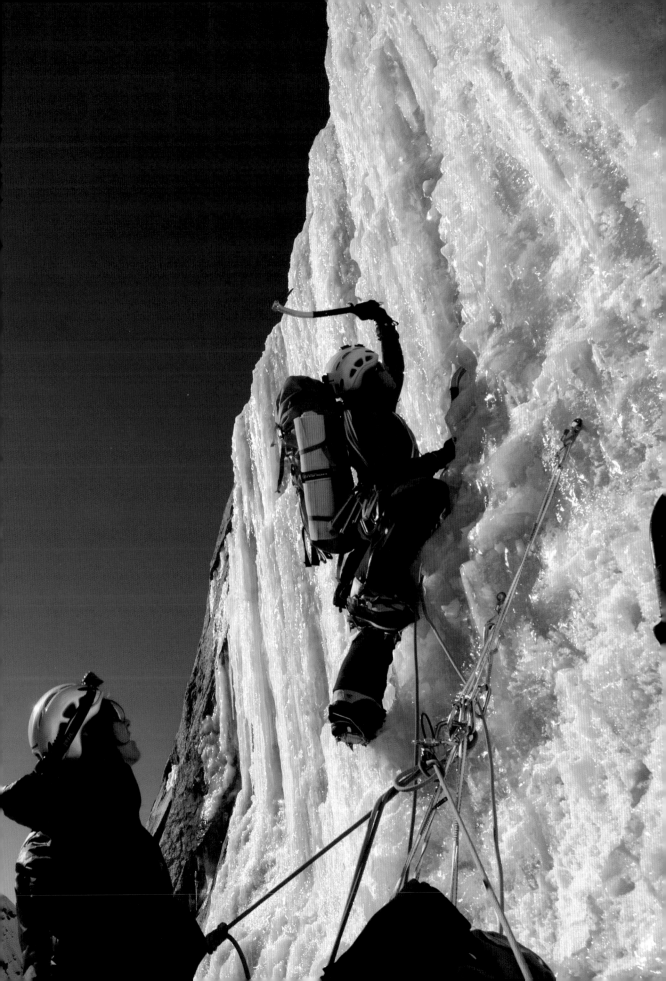

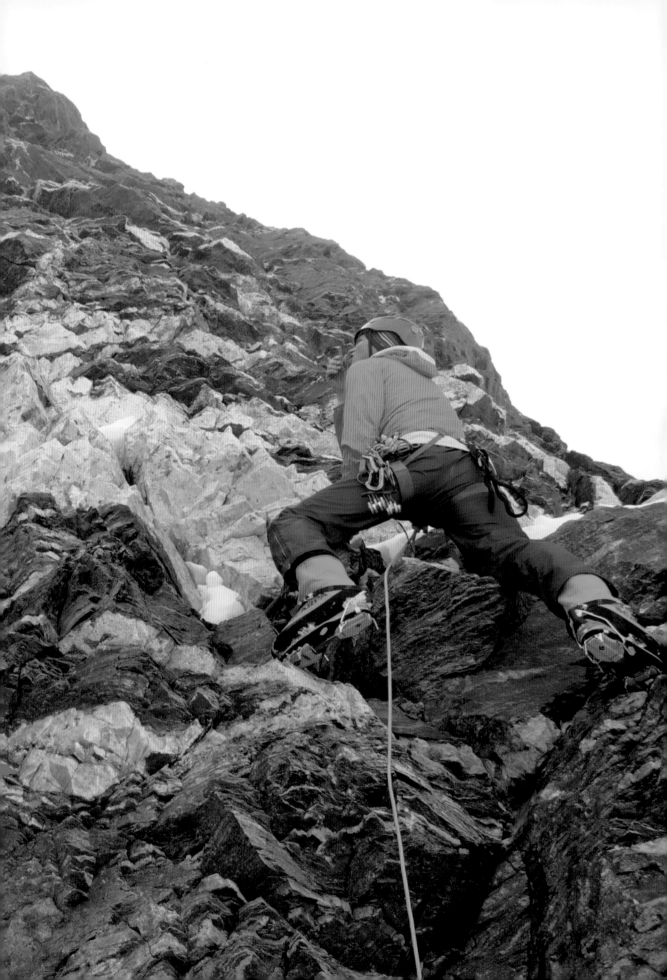

ASSESSING
YOUR
FITNESS

第六章：評估你的體能

我偏愛抱負，更勝於回憶。

—— 加斯頓·雷巴法特

最大化你的體能

規劃訓練課表的第一步，是擬定自己的路線。你必須知道自己現在所處位置、想抵達的終點，以及預計花費多少時間。本章提供了一個簡單、可重複的一般體能測試。所謂「一般測試」，指的是測試一些基本體能素質，而非直接測量你攀登某條高山路線的速度，即便後者是你接受訓練的最終目標。

姑且不論研發與制定一體適用的測試極為困難，我們想評估的是你的體能狀況，而不是技術熟練程度。本書目的是協助你訓練登山所需的肌力與耐力，這個基礎將支持你攀登山岳，而且我們發現測量一些與實際攀登密切相關的基本體能素質，能夠讓你清楚了解自己現在的狀況。

左方照片：普雷澤利 2011 年以阿爾卑斯式攀登挑戰馬卡魯峰西壁，照片的他正展開首段困難繩距。照片提供：浩斯

前跨頁照片：伊內斯·帕特領攀吉爾吉斯的凱茲爾阿斯克山（Kyzyl-Asker，5,842 公尺）。照片提供：森夫

366 公尺墜落

卡羅琳·喬治

我的意外事故並非巧合。春天一個炎熱的午後，我們在陡峭的南壁滑雪。我們非常疲憊且欠缺經驗。雪已變得鬆軟，在這座陡峭斜坡滑雪非常好玩。我想要尋求更多刺激，決定先多轉幾個彎，最後再向左急轉，以避免從 366 公尺的高度墜落。

一個轉身，兩個轉身。突然間，有個東西輕輕撞到了我，導致我失去平衡並開始旋轉起來。我無法控制裝備，眼前事物看起來都像慢動作。但我距離峭壁邊緣非常近，導致意外很快發生。從 366 公尺高度墜落時，我一直在想，「我必須停下來，否則必死無疑。」我努力停下，但直直墜落時沒有什麼辦法做滑落制動。我撞到兩處岩架後，最終落在下方冰河柔軟的雪地上。

一架直升機將我載往瑞士醫院，我的腳踝有 25 處骨折、薦骨斷裂移位、肋骨多處骨折。在醫院平躺的兩個月期間，我意識到自己並不具備攀登高山所需的適當技能。我想學習這些技能，但需要夥伴的帶領與示範。因為我不認識這類人，於是我拉了一位朋友一起爬山，她以前沒有任何攀登經驗。我們從輕鬆的雪地攀登開始，然後進階至簡單山脈，最後挑戰更困難、更高的山峰。

我們的第一條高山路線位於霞慕尼的沙爾東內峰（Aiguille du Chardonnet）。我們步行穿過野花叢，在潮濕的 Albert Premier 小屋過夜。這條名為 Forbes Arête 的路線並不困難，但具備該有的一切挑戰，包括在冰河上危險地走到攀登起點、一開始就遇上冰峰、長距離陡峭的雪地攀登至山脊，以及必須動用技術攀登的山脊地形（包括刃脊與許多岩峰），同時需要高效率的繩索管理。

我攀登時都在觀察其他人怎麼做。我嘗試記住書中讀到的內容，並傾聽自己的直覺。我不僅要保護自己，也得顧及友人生命，我感覺自己有責任讓兩人都活著回來。我們攀登既不快速也沒有效率。一條危險複雜的路線帶我們走下山頂。我們錯過最後一班纜車，因此必須走很長一段路下山。

我們成功攀登了一座山，兩人順利爬升與下降，至少還算安全。最大的收穫是意識到我還有很多東西得學習。但我也發現我做得到，我可以和一個較弱的夥伴一起爬山。

這次成功給予我繼續攀登的信心，也讓我下定決心成為登山嚮導。接下來的幾年內，我學會了實現這個目標的技能：我在各種地形、天氣與狀況下進行攀登。我一直帶著朋友登山，他們是我的實驗品。我學會了繩索管理、攀岩與攀冰技術，如何在山脊高效移動、如何辨識地形、如何在白曚天定位，以及如何評估與管理客觀風險。

我體會到，雖然意外可能發生，但可以透過辨識與降低風險來避免這類事件。這是我在高山攀登領域仍在努力的面向，我與比我強或弱的夥伴搭檔登山、從自己的錯誤中學習、承認自己的極限，並學習如何安全地突破這些限制。我努力成為積極主動且值得信賴的夥伴、好的登山家，以及最棒的嚮導。

卡羅琳·喬治是國際山岳嚮導聯盟認證的登山嚮導，她和丈夫與女兒住在法國霞慕尼。

右方照片：卡羅琳·喬治在瑞士艾格峰北壁攀登 1938 路線時進行確保。照片提供：格里菲斯

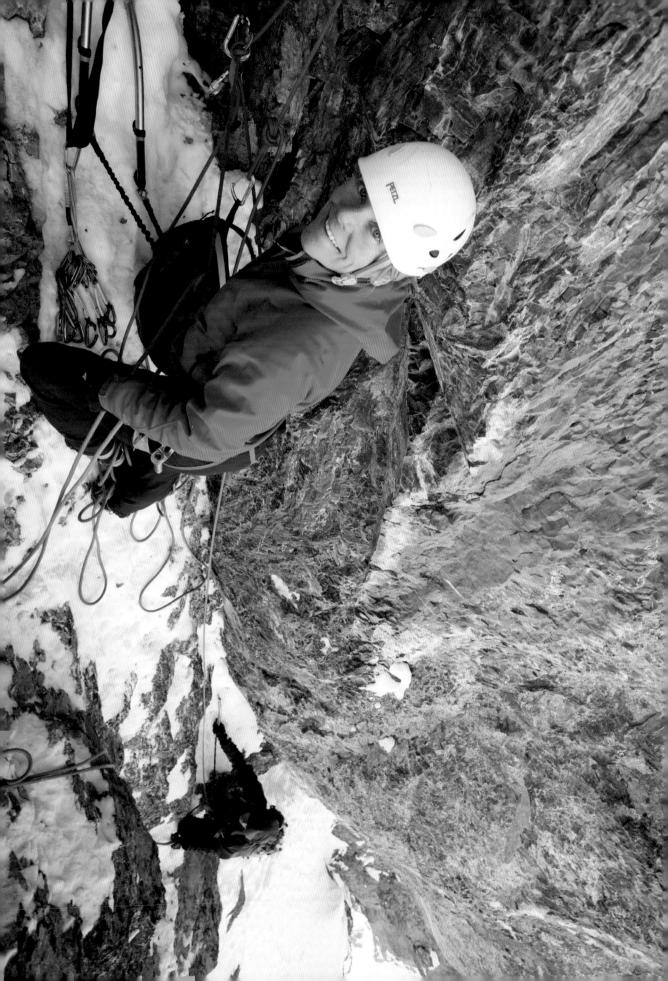

測試體能的組成部分

為什麼我們想測試體能的各個組成部分？這些一般體能素質與攀登專項能力有何關係？這些都是很棒的問題，為了回答這些疑問，讓我們用美國美式足球聯盟（National Football League，NFL）做為類比。NFL 使用「聯合測試營」（NFL Combine）篩選人才，這一系列的測試固定於每年二月底展開。教練、球探與球隊高層，以及所有待選球員都會現身印第安納波利斯參與選拔。運動員須經過一系列身心測試，每項測試都測量他們的一些基本素質。有些測試與美式足球運動的關聯較深，但沒有任何測試要求參與者實際踢球。

此選秀過程決定數百萬美元合約並關乎無數選手的名聲，那為什麼 NFL 不想看到這些人踢球呢？道理非常簡單。這些測試可以輕易地將運動員分出高下，而且他們知道，如果運動員對於這些基本技能沒有一定程度的熟悉，那他們根本沒資格進入 NFL。不論控球技術有多厲害，若他們的 40 碼（36公尺）衝刺測試時間無法低於 5 秒，那絕對不可能成為稱職跑衛。如果球員沒有 30 英寸（約 76 公分）垂直跳躍能力，那他就欠缺美式足球運動所需的爆發力。

許多運動組織也採用類似方式。東歐國家率先透過測量運動基本素質來篩選非常年輕的運動員。由於涉及龐大簽約金，NFL 或許是將此法發揮至極致的範例。如同本書前面所說，高山攀登者可以從其他運動學到很多東西。

我們提出的測試包括生理肌力與耐力的基本素質，我們認為你必須結合這些素質才能在高山攀登領域取得成功。當然，如果你只能做 10 下引體向上，你還是可以成為優秀的登山者。如果你無法背負 9 公斤重量然後以每小時 915 公尺的速度攀登，你還是能夠完攀困難路線。但我們追求的目標不是「不錯就好」，我們寫作本書目的是幫助你突破極限。

亞歷克斯・羅威（Alex Lowe）是高山攀登界思維最前瞻與最聰明的人之一。他認為最大化基本體能是提升他攀登能力的基礎。這就是為何亞歷克斯追求魔鬼般的訓練，他經常鍛鍊我們以下提到的、非常基本的素質。

判斷你目前的強項

為了協助你評估體能狀況，首先必須確定你的目標為何，以及達成這些目標需要哪些特定體能。你的最終目標可能是單日登頂艾格峰北壁或是攀登丹奈利峰西拱壁。這兩個目標天差地別，但所需的基礎有氧適能並無差異，最大差別在於攀登技術。丹奈利峰的攀登技術要求相當低，更重要的是冰河健行、中等陡峭雪攀與冰爪技巧。相反地，艾格峰仰賴你穿戴冰爪在陡峭冰岩展現技術實力，並具備同時攀登*或獨攀的自信心，以及迅速確保、提高繩隊效率的能力。以上這兩種情況，有氧耐力對於攀登成功與否的影響都很大，因此有必要將其納入測試以及後續訓練。我們將向你展示我們用於測量全身力量與有氧適能的一項測試，你也可以設計自己的版本，但請記住：必須將攀登分解為更簡單的組成部分，如此一來才能看到需要改進之處。

＊審訂註：同時攀登（simul climbing）指的是在多繩距攀登路線上，繩隊成員間都有保護點的情況下，繫在同一條繩子上同時攀爬移動。

測試基本體能

那麼，你要如何掌握這些能應用至攀登目標的攀登專項體能呢？

首先是整體體能，為了評估，我們研發了「登山聯合測試」（Alpine Combine）。此測試的優點在於簡單、可複製且適用所有人，但你必須自己做一些數學運算。

- 在陡峭 2~3 級地形進行 305 公尺垂直爬升，背包重量為你體重的 20%。最好離家不遠，方便你定期測試。如果找不到這樣的地點，也可以使用下一個方法。背負你體重 20% 重量的背包進行登階，達到 305 公尺的垂直距離。跳箱高度約在你脛骨高度的 75%（從地板到膝蓋高度的 3/4），通常是 20~30 公分高。記得穿上靴子。
- 60 秒內做幾次雙槓撐體。
- 60 秒內做幾次仰臥起坐。
- 60 秒內做幾次引體向上。

● 60 秒內做幾次跳箱。

● 60 秒內做幾次伏地挺身。

基本體能測試

	不佳	不錯	很棒
背負體重的 20% 登階 305 公尺	40~60 分鐘以上	20~40 分鐘	20~40 分鐘
雙槓撐體 60 秒	< 10 下	10~30 下	>30 下
仰臥起坐 60 秒	< 30 下	30~50 下	>50 下
引體向上 60 秒	< 15 下	15~25 下	>25 下
跳箱 60 秒	< 30 下	30~45 下	>45 下
伏地挺身 60 秒	< 15 下	15~40 下	>40 下

　　為何是這些運動？它們看起來與攀登毫無關係。我們的目的是衡量整體體能基礎。沒有良好的基礎，攀登專項訓練便無法取得好的成果，因為後者需要更高的基礎體能。

　　以上述方法（或簡單、可重複的類似版本）測得結果，之後便可再度測量以評估進步程度。不要被我們的登山聯合測試框住，你可以發明自己的版本，請盡情發揮想像力。

設定目標

　　我們鼓勵你以 1 年週期為單位規劃攀登目標。儘管 1 年內 2 次甚至 3 次接近體能巔峰（在出色指導下）是有可能的，但很難保持這種狀態超過數週時間。在 1 年內多次或長時間達到最高體能水平，超出多數運動員的能力範圍。遵循本書介紹的步驟，自學或非專業的登山者能達到更高、更久的單次巔峰，維持 4~8 週。

　　我們了解這整個過程不可能適合所有人。如果你不到 12 週時間便得登山，那你勢必得縮短訓練週期，且無法獲得最佳效益。

有些人可能想制定5年或10年計畫，我們鼓勵你如此做。1990年，史提夫設下未來要登上南迦帕爾巴特峰魯帕爾山壁的目標，最終花了15年才成功。長期目標可以成為強大動力的來源。能看到遙遠的未來是件好事，但要是做不到也沒關係，訓練在各個層面都會帶來轉變。每年持續訓練、重複這個過程數年，你將成為不同版本的自己。請記住：隨著年齡增長，你在生理上更能嘗試偏向耐力的目標，因為最大化提升耐力需要數年時間。

登階測試：不愉快但有用的工具

登階有點像是喝蓖麻油：有效但痛苦。

為了做這項測試，你必須穿上登山靴，同時背負實際攀登目標山峰時的重量，或至少9公斤。這樣的輕量化適合一天來回登山，無論你的年齡、性別或體重如何，重量都大致相同。

你可能想在自己家中進行測試，以免被旁人嘲笑。

你需要堅固的跳箱或階梯，建議高度介於約20~30公分之間。

接下來是棘手部分，你懂的！請盡快在跳箱上下踩踏，直到累積305公尺的垂直高度。你必須兩腳登上跳箱再下來，這樣才算是完整的一下。

請用高中籃球比賽在門口計算觀眾的計數器持續紀錄你的步數。每一下按一下。在你開始之前，請根據跳箱高度計算達到305公尺所需的步數。

我們不推薦階梯機，因為踩踏這類機器時踏階會下降，導致你無法像實際上坡或跳箱那樣，每向上採一步都要撐起完整體重。

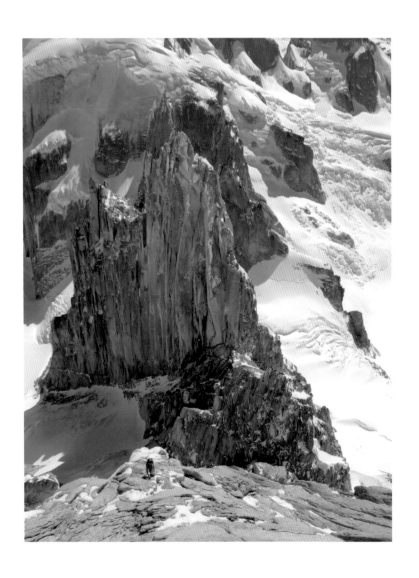

亞歷山德羅‧貝爾特拉米（Alessandro Beltrami）攀登巴塔哥尼亞阿古賈斯坦哈特峰（Aguja Standard）的 Festerville 路線，後面背景是 Aguja Bifida 峰。照片提供：加里博蒂

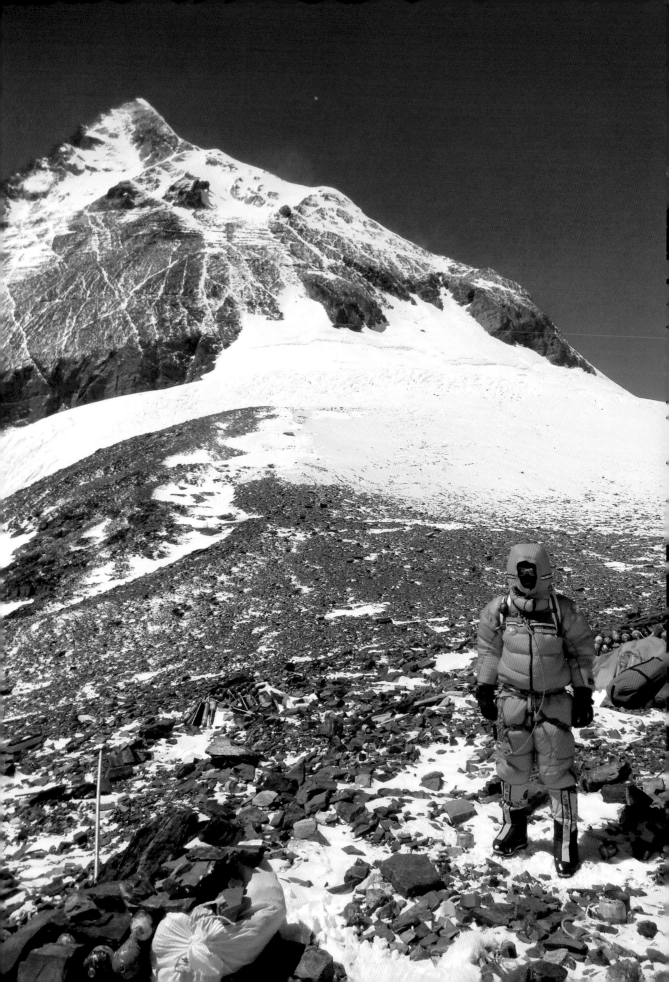

單日往返聖母峰

查德‧凱洛格

當你為一個高山攀登目標展開訓練時，必須詳細分析路線：垂直爬升多高、可能遭遇哪些困難與需要多久時間？接著，你的任務就變成為這條路線找出體能和心智的解決方案。我想要挑戰聖母峰速攀，在 30 小時內從基地營出發抵達山頂，再從山頂回到基地營。我要克服的主要障礙是極端海拔高度與能夠堅持如此久時間的耐力。

我是這樣規劃速度的：從海拔 5,273 公尺的營地出發，山頂海拔為 8,850 公尺。從東南稜登頂路程約 19.3 公里。總爬升約 3,566 公尺，技術難度不高。

我 2008 年開始訓練，使用雪杖以利用手臂力量，健行爬升 1,097 公尺。幾週後，我可以不用雪杖，以更快速度跑上同座山坡。之後，我以步行／跑步速度增加第二趟。幾個月後，我可以跑三趟，共垂直爬升 3,505 公尺。接著，我開始在雷尼爾峰爬升 3,048 公尺，然後再增加一趟並繼續推進，直到我可以在 33 小時內從停車場往返此山 3 次。

2009 年，我找了一位教練並告訴他：為了挑戰聖母峰，我打算增加 6.8 公斤的腿部肌肉。我的邏輯是，高海拔會流失肌肉量，所以我在山上會損失 9 公斤肌肉與 4.5 公斤脂肪。2010 年動身前往聖母峰前，我的體重是 84 公斤。這真的不是一個好的策略，這些體重拖慢我的適應速度。2012 年重返聖母峰時，我的體重是 70 公斤，比起 2010 年減少了 14 公斤。

2012 年我再度攻頂失敗，這次問題出在營養。在海拔 5,182 公尺以上，身體就無法好好消化食物。在 7,010 公尺以上的高海拔地區，我發現我的身體僅能分解最簡單的食物。第二次挑戰時，我在準備締造新紀錄的途中，於約 7,315 公尺處吐出所有食物與水，因而熱量不足，導致速度大降。我在三號營（7,102 公尺）與南坳（South Col，7,925 公尺）之間損失 2 個小時。我勉強嚥下一些無麩質麥片，持續推進到 8,642 公尺。我在山頂下方 213 公尺處折返。

我從這些反覆嘗試學到了什麼？我了解到以戰鬥重量*攀登可以爬得更快，因為身體較輕、維持運作所需的氧氣較少。我還學到在高海拔地區待的時間越久，身體越容易適應壓力。我學會了等待：條件完備（如人群、氣溫、路線狀態與時節等），目標自然能達成。我發現我必須多方嘗試尋找合適的食物類型，以獲得最佳的耐力與恢復。你必須知道自己身體需要多少卡路里才能維持運作，不至於出現熱量赤字。但最重要的是，我必須犧牲任何妨礙夢想實現的事物。

凱洛格。照片提供：羅里‧史塔克（Rory Stark）

凱洛格是北美太平洋西北地區當地人，也是丹奈利峰登頂速度紀錄保持人（14 小時 26 分）。他也成功攀登多條困難技術路線，包括他與戴夫‧戈特利布（Dave Gottlieb）在 50 小時內完攀 Pangbuk Ri 峰（6,625 公尺）一條新路線。2014 年登頂菲茨羅伊峰後，於下山途中不幸遭落石擊中身亡。

＊譯註：fighting weight，指體能最佳時的體重。

左方照片：凱洛格來到聖母峰南坳（7,906 公尺），他全副武裝，準備衝刺至山頂。照片提供：史塔克

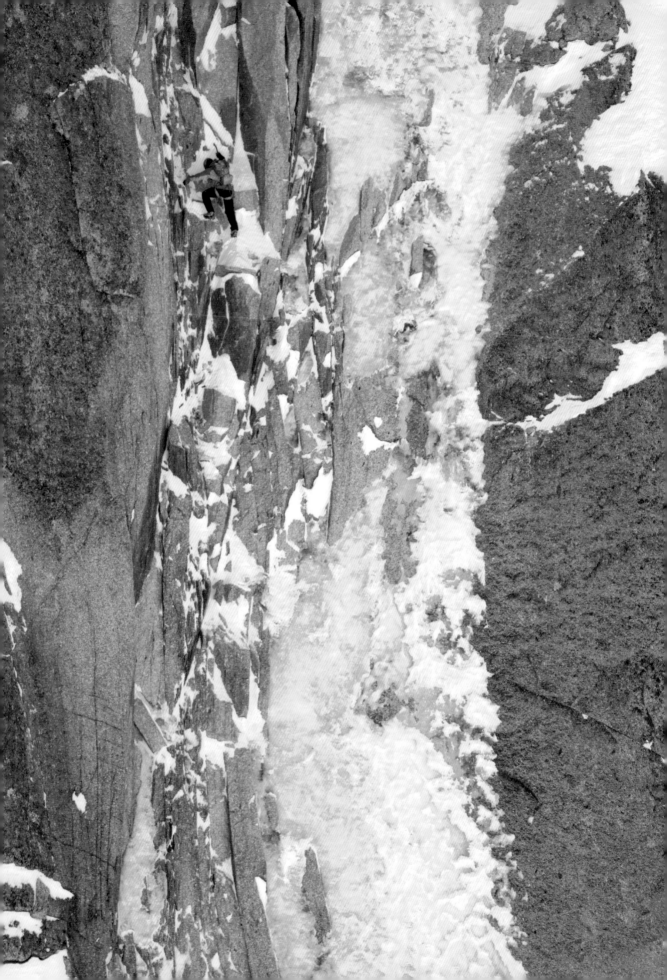

第七章：過渡至訓練

如果大家知道我有多努力的話，就不會認為我是天才。

—— 米開朗基羅

傾聽你的身體

我們不可能告訴你適當的訓練負荷是多少。我們已向你解釋理論與方法、提供真實世界範例，並提供自我評估與監控工具。在接下來章節的指導下，你可以開始制定與管控專屬於你的訓練。

無論你的攀登目標為何，你的生活、家庭、工作與身體都需要適應常規訓練。訓練與運動不同，需要紀律、關注與持之以恆。真正的挑戰在於遵循排程，慢慢地讓身體適應訓練，而不是強迫身體屈服。

持續、漸進與調整，這些是我們的標語。持續擺第一是有原因的。沒有持續，後面兩項根本毫無意義。

左方照片：斯特克攀登德洛特峰（Les Droites，4,001 公尺）北壁 Ginat 路線。此山位於法國霞慕尼附近。照片提供：格里菲斯

除了紀律與堅持外，你還需要專注。身體能夠教會我們很多事，而過渡期的目的之一，是感受你對於訓練的反應。注意並留心身體發出的微妙溝通信號，你將知道自己能因應多少訓練量，以及高品質訓練最好安排於何時（上午或下午）。你將學會判斷疲勞何時開始累積並需要休息一下。

此階段還涉及後勤層面：尋找當地最佳步道、調整自行車與購買登山鞋。

訓練日誌

關注的方式之一是紀錄。這意味著你需要用訓練日誌記錄所做的訓練，更重要的是記錄訓練帶來的影響，以及你是如何從中恢復的。為每一次訓練評分，並寫下你對於日常訓練與攀登的心得。之後回顧訓練時，這些筆記經常能喚起記憶，協助你回憶專項訓練或特定攀登以及它們帶來的感受。這些細節未來將幫助你釐清訓練的有效程度。

好的訓練日誌有如教練，因為能提供你適應情形的回饋意見。此日誌最終將成為你最重要的訓練書。

但別太執著於裡頭的數字，不要變成計畫的奴隸。陷入與自己競爭、一定要取得驚人訓練成果的迷思，將令你走上過度訓練的道路。

我們發現簡單、耐用的筆記本或日曆效果絕佳。許多人愛用手邊的智慧型手機，因為非常方便。也有人喜歡用試算表，或是線上軟體與手機訓練應用程式。我們在這裡提供了幾個範例，你可以複製並善用它們。你也可以連上網址 www.trainingforalpineclimbing.com 下載微軟 Excel 文件。

訓練計畫：
史提夫 2009 年馬卡魯峰前的過渡期

訓練計畫的本意在於提供指引（你可以這麼做），而非指令（你要這麼做）。計畫趕不上變化，不論出於什麼原因，身體對於訓練的反應可能出乎預期。你將被迫偏離計畫，而

季度訓練日誌

姓名				訓練量估算表		
年度			目標			
週次	階段	一區時數	三／四區時數	肌力訓練時數	每週訓練量	加總
1						
2						
3						
4						
5						
6						
7						
8						
9						
10						
11						
12						
13						
14						
15						
16						
17						
18						
19						
20						
21						
22						
23						
24						
25						
26						
27						
28						
29						
30						
31						
32						
33						
34						
35						
36						
37						
38						
39						

每週訓練日誌

日期　　　　　　　　　本週目標時數　　　　　姓名

週　　　　　　　　　　本週實際時數　　　　　目標山岳

本週訓練目標　　　　　　　　　　　　　　　　時期

本週攀登目標

本週同伴　　　　　　　　　　　　　　　　　　我的心率區

本週營養目標

心率評分
A：感覺像超人
B：不錯的訓練
C：無感
D：被迫調整
F：無法完成訓練

雜記

我的心率區	55-75%	80-90%	90-95%	
心率區時間	1	3	4	

第幾　　訓練評分

日期	天數	活動時間					訓練評分
		攀登	健行	跑步	滑雪	肌力	

總時數／活動

本週總訓練時間

累積訓練時間

本週總爬升高度

今年總爬升高度

路線、心得、觀察、名言佳句、聽的音樂、靈感、想爬的路線等：

每週評估

這是可以接受的。你得了解計畫僅是大綱，訓練日誌才是真實紀錄。大綱令你維持正軌，但也有部分彈性。

讓我們仔細檢視史提夫 2009 年馬卡魯計畫的訓練首月。他一直持續訓練，因此不需要太長的過渡期就可以回到訓練模式。我們決定 6 週的時間便足以讓他做好準備，能夠展開訓練基礎期。我們不建議過渡期的時間少於 6 週。別忘了，要遵守漸進原則。

有鑑於史提夫前幾年每年訓練時數將近 900 小時，我們可以簡單推算他的每週平均訓練時數：900 小時除以 1 年 52 週，是 17.3 小時，由此得知史提夫的身體能因應什麼程度的訓練。直接跳至此水平將違反最重要的漸進原則，所以我們需要選擇一個起始點。

如果你前一年有接受訓練，可以使用這樣的經驗法則：從前一年每週平均訓練時數約 50% 開始。這意味著史提夫可以從每週訓練 8.5 個小時開始。

考量到史提夫已長期接受訓練，且根據我們指導的經驗，我們認為他在此階段每週增加 5% 的訓練時間相當合理。若是經驗不足的登山者，過渡期訓練量的增幅就必須較小。

史提夫 2009 年馬卡魯峰訓練計畫 1~6 週

週次	時數
1（本週開始肌力訓練）	8.5
2	9
3	9.5
4	10
5	10.5
6	11

此處列出的時數是心率在一區與二區（120< 心率 <160）的訓練時數，且包括肌力訓練時間。雖然他的目標是高海拔登山，但在初期階段的訓練並未特別偏重攀登，而是著重訓練有氧系統，因為這是爬大山的基礎。有氧系統需要且能適應的訓練量最大，有氧區域的訓練時間才是重點。需支撐自身體重的運動如跑步、健行與野地滑雪最為適合，不過任何同類型運動都可以。請記住：在這個階段，專項能力不是重點。

　　此處列出的是心率在一區與二區（120 ＜ 心率 ＜ 160）的訓練時數，且包括肌力訓練時間。雖然他的目標是高海拔登山，但初期階段的訓練並未特別偏重攀登。更重要的是訓練有氧系統，因為它對於訓練的反應最慢，因此需要最長時間與最大刺激。把時間花在有氧區域非常重要。雖然從事任何運動都可以，但最好是跑步、健行與野地滑雪等需支撐自身體重的運動。請記住：在這個階段，專項能力不是重點。

馬克西姆・圖爾金（Maxime Turgeon）攀登法國白朗峰山脈大僧侶峰（Grand Capucin，3,838 公尺）Bonatti 路線後以繩索垂降。
照片提供：浩斯

規劃你的過渡期

告訴你一個小秘密，所有人的過渡期訓練計畫都高度相似，主要差別在於訓練量而非內容。沒有做過結構化訓練的人必須推測起始訓練量該採多少，其他人則可採用前一年訓練平均時數的 50%（如先前範例）。過渡期為 8 週，除非你是經驗極為豐富的運動員。

估算年度訓練量的原則

類別	時數
活躍的大學生／登山者	250
全職工作者	200
季節性工作者／登山者	400
登山嚮導	500

過渡期計畫的一般原則

最初幾週的訓練不會因為目標是爬技術路線或者登山而有差別。訓練大原則是：我們必須先建立整體肌力與體能。此計畫提供了一個漸進適應期：前 3 週訓練量保持不變，然後第 4、5 週比前期增加 10%，第 6、7 週再增加 5%。第 8 週減量，讓身體有機會在進入基礎期（訓練重點）前迎頭趕上。

逐步提升過渡期訓練量

週次	週訓練量
1~3	3 週皆為前一年每週平均訓練量的 50%（或最合理的推測數字）
4~5	2 週皆比第 3 週增加 10%
6~7	2 週皆比第 5 週增加 5%
8	較第 7 週訓練量減少 50% 以求鞏固

中斷後重返訓練

運動員重返訓練經常犯錯。除非因為受傷，許多人會立即恢復高水平活動。若中斷時間長達數月或數年，那麼恢復訓練的初始階段就是危險期。

就算你身材已走樣一段時間，只要重新開始訓練，肌肉與神經肌肉連結會迅速地恢復狀態。事實上，多數人驚訝於他們在幾週內便能感到非常強壯。這是特別危險的時期，因為在訓練中斷期間，不僅肌肉變得虛弱，連肌腱與其骨骼附著點也會變弱，而這些結締組織需要比肌肉更多的時間才能變強。如果你因為感覺良好，太快施加太多訓練量，可能會傷害這些組織。

請維持與第一次訓練類似的時數（至少前幾個月），讓結締組織有機會趕上訓練量。千萬別受傷，這不值得。

最後一點建議是：傾聽你的身體，它會告訴你何時該退後或前進。所有人的訓練都不一樣，如果你渴望進步，請向運動經驗豐富的人討教，從他們的錯誤與成功中學習。

記住這句話：訓練令你虛弱，恢復才能變強。

8 週過渡期的訓練

　　每週建議訓練如下。你必須根據自己的行程安插訓練，並根據能力規劃所需時間。對於有些人來說，1 小時健行可能太長；對於其他人而言，2 小時跑步可能更合適。沒人能幫你做決定。

第 1~3 週（針對活躍但未受過訓練者）包括以下訓練：

● 每週一次長時間一區有氧訓練。疲勞應來自持續時間而非強度。此訓練應占每週有氧訓練量的 25%。

● 兩次整體肌力訓練。用斯科特殺手級核心訓練來暖身。

● 一次二區有氧訓練，在可和跑友交談的情況下盡可能提高速度。此訓練不應超過總有氧訓練量的 10%。

● 一天攀登。至少 5~6 段繩距，比你目前最高（紅點攀登）能力低上 1~2 個難度等級。

● 其餘訓練量由一區簡單有氧或恢復訓練組成。

第 1~3 週訓練計畫範例

	週一	週二	週三	週四	週五	週六	週日
早上	休息	一區	二區	休息	休息	攀登	長一區
下午	肌力	休息	恢復	肌力	休息	休息	休息

第 4~5 週，使用與第 1~3 週相同的訓練，但訓練量比第 3 週高 10%：

● 每週一次長時間一區有氧訓練。疲勞應來自持續時間而非強度。此訓練應占每週有氧訓練量的 25%。

● 兩次整體肌力訓練。用斯科特殺手級核心訓練來暖身。

● 一次二區有氧訓練，在可和跑友交談的情況下盡可能提高速度。此訓練不應超過總有氧訓練量的 10%。

● 一天攀登。至少 5~6 段繩距，比你目前最高（紅點攀登）能力低上 1~2 個難度等級。

● 其餘訓練量由一區簡單有氧或恢復訓練組成。

第 4~5 週訓練計畫範例

	週一	週二	週三	週四	週五	週六	週日
早上	休息	一區	二區	休息	休息	攀登	長一區
下午	肌力	一區	恢復	肌力	休息	休息	休息

第 6~7 週，使用與第 1~3 週相同的訓練，但訓練量比第 5 週高 5%：

- 每週一次長時間一區有氧訓練。疲勞應來自持續時間而非強度。此訓練應每週有氧訓練量的 25%。
- 兩次整體肌力訓練。用斯科特殺手級核心訓練來暖身。

- 一次二區有氧訓練，在可和跑友交談的情況下盡可能提高速度。此訓練不應超過總有氧訓練量的 15%。
- 1~2 天攀登。至少 6~8 段繩距，比你目前最高（紅點攀登）能力低上 1~2 個難度等級。
- 其餘訓練量由一區簡單有氧或恢復訓練組成。

第 6~7 週訓練計畫範例

	週一	週二	週三	週四	週五	週六	週日
早上	休息	一區	二區	休息	休息	攀登	長一區
下午	肌力	一區	攀登	肌力	休息	休息	休息

第 8 週訓練量為第 7 週的 50%，並包含以下訓練：

- 在斜坡地形進行兩次短時間一區有氧訓練。
- 功能性肌力訓練。
- 在斜坡地形進行一次二區有氧訓練。

- 一天攀登。目標是 5 段繩距，比你目前紅點攀登能力低上 1 個難度等級。
- 其餘訓練量由恢復訓練組成。
- 本週為鞏固期，讓身體趕上訓練。

第 8 週訓練計畫範例

	週一	週二	週三	週四	週五	週六	週日
早上	休息	一區	休息	休息	休息	攀登	長一區
下午	休息	休息	二區	肌力	休息	休息	休息

　　最後一週訓練應該令你精神一振、雙腿有力，並以高度體能與熱忱準備進入基礎期。

肌力 vs. 耐力

到此,你應該對於肌力與耐力的概念與差異有了深刻的認識。這兩項特質處於複雜的陰陽調和關係,此消彼長,你要在兩者之間的連續光譜取得平衡。只有在光譜兩端,才有肌力或耐力單獨存在的極端情形,光譜之中兩者都是調和關係,若其中一個特質主導,另一個就是輔助。

過渡期的肌力訓練

肌力訓練是所有訓練計畫不可或缺的一部分,正如我們先前所說,肌力是耐力的基礎。你現在應該理解到,強大的有氧基礎可以轉化為不錯的專項攀登表現。斯科特與海利 7 小時往返丹奈利峰西拱壁(詳見第三章),以及史提夫在 K7 峰嘗試困難技術新路線,憑藉的是他們強大的有氧基礎與高水平儲備力量。在有氧耐力與肌力幫助下,你可以透過這種經證實有效的結構化方法有效地建立高山攀登體能。

過渡期肌力訓練的目標:

- 整體肌力。涉及大量肌肉的各種大型、全身性動作,為下個階段打下體能基礎。
- 柔軟度。這些動作必須在完整的動作範圍,而這需要柔軟度。柔軟度與肌力密切相關。肌力不足經常被誤認為欠缺柔軟度。
- 協調性。連結在一起的肌肉會一起啟動。請建立更多、更好的神經肌肉連接。

過渡期的核心肌力

核心訓練的好處眾多,不僅是給你六塊腹肌而已。核心對於攀登的重要性,在於它連結手臂與腿部。回想一下第五章關於核心肌力的討論:攀爬是四足而非雙足運動,特別是需要對側肢體連結(如右手與左腳)。你在攀登過程中是否察覺到自己右手向上抓、左腿往上蹬?這已經變成反射動作,我們多數人想都沒想。但此動作的背後邏輯是:核心肌群所產生的肌力,讓身體有足夠的穩定力,抗抵身體重心所產生向下的力矩,以避免你開門*從壁面墜落。此外,地形越陡峭,雙腳站立所需的核心肌力越大。踩點小的陡峭攀登需要極大的核心肌力。現在想像一下:你在峭壁上背著背包,從作用上來說,這等於山壁變得更陡,因為你伸展手臂時必須動用

*審訂註:開門 (barn door) 指攀登時以同側手腳接觸壁面,造成類似樞紐的效果,使身體如同門一般轉離壁面而墜落。

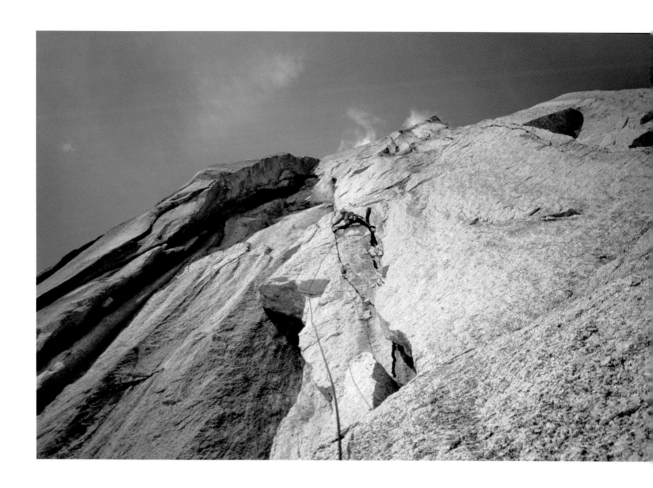

羅克・布拉古斯（Rok Blagus）攀登阿拉斯加山脈巴里爾山（Mount Barrille，2,325公尺）經典的Cobra柱。照片提供：普雷澤利

更大核心肌力才能踩穩雙腳。

　　我們建議你操作的核心訓練（親身使用並推薦給許多人），並非針對攀登專項。這是因為訓練非攀登專項肌力，將為未來更多專項訓練提供基礎。這說明了為何部分登山者在循環訓練（如Crossfit）表現良好：他們擁有絕佳整體肌力。但毫無限制地從事整體強化訓練會帶來高原停滯期，因為這忽略了我們先前討論的調整與漸進原則，也就是從整體開始，之後慢慢偏向專項訓練。

　　關於核心肌力的秘密（鮮為人知）是：我們的核心肌群包括許多深層肌肉與一些表層肌肉，其中部分主要由快縮肌組成，另一些則以慢縮肌占多數，兩者皆需動用一些聰明方法加以訓練。僅做仰臥起坐與捲腹，會有很多核心穩定肌無法參與，且經常無法引發肌力實際成長的反應。比方說，做500下仰臥起坐固然很棒，但訓練的是肌耐力而非肌力。

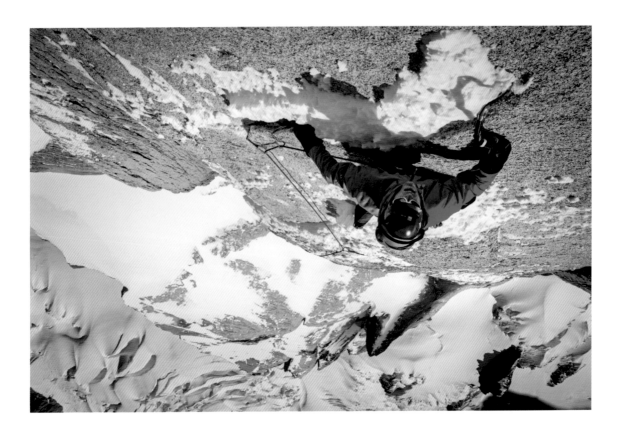

西格里斯特冬季登頂巴塔哥尼亞
Cerro Standhardt峰 (2,730公尺)
期間攀爬山頂附近的陡峭混合地
形。照片提供：森夫

　　請看一下你如鋼鐵般的腹肌：這六塊腹肌就是**腹直肌**。
當你做仰臥起坐與捲腹等脊椎屈曲動作時，賣力的就是它們。
它們是離脊椎最遠的腹部肌肉，因此可以對脊椎施加最大力
量以達到屈曲效果。反覆做捲腹訓練能強化動力鏈中最強的
一段連結。

　　擁有完美的六塊腹肌並沒有錯，但我們想訓練的是最弱
的連結。單向訓練會導致肌力失衡，令髖部與肩部穩定性不
足，因此產生運動功能問題。想觸及深層脊椎穩定肌並不容
易，你可能會驚訝地發現自己難以徵召這些重要肌肉。若無
法徵召，就永遠訓練不到這些肌肉。

斯科特的殺手級核心訓練

　　接下來的內容是我們多年來研發的核心肌力訓練，旨在提升幾乎所有核心肌肉的整體力量。

　　做這些運動時切記保持最好、最完整的動作形式，那怕你僅能做幾下，或是特定姿勢僅能維持很短時間，都應該堅持這一點。如果你無法再多做一下，或無法維持姿勢，代表你的肌肉已接近力竭，且訓練刺激已飽和。千萬別讓動作形式跑掉。與耐力訓練不同，此時動作品質更勝於動作數量。

　　其中一些運動對你來說可能很容易，有些可能無法做到，請全部先試一次。如果運動太難的話，請繼續嘗試。如果有些變得過於容易，你可以透過手持啞鈴、穿負重背心或變換動作等方式，來增加阻力以提升難度。記住「維持最大核心張力」為主要指導原則。若有些運動還是太容易的話，那就不要納入訓練計畫，專注於改善你的弱項。你可以完整做一次，當成任何肌力訓練的暖身，或是做個 2~3 次當作獨立訓練。

　　讓我們複習一下，發展核心肌力有助於攀登的 5 大原因：

- 所有運動的動作都由核心肌群開始。
- 核心連結你的手臂與腿部。
- 核心太弱會降低手臂與腿的使用效率。
- 核心太弱會增加傷害風險。
- 核心肌力將成為你所有耐力的基礎。

斯科特殺手級核心訓練的原則是：

- 以循環方式執行此訓練，兩種運動間隔 30 秒。

- 若你無法維持姿勢，不能完整地多做一下，或開始發抖，就結束這項運動，改做下一項。
- 若你是新手或覺得訓練太困難的話，請從循環一次開始。
- 如果為了做更多下而讓動作模式跑掉，就違背了訓練目的，因為你會使用核心肌群中強壯的肌肉來代償虛弱的肌肉。
- 做這些動作時不要憋氣。訓練自己在核心處於這樣的張力下仍正常呼吸，這有助於提升攀登能力。

標準仰臥起坐

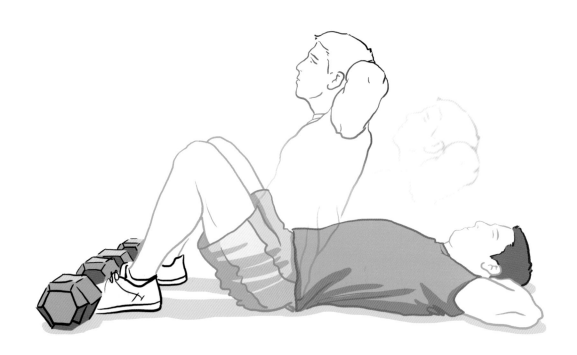

　　這種仰臥起坐旨在透過避免脊椎屈曲，以獨立訓練深層髖屈肌。與正常的仰臥起坐姿勢一樣，膝蓋彎曲約 70~90 度，背部平躺於地面，腳趾卡在啞鈴等固定物下方。手指放在頭後面，手肘盡可能往後。起身時肘部不要向前，否則可能會導致脊椎屈曲。緩慢並控制動作，僅靠髖關節屈曲來起身。不要彎曲脊椎來捲腹。保持脊椎中立（打直），上身盡可能地往前，再回到起始姿勢，這樣算是一下。

希特勒的狗

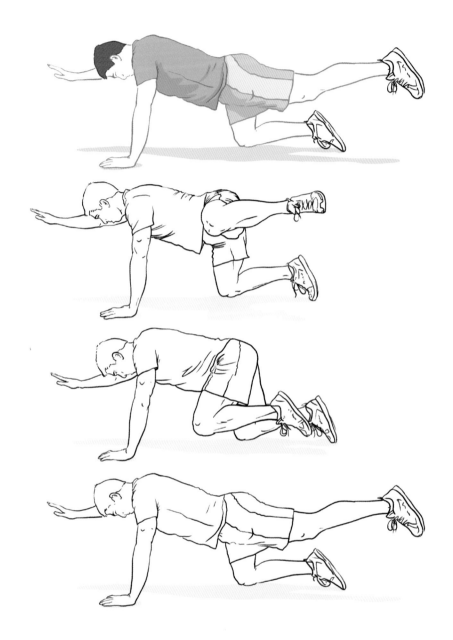

　　這個名稱怪異的運動結合了髖部柔軟度與橫狀面核心肌力。四肢著地，膝蓋在髖部正下方，雙手在肩膀正下方。從這個如狗般的姿勢抬起一條腿伸直，然後膝蓋彎曲 90 度以全動作範圍移動髖關節，意思是用你的膝蓋在空中畫一個大橢圓。在訓練髖部肌力與動作範圍的同時，抬起與你伸直的腿相反的手臂，並水平地指向肩膀前方，令手與背部成一條直線。你可能覺得這個訓練並不會太累，但這很可能是因為髖關節活動度較差。

雨刷式

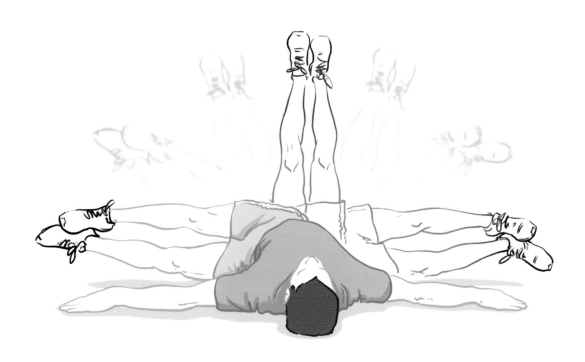

　　此運動名稱已透露內容，想像你的腿如同擋風玻璃前的雨刷那樣擺動。背部平躺，雙臂伸直，手掌平貼於地。然後屈曲髖關節，雙腳靠在一起，雙腿指向天花板。緩慢地旋轉髖部，令雙腳倒向一側地板，保持雙腳併攏、膝蓋伸直。你轉向的同側手應該用力往下推，讓肩膀不要旋轉。小腿一側輕輕觸地後，雙腿抬回至 12 點鐘位置，然後倒向另一側地板，再回到 12 點鐘位置，完成完整的一下。緩慢地執行且做好動作控制。如果你無法保持膝蓋伸直或雙腳併攏，那就彎曲膝蓋做一樣的旋轉動作，在 12 點鐘位置時，保持膝蓋併攏、膝蓋指向天花板。

三點／兩點著地

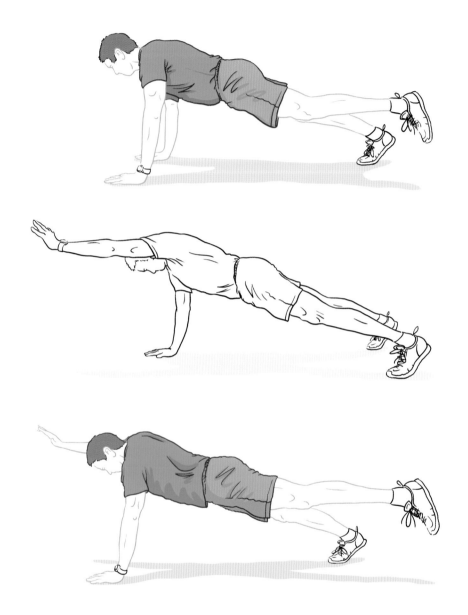

　　此運動目的是在對側肢體間建立強大神經連結。採取良好的伏地挺身姿勢（背部與腿部維持一直線），雙手在肩膀正下方，雙腳分開約 60 公分。一開始先抬起一隻手，別轉動肩膀或髖部。將那隻手筆直地指向前方並與脊椎成一直線，維持此姿勢，直到感覺肩膀或髖部開始旋轉或背部下沉，讓你無法保持伏地挺身一開始身體的直線狀態。輪流抬起四肢，堅持至力竭。如果你覺得這太輕鬆的話，可以抬起對側的手腳（如左手與右腳），儘可能長時間保持姿勢。有些運動員會穿著約 27 公斤重的背心做這項運動。

俄羅斯轉體

　　此動作模仿划獨木舟時髖部與肩膀的反向旋轉，令我們能夠訓練到連結脊椎與骨盆的一些最深層的核心肌。坐在地板上，雙腿在你面前伸展。膝蓋彎曲約 90 度，然後雙腳抬離地板幾公分。雙手十指交錯並旋轉肩膀，直到手輕觸到髖部旁邊的地板。旋轉至另一側，直到輕觸地板。緩慢地執行且做好動作控制。你可以手握啞鈴，讓啞鈴輕觸兩側地板，以增加阻力。

超級伏地挺身

　　此運動類似瑜珈下犬式與眼鏡蛇式。從改版的伏地挺身姿勢開始，雙手與雙腳間距略比肩寬。保持手臂與雙腿伸直的同時，雙腳往前靠近雙手，讓屁股翹高。從這個「倒 V」姿勢開始，彎曲肘部，讓鼻子碰觸雙手中間的地面。然後不要起身，下巴與胸部先後碰觸鼻子觸地的位置。上半身穿過雙手中間的假想線，當你的胸廓抵達這條線時，開始以向上弧線抬起頭部，在最高位置，你的手臂將再次伸直，髖部緊貼地面，肩膀往後拉，脊椎超伸展。接著逆轉動作，首先慢慢降低肋骨，然後相同身體部位逐一穿過雙手之間的假想線，直到回復倒 V 姿勢。

告別果凍、強化核心

斯科特·約翰斯頓

多年來，我負責指導一個越野滑雪團隊，成員多數是中學生，帶有那個年紀典型的熱情與委靡。這些年輕人虛弱的程度令我意外。越野滑雪仰賴身體產生龐大核心張力，運動員必須將手臂推動雪杖的力量透過身體核心傳遞至腿部，以推動滑雪板在雪地上滑行。這是一條將手與腳連結起來的長鏈，但這些孩子不僅手臂與腿部無力，核心更像是一碗果凍，連結很弱。

於是我展開多年計畫，重新打造他們的運動能力。其中最重要的是令他們變得足夠強壯，在健身房裡能夠穩定地維持身體姿勢，這是滑雪時產生有力動態動作的前提。透過簡單的核心循環訓練，無需依賴設備，我們幫助數名成員從原本的烏合之眾變成全美青少年滑雪冠軍，其中一名女孩後來還登上世界盃越野滑雪頒獎台。

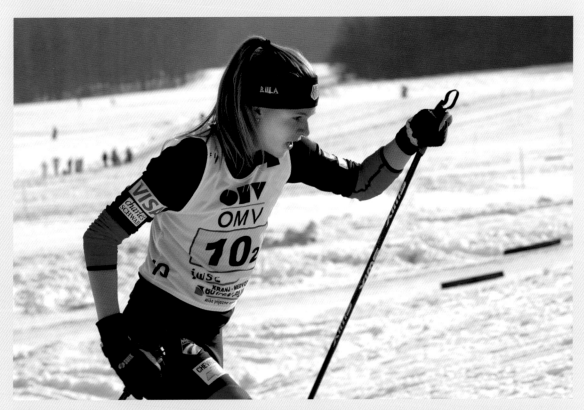

越野滑雪運動員沙迪·比約森（Sadie Bjornsen）年輕時曾接受斯科特訓練。比約森 14 歲時跟隨斯科特展開肌力訓練，當時連一個引體向上都做不到。她做的核心訓練與本書列出的相同。照片為 2006 年她 15 歲時參與斯洛維尼亞世界青年錦標賽，她是最年輕的參賽者之一。她後來進階至世界盃，迄今最佳成績是 2011 年第 2 名。此運動向來由北歐與俄羅斯稱霸，美國直到最近才在世界級賽事交出不錯成績。照片提供：約翰斯頓

懸吊抬腿（直臂與彎臂）

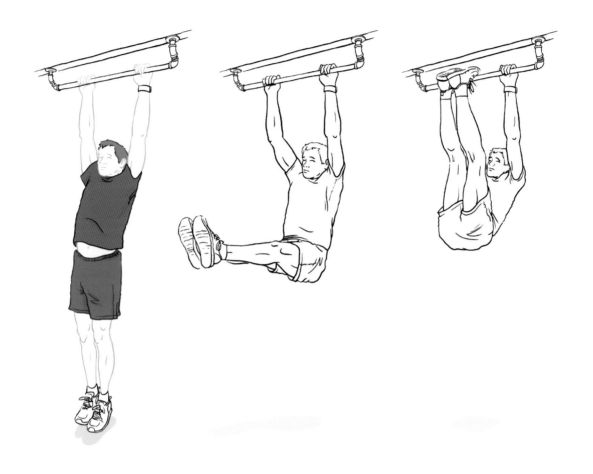

　　這是一個攀登訓練的絕佳運動，有助於你攀爬陡峭路線。用直臂或彎臂（鎖定於 90 度）懸掛在桿上，保持雙腿伸直，然後將腿抬高到單槓上方並緩慢放下。這結合了攀爬專項的肩部姿勢與核心控制。更困難的版本是直臂懸掛於單槓上，緩慢抬起伸直的雙腿，直到碰觸槓子。不論是哪種變化式，請控制身體不要晃動。

　　若你無法以直腿做此動作，可以先在鎖定位置彎曲膝蓋，並將膝蓋抬至胸部。當你能完成10 下時便可進階。先在動作最高點維持腿部姿勢 5 秒鐘，然後腿伸直，盡可能緩慢放下。一旦可以做到 4~5 下時，就可以全程使用直腿了。

　　如果你有搭檔的話，請他們協助你將伸直的腿慢慢地抬至頂端，然後在沒有幫助的情況下緩慢地放下，不要擺盪。如果沒有搭檔，那你就想辦法將雙腿踢至頂端，然後緩慢地降至最低點。從赤腳開始。我們認識一些登山者穿著雙重靴也可辦到。

橋式（與腿部伸展進階變化式）

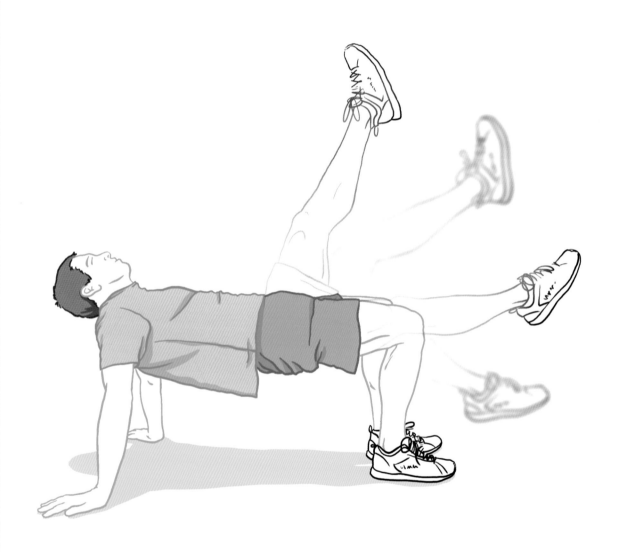

　　這項運動要四肢著地、腹部朝向天花板，身體形成一座橋或咖啡桌。雙手在肩膀正下方，雙腳在膝蓋正下方，所有肢體的角度都應該是 90 度。第一步是盡量用力將肚臍推向天花板，然後維持這個姿勢，時間越久越好。對於許多人來說，這已經是很大挑戰。下一個階段是打直膝蓋將一隻腳抬高，讓腿與軀幹成一直線。請維持此姿勢，同時將肚臍往上推。如果你能夠做到這個姿勢且髖部不會下沉，那就可以進入最後階段：屈曲抬起的那隻腿的髖關節，讓腳趾指向天花板，同時持續出力將肚臍往上推，盡可能維持這個姿勢，核心不要下沉。

體操 L 型坐姿

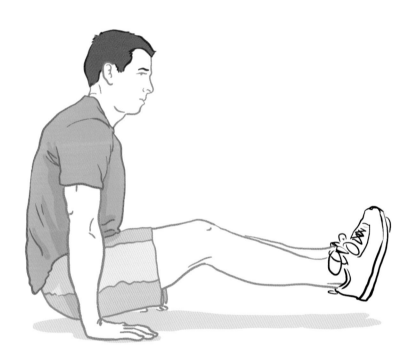

　　此動作訓練身體平衡、髖部柔軟度，以及手指到腳趾的張力。坐在地面上，膝蓋伸直，腳趾朝上。手掌貼地，手指朝著腳趾方向，掌緣對齊胯下。肩膀緩慢地前傾，重量落在手上，手肘伸直的同時，肩膀略為下降。兩個動作結合起來，將髖部抬離地面。雙手用力下推並抬起雙腳，同時維持膝蓋伸直。若你無法將腳抬離地面或僅能維持一下子，也別感到氣餒。不管抬高時間多短，都要繼續努力，最終必能維持此姿勢數秒時間。請從赤腳開始。

側平板

　　身體維持平板式姿勢，但採側臥方式，一隻手支撐肩膀，雙腳置於地板上。維持雙腿伸直，頭、肩、髖到腳呈一直線。抬高上臂，手指向天花板。緩慢地旋轉負重肩膀，讓上臂（維持伸直）下降並碰觸支撐手旁邊的地板。將手臂抬回上方位置，這樣算是一下。如果太輕鬆的話，可以添加啞鈴。重點是像平板式般把身體打直（垂直與水平皆是），從背到腿呈一直線。轉動肩膀時，臀部不要下沉或拱起。

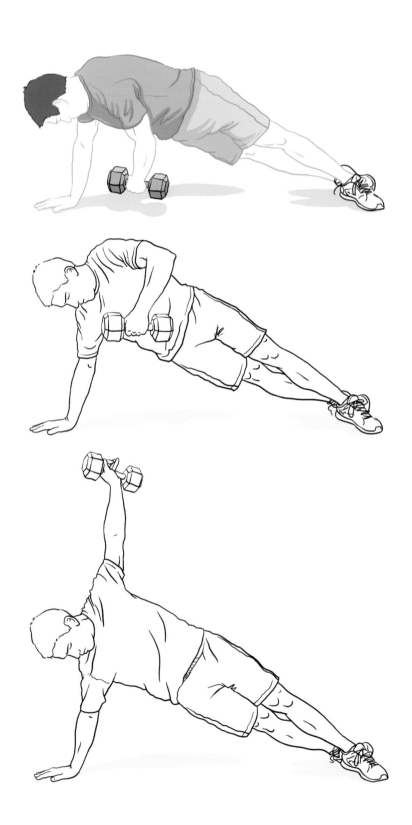

過渡期的整體肌力訓練

一旦進入過渡期，盡快開始肌力訓練至關重要。這有兩個原因，你現在應該很熟悉。

1. 整體肌力是後續專項訓練的重要基礎。越早進行肌力訓練越好。
2. 在即將到來的基礎期，你將從事最「重量級」（字面與實際意義皆如此）的重訓，因此需要利用整體肌力訓練為身體做好準備。

在此之前，讓我們複習一些先前提過的術語：

- **次數**指的是反覆次數，意思是一個完整的動作循環。例如：一下完整的引體向上代表一次。
- **組數**由次數組成，指連續完成的反覆次數。
- **休息**是兩組中間的恢復時間。組間休息令肌肉細胞得以補充部分營養，以便完成下一組動作。肌力訓練時，這類休息通常採被動方式或透過伸展執行。
- **循環**指的是逐一完成一組由不同運動組成的訓練，而非完成某運動所有組數後再繼續下一個運動。

熟悉以下幾個新詞彙，有助於我們繼續前進。

- **頻率**是一週內完成訓練的次數。
- **負重**是使用阻力的量。在過渡期請使用你一次反覆最大重量（1RM）的 50~60%。最大肌力期用 1RM 的 85~90%，或僅能做 6 下的負重。

整體肌力訓練

　　請注意：這些運動針對上半身與下半身交替進行，且僅需最少設備。這意味著你在任何地方都可以完成這些運動。請從循環 1 次或 2 次展開訓練。每 2 週增加 1 次循環。前 2 週期間為 1 次循環，第 3 與第 4 週進行 2 次循環，以此類推，第 8 週最多 4 次循環。做完一項運動立刻換到下一項。2 次循環中間休息 3 分鐘，但請嘗試將 2 項運動之間的休息時間壓縮至 30 秒內。當你某項運動可以做超過 10 下時，就可以增加難度。每週重複 2 次相同或略有調整的訓練，也可發揮創意納入自己的動作變化式。鑑於運動種類極多，而且其中多數為徒手訓練，我們為每項運動制定了建議的反覆次數，而不是典型的 4 組、每組 10~12 下。記得不要做到力竭。後面示範圖的說明與描述將提供更多資訊。別以為這些運動很輕鬆。

土耳其式起立

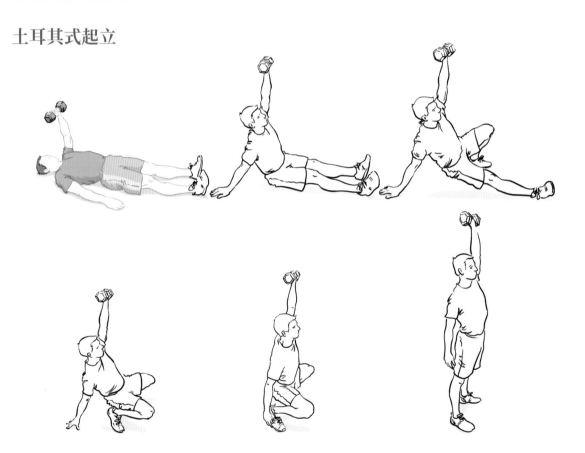

　　此動作困難處在於肩膀與髖部柔軟度，並且需要核心（不是腿部）力量。使用太輕的重量（小型啞鈴），會讓你即便動作形式不標準也能完成動作，效益也會大減。一旦你學會這個動作，且髖部與肩膀柔軟度提升，便需要增加重量。仰臥在地時換手持啞鈴。兩隻手都可做 5 次時，就可以增加重量。進階者可嘗試使用長槓鈴。

板凳分腿蹲

　　與跨步蹲相似，此動作可鍛鍊推動你上坡的大肌群，且一次訓練一條腿，這非常仰賴平衡與髖部穩定度。首先徒手採分腿站姿，雙腳踩地。將髖關節移至前腳上方，後腳僅用於平衡。接著將後腳抬高至板凳或健身球上。一旦建立平衡，便可透過背包、負重背心（最簡單）或槓鈴（最難平衡）等增加阻力。當你可以做到 10 下時，就開始用更難的變化式。

伏地挺身

　　這是很棒的全身性運動，連結手與腳部。當你能做到 10 下時，可以進階將 1 隻腳抬離地面，同時維持標準的伏地挺身動作形式。當抬高單腳也變得容易時，可以添加負重背心或在兩腳下方放置健身球。

登階

　　這是另一個有效針對上坡推進肌肉的運動。跳箱越高，難度越高。將腳抬至箱子上是運動的一部分。想像一下在陡峭雪坡奮力抬腳的樣子，你曉得那種感覺：將腳抬高 60 公分，然後踩在雪上，往下壓時（希望不是完全塌陷）用那隻腳站立。現在你能感受到此訓練的重點了。這是一項枯燥訓練，卻能練出登山者需要的肌力。以承擔重量的那隻腳登階並完全達到平衡，然後再下階。不斷重複。當你可以做到 10 下時，請增加高度（最高接近胯部）或重量（也可兩者都增加）。使用背包，或將槓鈴置於肩上挑戰自己。

引體向上

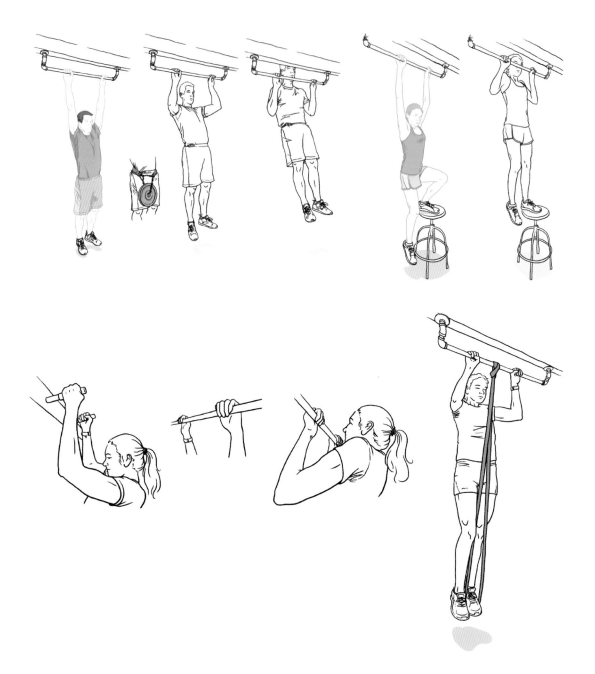

在這項運動提供的肌力基礎上，你可以想出許多變化式與進階版本。一旦你可以做 15 下正常的引體向上，就可以開始增加變化了。你可以執行我們下方列出的變化式，或是參考最大肌力章節列出的方法增加重量。請注意，在單槓做高訓練量（一天數十次）的正常引體向上可能增加肘部肌腱炎風險，因為手腕固定的握法會限制你的肘關節動作範圍。與其追求次數，不

如選擇你認為更能提升攀登專項肌力基礎的引體向上變化式。以下是我們多年來使用的幾種。

- 不論是哪一種變化式，只要你可以做到 15 下，就增加重量。
- **不對稱式**——一隻手高於另一隻手。
- **鎖定 90 度至 120 度**——往上拉，維持完全鎖定 5 秒，下巴盡可能高於單槓，然後降低至肘關節彎曲 90 度的位置並維持 5 秒，再降低至肘關節彎曲 120 度的位置並維持 5 秒。變化停頓的位置，以建立手臂在任何位置的鎖定力量。
- **法國式**——這是一種進階的引體向上技巧，結合了等長維持帶來的最大肌力成長，同時也訓練到快縮肌的肌耐力，非常適合經驗豐富的登山者。從正常引體向上姿勢開始，手掌朝前。向上拉至動作最高點，下巴高於單槓。維持此姿勢 5 秒。回到動作最低點的起始位置，並立即拉回至下巴高於單槓的位置，接著立即降至肘部彎曲 90 度的中間點位置。維持此姿勢 5 秒，然後再次降至最低點。再次拉至最高點，但這次降至肘部彎曲 120 度的位置，並維持 5 秒鐘。這樣算是 1 下。較弱的登山者可以從單槓下來休息 3~5 分鐘，然後再進行下一次反覆動作。繼續此方式，直到你可以完成 5 下。較強壯的登山者可以不休息立即開始下一次。如果你無法不間斷地完成 3 下，可以透過休息 3~5 分鐘並做更多下來加快進步。

- **打字機**——採取寬握距,在單槓右側拉起,下巴沿著單槓橫移至左側,於左側下降。左右兩側交替上槓。
- **暴力上槓**——從引體向上開始,然後身體持續往上,如同做下壓動作一樣。
- **使用冰斧做引體向上**——讓手的鎖定位置盡可能遠離下巴。非常強壯的登山者可以把身體拉到很高,直到手對齊腰部附近。
- **毛巾引體向上**——將毛巾掛在單槓上,然後抓住兩端向上拉。

　　請發揮你的想像力,變化方式有很多。

深蹲（與進階動作）

深蹲被稱為「下半身運動之王」，但需仔細學習與執行。我們偏好從前蹲舉開始，並在手臂上方放置輕槓。（1）雙腳打開與肩同寬。不要讓槓子向前滾動。槓子滾動代表你的髖部過於前傾。保持腰椎中立對於保護背部至關重要。一面鏡子或熟稔動作形式的夥伴能提供你幫助。在使用大重量前，請先練習以輕重量在整個動作範圍內維持脊柱中立，這可以讓你幾乎整個核心肌群都參與動作並增加穩定度，你的髖部與腿部因此可施力抬高身體。許多人髖部與腿部過於僵硬，無法適當執行此運動。可以稍微墊高腳跟以幫助你向前傾斜。練久了以後你的柔軟度將會改善。

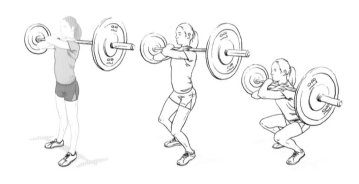

動作熟練後，便可進階至傳統的槓鈴前蹲舉，握法如圖（2）所示，將槓鈴置於肩膀前方。

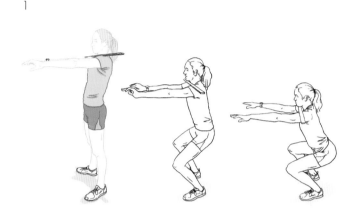

若已確實掌握技巧，便可進階至圖（3）的過頭蹲舉，以寬握距握住槓鈴。此動作的限制因素並不在於腿部力量，而是核心與肩膀力量。不論是哪一種動作形式，請確認自己可做到 10 下後，再開始增加重量。

背蹲舉是最常見的深蹲方式，可以舉起最大重量，但我們建議先精通前述動作後再進階至背蹲舉，因為大重量背蹲舉的受傷風險最高。

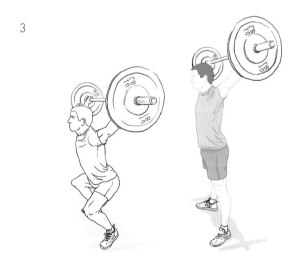

雙槓撐體

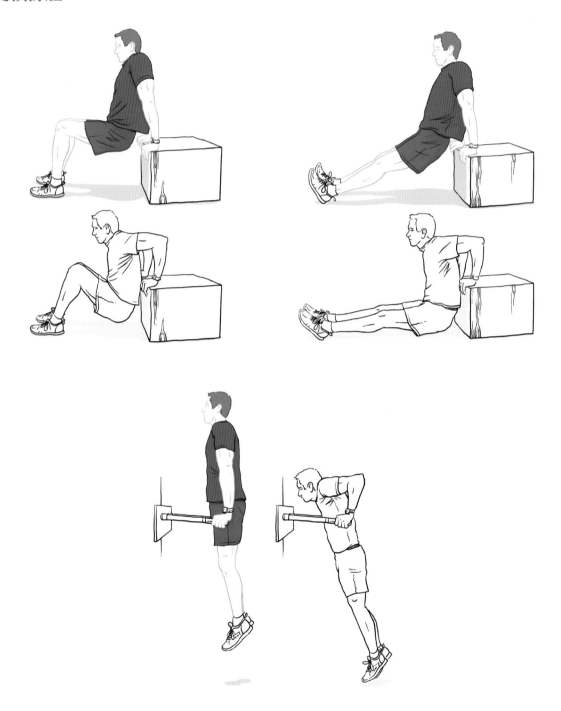

　　這有利於肩膀整體發展,且能幫助你做討人厭的下壓動作。除非你肩膀受傷,否則請使用肩關節完整動作範圍執行動作:下降至你感覺胸肌高度伸展為止。請記得使用完整動作範圍,若有必要可請人協助。可以做 10 下時,就增加阻力。

懸吊抬腿（進階至使用冰斧）

　　懸吊抬腿可採取直臂或曲臂（用鎖定關節的姿勢）方式完成。最重要的是不要擺盪。你可能需要從彎曲膝蓋開始，將膝蓋拉到胸前然後緩慢放下。你一開始可能只能做 1~2 下，這對於核心肌力是極大考驗。訓練目標是能在完全控制下伸直雙腿抬高並放下。剛開始訓練時脫鞋會大有幫助。當你能用直腿紮實做完 10 下時，以穿鞋子與靴子的方式增加腳的重量。厲害的人可進階至前水平（front lever）。

面壁深蹲

　　首先面對牆壁，胸部與腳趾幾乎碰觸牆壁，雙腳打開至略比肩寬。下蹲至全深蹲位置，過程中保持上胸接觸牆壁。多數人一開始無法在腳趾碰壁情況下完成動作，請找到腳趾最靠近牆壁且可執行整個動作範圍的位置。此運動需要平衡與核心肌力，比看起來還要難，但能大大幫助攀登。從 3 組 5 下開始，之後以負重背心增加重量以提升難度。

冰斧等長懸吊

　　這能夠練到專門用於現代冰斧的握力。如同摳點[*]力量不足會影響領攀困難岩壁路線的信心，握力不佳也有礙在冰雪的領攀能力。用單手懸吊，直到握力力竭，然後換手（2 次懸吊算是 1 組）。你必須完全恢復，因此在下一組開始前需休息 3~5 分鐘。當你能懸吊超過 30 秒後再增加重量，通常增加 1~2.25 公斤的額外重量便已足夠。一旦你精通此動作後，便可僅抓住冰斧柄身而非手擋，以大幅提高難度。

＊審訂註：摳點（crimp），指大小僅能放置手指指尖的岩點。

傾斜（水平）引體向上進階

1

2

　　這是另一個絕佳的攀登半專項運動，將核心肌力與拉的基礎動作結合。使用深蹲架、吊環或任何距離地面 90~120 公分的槓子，躺在槓子下方並用正手握住。或是使用更高的槓子，將冰斧掛在上頭並抓住斧柄。腳跟著地並伸直雙腿，將胸部拉向槓子，同時身體從頭到腳維持一直線。如果你無法用這樣完美的動作形式做到 5 下，那就彎曲膝蓋，直到可做到 5 下為止，記得維持頭到膝蓋一直線，如（1）所示。進階方式眾多，包括墊高雙腳（2）、使用單手或單腳（3），或是將雙腳放在健身球（4）上，用一隻手拉，同時扭轉身體，另一隻手盡可能往上。或是用一隻手拉，握著冰斧或難度更高的毛巾，另一隻手動作一樣。抑或是用一隻手拉，另一隻手握住啞鈴，扭轉身體，把啞鈴盡量舉高（5）。這項運動的訓練效果可以很好地轉換到乾式攀登（dry-tooling）陡峭路線上。

3

4

5

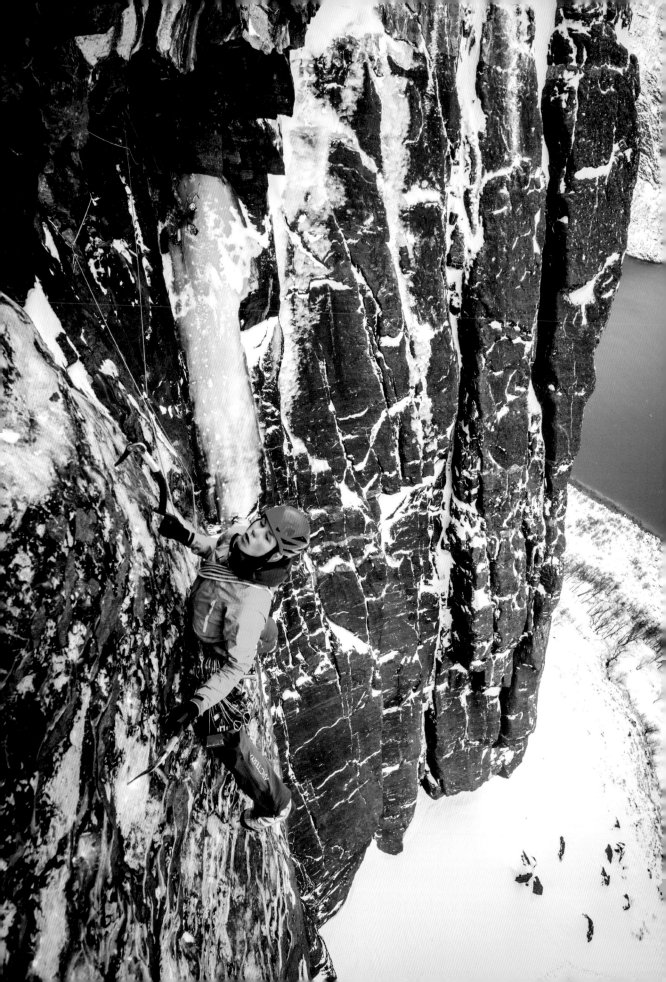

chapter 8

第八章：規劃基礎期的訓練

> 「攀岩與攀冰技巧訓練必須搭配整體體能訓練。登山者需要
> 極大毅力並充分適應環境。長距離的跑步訓練（特別是在越
> 野環境）與長路線攀爬峭壁（每次持續 6~8 小時）都會產生
> 效果。」
>
> —— 雷巴法特，《白朗峰山脈：一百條最棒的路線》

基礎期的重要性

紮實而有組織的基礎期訓練，能幫助你從高地營出發時
感覺身體處於最強壯、最有活力的巔峰。我們不斷強調，在
增加大量專項訓練前，必須建立紮實的耐力基礎。請回想一
下，此基礎期目的是讓你變得強壯、提高抵抗疲勞的能力，
以因應未來更多高難度攀登與辛苦的登山專項訓練。對於多

左方照片：帕特在挪威塞尼亞島
首次完攀 Finnmannen 路線（難
度 m9+ 與 WI7，400 公尺）。照
片提供：森夫

訓練是團隊合作

羅傑·舍利

身為專業登山者，訓練是我生活中重要的一部分。許多不同因素必須互相配合，我才能在重要日子拿出最佳表現，無論是嘗試困難的運動攀登路線或是遠征冒險皆是如此。

我每天第一件事就是長跑 1 小時，然後根據不同的訓練階段，我的教練馬克斯·格羅斯曼（Mäx Grossmann）會再加入最大肌力或肌耐力訓練。依照目前攀登計畫，我們也會增添心肺耐力或間歇訓練。我的訓練計畫非常嚴格、強度很高。但要是我感到疲累的話，也會相對應地調整。1 年 2 次，在完成大型計畫後，我會放假 10~14 天做為恢復期。一旦決定好下一年的攀登項目，我就會制定訓練計畫。若我的目標是挑戰困難的運動攀登路線，那訓練重點就會放在攀登。若我打算展開遠征，就會轉而著重提升整體體能與肺活量，具體方式包括跑步與跳躍等。我在遠征前把體能練得越好，就越不會生病。

休息也是訓練的重要環節。我的經紀人尼克·阿曼（Nik Ammann）幫助我妥善地安排時間，讓我有更多時間陪伴朋友、女友，或獨處。管理好時間非常重要，這樣我才能獲得充分休息。

訓練的另一個重點是營養，而對此我同樣會諮詢專家意見。我非常愛吃且享受美食，為了登山計畫放棄某些食物，對我來說一點也不容易。我愛死披薩了。

如果不能轉換成攀登能力，所有的體能訓練都毫無用處。我是職業運動員，無法忽視心理訓練的重要。心理訓練包含數個部分：首先，如果我把身體練好，心理韌性也會提高。其次，我每天都會執行漸進式肌肉放鬆法（progressive muscle relaxation）。第三個支柱則是我的心理教練羅馬娜·費爾德曼（Romana Feldmann）。我們每 6 週見面一次，討論我即將進行的計畫。我們會演練數種情境，例如失敗會帶來什麼後果，或是討論我的內心衝突、疑慮與恐懼。恐懼會限制我的生理表現。很難判定究竟是心理或生理準備更重要，因為兩者是相輔相成的。

對我來說，專業登山者的自我管理，比訓練

更具挑戰性。我們工作時難免都會遇到低潮，此時我會提醒自己何其幸運能以攀登為職業。低潮期經常出現於訓練季的初期，那時訓練計畫還沒底定，我尚未取得朝目標前進的衝勁。如果我有了攀登目標，我就會充滿動力。

我最享受的是實地攀登訓練。不過因為待在山上我就非常開心，所以我也喜歡為遠征安排的訓練。這些難忘的經驗深深影響了我，每分每秒的訓練都是值得的。

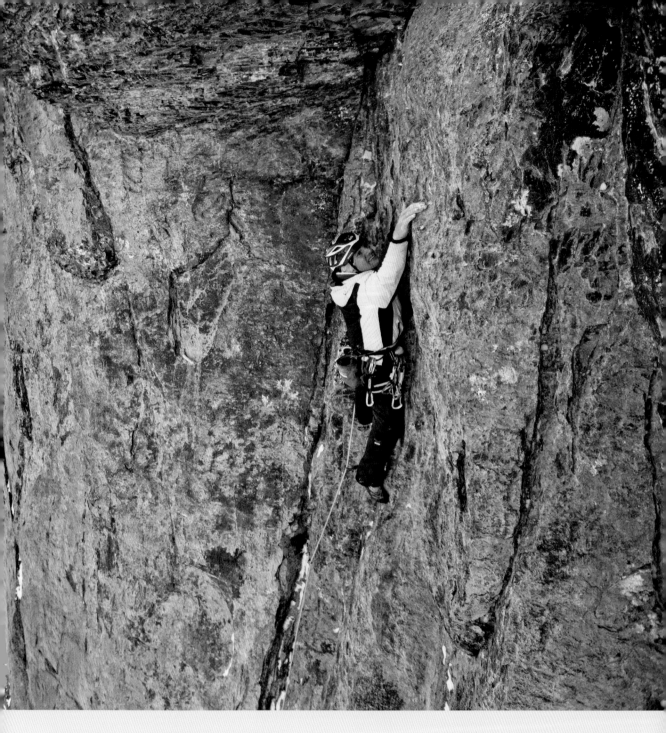

舍利挑戰艾格峰（3,970 公尺）1,798 公尺高的北壁，照片為他首次徒手攀登 Harlin 直行路線（難度 M8- 與 5.11+）。
照片提供：君特·戈貝爾（Günther Göberl）

1979 年出生的瑞士登山家舍利，經由許多不同路線攀登艾格峰北壁 35 次。舍利擅長征服充滿險峻岩壁與堅硬冰層的路線。他由衷敬佩登山界先驅的成就。

數登山者而言，這意味著他們必須鍛鍊數小時基礎體能，做為例行登山的輔助訓練。而且，正如我們先前強調的：在此階段的大部分時間裡，你將過於疲累而無法達到最佳登山水平，請不要抱持錯誤期待。這呼應了斯韋特在他的文章〈天下沒有白吃的午餐〉討論的概念。訓練無法抄捷徑。

已進行多年基礎訓練的人需要更多專項訓練才能看到進步。史提夫在攀登、嚮導與安排訓練等方面的經驗加總長達 20 年，他在 2008、2009 與 2011 年展開馬卡魯峰訓練計畫，目標是將專項訓練發揮到極致。這正是他與其他頂尖高手在登山決戰日所需要的。

將肌力訓練融入基礎期計畫

了解肌力訓練的內容、方式與使用時機，有助於制定訓練計畫。在下個小節裡，我們將提供更多細節，讓你設計更符合目標的肌力計畫。

過渡期與基礎期的差別在於，訓練重點從整體肌力變成最大肌力。

最大肌力期

這是全年最重要的訓練，每分鐘都是重點，因為它們可以提升你的肌力，在許多方面都很值得。請確保最大肌力期開始前你已充分休息且蓄勢待發。做足熱身，訓練時竭盡全力，特別是登階等單腳運動，因為當你爬坡數小時的時候便能體會訓練帶來的巨大差異。

再提醒一點：在這個階段，我們增加大腦可徵召的肌纖維數量。提升最大肌力會為肌耐力轉換期打下良好基礎。依循這些訓練能大幅提升肌力，而不會增加體重（通常你的體重會變輕，因為新陳代謝提高）。

從你過渡期的整體肌力訓練裡挑選 2~4 項運動，用於你的最大肌力訓練，這些運動應該是你認為最需要改進，或最能幫助攀登的項目。舉例來說，想挑戰高山長程技術路線的

登山者，最好選擇登階、引體向上變化式（如法國式或打字機）、過頭蹲舉與單臂冰斧等長懸吊。

最大肌力訓練已發展出許多變化版本，大部分遵循本書列出的基本原則。如果你長期進行肌力訓練，但肌力成長停滯，試試看一些特殊方法或許很有用。在這方面，我們推薦尤里・維爾霍山斯基（Yuri Verkhoshansky）與女兒娜塔莉亞（Natalia Verkhoshansky）合著的《特殊肌力訓練：教練手冊》（*Special Strength Training: A Manual for Coaches*），裡頭提供的特殊方法經運動員廣泛測試。仔細閱讀此書並發揮一些想像力，你可以應用造就多位奧運與世界冠軍的技術。或者，遵循我們提供的簡單準則也不會出錯。

最大肌力訓練遵循以下原則：

- 使用你無法做超過 5 下的負重（或 1RM 的 85~90%）。
- 1 組次數為 1 下至最多 4 下。
- 每次訓練時，每項運動做 4~6 組。
- 組間休息 3~5 分鐘。
- 所有組都不要做到肌肉力竭，因為這會導致肌肉量增加。
- 每週訓練 2 次。
- 對於單臂懸吊這類等長動作，請使用以下方法：達到最大肌肉張力並維持 6~8 秒。重複 3~5 次，每次間隔 1~2 分鐘，這構成 1 組。做 4~6 組，組間休息 5 分鐘。你可以換手，讓單邊休息，同時用另一隻手完成 1 組動作。

最大肌力循環訓練範例

	次數	組間休息（分鐘）	組數
法國式引體向上	4	3~5	4~6
登階	4	3~5	4~6
單臂冰斧等長懸吊	4，至接近力竭	3~5	4~6
過頭蹲舉	4	3~5	4~6

改善引體向上的特殊肌力計畫

所有人都想做更多下引體向上，即便只是為了博得關注與掌聲。如前所述，引體向上是「上半身動作之王」。登山者可能會質疑引體向上能否應用於高難度攀登，但毫無疑問，這個動作很適合用於訓練整體肌力，因為引體向上會用到腰部以上幾乎所有肌群。

改善引體向上的計畫非常簡單，且經過廣泛測試。使用此計畫的人眾多，包括引體向上力量較弱者，或是肌力與耐力達到高原停滯期的人。在執行此計畫 8 週後，他們都取得顯著進步，且體重都沒有增加。你也可以發揮些許創意，略微調整此計畫，用在引體向上以外的動作。比方說你想嘗試突破某項攀登動作的肌力瓶頸，請盡可能地模仿該動作，使用輔助的阻力，並遵循相同時程表。

這真的有效，且進步神速。此計畫可以讓虛弱無力的 14 歲少女變成引體向上魔人。

這個特殊的引體向上訓練計畫所採用的原則你應該不陌生，因為它遵循最大肌力的標準訓練方法：

- 每週訓練 2 次。
- 組間休息至少 3 分鐘。
- 每組最後 1 下動作，用 5 秒鐘緩慢地下放身體。
- 開始前，做拉力熱身 10 分鐘。可利用引體向上輔助機或划船機這類設備。
- 請堅持訓練 8 週時間！

特殊最大肌力循環訓練

週	訓練	組數	次數	組間休息
1	第 1 次	4	1	3 分鐘
	第 2 次	4	1	3 分鐘
2	第 1 次	1	2	3 分鐘
	第 2 次	3	1	3 分鐘
3	第 1 次	2	2	3 分鐘
	第 2 次	2	1	3 分鐘
4	第 1 次	3	2	3 分鐘
	第 2 次	1	1	3 分鐘
5	第 1 次	4	2	3 分鐘
	第 2 次	4	2	3 分鐘
6	第 1 次	1	3	3 分鐘
	第 2 次	3	2	3 分鐘
7	第 1 次	3	2	3 分鐘
	第 2 次	2	2	3 分鐘
8	第 1 次	3	3	3 分鐘
	第 2 次	1	2	3 分鐘

這計畫看起來非常簡單，是如何發揮效果的？重點在於你必須持續調整重量（通常是配戴負重腰帶），要大到你僅能完成規定的次數。若計畫規定訓練 3 組、每組 2 下，那你必須將重量加到只能做 2 下的程度。

在展開特殊最大肌力訓練計畫之前，比約森連 1 下引體向上都做不到，如今她還額外加重 15 公斤。照片提供：約翰斯頓個人收藏

透過半循環方式進行此訓練，你可以短暫休息 30 秒至 1 分鐘，然後從上個運動換到下個運動。像這樣交替訓練肌群，應可讓你在 3~5 分鐘後重複相同運動，同時壓縮完成全部訓練的時間。2 個運動間的休息時間必須充足，才能獲得最大肌力計畫的完整效果。盡可能多休息，好讓你每一組都能竭盡所能。同一個運動的組間休息太少，可能令你恢復不足，無法最大程度地徵召肌纖維，違背此類訓練初衷。雖然我們的範例運動很簡單，但能夠訓練到主要的攀登肌肉，且能有效幫助你為接下來的肌耐力轉換期做好準備。

一次反覆最大重量（1RM）

提升肌力的一大要件，是清楚自己所能負荷的重量並不斷調整，如此一來負重才能對應你新增長的肌力。在某些運動，你很容易就可找到僅能完成 1 下的最大重量絕對值（也就是 1RM），部分運動則多少需要靠推測。年輕或肌力訓練不足者若要實際舉大重量來確定最大肌力，可能會受傷。要決定最大肌力訓練的負重有個簡單方式，就是依據你能完成 3~5 下的重量來推算，這相當於 1RM 的 85%（5 下）~90%（3 下）。

在戶外訓練最大肌力

如果你不喜歡在健身房運動，那也沒關係。有一些很好的方法可以讓你不必舉起槓鈴，也能讓腿部與下半身達到幾乎一樣的訓練效果。以下的方法能增加我們先前提及的可用肌纖維數量，同時改善攀爬陡坡所需的特定動作神經連結。

提高肌力，就能提高耐力

幾年前，有位朋友請教斯科特自己陷入的困境：他練了一整年引體向上，但最多僅能做 18 下。他嘗試各種組數與次數的組合，最後徒勞無功，無法突破極限。斯科特建議他試試看書中課表，但這位朋友心存懷疑。做更少下怎麼可能進步？他認為自己欠缺耐力，因此需要增加引體向上訓練量，而非降低。

但他願意暫時拋開疑慮，嘗試看看。在 8 週計畫期間，他完全沒有做其他類型的引體向上訓練，沒有盡力做到幾組或幾下的問題，也不必過著做 400~500 下的日子，也沒有隨之產生的手肘疼痛問題。8 週結束後，他的最大引體向上肌力提高到體重加上 34 公斤，首次測試引體向上時，就直接做到 30 下，遠遠超越先前 18 下紀錄。這次經驗令他一改先前想法，你親自嘗試後一定也會改觀。提高肌力便能提高耐力，這就是絕佳範例。

上坡衝刺訓練

想進行這項戶外訓練，首先要找到一處陡峭山坡，坡面要夠平坦，讓你不必閃避樹根與岩石，且能夠全力衝刺。山坡越陡峭越符合需求，坡度至少達 10%，若能 20~50% 更好，也可使用陡峭的體育場階梯。若你無法踩穩，動作變得緩慢謹慎，將無法獲得預期效果。如果是無法快跑的人，陡峭山坡能對腿部與髖部施加極高負荷，且衝擊力道低於平地狂奔。這項訓練非常簡單有效，可以搭配每週 1 次的健身房最大肌力登階。

鍛鍊肌力的上坡衝刺訓練原則如下：

● 若這是你唯一的肌力訓練，那每週進行 2 次。若與健身房肌力訓練配合的話，則每週 1 次。
● 此訓練不會直接訓練到耐力。
● 以最大速度上坡衝刺，最多 8~10 秒。
● 組間休息 5 分鐘。
● 動作速度與單腿推動的爆發力，是此訓練達成預期功效的關鍵。
● 步行下坡，並重複 6~8 次（上坡 6~8 次），每 2 分鐘展開一次新衝刺。

● 肌力提升後，便可增加組數。
● 當你感覺爆發力下滑時，請停止這一組。
● 如果衝刺時間超過 10 秒，那你訓練的是無氧耐力而非最大肌力。這也會導致你無法完成相同的反覆次數，訓練效果會因此下滑。
● 訓練效果取決於反覆次數多寡，而不是每次衝刺的時間長短，因此請維持短時間衝刺（低於 10 秒），並增加反覆次數與組數。

我們需要稍作解釋：此訓練通常歸類為爆發力訓練，而非最大肌力。不過請回想一下，爆發力指的是「在一定時間內產生的力量」，這代表你訓練最大爆發力的同時，也能提升最大肌力。肌力教練可能會質疑以上坡訓練取代傳統最大肌力訓練（在健身房使用 1RM 的 90% 重量）的效果，他們的看法當然沒錯。但簡單的上坡訓練能顯著提高腿部力量，且對於欠缺健身設備的人而言，它更針對運動專項的腿部爆發力。

上坡衝刺的典型漸進式計畫

週	組數	次數	持續時間（秒）	每次休息（分鐘）	每組休息（分鐘）	每週訓練次數
1~2	3	4	8	2	5	2
3~4	2	6	8	2	5	2
5~6	2	7	8	2	5	2
7~8	3	5	8	2	5	2
9~10	3	6	8	2	5	1
11~12	3	7	8	2	5	1

我們注意到不習慣這種高爆發力訓練的運動員在最初幾週很難練到累。這是因為他們無法徵召夠多的快縮肌以做出充滿爆發力的動作，導致他們移動速度緩慢。對於多數人來說，神經系統需要幾週時間才會充分適應，屆時你才能完整獲得訓練效果。在此之前，你可能主要只依賴慢縮肌，這些肌纖維在 8~10 秒內不會疲勞。如果你覺得此訓練令你呼吸急促，腿部卻沒多少感覺，請不要沮喪。在這種情況下，此訓練將為你帶來最多助益。請再堅持數週，你的腿部爆發力會顯著提升。

即便對於頂尖的登山者，上坡衝刺也是一種簡單、有效的專項訓練，更重要的是不需攜帶設備。在首次最大肌力期後，我們經常建議大家每 14 天進行一次上坡訓練以維持效果。

如果山坡不夠陡峭、找不到山坡，或是想追求變化的話，那你可以試試看拖曳輪胎。史提夫在最近幾個訓練週期裡使用此法，效果顯著。另一個提升腿部爆發力的有趣方法，是和幾個朋友在停車場來回推車。你將車子推過去，朋友推回來。請把手扶在前後保險桿，如此才好施力並讓腿部大肌肉參與其中。每次推 6~10 秒，中間休息幾分鐘，你的腿部力量將驚人地成長。有些健身房可能有鋼製雪橇設備，你可以在上面放置重量，然後在鋪面地板或運動草坪來回推動。

史提夫在奧勒岡州史密斯岩州立公園 (Smith Rocks) Burma Road 小徑拖著輪胎跑。如「上坡衝刺訓練」的內容所描述，此類運動可用於短時間、高強度的最大肌力與爆發力訓練。對於垂直地形訓練量不多的人來說，這也能當作肌耐力訓練。在沒那麼陡峭的山坡上反覆拖曳輪胎衝刺，可以有效地提升肌耐力，類似強度較低但時間較長的背水袋運動，詳情參考本章後面肌耐力一節。照片提供：班‧穆恩 (Ben Moon)

上半身爆發力

你可以對上半身進行類似上坡衝刺的訓練：利用簡單的懸垂梯子或帶有開放式踏階的樓梯間底部，在 2 個梯級間進行雙手蹲跳。這非常類似極高強度的校園板（campus board）爆發力訓練，你必須在梯級間做出雙手動態跳躍（dyno）動作，對於指力要求很高。我們搭建梯子會使用 1.9 公分口徑的天然氣管製成圓形踏階，這樣可以減輕手指關節壓力，你就能夠對於背部與肩部大肌肉施以超負荷。隨著爆發力提升，你可以在上下過程開始跳階，甚至使用負重背心。

試著每組至少做 5~6 下連續的動態跳躍，動作要做到位且穩定控制。組間休息 3 分鐘，然後做 3~5 組。

一名運動員在便宜、簡單的自製梯子上進行訓練。梯子請外傾 10 度，這樣可以用梯子自身重量固定好梯子。照片中是可攜式梯子，方便攜帶至各訓練地點。請注意，當他在梯級間動態跳躍時，他的手是離開梯階的。此上半身爆發力訓練能夠有效鍛鍊出強壯的肩膀與手臂，為更多攀登專項肌耐力訓練打下良好基礎。經過幾年訓練後，這名運動員已進步到能穿著 27 公斤的負重背心跳階，徒手時則可以從梯級底部跳到頂端再跳回來，來回 8 次。照片提供：奧斯丁·西亞達克（Austin Siadak）

維持最大肌力增長

許多專項運動的經驗都顯示，最大肌力期持續 8 週是很有效益的長度。高於 8 週，肌力成長可能停滯；低於 8 週可能無法獲得最佳成效，除非你最大肌力訓練經驗豐富，在此情況下，你的肌力成長幅度會比較小，但更快看到成效。在這個時期過後，只要對神經肌肉系統施加簡單的刺激，不需太頻繁，就能維持多數（甚至全部）的肌力增長成果達數週。你不需進行完整訓練便有維持效果，因此不會過於疲勞而影響登山。

這些訓練可以非常簡單，例如以鎖定姿勢做幾組冰斧懸吊至接近力竭，或是每 10 天推車 1 次。也就是說你在公路旅行期間，應該可以利用下雨天花個 15 分鐘做一些負重引體向上，或是在自助洗衣店停車場附近做推車訓練。你也可使用精簡版的最大肌力訓練，做為肌耐力訓練的暖身，我們之後會詳細介紹。

肌耐力轉換期

經過執行良好的最大肌力期後，你已準備好將過去幾個月以來建立的原始肌力轉化為更有助於攀登的專項特質。以高山攀登而言，耐力是限制表現的兩大因素之一，另一個是技術。你還記得在山頂雪地艱難跋涉後的腿部痠痛嗎？我們有解決辦法。

請回憶一下耐力訓練生理學的討論：訓練的重點在於肌纖維，只有大腦徵召的肌纖維才能獲得訓練。你選擇的訓練強度，就決定了會訓練到哪些肌纖維。坦白說，此說法並非百分百準確。沒作功的肌纖維若在訓練過程中耗盡肝醣，還是可以獲得一些訓練效果。

肌耐力訓練的關鍵詞是**耐力**。你的目標是提升用於攀登的主要肌群的耐力。

肌耐力訓練的目標

此階段的目標是在更長時間內維持更高的最大肌力百分比。如同第三章中所說，這項訓練最好以強大肌力作為基礎，因為肌力訓練充足的肌肉擁有更多可徵召的運動單位。根據理論，可徵召的肌纖維越多，大腦便可輪流徵召，以尚未使用到的肌纖維取代疲倦的肌纖維，從而在更長時間內維持更高力量輸出。因此，可用的神經肌肉纖維數量越多，你的肌耐力越強。強大的有氧基礎為長時間以最大肌力高百分比運作提供了新陳代謝支持。你在此處可以發現神經肌肉與代謝系統密不可分的關係，它們共同作用以造就最佳運動表現。為求更好的訓練效果，我們將兩系統分開訓練，但兩者共同決定了實際攀登時的運動表現。

腿部肌耐力訓練

我們首先解釋腿部訓練計畫，因為雙腿是登山的主要推進動力來源，且包含大量肌肉，因此需要特別關注。之後我們會介紹一些協助提升上半身肌耐力的策略。

想改善肌耐力有許多方法。你可以在健身房進行辛苦的循環式訓練，就像現在流行的 Crossfit 一樣。或者，你也可以背著裝滿水的水袋上坡，我們偏好這種方式，因為可以直接轉換成高山攀登能力。光是在走到攀登起點的過程中背負沉重背包，便足以達到我們想完成的部分目標，你只需要慷慨地向隊友提議由你背負大部分裝備即可。此方法有些隨意，且無法控制漸進負荷與恢復，難以發揮此類型訓練的最大效益，但總是聊勝於無。

背水袋

這個訓練雖然非常簡單，但只要找到合適地形就可見驚人效果。背水袋旨在增強肌纖維徵召能力，讓你在高度疲勞情況下，循環利用可用肌纖維的運動單位。挑選一道陡峭且夠長的山坡，然後背著負重背包開始攀爬，這可以讓你模擬攀登中等至陡峭坡度的高山地形時肌肉的特定運作方式。肌肉不會知道你現在是在攀爬高樓的防火梯，或是丹奈利峰 Cassin Ridge 路線登頂前的最後一塊雪地。

與其他負重物品相比，水袋的優點是你可以在抵達山頂時將水倒掉，然後迅速下坡，減少膝蓋的負擔。如果你要來回多次，請試試看能否在山腳找到水源。如果遍尋不著方便的溪流，你可以搬運岩石然後傾倒在山頂，記得用防撞保護墊保護背部。

為了獲得最佳訓練效果，請穿上類似攀登時會穿的靴子，而不是跑鞋。一旦你感受到穿著兩者背水袋上坡有何差異，你就會明白我們為何如此建議。

找不到山坡怎麼辦？請發揮你的創意，到大型體育場爬階梯，或者你也可以和摩天大樓主管交個朋友。安德魯・漢

浩斯在奧勒岡州史密斯岩州立公園曲流河 (Crooked River) 河邊裝水。逐漸增加攜帶的水量，以控制漸進負荷。照片提供：班・穆恩

普斯坦（Andy Hampsten）曾兩次榮獲環瑞士自行車賽冠軍，也在環義與環法賽多次贏得「山岳之王」獎，穿越這些賽事的隘口需要驚人肌耐力。他在平坦的北達科他州長大並接受訓練多年，並對斯科特說，他在州際公路天橋坡道執行上坡訓練。

展開訓練前，必須先了解一些詞彙。

強度

如何管控強度呢？這又是可靠的鼻子呼吸觀察法發揮用處的地方。你必須在可交談的情況下盡可能提高速度。

雖然鼻子呼吸並非完美的生理指標，但可以幫助你監控強度。你的目標是即使處於相對低的心率，腿部也隱隱感覺疲勞。若你能加快步伐至呼吸變得短促，就必須增加重量或選擇更陡山坡。

隨著肌耐力提升，比方說六週後，你可以偶爾在訓練中將速度提高至斷續呼吸的程度。這個訓練非常辛苦，你需要建立良好基礎，否則這些訓練只會削弱你，而非使你變強。變強之後，你便能夠一次維持數分鐘的腿部緩慢燃燒感。

坡度

為了讓這個訓練發揮最大效果，山坡必須夠陡，越陡越好。在陡峭的登山小徑上也可獲得訓練成效，但你會需要背得更重。若能找到碎石山坡或有黑色菱形標示的高級雪道的滾落線（fall line），便能得到更多專項訓練的效果。

攀登長度

理想上要找到垂直高度至少 305 公尺的大型陡峭山坡。如果找不到如此大的山坡，那就增加來回趟數。與坡度原則一樣，越長越好，但有時也只能運用現有資源。

該爬多少垂直高度？

在這條訓練路線要爬多少垂直高度？與所有訓練一樣，這取決於你的體能與目標。你會希望在這個訓練週期結束時，

至少能一次爬完目標山峰的最大單日爬升高度，背負的重量也至少和實際行程一樣重。展開訓練時，一般準則是採目標攀登單日爬升的約 50%、背負實際攀登重量的 0~50%。

負重多少？

這取決於山坡陡度與你的體能狀況。你必須實際背上水袋，自己找出答案。如果雙腿肌力絕佳，那你需要自身體重的 20~25%，才能達到理想的「感到腿部沉重但還能交談」狀態。如果你做過最困難的上坡運動是爬樓梯回臥房，那使用 10% 自身體重時，你就可能覺得步伐無比沉重。**重點在於：讓攀爬速度受限於雙腿，而非呼吸。**

缺乏山坡時的替代選擇

如果你身處平坦的北達科他州，方圓 240 公里內最高的地點是一處乾草棚，那麼僅使用 30 公分的跳箱上下登階進行負重訓練也很有效果。雖然做久了容易覺得無聊，你可能得安排一些娛樂，但如此訓練很容易控制強度與總訓練量。

上半身肌耐力

與你的雙腿一樣，提升上半身肌肉耐力的方法五花八門，唯一的限制因素是想像力與缺乏部分設備。我們會列出幾個有用的方法，你可以依照自身情況選擇。不要害怕嘗試變化，你可以混用這些方法改變訓練節奏。

提醒一下：每 10~14 天進行 1 次迅速的最大肌力訓練，將幫助你維持肌力，但更重要的是，我們發現這樣的安排非常適合做為激烈肌耐力訓練的恢復運動。

以下是我們的上半身訓練選項：

高山長路線攀登／長路線冰攀

如果能輕鬆抵達並攀爬與目標攀登相仿的地形，那你可以從這種非結構化訓練方法獲得極大助益。多數人沒有太多時間能花在交通往返，因此我們不得不設計模擬真實情境的

訓練，以獲得良好訓練效果。

攀岩館

　　許多人住家附近就有攀岩館，但為了將增加肌耐力的功效發揮到最大，你必須調整一些常見的做法。首先，把攀岩鞋留在家中，改穿登山靴。其次，為背包增加重量，從你體重的 10% 開始。最後，別讓自尊心作祟，做好被噓的準備。你可能要考慮預約攀岩館最冷門的時段，以免遇到朋友。

　　你要做的是穿上登山靴、背上背包，在能力範圍內的路線盡可能累積爬升高度。許多攀岩館提供自我確保裝置，可以讓你將攀爬時間運用到極致，不必勞煩其他確保者。上攀後再下攀同一路線是非常好的訓練方法，可以培養肌耐力與逆轉動作的能力，這或許能拯救你的生命。努力提高訓練量，而非最大難度。透過增加攀登時間來進階。

　　你也可能發現自己腳點踩法改善了，可以提升攀登難度了。此時，你一定會對前幾代登山者在黏性橡膠攀岩鞋發明前所達到的成就，以及優質、堅硬的登山靴在側邊踩法（edging）上提供的支撐力生出前所未有的尊敬。除非你已充分訓練指力，否則增加重量要謹慎，不要超過體重的 20%。這般大量的專項訓練，肌腱的受傷風險很高，且手掌皮膚可能非常疼痛。

旋轉攀岩牆

　　旋轉攀岩牆自 80 年代便已存在，部分健身房也有引進。Treadwall 這個品牌目前仍生產旋轉牆，我們甚至知道有些人家裡買了一架。這是絕佳的訓練工具，而且占的空間相對較小。基本上，你可以在 Treadwall 攀岩牆進行和上述相同的訓練。

艾琳・沃頓 (Erin Wharton) 在自家健身房旋轉攀岩牆上攀爬。照片提供：喬希・沃頓 (Josh Wharton)

負重爬坡

為了獲得最佳成果，在你完成最大肌力期後、規劃主要攀登目標的 2 週前，請花些時間制定 8 週（10~12 週更好）漸進式計畫。請記住：此訓練會讓雙腿非常疲勞，在良好恢復期前，你不會處於最佳狀態。

在建立良好的整體有氧與肌力基礎後，你應該每週做 1 次或 2 次的負重爬坡。在下次艱難訓練展開前，必須預留 72 小時恢復時間。若你的運動表現前幾週有所改善，但隨後停滯不前並下滑，這意味著你做過頭了，應該減少為每週 1 次。

以下是我們使用的一些漸進式計畫範例。

58 歲女性新手挑戰攀登雷尼爾峰的「沮喪剁刀」路線

週	爬升高度（公尺）	負重占體重的百分比（%）	每週訓練次數	強度／心率區
1~2	457	10	2	一區
3~4	610	15	2	一區
5~6	762	20	1	一區
7~8	914	20	2	一區
9~10	1,067	25	1	一區
11~12	1,219	25	1	一區

注意事項：

- 鑒於這位登山者有氧能力較低，這些訓練皆是在心率一區完成，這對應於我們所描述的「用鼻子呼吸的速度」。

- 除了訓練之外，這位登山者幾乎沒有其他垂直爬升活動，因此她大都可以 1 週 2 練。如果你會在週末背著背包爬山，那每週訓練 1 次或許已足夠。

沒有現成水源時，請充分利用手邊資源。多數山岳隨處都有石頭。浩斯在科羅拉多州洛磯山國家公園附近將石頭裝進背包裡。照片提供：伊娃·浩斯

史提夫 2008 年挑戰馬卡魯峰西壁的準備計畫

週	垂直爬升高度（公尺）	負重（公斤）	每週訓練次數	強度／心率區
1~2	914	11.3	2	一區
3~4	1,219	12.7	2	一區
5~6	1,372	14.5	2	一區
7~8	1,524	16.3	2	一區
9~10	2,134	13.6	2	1次一區， 1次三區
11~12	2,743	13.6	2	1次一區， 1次三區

注意事項：

- 史提夫非常重視此訓練，它的優先次序高於其他攀登與訓練。

- 他多年來在這方面經驗豐富，因此能在最後 1 個月加入高強度訓練來獲得更多有氧與肌耐力成長。

- 史提夫根據先前經驗決定負重，比起剛接觸此法的新手，他一開始使用的重量百分比略高一些。

傳統跑步機雙手走路

此訓練唯一傳統之處，在於使用了許多健身房常見的設備，那就是跑步機，但使用的方式與跑步機原先設計完全不同。首先，讓跑帶開始運轉，調到每小時 1.6 公里的慢速。採取伏地挺身姿勢，雙腳置於地板上，雙手放在跑步機兩側跑板上頭。雙手移到跑帶上開始用手行走。以平板式姿勢從頭到腳保持一條直線。

你可能立刻就能感受到這種劇烈運動的效果。當你的手移向前時，你必須抵抗身體旋轉的本能，這十分仰賴從單手一直到雙腳的核心張力。

你可以提升難度，方法包括：

● 墊高雙腳
● 將腳放在健身球上
● 右手向前移動時抬起左腳，反之亦然。
● 穿上負重背心
● 加快跑帶速度

這是非常困難的核心與上半身訓練，能夠提供強大肌耐力基礎。此訓練強度極大，因此需採間歇方式，詳見內文。照片提供：伊娃・浩斯

採用間歇訓練方式能夠獲得最佳效果：辛苦訓練一段時間後，站立起身做為恢復。從 2 組開始，每組 5 次，每次進行 1 分鐘，2 次中間休息 1 分鐘，然後組間休息 5 分鐘。你會發現自己進步神速，這是我們所知最棒的上半身肌耐力訓練。儘管它缺乏攀登專項性，但很容易轉換成攀登能力。

打造你自己的基礎期耐力計畫

在掌握基礎期肌力訓練知識後，你如今更能理解這一切如何融入整體訓練計畫。

登山目標的訓練計畫

基礎期是登山者與技術攀登者訓練計畫出現分歧的地方，後者需要兼顧上下半身肌肉訓練。兩者都非常重視發展有氧耐力，但技術攀登者必須更講究時間與精力的平衡，因為他們得從事徒步耐力訓練、磨練技術攀登的技巧，同時顧及上半身肌力與耐力。

你應該使用長時期的訓練模板，如第七章的「季度訓練日誌」，它能顯示你每個月希望達成的平均訓練量。提前 2 週甚至 3 週制定詳細訓練準則，應該能帶來最大效果。如此一來，你便可設定具體的訓練量與訓練時確切要做哪些動作。無需規劃太遙遠的未來，如此恐導致目標不切實際、計畫失去彈性。適當的訓練排程將給予你充裕時間在日常生活中安排訓練與攀登夥伴。

如果訓練負荷很大，你可能需要在訓練當天熱身完，掌握自己的疲累程度後，再決定是否按表操課。如果你規劃非常高強度的訓練，但出於某些原因感覺身體還沒有恢復，那應該考慮調整。請回憶一下第二章內容：若身體沒有恢復，高強度訓練可能會帶來反效果並違反訓練初衷。訓練過程中保留調整彈性也是聰明做法：如果你在折返點感覺狀態絕佳，那可以稍微延長，若感到疲倦無力就提早回家休息。

馬拉松配速

凱利·科德斯

我們在海拔 914 公尺處遭遇挫敗，身心大受打擊。卡特納冰河 (Kahiltna Glacier) 在我們下方蜿蜒流動，裂隙足足有城市街道這麼大。我們完蛋了，爬到一半物資耗盡。

我可以隱約看到冰河雪地上的帳篷城。數十人排成單行縱隊沿著山溝前進，打算攀登丹奈利峰標準路線。幾天前，我們開始前往亨特山北拱壁時，遇到一個拖著雪橇的人，他說我們走錯方向了。或許他說的對。

那時是 2002 年 5 月，我與斯科特·德卡皮奧 (Scott DeCapio) 計畫更上一層樓。我們總想攀登更高的山峰，挑戰自己。我們來到阿拉斯加時，體能與準備程度更勝於以往。

但在天氣、黴運與高山攀登內外部狀況的夾擊下，我們少有機會拉著繩子做紅點攀登，因此最好第一次就做對。我心裡非常清楚這一點。天哪！我甚至記得先前夏天斯韋特寫給我的話。身為作者的他，在我新買且十分愛惜的新書《親吻或殺死》封面上寫著：「凱利，努力很容易，但聰明地努力很困難。加油！」

好笑的是，我以為自己知道他的意思。我與德卡皮奧在前幾季不斷努力，累積技術與經驗並持續學習，以簡單裝備、一次性攻頂方式逐步挑戰更長路線。2001 年，我們帶著小背包攀登兩條 1,067 公尺的新路線，最大心率來到 90~100% 極限值並採取同時攀登。我們愛上（或許有些過頭）在山間自由移動，這是我所知道的最大快樂。

但所有路線都不同。有些路線難關很短、中等難度路段很長，有些則需要更多耐心，更耗體力也更累人。

斯科特·德卡皮奧跟攀阿拉斯加州亨特山 (4,442 公尺) 法國路線上的一段繩距。照片提供：科德斯

我們在亨特山 1984 年法國路線（當時還沒人再次挑戰）的半途就已筋疲力盡了。我們衝刺經過冰層與混合地形，每次架好確保站就開始同時攀登，最後坐在平台（在堅硬藍冰上鑿出）上的空背包上面。兩人極度疲憊、神智不清，雙腳在下方晃來晃去，羽絨衣與阿拉斯加的陽光令我們不至於發抖。我們敬畏地凝視著整座山脈，彷彿置身另一個星球。德卡皮奧穿上他的保暖褲，我則在身上披了一件超輕量防水布。我閉上眼睛，頭往後仰，享受日光浴的簡單奢華。我當時這麼想著：「路線沒那麼長吧，我不懂，我們怎會累成這樣。」我們在 12 小時內爬到這個高度，後來又浪費 3 個小時尋找休息地點。我領攀時迷了路，德卡皮奧則在幫我確保時睡著了。我本來以為上方的每塊岩壁都很好爬，結果當然沒那麼好運。

事實證明，斯韋特的話一點都沒錯。

幾個月後，經過時間沉澱反省，我想起了耐力運動員，以及他們如何根據比賽距離精準調整配速。

在攀登界，我曾聽過「放慢速度才爬得快」之類的話，但我不確定自己會這樣說。相反地，我認為你必須有絕佳的體能與效率，同時發揮聰明才智，才能爬得快。你無法在馬拉松比賽全程衝刺。

即便是最強的馬拉松選手也不會這麼做。以馬拉松菁英運動員的配速，我們可能連一公里半都跑不完，但衝刺與長跑是相關的。菁英跑者謹慎地為比賽距離設定完美配速，盡可能提高速度又不至於超出能力範圍。我早該知道這一點的。

我們緊靠在固定點，試圖讓身體恢復，但深層疲勞蔓延到肌肉與骨骼之外，連帶消磨了我們的意志。高山攀登與馬拉松配速的最大差異在於犯錯的後果。我與德卡皮奧已經全身癱軟，體力耗盡。天色開始昏暗，爐子煮出的泡泡帶來希望，但太陽下山時，我們必須向上爬或下撤，否則一定會凍死。

我們必須下撤。我在一個沒有夢想的世界裡進進出出，忘記自己正在學習的功課。

有時該用跑的，有時該用走的。但請不要誤會，我並不是要任何人放慢速度。我懷疑那些紙上談兵的前輩告誡年輕後進的話，他們從未實際置身他人處境，就經常以虛假的自信告訴別人不應該如此努力，應該放鬆一些。我發現探索未知相當美好，只要帶著磨尖的登山杖與堅定的自信便能前進。丟掉藉口並不斷嘗試，積極行動而非空等——等待有一天自己變得夠好、夠聰明，或擁有賺更多錢的工作。如果你把時間都花在等待，那這一天永遠不會到來。

紀律所蘊含的智慧也很美好，讓你能享受知道自己做對所有事情的甜蜜感。然後，你或許能幸運地站上一座無名山頂，而且還有餘裕能安全下山，而非躺在基地營頹靡不振。呼吸峰頂稀薄的空氣，感覺有如宇宙的神秘力量與你擁有的一切、你的所有訓練以及所有犧牲的事物都互相配合，促成了這一刻。

我敢肯定，這種感覺比在馬拉松衝刺好上許多。但我想這就是高山攀登的特色——沒有秘訣、辛苦才能獲得回報，而且有時很難放聰明。

斯科特・德卡皮奧努力攀登太久後，趕緊休息以恢復一些力氣與意志力。照片提供：科德斯

凱利・科德斯是知名登山家、作家與瑪格麗特調酒大師。他 2014 年與喬希・沃頓在川口塔峰（Great Trango Tower）Azeem 稜建立可能是全世界最長的攀岩路線。

調整訓練負荷

當我 2003 年首次展開高山攀登結構化訓練時,別人指導我使用 3 週循環排程:分為簡單週、中等週與困難週來實踐漸進與調整的原則。

採用此模式一年後,斯科特教了我一個更直覺的方法,那更貼近教練會用於頂尖運動員身上的訓練法,也就是透過運動員每天感受來調整負荷。這需要更多監控與彈性,因此最適合經驗豐富的運動員,這群人深知什麼方法對他們有效。這個系統的優點在於:當訓練進展順利時,你可以維持訓練壓力,在自己能力範圍內提高幾天或一週的疲勞程度,也就是所謂的「訓練超量」(over-reaching)。當你發現訓練效果已產生時,請盡可能多休息恢復。頂尖運動員可能僅需從事 1、2 天輕鬆恢復運動,就可以展開下一次小型超量訓練。

此法令你得以善用生理節律,但你對此可能不太了解。此法更符合我們的生理節奏,但需要更多身體覺察與彈性行程才能成功運作。訓練計畫應該是建議或提議,而非終極命令。

—— 史提夫・浩斯

請記住,基礎期目的在於調整狀態,讓自己能承受更多訓練。教練有時候將這種能力強化稱為「可容量訓練」(capacity training),也就是提升你承受大量有氧訓練的能力,而在我們的情況中,是提升攀登相關的肌力與耐力的能力。如同我們之前所說,你在這段基礎期勢必會遭遇一些持續性的輕度疲勞。訓練過程中難以完全恢復,因此不要期待出現個人最佳表現。若想從事特別有挑戰的攀登,前幾天記得要好好休息。但是,如果在基礎期安排太多這類攀登活動,你將耗費太多時間休息,因此無法充分獲得這段可容量建立期的好處。

在基礎期你的訓練量必須很大。「很大」是相對而言。雖然我們會根據你如何承受過渡期訓練量來給予一般指導建議,但想找到施加適當壓力又不會壓垮你的合適訓練量有其難度。史提夫與其他經驗同樣豐富的登山者通常每週進行逾 20 小時的訓練。我們的訓練日誌裡有留空白,你可以在上面寫下實際訓練時數、對於訓練的想法、能跑步的小徑、能騎自行車的環狀車道,當然還有想爬的路線等。

以登山為目標的基礎期計畫

如同第三章所述,此階段旨在提升你承受更大訓練量的能力。事實上,基礎期的訓練都是為了以後可以練得更多、強度更高。你在此時期累積的訓練量,都是在為接下來的專項期做準備。我們再三強調,你必須遵循三大原則:**持續**你的訓練、**漸進**增加訓練負荷,以及在數天與數週內由難至易**調整**訓練。

請記住,大部分登山目標的技術要求相對不高,因此明智做法是:將大部分基礎期訓練時間用於發展長時間迅速向上爬的能力。當然,前提是你已掌握所需的技術技能。如果你才剛開始以冰爪行走與攀登中等斜坡,或是不熟悉冰河健行或冰隙營救,那你得花些時間學習這些技能以提升效率。

相反地，如果你已具備登山技能，這將大幅簡化訓練。

以下計畫提供可遵循的模板。你必須基於對訓練的了解，規劃自己能承受的訓練量，並將此訓練計畫融入生活裡。

以高山技術攀登為目標的基礎期計畫

若以高山技術攀登為目標，安排訓練的挑戰更大，因為你不僅需要培養登山計畫所需的有氧耐力與整體肌力，也要至少維持（或提升）技術攀登所需的肌力與技術。但正是這些紮實的肌力與有氧耐力基礎，令你攀登時能夠充分發揮現有的技術水平。正如科德斯告訴我們的，他與夥伴被迫從亨特山撤退，原因並非技術不足，而是欠缺實現目標的基礎體能。

在實務上，大部分高山攀登路線所需的技術都遠低於登山者在他們家附近岩場展現的水平。若你正在為攀登丹奈利峰 Cassin Ridge 這條技術路線進行訓練，但平日練習能攀爬更高難度的岩壁與冰壁，那最好的策略是先將技術訓練放一邊，把重點放在提升有氧基礎。

與登山範例相同，如果你技術不足，那必須先培養這些技術，或是重新評估目標，直到目標符合技術水平。多數高山攀登都需要走很長的路才能到達攀登起點，而多數基礎有氧能力訓練可以與攀登日結合，你在這些日子維持技術水平而非挑戰極限。

我們假設你是一般上班族或是學生，但大部分週末都去爬山，以此前提來擬定計畫。嚮導等全職登山者仍可使用此計畫，但他們可用實際攀登取代非專項訓練，後者是我們給予上班族的建議。

第 1~8 週，基礎期訓練任務

以登山為目標	以高山技術攀登為目標
每週 2 次最大肌力訓練，使用斯科特殺手級核心訓練來暖身。	每週 2 次最大肌力訓練，使用斯科特殺手級核心訓練來暖身。
在緩坡地形進行 1 次長時間一區訓練，占每週總訓練量的 25~30%。	在緩坡地形 1 次長時間一區訓練，占每週總訓練量的 25~30%。這可以是健行上山與下山。
在持續陡峭地形進行 1 次一~二區訓練，占每週總訓練量的 20%。第 5~7 週以三區心率進行。	在陡峭地形 1 次一~二區訓練，占每週總訓練量的 20%。第 5~7 週以三區心率進行。
其餘訓練量由一區或恢復訓練組成。	1 天高山技術攀登，或者最接近的訓練。
	1 天峭壁攀登，低於你目前 onsight 攀登能力 2 個等級。
	其餘訓練量由一區或恢復訓練組成。

第 1~8 週注意事項：

● 此階段目標是同時挑戰身體多個系統。如第三章所述，令它們處於危機狀態。
● 一開始的訓練量將比過渡期最後一週高出 10%。
● 第 1~3 週：每週增加 10~20% 的訓練量。
● 第 4 週：較第 3 週減少 25~35% 的訓練量。這是恢復週，令你能夠適應先前訓練。
● 第 5~6 週：將訓練量維持在第 3 週水平。這能讓身體適應新的、較高的負荷。
● 第 7 週：較第 6 週增加 25% 的訓練量。將三區訓練時間減半。肌力訓練時間限制在每週最多 3 小時。隨著總訓練量提高，肌力訓練量占比將下滑。
● 第 8 週：較第 7 週減少 50% 的訓練量。在進入下一個週期前，這是重要的休息週。

- 以技術攀登為目標的人應持續攀登，但在此訓練早期階段，攀登的難度應低於你的最高水平。
- 若增加攀登時間，勢必得在訓練量做出部分妥協。走長路到高山的攀登起點將成為你的一區（甚至二區）訓練一部分。

建議事項：

- 如果可以的話，請在山中進行長時間一區訓練。這包括登山、簡單地形攀爬、健行、登山滑雪或越野跑步。
- 請在陡峭地形進行更難的二區有氧訓練，即便是高樓大廈的消防樓梯也可以（這是指以登山為目標的訓練，以技術攀登為目標的訓練將與技術攀登結合）。
- 如果要進行上坡衝刺，請找非常陡峭的山坡。

不同訓練模式的相對訓練量
第 1~8 週基礎期：登山

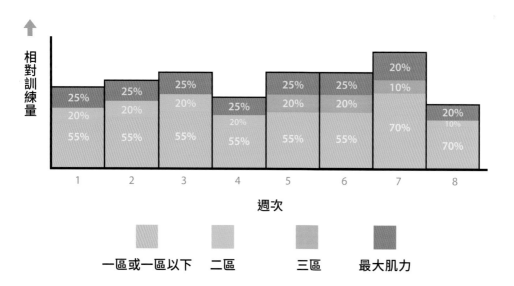

每個直條代表每週訓練量。在該週，你將在特定心率區執行建議訓練量。如果第 1 週訓練 10 小時，其中 5.5 小時將在一區或一區以下進行。以此計畫而言，我們假設登山者的技術已經足以攀登目標山峰，因此大量訓練時間可以用於提高作功能力。此計畫也適合技術水平已高於目標山峰的高山技術攀登者。請注意：此圖表顯示的是我們在上述 1~8 週注意事項裡，每週建議增加的訓練量的下限。

不同訓練模式的相對訓練量
第 1~8 週基礎期：高山技術攀登

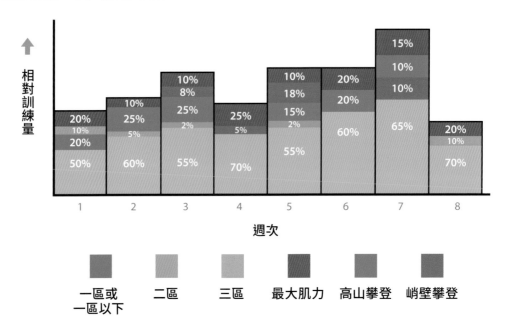

此計畫遵循的基本方法與以登山為目標的訓練相同，但部分時間用於培養或維持攀登技術。這將能幫助新手學會在中等陡峭地形行走時，如何不讓冰爪勾住褲管，也能協助強壯高山攀登者維持攀爬技術與肌力。儘管如此，此一時期的主要目標依然是以整體、非攀登專項的方式建立作功能力。因此，實際攀登的優先次序不如其他訓練。請注意：此圖表顯示的是我們在上述 1~8 週注意事項裡，每週建議增加的訓練量的上限。

第 1 週訓練計畫範例

	週一	週二	週三	週四	週五	週六	週日
早上	休息	一區	二區	休息	休息	攀登	長一區
下午	肌力	攀登	恢復	肌力	休息	休息	休息

第 9~16 週，基礎期訓練項目

以登山為目標	以高山技術攀登為目標
開始每週 1~2 次肌耐力訓練。	開始每週 1~2 次肌耐力訓練。
持續每週 1 天精簡版的最大肌力訓練（之後可改為每 2 週 1 次），為肌耐力訓練暖身。	持續每週 1 天精簡版的最大肌力訓練（之後可改為每 2 週 1 次），為肌耐力訓練暖身。
每 2 週 1 次斯科特殺手級核心訓練，以發揮維持功效。	每 2 週 1 次斯科特殺手級核心訓練，以發揮維持功效。
每週 2 次長時間一區訓練，各占每週訓練量的 30% 與 20%。	每週 2 次長時間一區訓練，各占每週訓練量的 30% 與 20%。
1 次三區爬坡／上坡健行訓練，占每週訓練量的 10%。	1 次三區爬坡／上坡健行訓練，占每週訓練量的 10%。
其餘訓練量由恢復或一區有氧訓練組成。	2 天中等難度高山攀登，包括長一區健行到攀登起點。
	週間進行 1 次攀登訓練：冰攀、室內攀岩或峭壁攀登，低於你最大能力 2 個等級。
	其餘訓練量由恢復或一區有氧訓練組成。

第 9~16 週注意事項：

- 此階段目標是在 1~8 週打好的基礎上，進一步提高體能，令你得以承受更高的訓練負荷。
- 如果可以的話，請在山中進行長時間健行、跑步。最好離開小徑並在崎嶇地形穩定移動，如果有雪地的話更好。你可以把 2 個一區訓練合併為一整天行程。
- 如果你還沒有嘗試過的話，現在可以開始在 2 個長時間一區訓練裡背負重量。從自身體重的 10% 開始，每 2 週增加 5% 重量，不要超過體重的 30%。
- 一開始的訓練量由第 1~8 週最高訓練量決定，根據你對於此水平的承受能力調整。第 9 週訓練量和第 7 週要盡量相同，這可能比你 8 週前水平高出 50~80%。

- 第 9~11 週：每週增加 5~10% 的訓練量。
- 第 12 週：恢復週，較第 11 週訓練量減少 50%。
- 第 13~14 週：訓練量維持與第 11 週一樣。
- 第 15 週：訓練超量週，較第 14 週增加 20%。
- 第 16 週：較第 15 週減少 50~70%。
- 這是超負荷的重要時期，你勢必感到疲累。在這個階段不要期待出現個人最佳表現。請善用第 12 與 16 週的恢復週。如果需要的話，請休息幾天。請密切關注恢復狀況，確保自己不會生病或受傷。不要開派對縱情狂歡，吃好睡好。我們再三強調監控恢復的必要性，不要盲目地遵循任何計畫。

不同訓練模式的相對訓練量
第 9~16 週基礎期：登山

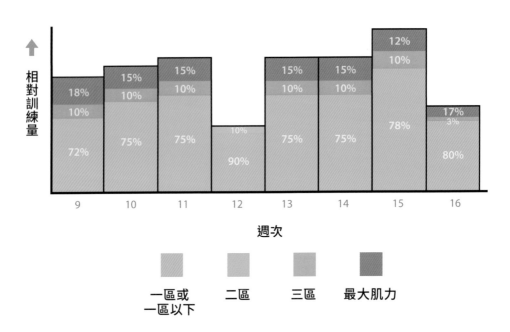

此圖表顯示在此階段裡不同訓練模式的相對訓練量百分比，其中有氧耐力再次掄元，因為我們假設登山者已具備攀登所需技術。請注意：隨著耐力運動量增加，肌力訓練在總訓練量的占比將下滑，但肌力訓練的實際時數其實相當穩定。第 12 與 16 週訓練量大幅減少，是該計畫的重點。別以為在這 2 週多做一些，就可以彌補前幾週沒練到的時間。訓練不是這樣運作的。

不同訓練模式的相對訓練量

第 9~16 週基礎期：技術攀登

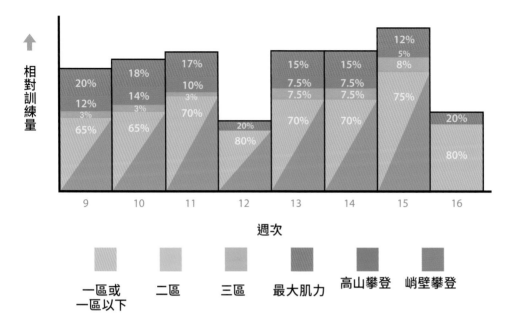

此圖表顯示在此階段裡不同訓練模式的相對訓練量百分比，其中也包括中等難度高山攀登路線與走到攀登起點的時間（歸在一區）。請持續進行肌力訓練，同時也別指望在此超負荷階段有破紀錄表現。這 8 週大多數時間你都會感覺有些疲勞，請讓恢復週發揮效果。恢復週的用途不在於增強能力，而是讓身體所有系統恢復。

第 17~20 週，基礎期訓練項目

以登山為目標	以高山技術攀登為目標
在偶數週持續進行 1 次最大肌力與 1 次肌耐力訓練。	在偶數週持續進行 1 次最大肌力訓練與 1 次肌耐力訓練，並包括上半身與下半身專項運動。
在奇數週僅進行 1 次肌耐力訓練。	在奇數週僅進行 1 次肌耐力訓練，同樣上半身與下半身分開訓練。
2 次長一區有氧訓練，各占每週訓練量的 30% 與 20%。	2 次長一區健行到攀登起點與長路線技術攀登，攀登亦在一區進行。各占每週訓練量的 30% 與 20%。
其餘訓練量由恢復訓練或一區訓練組成。	其餘訓練量由恢復訓練或一區訓練組成。

此階段目標是鞏固迄今獲得的體能增長，並充分適應你施加的壓力。

第 17~20 週注意事項：

- 第 17 週：與第 15 週訓練量相同。
- 第 18 週：較第 17 週減少 25% 的訓練量。
- 第 19~20 週：與第 17 週訓練量相同。
- 所有肌耐力訓練都在三區進行，這將非常累人，請確保訓練中間獲得充分恢復。
- 登山者與技術攀登者都只有在長時間一區訓練時才進山，地形最好與目標山峰相似。
- 一區大部分訓練應以簡單有氧訓練或恢復運動進行，以平衡肌耐力訓練帶來的極大負荷。
- 高山攀登者此階段應排除峭壁攀登訓練，以便將更多時間花在肌耐力與高山攀登訓練。

不同訓練的相對訓練量

第 17~20 週基礎期：登山

在基礎期的這個階段，重點應放在肌耐力訓練。其他訓練大部分是簡單的有氧運動，包括在山區與平地進行恢復訓練。正確執行此階段訓練，將為你在專項期創造優異攀登表現打下基礎。

不同訓練的相對訓練量

第 17~20 週基礎期：技術攀登

你在此階段做的肌耐力訓練非常關鍵，且將令你極度疲勞。請做大量恢復訓練。請注意，絕大多數的週，一區訓練都不從事高山攀登並傾向輕鬆訓練，這是為了讓你從肌耐力訓練裡獲得最大成效。展開下一階段專項訓練時將大有幫助。

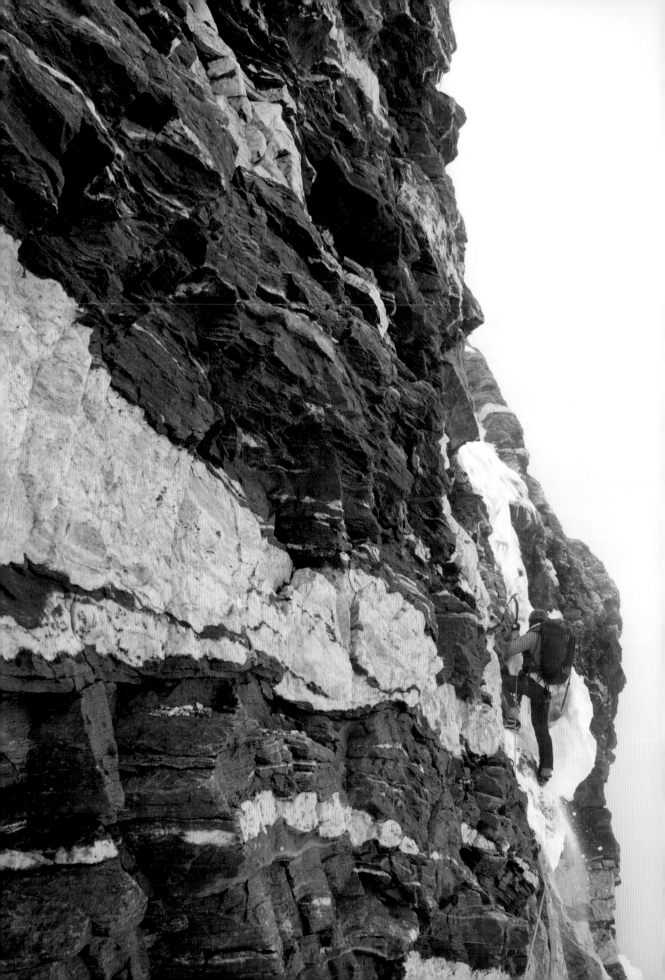

CLIMB,
CLIMB,
CLIMB

chapter 9

第九章：爬就對了

幾個小時的登山，把惡棍與聖人變成了同等生物。疲倦是通往
平等與博愛的捷徑，睡眠最終將帶來自由。

—— 德國哲學家尼采

規劃攀登專項期

經過基礎期建立良好的整體耐力與肌力水平後，你已做好投入攀登專項訓練的準備。正如我們先前所說：對於體能較差的登山者，16~20 週（或更長）基礎期的幫助極大。還記得本書前頭提出的銀行帳戶比喻嗎？在進入此階段前，你帳戶裡的錢越多越好。你能做越多艱難訓練，從攀登專項訓練獲得的好處越大。

左方照片：普雷澤利嘗試攀登馬卡魯峰（8,481 公尺）西壁首日。
照片提供：浩斯

除非良好基礎期訓練時間已達至少 12 週，否則不要展開專項期，請繼續打好基礎再出發攀登。許多時間緊迫（僅有四個月或更少時間）的登山者，或是訓練經驗不足的人，就不會執行此階段。儘管專項期可以直接應用至攀登，但專項期實際上是訓練最不重要的階段，也最依賴前面階段執行正確與否。若你抵達長路線難關前已筋疲力盡，那根本不用考慮是否 onsight 攀登 5.12、M10 難度的峭壁。

對於菁英登山者而言，此階段中任何一項訓練的負荷都可以非常高。到目前為止的所有訓練，都是為了讓你能夠同時徵召身體多個系統，程度盡可能接近極限，且盡可能具專項性。確實可以這麼說：所有先前訓練都是為了支持此訓練而做，**你一直在為訓練而訓練。**

在此階段，幾乎所有非專項訓練都是為了恢復而做，僅有少數是為了維持肌力與耐力等基本體能，這樣的安排將讓你從專項訓練獲得最大好處。騎自行車與其他有趣的無負重有氧運動，過去是基礎期體能訓練一部分，如今僅用於恢復。從此刻開始，大部分艱苦訓練必須盡可能與你的目標攀登相似。

專項期長度並不固定。對於經驗不足的登山者來說，可能是幾週；對於訓練多年的人而言，可能是 2 個月。史提夫 2005 年挑戰南迦帕爾巴特峰前，便展開為期 5 週的秘魯之旅做為轉換。

攀登之旅的專項期訓練

對於準備攀登南迦帕爾巴特峰的史提夫來說，「專項期」指連續多日在高海拔地區進行高山技術攀登。攀登南迦帕爾巴特峰往返需要八天，全程背負重量，每位登山者背包起始重量約 14.5 公斤。史提夫先前挑戰過魯帕爾山壁，因此他知道自己必須要以多少負荷訓練，才能在轉換期達到他想達成的準備狀態。

史提夫決定與長期夥伴普雷澤利前往秘魯來場遠征前之旅。抵達秘魯後，兩人迅速來到 La Esfinge 峰下方基地營，這

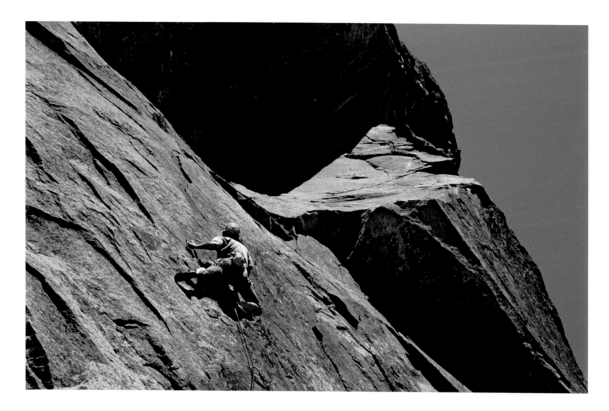

是一座漂亮的花崗岩山壁，基地營海拔高度為 4,602 公尺。他們在此岩壁上徒手攀登多條路線，山頂海拔高度為 5,325 公尺。他們在那裡待了八天，適應時間非常充足。

　　兩人返回鎮上休息一天並重新整備，之後出發前往卡耶斯山基地營（海拔 4,400 公尺）。在惡劣天氣下，他們在那裡度過一天，之後來到冰河邊緣的前進基地營（海拔 4,948 公尺）。隔天天還沒亮，他們就開始攀登一條艱難的新路線、總共 17 段繩距，最終抵達海拔高度 5,717 公尺的山頂。

　　休息一天後，他們背著沉重背包健行一整天，回到鎮上休息幾天，然後前往挑戰秘魯最高峰瓦斯卡蘭山（Huascarán）北壁。鑒於 45 分鐘內就可見 17 次落石，他們決定返回鎮上。眼見僅剩一週時間，他們在一天內就走完陶利拉胡山通常要走三天的路程，接下來三天攀登 French pillar，在海拔 5,828 公尺的山頂上紮營，然後帶著首次成功徒手攀登的喜悅下山。

　　檢視此次攀登之旅，你會發現攀登的強度、時間與負荷逐漸增加，每一次攀登都比上一次更難、更久與更高。史提夫與馬可在兩次攀登之間的恢復時間約一到四天。儘管這些

浩斯在秘魯 La Esfinge 峰（5,325 公尺）的 Cruz del Sur 路線（4,724 公尺）onsight 攀登一段難度 5.12a 繩距。照片提供：普雷澤利

攀登並不是百分百類似魯帕爾山壁，但結合了夠多的元素，令史提夫確信自己已做好充分準備。如果夥伴在這些攀登遭遇困難，那史提夫可能需要重新評估他的目標。

2011 年，史提夫與馬可前往馬卡魯峰嘗試攀登西壁一條新路線。在最後一輪適應時，他們露宿在他們嘗試的路線上（海拔 6,500 公尺），希望當天以最簡單的裝備爬升與下降至少 701~792 公尺。他們在 8 小時內爬升 503 公尺後折返，清楚地知道這樣的速度太慢了。之後他們再次返回，進行最後一次嘗試，希望高度適應能令他們爬得更快。結果並沒有，他們未能開闢這條路線。這是很好的範例：以類似目標山峰的路線進行測試，發現自己無法做到，決定等到做好準備後再次嘗試。

讓我們總結一下攀登之旅專項期訓練的要點：

- 盡可能選擇與目標山峰相似的山岳或路線。
- 每一次攀登應該比上一次困難。應逐漸增加難度與持續時間。
- 理想情況是，每一座山峰高度都比上一座高一些。
- 兩次攀登間應獲得充分恢復。

約翰斯頓前往羅布森山（3,954 公尺）準備攀登艱難的 Emperor 稜。照片提供：約翰斯頓個人收藏

家鄉就近專項訓練

　　大部分人無法以遠征來準備攀登目標山峰。我們將以斯科特 1995 年挑戰 K2 峰前的準備為例，解釋如何就近執行轉換期。在緊湊的行程裡，斯科特每週安排三次主要訓練，好在這些艱苦訓練中間取得最大恢復。

　　根據專項期原則，斯科特設計能夠引發相似適應的訓練，盡可能模擬實際遠征的壓力。其他訓練則致力於恢復，包括兩次肌力維持訓練。征服 K2 峰（他想嘗試攀登阿布魯西支稜路線）主要涉及陡峭地形健行與簡單技術攀登，因此這類訓練必須成為專項期重點。

　　斯科特會在週六、日與三進行三項主要訓練。讓我們看看他都做了些什麼。

　　週六：前往史密斯岩州立公園，利用一條非常陡峭的獸徑，直接攀上陡坡的滾落線。這條小徑始於曲流河岸邊，需爬升 457 公尺。斯科特會穿上登山靴並背負水袋爬上陡坡，然後在頂端把水倒掉並迅速下坡，回到河邊裝下一輪的水。他在重複次數與負重方面遵守漸進原則，逐步提高每次訓練負荷。他最後一次上坡訓練共爬升 2,286 公尺、負重 13 公斤，且是在斷續呼吸（代表位於有氧區頂端）情況下完成。這是斯科特首次運用我們在本書中提及的背水袋法。

　　週日：斯科特每週日都會進行一整天低強度的登山滑雪，通常配合高山攀登或簡單的登山目標。此訓練意在維持他的基本有氧基礎。將這項訓練安排在週六更激烈的訓練後，以達到增強脂肪代謝的效果。

　　週三：斯科特下班後會開車至當地滑雪場，穿上高山滑雪板，然後沿著雪道滑行 853 公尺抵達山頂。一開始他的背包非常輕，但很快地開始增加水袋重量，他會把水倒在山頂。訓練在夜晚進行，甚至是在最惡劣的天氣下，以此訓練心理韌性。他透過增加滑雪上坡背負的重量來逐漸提高強度，通常為時 45 分鐘。此訓練目的是提高他在乳酸閾值時的速度，同樣是在斷續呼吸下進行。

讓我們總結一下，有全職工作的人在家鄉就近進行專項訓練的重點：

- 每週兩次三區訓練，在中等至陡峭上坡地形進行，並背負高山負重的背包。也就是斯科特週三與週六的訓練。
- 每週一天大量爬升，且以低強度長時間持續移動。最好包括中等技術攀登，如果這也是你目標的一部分。
- 在這些特別訓練日前後安排輕鬆日，好讓身體恢復，達到訓練最大效果。
- 每週兩晚的健身房最大肌力維持訓練。
- 若切合目標需要，可包含技術攀登。
- 通過簡單恢復運動進一步維持有氧基礎，例如慢跑、快步健行或輕鬆游泳。
- 包含高比例的恢復訓練。

以下是斯科特兩週訓練計畫：

週六	上午：史密斯岩州立公園上坡訓練，水袋 10.9 公斤，爬升 1,372 公尺
	下午：恢復跑 45 分鐘

週日	上午：登山滑雪與冰攀 8 小時

週一	上午：休息
	下午：若已恢復，健身房肌耐力訓練

週二	上午：以一～二區心率長距離跑步或越野滑雪 2 小時
	下午：室內攀岩 2 小時或健身房肌耐力訓練（若週一沒做的話）

週三	上午：輕鬆恢復跑 1 小時
	下午：Mount Bachelor 滑雪場滑雪上坡，水袋 10.9 公斤

週四	上午：越野滑雪 1.5 小時做為恢復
	下午：肌耐力訓練

週五	上午：輕鬆跑
	下午：休息

週六	上午：再次在史密斯岩州立公園上坡訓練，水袋 13.6 公斤，爬升 1,372 公尺

週日	上午：長時間登山滑雪，爬升 2,134 公尺

週一	上午：休息
	下午：健身房肌耐力訓練

週二	上午：簡單越野滑雪或跑步
	下午：休息

週三	上午：輕鬆跑 1 小時
	下午：Mount Bachelor 滑雪上坡，水袋 13.6 公斤

週四	上午：輕鬆跑或越野滑雪 1.5 小時
	下午：健身房肌耐力訓練

週五	上午：輕鬆跑 1 小時
	下午：休息

拿出表現是需要訓練的

威爾‧加德

2010 年，我決定在科羅拉多州烏雷連續 24 小時攀冰。每一次活動、攀登或競賽，我都要求自己拿出最佳表現，而這需要定義，否則根本不可能發生。我設定了目標：在 24 小時攀冰結束並至少爬升 3,700 公尺後，還能活著繼續攀登。沒有明確的目標，就無法規劃適當的訓練。你不可能實現自己無法想像的事物。

那麼，該如何在近乎垂直的冰層上持續攀爬 24 小時呢？換個方式來說：什麼會阻止我達成目標？我列出了一長串可能出現的問題，從單純力竭、電解質失衡到手肘肌腱炎，並根據問題發生的機率排序，隨後制定一個計畫，針對各個問題擬定因應方法。如果雙手嚴重抽筋，我打算用大力膠帶將冰斧纏在手上。如果肌腱發炎惡化，我就將手肘綁住固定。如果我的電解質紊亂，會有護士待命為我靜脈注射。我也備妥數十顆電池與照明系統。此外，我也組織了一組非常可靠的確保團隊，他們每小時輪替一次以維持最佳狀態，在我心智迷失時確保我的生命安全，畢竟活下去是首要目標。我解決了所有我能想到的問題。

在揮動冰斧或為本季展開重訓前，我早已做好所有安排。訓練就是準備，而好的準備需從整體目標來考量，不僅僅是生理達到要求而已。

我需要逐步累積攀登量，但 8 月前沒有太多

冰壁可攀登，於是我在自家後院建造了一個 5 公尺高的登山掛鉤板（帶有腳點），好讓我用冰斧在上面訓練。數百趟的攀登練習極其枯燥，但即便如此，對於實際上場也是很好的心理訓練。我也攀登中等難度的岩壁長路線以訓練速度。

當天氣變冷、可攀登冰壁時，我的攀登狀況良好，感覺自己身強體壯，但確保成為一項挑戰。沒人願意在零下 20 度拉著繩子站兩個小時，這工作太辛苦了。我與搭檔制定了 20 分鐘換人的時間表，每個人在 20 分鐘內盡量攀登，時間一到就換人確保。這令我們不至於凍著，同時也學會許多關於確保系統、繩索磨損、垂降，以及其他因應 24 小時攀冰所需的具體技能。最紮實的訓練日是攀登 1,676 公尺，我累到不行。

當烏雷 24 小時攀冰結束，我還好好活著，光最後一小時就攀登超過 305 公尺，總共攀登逾 7,620 公尺。過程中我不得不換了四次靴子、嘔吐一次，手指都流血了，但整體來說，我的狀態很好而且很安全。我攀登的距離遠超出我的預期。回顧這次攀登，我認為自己可以做得更好。每個訓練季都會帶來更多知識，但前提是要仔細觀察。我現在確信，在 24 小時內攀冰 12,192 公尺（4 萬英尺）是有可能做到的。

在攀登困難、設有保護支點的混合路線上，威爾‧加德是先驅人物，他也是出色的滑翔傘飛行員與皮艇運動員，同時身為人父。

右方照片：威爾‧加德正在挪威埃德菲尤爾（Eidfjord）攀冰。照片提供：克里斯坦‧彭德拉（Christian Pondella）

左方照片：威爾‧加德參與無限攀登計畫（Endless Ascent project）期間為 dZi 基金會籌款。詳見網址：www.dzifoundation.org。照片提供：詹姆斯‧貝塞爾（James Beissel）

請記住一點，基礎訓練做得比斯科特少的人，無法複製這幾週訓練。背負 13.6 公斤重量、爬升逾 2,134 公尺，幾乎是他在 K2 峰攀登期間單日最大爬升的兩倍，但後者海拔高度極高。

斯科特在此轉換期間沒有從事任何技術攀岩，因為他的攀登目標最高僅達 5.7 難度，而且他本身攀岩技術很好，無需特別訓練。

此階段的原則是：訓練期間最高強度至少與攀登目標山峰期間最棘手的狀況一樣（最好是遠高於目標難度）。兩者差異在於訓練期間恢復時間充足，而在攀登目標山峰時，你無法享受美食與舒適床鋪。

斯科特為 K2 峰做的最後一項艱苦訓練，是在奧勒岡州他家附近的傑佛遜山（Mount Jefferson）西壁陡峭路線進行攀登與滑雪。此路線涉及冰爪攀登 2,134 公尺、坡度 30~45 度的冰原、5 級低難度攀岩 60 公尺左右至山頂，然後從同一路線滑雪下山。這些攀登／滑雪是在另一位夥伴陪同下完成，後者兩度獲得奧運越野滑雪冠軍，兩人往返僅用了三個半小時。儘管此路線海拔高度與攀登時間都與 K2 峰不同，但他們能迅速完成攀登、趕得上回家吃午餐，而且不會太疲累。這些事實令斯科特相信這些訓練是有效的，他的準備非常充分。

制定你的專項期計畫

經過多年結構化訓練，史提夫依然認為專項期是最令人興奮也最令人恐懼的階段。如果此時能獲得教練的幫助，那就太好了。他可以安排並紀錄你的訓練、監控恢復情況，並激發你的動力。事實上，傳統運動項目的教練在專項訓練時控管最為嚴密，經常會根據從運動員身上觀察到的反應來調整訓練。這些訓練從一開始就很困難，最艱難時期會令你精疲力盡，導致你能做的事就是回家吃飯，然後倒在沙發上睡著。

執行得宜的話，你將會對於運動員、訓練與個人巔峰概念有新的認識。經歷這幾週後，你將處於人生最佳狀態。這

種感受非常棒，能提振你的信心，相信自己能夠征服以前無法攀登的路線。

專項期與基礎期的差別在於訓練強度提高。強度的提升來自爬得更難與更快，或是在你有氧區頂端施加攀登專項訓練負荷。整體體能與建立抗疲勞的能力不再是重點，現在你必須設計專項訓練，將攀登相關體能的各個組成部分整合至單項訓練裡。

請注意：隨著強度提高（訓練更具挑戰性，或攀爬難度提高與時間變長），專項期早期階段的總訓練量將趨於平緩。之後在攀登強度、持續時間或模擬攀登訓練進一步增加後，訓練量實際上會開始下降，畢竟這些都是艱難訓練。如果不需要強大意志力才能完成訓練的話，那訓練可能太輕鬆了。

下面是為期四週的攀登專項期訓練模板。我們假設你住在家中，在一天路程內可以抵達中等高度山坡。

以登山為目標專項期訓練計畫

目標：將整體體能與抗疲勞的能力，轉化成近乎無止境的耐力與更快速度，提高你征服高峰的機率。

第 1 週：訓練量相當於你基礎期最後一週（第 20 週）的 80%。

● 一整天登山（占整週訓練量的 40~50%），總爬升為你預期攀登目標山峰期間單日最大值，負重為最大重量的 50%。
● 一次持續性（可在較小山坡上重複進行）三區爬坡訓練，穿著登山靴、爬升為攀登目標山峰期間單日最大值的 50%，負重為最大重量的 75%。請不要輕易放過自己。
● 週間一次一～二區訓練，占整週訓練量的 15%。
● 一次最大肌力維持訓練做為主要訓練的暖身。
● 其餘訓練均在恢復水平進行。

第 2 週：訓練量相當於基礎期最後一週（第 20 週）的 75%。

● 一整天登山（占整週訓練量的 50%）。總爬升為你預期攀登目標山峰期間單日最大值。負重為最大重量的 60%。
● 一次持續性三區爬坡間歇訓練，穿著登山靴，總爬升為單日最大值的 50%，負重為最大重量的 75%。
● 週間一次一～二區有氧訓練，占整週訓練量的 15%。
● 其餘訓練均在恢復水平進行。

第 3 週：訓練量相當於基礎期最後一週（第 20 週）的 70%。

● 連續兩個整天登山（占整週訓練量的 75%），總爬升為你預期攀登目標山峰期間單日最大值的 150%。負重為最大重量。
● 一次持續性三區爬坡訓練，穿著登山靴，總爬升為單日最大值的 75~80%。負重為最大重量。
● 週間一次一～二區有氧維持訓練，占整週訓練量的 10%。
● 一次最大肌力維持訓練做為主要訓練的暖身。
● 其餘訓練均在恢復水平進行。

第 4 週：訓練量相當於基礎期最後一週（第 20 週）的 70%。這是最後一週！

● 此為鞏固週，讓你充分適應這種極高的訓練負荷。
● 兩個整天或超長單日登山（占整週訓練量的 75%），總爬升為你預期攀登目標山峰期間單日最大值的 150%。負重為最大重量。
● 一次持續性三區爬坡間歇訓練，穿著登山靴，總爬升為你預期攀登目標山峰期間單日最大值的 80~90%。負重為最大重量。你現在應該覺得這些訓練沒那麼困難。
● 一次最大肌力維持訓練做為主要訓練的暖身。

● 其餘訓練均在恢復水平進行。

專項期的注意事項

● 訓練變得高度專項性，盡可能模擬在攀登目標山峰時會面臨的實際壓力。
● 這段期間非常重視恢復，因為主要訓練帶來的壓力極大。
● 執行良好的話，此階段訓練將幫助你在身心兩方面都做好準備迎接成功。執行不佳可能會把你擊垮。
● 在此之後，你便可進入減量期。
● 如果你家附近沒有高山，那從專項性角度來看，你的訓練會比較困難。至少也要找到一些陡坡，它們將是你的訓練主力。你必須配合地形來調整訓練。

以高山技術攀登為目標的專項期計畫

至於在技術攀登目標方面，專項期重點在於模擬攀登目標山峰時可能面臨的挑戰。如此一來，你便能轉化過去幾個月或幾年以來培養的基礎體能與攀登技術，讓自己變成高山攀登機器。在這個階段，你將發展出因應新目標的信心與心理韌性。隨著體能提升至新水平，你將能夠打破過去的極限。我們並沒有誇大其詞：如果你到目前為止所有事情都有做到位，那你肯定會比過去任何時刻來得更強壯。

執行專項期訓練的方法有二。首先是攀登之旅（如果可能的話），像是史提夫遠征南迦帕爾巴特峰前的秘魯行程。其次，更常見方法是在家周圍就近訓練，如同斯科特在攀登K2峰前所做的那樣。本章前頭已介紹過史提夫攀登之旅計畫，因此這裡重點將放在如何就近訓練。

住家就近執行轉換期

在這個階段，多數登山者無法離家太遠。許多人會透過健行爬坡來模擬目標山峰的爬升，而技術攀登大部分得在岩

場執行，通常同一天做兩項訓練。根據我們的經驗，早上攀岩、下午健行的效果最好。

　　舉例來說，如果你的目標是攀登丹奈利峰 Cassin Ridge，預期在這條路線上花費三天時間。其中對於有氧能力挑戰最大的一天是攀登至海拔 6,194 公尺的山頂，爬升 1,219 公尺，地形為陡峭雪地，但不需要技術攀登。技術最難的部分可能是在路線起點背著沉重背包攀登 7~12 段繩距。除了一小段 5.8 難度攀岩或 70 度冰坡，其他應該不太困難。

Cassin Ridge 專項期訓練計畫範例

第 1 週

● 兩天攀登，每一天都包括陡坡健行或簡單地形攀爬，總爬升距離為你預期攀登目標山峰期間的單日最大值，**以及**技術攀登單日最大值。不論花費多少時間，都要完成這些訓練。兩天中間需間隔至少 72 小時的恢復期。
● 背包應為你預期背負重量的 50%。
● 一次肌耐力維持訓練或一天攀岩日，後者為安全攀登 5~10 段繩距，盡量逼近你的極限。
● 其餘訓練均在恢復水平進行。

第 2 週

● 兩天攀登，每一天都包括陡坡健行或簡單地形攀爬，總爬升距離為你預期攀登目標山峰期間單日最大值的 110%，**以及**技術攀登單日最大值的 110%。不論花費多少時間，都要完成這些訓練。這兩天中間需間隔至少 72 小時的恢復期。
● 背包應為你預期背負重量的 50%。
● 每次攀登應間隔二或三天休息日。
● 一次肌耐力維持訓練或一天攀岩日，後者為安全攀登 5~10 段繩距，盡量逼近你的極限。
● 其餘訓練均在恢復水平進行。

第 3 週

- 兩天攀登，每一天都包括陡坡健行或簡單地形攀爬，總爬升距離為你預期攀登目標山峰期間單日最大值的 120%，**以及技術攀登單日最大值的 120%**。不論花費多少時間，都要完成這些訓練。這兩天中間需間隔至少 72 小時的恢復期。
- 背包應為你預期背負重量的 50%。
- 一次肌耐力維持訓練或一天攀岩日，後者為安全攀登 5~10 段繩距，盡量逼近你的極限。
- 其餘訓練均在恢復水平進行。

第 4 週

- 這是鞏固週，訓練量與前一週相同，讓身體有機會適應極高的訓練負荷。

斯特克攀登瑞士僧侶峰 (Monch) 北壁 (4,107 公尺)。照片提供：格里菲斯

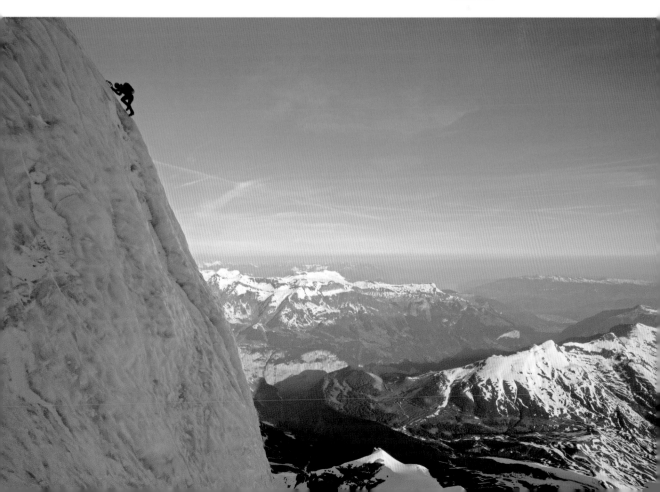

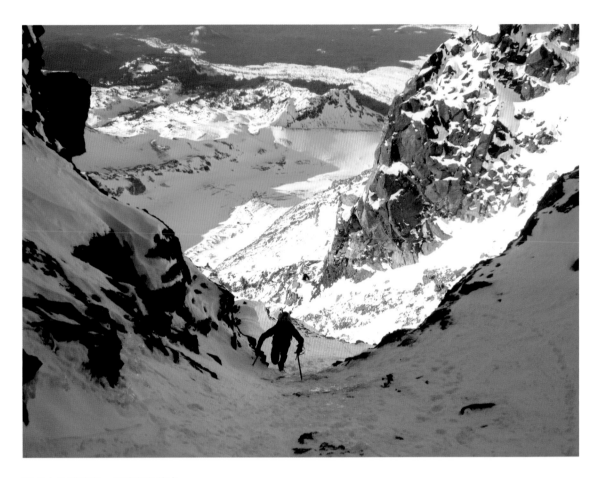

許多人會將離家一天路程內的山峰設為全天登山目標，例如這座位於奧勒岡州中部喀斯喀特山脈的北姐妹山 (North Sister)。照片提供：浩斯

- 攀登兩天，每一天都包括陡坡健行或簡單地形攀爬，總爬升距離為你預期攀登目標山峰期間單日最大值的 120%，**以及**技術攀登單日最大值的 120%。不論花費多少時間，都要完成這些訓練。這兩天中間需間隔至少 72 小時的恢復期。
- 背包應為你預期背負重量的 50%。
- 一次肌耐力維持訓練或一天攀岩日，後者為安全攀登 5~10 段繩距，盡量逼近你的極限。
- 其餘訓練均在恢復水平進行。

第 4 週另一個選項

　　找個週末進行公路旅行，然後展開專項期最後一次攀登。請攀爬與目標盡可能相似的山峰，也可考慮做一些更難的技術攀登（但海拔較低）。針對 Cassin Ridge 目標，你可以計畫

一日攀登 Liberty Ridge 路線。另一個選擇則是科羅拉多州聖胡安山脈（San Juan Mountains）。你可以嘗試在 1 天內連結 2 條路線攀登斯內弗爾斯山（Mount Sneffels）北壁，或是在一天內從登山口往返其中一條路線。這些訓練的目標是在身心與技術方面自我挑戰，令你處於實現目標的巔峰狀態。

注意事項：

- 理想的專項期是投入大量時間從事與目標攀登相似的攀爬。
- 這能幫助你的心智適應高山攀登的技術難度、風險管理與複雜性。
- 盡可能模擬目標山峰，但規模較小。
- 練習場地的天然環境最好類似目標山峰。如果你的目標是前往巴塔哥尼亞高原攀岩，那就很適合選擇優勝美地模擬練習。如果你要去阿拉斯加，那加拿大洛磯山脈是絕佳暖身。

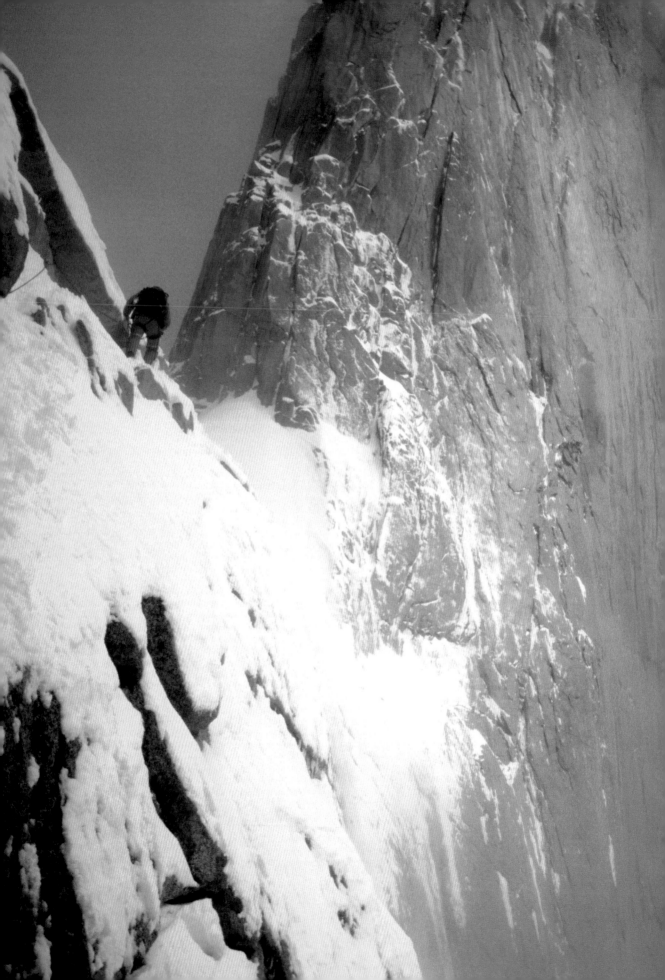

TAPERING

chapter 10 ·

第十章：減量

堅硬的岩石，大量很棒的手點。我攀上去，無需動用岩釘。沒有什麼比無保護攀登更棒的事了，儘管底下是萬丈深淵。

—— 赫爾曼·布爾，登山先驅

減量時機

　　減量期是為了讓身體從長期訓練壓力中充分恢復，並實現最大超補償狀態。當你結束緊繃的專項期並進入減量期時，訓練量與強度將顯著降低，這會產生峰值效果，令你達到全年最佳體能狀態。

　　超補償產生峰值所需的時間，取決於過去訓練的時間、強度與恢復品質。如果到目前為止訓練都做得不錯，約需兩週減量時間以達到體能峰值。若你持續執行漸進式訓練的時

左方照片：貝爾特拉米抵達 Col of Patience 山坳與托雷峰東南稜底部。照片右方是托雷峰東壁。
照片提供：加里博蒂

間較短（少於四個月），那你的減量期可能短上許多，大約
四至七天。

減量期活動

這是關鍵期。你如此努力才來到這裡，如今訓練結束，
錢已存到銀行裡（延續前面的比喻），你的工作就是維持健
康與充分休息。疾病與過度勞累可能導致數月的努力毀於一
旦、成功機率歸零。

與提升體能相比，維持體能所需的努力少上許多。正如
第三章所說，有氧能力是最先流失的體能。研究顯示臥床休
息 5 天後，粒線體質量最多會減少 50%。但這不完全等於有
氧能力流失的速度，畢竟粒線體密度僅是該能力的一部分而
已。好消息是這些珍貴的粒線體對於持續訓練反應迅速，在
減量期進行少量有氧運動會讓它們繼續工作。

你必須每週進行一或兩次長時間、輕鬆的有氧一～二區
運動，以維持你的有氧能力。身為登山者，減量活動可能包
括行進或健行，而這樣的活動量已經足夠。如果你在遠征初
期得搭車或搭飛機、不方便運動的話，也不必過於擔心，因
為你總是得走上一段漫長、緩慢的路，才能抵達更高海拔。
為了挽救少數粒線體，就冒著各種風險在尼泊爾首都加德滿
都跑步，那肯定是划不來的。定期的有氧運動能讓你延續減
量階段並維持攀登體能巔峰數週時間。

我們先前看到斯科特為了征服 K2 峰所做的專項期準備。
他的減量期僅維持兩週，與他前往基地營的旅程（坐飛機、
收拾行李、搭吉普車與健行）一樣長，他在此階段的訓練量
下滑近 50%。一週健行至基地營，除了能夠維持有氧基礎，
也讓他有更多時間適應環境，並從先前（前往巴基斯坦前）
承受的極高訓練負荷中恢復。重點是他在應付各種壓力（繞
了半個地球以及適應時差、不同食物與高海拔等）的同時，
並未添加額外訓練負荷。抵達基地營時，他的精神飽滿、身
體健康，且體能處於巔峰狀態。

當史提夫與馬可從秘魯的行程（做為南迦帕爾巴特峰的

專項準備期）返回後，他在家充分休息 4 天，之後展開 1 週海灘放鬆之旅，其中僅有 1 天全天跑步／健行。回家後，他將剩餘 3 週做為維持期，然後前往南迦帕爾巴特峰攀登魯帕爾山壁。這意味著他每週進行 1 次輕鬆長途健行、1 或 2 次背水袋訓練，以及 2 次肌力訓練以維持最大肌力與肌耐力的增長成果。3 週結束後，他在前往巴基斯坦與基地營途中又休息 1 週。

儘管這看起來像是很長的減量期，但確實發揮功能，讓他獲得充分休息。前往基地營途中生病（即使只是小感冒）的風險極高，而且適應 8 千公尺高峰的攀登會對身體帶來極大壓力。在我們看來，這段減量期扮演關鍵角色，決定了攀登能否成功。

延長巔峰與因應表現停滯

想將體能巔峰延長到 6 週以上，你必須安排一段時間，讓自己恢復有氧與肌力基礎訓練 2~3 週。

在經歷巔峰或高點後，你的體能將開始退步。這在運動攀登領域特別明顯，常見情況是攀登者不斷嘗試卻難以突破，或是無法達到先前高點。排除心理因素，這可能顯示你必須脫離專項體能（也就是攀登）、恢復基礎肌力與體能訓練幾週後再返回攀登計畫。

如果你正在長途登山期間並希望延長高峰期，只需要重新展開兩週結構化、高訓練量的耐力與肌力訓練即可。

在高山攀登領域，這樣的需求可能發生於你多次嘗試逼近能力極限的攀登時。2004 年，史提夫花了 6 週不斷嘗試攀登 K7 峰，最後終於成功。布魯斯‧米勒與道格‧夏博（Doug Chabot）也在同一場遠征攻頂。在低海拔休息（包括一些探險旅程）兩週後，史提夫與布魯斯嘗試攀登南迦帕爾巴特峰魯帕爾山壁。他們應該要意識到自己在攀登 K7 時已達體能巔峰，所以當他們覺得休息足夠、能夠挑戰南迦帕爾巴特峰時，將遭遇停止訓練（de-trained）與停止適應（de-acclimiated）的狀況。

浩斯遠征瑪夏布洛姆峰（7,821
公尺）的頭幾天處於恢復模式。
峽谷後方可看到 K2 峰（8,611
公尺）與布洛阿特峰（8,051 公
尺）。照片提供：普雷澤利

　　在理想情況下，若他們想再次創造體能高峰以攀登南迦
帕爾巴特峰的話，應該休息一到兩週，然後進行兩週紮實的
基礎訓練。但這不容易執行，若你一次遠征想攀登多座高峰
便會遇到這個問題。若兩座山距離過於遙遠，雖然可能有助
於高度適應，但停止訓練的後果會非常顯著。

減量與海拔高度

海拔與高度適應帶來許多獨特挑戰，我們將於第十三章詳細討論。擁有不錯的有氧能力，將幫助你在所有戶外活動維持較低心率。利用呼吸監控強度，把活動維持在可交談的速度。你在此強度完成數小時訓練後，便能自然做到這一點。

經驗不足的高山攀登者最常遇到的問題，是前往目標山峰的路程或頭幾天攀登的難度與他們的多數訓練相同或更高。前往目標山峰的健行應該是輕鬆、愜意的體驗。

你不能將前往基地營的路程視為體能訓練。如果期待透過健行來鍛鍊身體，那就搞錯了本書重點。登山者在健行途中過於勞累，導致自己暴露於疾病與疲勞的風險中，這種錯誤經常發生。

減量與國際旅行

轉換時區本身便會帶來壓力。而這意味著抵達加德滿都的頭幾天，是你遠征探險最重要的日子，你必須做出許多關鍵決定，這段期間也最容易生病。

國際飛行可能帶來更多混亂與壓力而非放鬆。照片提供：浩斯

一般來說，每跨越一個時區，約需要一天時間恢復正常。跨越多個時區的話，服用安眠藥能幫助你調整睡眠模式，以適應新的夜間時間。

專家建議，登機後將手表調整至目的地時間，且航程中僅在目的地的夜晚時間小睡。如果自行攜帶食物登機，便可於目的地的用餐時間進食。機上的咖啡因與酒精攝取時機也要調整，配合目的地選擇合適的攝取時間。

與大幅提前生理時鐘相比，大幅延後比較容易做到。了解這一點，有助於你適應新的時區。比方說，從紐約市往西飛至洛杉磯，便需延後生理時鐘。紐約居民在洛杉磯熬夜至午夜，生理時鐘會覺得已是凌晨 3 點。若情況相反，從洛杉磯往東飛至紐約，你在紐約晚上 10 點就寢，生理時鐘會認為現在僅晚上 7 點，自然無法入睡。

睡眠專家建議，只有往東飛行跨越 8 個或更少時區時，

才需要嘗試提前生理時鐘。如果往東飛行超過 8 個時區，那在飛行途中應保持清醒，好讓你在抵達時能順利入睡。如果抵達後無法待在室內，記得避免陽光照射。在這種情況，你應該試著延後生理時鐘。

若往西飛行跨越逾 8 個時區，抵達目的地後應外出走走，以適應新的光線照射時間。抵達後頭幾天午睡一下也有幫助，不需要特別避免，但時間不能長到妨礙夜間睡眠。

時差

往東飛行 時差低於 8 小時	往東飛行 時差高於 8 小時	往西飛行 無論幾小時時差
生理時鐘需提前	生理時鐘需延後	生理時鐘需延後
抵達後避免早晨陽光照射，下午盡量接受陽光照射	抵達後在白天時間盡快到戶外	抵達後在白天時間盡快到戶外

TOOLS
FOR
TRAINING

section 3

第 3 部：訓練工具

NUTRITION:
EATING WITH
PURPOSE

chapter 11

第十一章：營養——有目的地吃

享用食物，別吃太多，以蔬菜為主。*

—— 麥可・波倫 （Michael Pollan），
《雜食者的兩難》作者兼美食大師

*編註：引文為波倫於《飲食規則》一書列出的三大原則。參見鄧子衿譯，《飲食規則》，大家：2012。

為攀登表現進食

　　有目的地吃是提升任何運動能力的關鍵。我們深信，這是關乎攀登表現的重要面向。我們常聽到健身專家聲稱（缺乏科學佐證）我們的身體由 6 成飲食、4 成運動組成。無論數據為何，營養對於健康與表現都非常重要。整體來說，採購、烹調、進食與清理也是訓練最耗時的環節之一。

左方照片：西格里斯特在艾格峰（3,970 公尺）北壁 1938 路線的「出口裂縫」（Exit Cracks）上方攀爬。照片提供：森夫

食物的組成

　　訓練中、遠征期間、在攀登路線上，這三者的飲食是不同的，會因情況與需求而異。在深入討論前，我們需要了解

前跨頁照片：浩斯 2005 年攀登南迦帕爾巴特峰前先遠征秘魯做為準備。照片為他從秘魯卡耶斯山（Cayesh，5,719 公尺）峰頂下降。照片提供：普雷澤利

食物三大營養成分：碳水化合物、蛋白質與脂肪。

碳水化合物

　　碳水化合物包括常見的主食，例如義大利麵、麵包、馬鈴薯與米飯。每 1 公克碳水化合物能提供 4 大卡熱量。但碳水化合物種類眾多，還包括澱粉類蔬菜與糖類食物，後者像是水果、汽水、蜂蜜與巧克力，以及玉米片與洋芋片等鹹味點心。你的消化系統會將所有碳水化合物分解成葡萄糖。葡萄糖是單醣，為你的大腦、整個神經系統與大部分身體運動提供能量。我們認識的多數登山者都會攝取大量富含碳水化合物的食物，因為它們便宜且容易取得。

　　最近有些人開始反對碳水化合物，導致自己陷入這類營養素攝取過少的風險。正如我們之後會提到的，這與攝取過少蛋白質或脂肪一樣糟糕。2012 年關於聖母峰登山者的一項研究顯示，受試者的碳水化合物攝取量約為每公斤體重 3 公克。最低建議量為每公斤體重攝取 5 公克碳水化合物，在高能量支出下，每公斤體重可能消耗 7~10 公克碳水化合物。

　　在提升運動表現上，不同碳水化合物的差異極大。部分碳水化合物被視為糖類，有些則被歸類為澱粉，了解這一點很有用。糖（單醣類）包括大部分糖果、軟性飲料、調味料、加工與營養麵包*（如白麵包）、蛋糕與果醬，但也涵蓋水果等部分健康食品。含糖食物能讓你迅速補充能量，然後能量會再隨著碳水化合物的消耗而降低。澱粉類食物（複合碳水化合物）包括蔬菜與全穀類食物（如糙米與義大利麵）。這類碳水化合物是更持久的能量來源。

蛋白質

　　除了水之外，蛋白質是體內最多的分子，也是所有細胞（特別是肌肉）的主要組成。每公克蛋白質能提供4大卡熱量。你的消化系統會將蛋白質分解成胺基酸，而胺基酸是新細胞的建材，對於修復受損組織與維持免疫功能相當重要。

義大利麵、小扁豆與豆類是常見主食，幾乎全球任何市場都可買到。照片提供：浩斯

*編註：營養麵包（enriched breads）：指雞蛋、奶油或牛奶用量高於一般的麵包。

肉類與家禽不含碳水化合物。蛋類、硬質乳酪、酪梨、堅果或油等食物含有極少量碳水化合物，但營養學家視之為蛋白質或脂肪食物。不含任何碳水化合物的食物對於飯後最初幾個小時的血糖水平影響極小。高纖維食物也可減緩飯後血糖上升的速度。

多少蛋白質才夠？

許多登山者好奇，在艱難攀登時應該攝取多少蛋白質。事實上，不少研究嘗試為運動員解答此問題。據美國與加拿大每日膳食營養素攝取量建議，一個活動量位於平均值的人每公斤體重需攝取 0.8 公克蛋白質。如果你正在登山或進行攀登訓練，那運動量肯定超過一般人。

最新研究結果指出，耐力訓練（定義為持續 2~5 小時訓練）會增加運動員對於蛋白質的攝取需求。根據現行指南建議，耐力運動員每天每公斤體重需攝取 1.2~1.4 公克蛋白質，比非運動員高出 50~85%。至於超耐力長距離運動員（賽事時間在 5 小時以上並為此訓練的人），每公斤體重需攝取 1.2~2 公克蛋白質。剛開始從事耐力訓練與訓練量極高的人，攝取量更高。

許多山區的主要蛋白質來源為山羊、綿羊，有時甚至還有氂牛。冰河地區沒有食物餵養這些動物，必須迅速宰殺食用。照片提供：普雷澤利

建議提高蛋白質攝取的原因有二：首先，耐力運動員通常有 5~10% 的能量來自消化後的蛋白質，而這需要加以補充。其次，耐力運動造成的肌肉與組織損傷有賴蛋白質修復。除了展開真正訓練後的適應初期（前幾年）外，耐力運動員不太會長出新肌肉。然而，你的身體無時無刻都在替換粒線體、微血管、神經與其他細胞結構。

高蛋白飲食

部分登山者遵循高蛋白低碳水飲食法，許多人因此覺得自己變結實了。這個方法之所以奏效，是因為蛋白質是一種生熱營養素，比較不會像碳水化合物或脂肪那樣被儲存為體脂肪。此外，身體要分解蛋白質就必須努力運作，消化過程會消耗約 20~30% 的熱量。

截至本書英文版出版為止，同儕審查的科學期刊還未刊登任何研究證明高蛋白飲食對於運動表現有任何好處。高蛋白低碳水飲食可能帶來問題。運動員攝取的碳水化合物如果太少，恐怕會導致肝醣儲備耗盡，在進行半小時以上的運動時，表現會變差。高蛋白飲食的第二個缺點是肉類生產的環境成本很高。我們的建議與當前運動營養科學界的共識一致，也就是以三大營養素均衡飲食取代高蛋白飲食。

脂肪

如同史提夫在〈學習補充能量〉一文所說，運動員經常低估膳食脂肪對表現與健康的影響。膳食脂肪（精確說法是脂肪酸）可分為 4 種：飽和、單元不飽和、多元不飽和、反式脂肪，而每公克脂肪能提供 9 大卡熱量。雖然脂肪類型與長期健康更相關，但身為運動員，你需要注意不能因為自己活動量極高就亂吃。運動員也會得心臟病。

關鍵營養知識

混合食物

我們吃的食物通常都包含這三大營養素。將脂肪、蛋白質與碳水化合物混著吃，可以有效平衡營養素，像是雞肉、米飯配上一些新鮮酪梨。這也解釋了為何單吃米飯只會更餓，搭配雞肉卻有飽足感。將堅果等高脂肪食物當成零食（也含有大量碳水化合物），同樣能延續飽足感。餐點中添加纖維，

學習補充能量

史提夫·浩斯

我沿著「奧勒岡中部社區大學」(Central Oregon Community College) 校園邊緣的土路慢跑。附近一棟組合屋在晨霧中半隱半露，兩名運動生理學家正準備開始一天的實驗室工作。一部跑步機（為訓練馬匹而設計）經過改裝後，可以讓人在上面穿著滑雪板進行越野滑雪，並戴上呼吸面罩以測量數據。我原本以為僅有健行，後來卻拿著滑雪杖跑步（模擬越野滑雪動作），同時連上一部測量心率與呼出氣體的機器，以及每三分鐘被針刺一次以測量血乳酸。

那天結果顯示，我的最大攝氧量達到 61.5 毫升 / 公斤，這並不算糟，卻也不到菁英等級。在大多數耐力運動裡，你需要達到 75 毫升才算不錯。當天也精準測量了我的理想心率訓練區間，這有助於我實現攀登南迦帕爾巴特峰魯帕爾山壁的目標。但這個實驗最有趣的一點是，透過測量穩定狀態運動呼吸交換率（二氧化碳產生量除以氧氣消耗量），生理學家可以看出我幾乎完全依賴碳水化合物做為燃料。

首席生理學家朱莉·唐寧 (Julie Downing) 博士要求我紀錄兩週的飲食日誌，之後再回來。兩週後，當她翻閱日誌上所寫的沙拉、雞蛋、去皮雞胸肉、羽衣甘藍與高麗菜時，我聽到她自言自語道：「脂肪在哪裡？」事實上，我盡量避免攝取含脂肪的食物，以維持體重，方便攀登。據唐寧估計，我僅有 5% 熱量來自飲食中的脂肪，她建議我將此比率調高至 30%。於是，我在早餐加入整顆酪梨，並開始盡情攝取橄欖油。我服用魚油補充劑，並將紅肉攝取量從每週一份增加至兩或三份。我實施新飲食計畫，同時持續訓練。

兩個月後，我再度接受測量。在暖身後，我量了體重，竟然達到 77 公斤，是我人生最重的時刻，比以前重了 2.7 公斤。我頓時感到沮喪。最大攝氧量是衡量每公斤體重消耗多少氧氣的指標，此時我的體重增加，分數肯定變低。但隨著跑步機加快運轉，我感覺自己十分強壯、穩定且精力充沛。當坡度變得更陡，我依然能維持速度，感覺自己很有力量，直到突然間我撐不住停了下來。我按下停止鈕並抽取最後一次血液樣本，然後走到外面操場慢跑做為收操，順便等待電腦印出數據。

我再次走進實驗室時，唐寧博士用高昂的聲音說道：「好消息，你的最大攝氧量增加了10%！」我們逐一確認結果，所有數據都有改善，我的最大攝氧量水平如今達到可觀的 68.5 毫升 / 公斤。考慮到我的體重增加了，這格外令人開心。我的體脂率依然維持在 5.6%，且肌肉量增加了 2.7 公斤，令我的有氧工作能力顯著提升。先前測試中，我在第 16 分鐘就耗盡燃料，這次我的能量儲備足以支撐整整 23 分半，比之前多出 50%。她將原因歸功於我的脂肪攝取量增加且更為平衡，而這些增加的熱量令我長出更健康的肌肉。她認為，這證明我一直以來沒攝取足夠熱量（特別是脂肪方面）去供應我的活動量，因此產生低度飢餓，對我的運動能力造成了負面影響。

約翰斯頓看著薩姆·納尼 (Sam Naney) 在跑步機上進行乳酸閾值測試。照片提供：約翰斯頓個人收藏

脂肪酸的種類

脂肪	來源	食物範例	說明
飽和脂肪酸	肉與乳製品	牛肉、牛奶、椰子油、奶油、鮮奶油、半對半鮮奶油、固體人造奶油、培根	需要攝取才能製造某些荷爾蒙，但不能攝取過量，因為會提高膽固醇濃度與堵塞動脈。
單元不飽和脂肪酸	蔬菜與堅果	橄欖、橄欖油、花生油、芥花油、酪梨、花生、杏仁、榛果、胡桃、開心果	你的飲食大部分脂肪熱量應來自於此。
多元不飽和脂肪酸，包括 omega-3	魚、部分堅果與某些植物油	魚、玉米油、亞麻籽油、葵花油、大豆油、擠壓式人造奶油、美乃滋、核桃、亞麻籽	可能有助於對抗炎症，如關節炎與心臟病。Omega-3 可能降低發炎反應。
反式脂肪酸	少量存在於幾乎所有富含脂肪的食物裡	以加工食品與速食為主	長期健康問題的起源。經常被稱為「氫化油」。會降低好膽固醇濃度、提高壞膽固醇濃度。

也能有**飽足**效果。

胰島素的角色

進食（尤其是含碳水化合物或蛋白質的食物）會觸發你的身體分泌胰島素，這是一種調節碳水化合物、蛋白質與脂肪代謝的荷爾蒙。胰島素的分泌主要以三種方式影響身體。

首先，胰島素就像是開啟大門的鑰匙，讓葡萄糖得以進入細胞進行代謝。

其次，胰島素具備合成代謝的效果，會觸發（開啟）你的身體信號以構建新的蛋白質結構，特別是修復與打造新的肌肉。

第三，在你消化食物後，你體內的胰島素濃度會控制肝醣（未來燃料）與脂肪儲存於肌肉與肝臟的方式。

需記住的要點：

● 糖燃燒很快，澱粉速度較慢。
● 糖與胺基酸會觸發身體分泌胰島素。

脂肪就是燃料

在能量方面，我們的身體擁有大量脂肪儲備。一般運動員約有 2 千大卡能量（以碳水化合物形式）儲存於肌肉與肝臟裡。相較之下，脂肪儲備卻能提供逾 10 萬大卡能量，大部分儲存於脂肪組織（皮下脂肪）裡。理論上，這些能量足以供跑者慢跑 100 個小時（假設完全依賴脂肪代謝）。身為高山攀登者，我們應該盡可能利用這些能量儲備。你背包裡的

運動強度與燃料來源

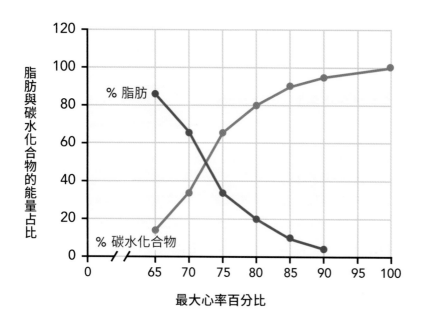

此圖顯示耐力運動員若訓練有素，運動強度會如何影響肌肉選擇燃料來源。低至中等強度的運動（以心率衡量），主要依賴脂肪做為燃料來源。隨著運動強度增加、快速合成 ATP 的需求升高，對醣解的依賴逐漸攀升，這需要分解碳水化合物以供應糖做為燃料。高強度運動的缺點在於身體的肝醣儲備極其有限，無法維持夠久的運動時間，對高山攀登者而言不切實際。高山攀登通常在最大心率的 60~70% 進行，建議登山者在此區間進行訓練以增加對脂肪的依賴。資料來源：維基共享資源

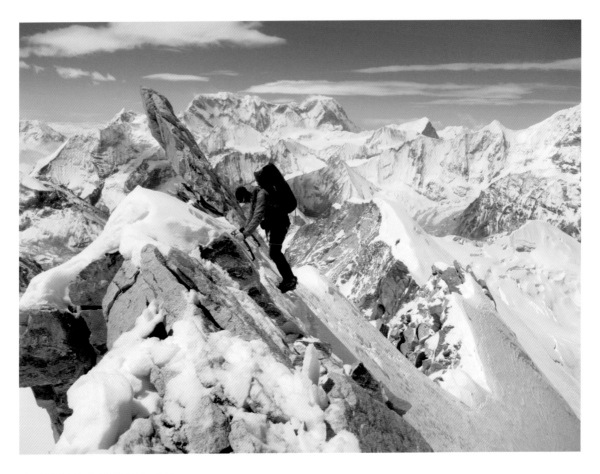

普雷澤利首次橫越馬卡魯峰
Chago 稜（最高達 6,640 公尺）期
間燃燒脂肪。照片提供：浩斯

食物袋無比沉重，但其實我們身上一直攜帶大量能量。訣竅在於訓練身體並策略性進食，令你能夠燃燒這種能量來源並減少食物需求。

以比率來說，在休息、低強度與長時間（超過 1 小時）運動期間，我們主要依賴燃燒脂肪提供能量。隨著運動強度提升，我們的燃料來源逐漸轉為碳水化合物。

碳水化合物攝取、胰島素與燃脂能力

在運動前幾個小時攝取碳水化合物，即使是相對少量，也會因為胰島素作用而降低運動期間的燃脂效率。在訓練或攀登高山之前或期間，攝取富含簡單碳水化合物的食物（包括能量膠、能量棒或糖果棒等），會影響你燃燒脂肪做為燃料的能力，且對長時間、低強度運動的表現帶來負面衝擊。

這背後的原因是攝取碳水化合物會導致胰島素分泌。當你的血液裡含有胰島素時，會有效阻止肌肉使用游離脂肪酸做為有效燃料來源，少用的數量最少達 30%。但是運動與腎上腺素都會抑制胰島素分泌。你一開始運動，身體就幾乎不再分泌胰島素，於是可以開始使用脂肪做為燃料。這裡要注意的是，不要在低強度訓練或攀登前一刻吃能量膠或能量棒。比較建議的方法是在開始攀登前，先吃一份碳水化合物與脂肪均衡的小點心（在胃可承受的範圍內）。

運動期間攝取碳水化合物對中至高強度運動表現的影響程度，一直是運動營養科學家爭論不休的主題。或許這是因為在燃料燃燒的適應上，不同個體有很大的差異，且取決於體能狀況。但可以肯定的是，運動強度達到某個程度時，脂肪氧化會開始減少，碳水化合物成為主要燃料來源，同時消化也近乎停止。

運動持續時間與燃料利用

在營養與運動方面有個重要事實是：運動持續時間越長，越需要依賴脂肪做為燃料。你耗光 2 千大卡左右的碳水化合物儲備後，便得依賴脂肪做為燃料。根據個人體能、飲食與運動強度，大約運動 60~90 分鐘後，你便需要補充脂肪代謝過程所需的碳水化合物，以便繼續為有氧代謝提供燃料。如果沒有補充，會遇到撞牆期。

燃料的運用是可以訓練的

我們必須重申一點，這個燃脂運動強度的「甜蜜點」很容易經由訓練改變。回想一下我們之前關於生理學的討論：你可以透過訓練顯著提高有氧閾值與無氧閾值，進而讓更高強度的運動仍然使用脂肪作為主要燃料。身體有此適應，很大程度是因為受過訓練的肌肉有更多、更大的粒線體。隨著體能提升，你開始發展出在特定運動強度下使用更多脂肪的能力，珍貴的肝醣儲備因而能延續更久。這種神奇的適應能

燃料的運用是可以訓練的

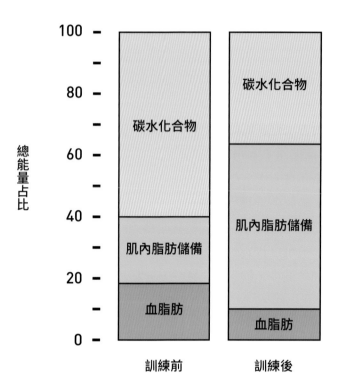

此圖顯示 12 週耐力訓練對身體優先使用哪種燃料的影響。這是在 30 分鐘耐力訓練期間測得的數據，強度為運動員最大攝氧量的 64%，也就是高山攀登者主要使用的強度。透過適當訓練，你可以訓練肌肉在相同作功速度下使用更多脂肪。資料來源：Martin 等人，1993 年。

力，解釋了訓練有素的運動員為何能展現驚人的耐力成績。

重點是要記住：所有長時間有氧運動都需要一些碳水化合物來分解脂肪（將儲存的身體脂肪轉化為燃料），這意味著我們攀登時必須為身體提供一些碳水化合物，而這衍生出補充時機與數量的問題。

高山攀登訓練的飲食

在檢視攀登期間食物最佳選擇前，先讓我們討論整個訓練期間該吃些什麼。良好的飲食與運動結合，將為你的訓練帶來最佳效果。我們也想提醒一點，登山者必須重視肌力與體重的比率。我們對訓練期飲食的理念，可概括為以下幾點：

● 早點進食：一頓包含 3 大營養來源（碳水化合物、蛋白質與脂肪）的豐盛早餐，是供應一整天能量的最佳方法。如果

距離早餐已超過 2 小時，你可以在訓練開始前 20 分鐘吃一份富含簡單碳水化合物的點心，以補充身體肝醣儲備。

- 多方嘗試：利用訓練時間，找出你在哪些情況下最適合哪些食物。

- 經常進食：整天持續吃一些小點心。在低強度訓練期間，將含有均衡營養素的零食與以碳水化合物為主的點心混合吃。在較高強度訓練期間，僅吃碳水化合物為主的零食，或是喝一些富含碳水化合物的混合飲料。

- 均衡飲食：所有餐點都要包含碳水化合物、蛋白質與少量健康脂肪。

- 運動後立刻攝取碳水化合物與水分。

訓練前

每天在訓練前 2~4 小時吃一頓豐盛早餐，然後展開新的一天，這一點非常重要。這不僅能補充你睡覺時消耗的肝醣儲備，也能為接下來的訓練儲備額外能量。早餐是一天中最重要的一餐，這句話一點也不誇張，對運動員來說更是如此。

斯洛維尼亞登山家普雷澤利擁有絕佳耐力，他總是花很多時間吃一頓豐盛早餐。他在登山時整天不怎麼吃喝，但不會在中午耗盡能量。他很少吃午餐，只喝白開水，白天通常喝不到半公升。這個方法對他有用。請多方嘗試，找出適合你自己的飲食。

如果想在寒冷天氣使用能量膠，請記得存放於溫暖處。照片提供：浩斯

運動員能攝取乳製品嗎？

史提夫認為少攝取乳製品能有更好的表現，因此他僅吃奶油，偶爾包括硬質乳酪。然而，沒有任何確切證據顯示喝牛奶會生痰，也沒有任何結論指出，攝取乳酪會助長黏液分泌。假設你對乳製品沒有過敏反應並耐受良好，那你在訓練期間可以多方嘗試不同類型乳製品。一般來說，即使是乳糖不耐症（但未過敏）患者也可以接受少量乳製品。牛奶是絕佳運動飲品，含有能補充肝醣儲備的碳水化合物，以及幫助肌肉建造與修復的慢效與速效蛋白質。事實上，研究發現低脂（1%）巧克力牛奶能有效幫助運動員訓練後恢復。想在高海拔地區增加食物熱量，可將奶粉或乳清蛋白粉加到什錦果仁或燕麥粥，以提高蛋白質與卡路里攝取。

多方嘗試

我們試過在空腹狀態進行訓練，而這招對我們有用。如果某天訓練時數少於 2 小時，那你起床、喝完黑咖啡（或茶）與水後，就可以去訓練了。這背後的概念是讓身體優先燃燒脂肪。此法經常用於騎自行

煎鍋或攪拌機？

如果史提夫安排了一整天訓練，他會起個大早吃頓大餐，通常是 3 顆蛋炒在一個大鍋裡，裡面有滿滿的菠菜或芥藍，用橄欖油烹煮，外加一整顆酪梨與 3、4 片自製莧菜籽麵粉做的麵包抹上奶油。

他最愛的早餐第二名，是用同樣的麵包抹上奶油與酪梨一起烤，上面放一些味道溫和的冷切肉。

如果他沒有那麼多時間準備，他會把蘋果汁、新鮮芥藍、菠菜、薑、香蕉和其他手邊可用的蔬菜全放進攪拌機，再加入油脂補充品與 20~25 克的乳清蛋白一起攪碎。乳清是生物利用度最高的蛋白質形式，含有白胺酸（一種重要的胺基酸）且價格便宜。乳清來自牛奶，不像大豆蛋白等素食來源，有些人可能無法耐受。如果使用攪拌機，最好加入油脂補充品（Udo's Oil 是不錯的補充劑且廣受歡迎）或服用魚油，好讓日常飲食裡脂肪與蛋白質、碳水化合物達到平衡。如果需要增加總熱量，也可以添加油。omega-3 脂肪酸被認為有助於控制發炎。

經常進食

當訓練超過 120 分鐘時，在訓練期間進食便相當重要。這不僅是為了做好訓練，也是為了良好恢復。

高強度訓練的碳水化合物理想攝取量

對於從事 30~60 分鐘或更長時間高強度訓練的運動員，運動科學專家建議每小時攝取 30~70 公克（120~280 大卡）碳水化合物。這背後有無數研究支持。研究指出，耐力運動員每分鐘攝取 1~1.2 公克碳水化合物時表現最佳，這是碳水化合物最大氧化速率。為了吃進如此多的碳水化合物，你必須**每小時**均勻攝取以下食物選項之一：

- 1 公升含糖運動飲料（含 6~8% 碳水化合物）
- 1 條半 PowerBar 能量棒
- 1 條半 Clif 營養棒
- 3 條中等大小香蕉
- 3~4 包能量膠，視品牌而定

　　我們通常無法也不會在訓練時吃那麼多。每小時吃 1 條半 Clif 營養棒或 3 包能量膠，對於自行車比賽或設置補給站的跑步賽事或許可辦到。但你無法在攀爬途中鬆手去抓零食，也不可能有時間吃那麼多東西。

　　訓練時進食的一個重要目的，是防止儲存於肌肉與肝臟裡的肝醣儲備耗盡，如此你才能盡快恢復。你不會想在訓練時遭遇撞牆期，這會帶來反效果。此外，你需要提供足夠的熱量與材料來修復因訓練受損的組織。

　　照此指引，我們的進食量和頻率都要高到不切實際，那該如何平衡？綜合我們自己的經驗與「美國運動醫學會」（American College of Sports Medicine）的建議，對於持續超過 1 個小時的訓練，我們應該做到以下幾點：

- 每小時攝取至少 100 大卡熱量。有機會的話，就盡量吃。
- 強度越高，碳水化合物攝取要越多。
- 持續時間越長，碳水化合物、蛋白質與脂肪攝取量要越均衡。當你抵達確保站，或動作開始變慢且再次動身前有時間消化時，請抓緊時機進食。
- 強度越高，進食越困難。在這種情況下，你可以嘗試流質而非固體食物。請記住：運動會阻礙消化。
- 攀登時按照事先計畫進食。如果不知道登山時要吃什麼，請利用時間找出答案。

機會進食者

　　對於以最大攝氧量 50% 以下從事的全天運動，據說只要有充足時間，人類就可以適應許多飲食。我們是所謂的「機

車訓練，或許是公路自由車手發明的吧。研究顯示：只要運動持續時間少於 120 分鐘且強度不高，在咖啡因輔助下，身體會適應以燃脂來獲取能量。

在嘗試此法的前面十幾次，你可能 30~60 分鐘後就遇上撞牆期。如果你已習慣高碳水飲食，且經常喝含糖飲料補充水分，更可能發生這種情況。我們先前說過，在休息時攝取碳水化合物會影響脂肪代謝效率，你在那麼短時間就撞牆，可能是此現象在作祟。

你必須謹慎一點，不要讓空腹或其他親身嘗試的方法擾亂訓練。如果你因欠缺足夠能量而無法以目標強度與持續時間完成訓練，就必須設法解決並多吃點東西。

研究發現，雖然這類訓練確實有效，但並未轉化成運動表現。這些研究是在傳統運動員身上進行的，他們的運動強度高於登山，因此代謝率更高。以攀登來說，或許可以主張空腹訓練之所以能提升表現，是因為能攜帶較少食物，或是能維持低強度運動更久的緣故。

這並不是建議，而是我們嘗試以更少食物維持更久時間的其中一種方法。這並不是當前營養科學界的建言，但是我們可以利用訓練來多方嘗試。

會進食者」。試想文化上傾向於高脂肪／高蛋白飲食的國家，例如俄羅斯、波蘭、哈薩克與斯洛維尼亞等，這些國家的登山者十分擅長高山技術攀登。然而，飲食習慣相反的雪巴人與藏族人在高海拔登山領域的表現同樣亮眼，而他們的主食是穀物。

當你閱讀的文獻（有時僅是宣傳）提供訓練與攀登期間飲食建議時，請你牢記一點：其他運動員的運動強度通常比登山高出許多，因此研究結果可能很難套用至高山攀登。登山滑雪選手一天多數時間可能以最大心率 85% 運動，需要攝取碳水化合物來補充能量。而女性高山嚮導若每年夏季往返攀登雷尼爾峰 20 次，幾乎吃任何食物都可以登頂，因為這個難度對她來說太低了。但如果要求她攀登時大幅提高速度（強度），那光是臘腸與起司貝果的早餐肯定無法滿足能量需求。

訓練期間進食的重點整理

研究清楚指出，對於中等強度運動（如多數高山攀登），最好的日常飲食是脂肪、碳水化合物與蛋白質均衡攝取的飲食。你在訓練期間必須持續補充碳水化合物，但隨著持續時間拉長，你會越依賴脂肪做為燃料。經證實，與未經訓練的人相比，訓練有素的運動員代謝肌內脂肪的效率更高，而這方面的生理功能是很容易訓練的。這再度證明，在過渡期與基礎期從事大量低強度訓練的重要性。在訓練期間多方嘗試飲食，請盡可能吃你登山時會吃的食物。

僅吃 M&Ms 巧克力挑戰三姊妹峰

斯科特·約翰斯頓

M&M's 花生巧克力是否為大自然最完美的食物尚有爭議，但毫無疑問，它絕對是最美味、最方便攜帶的零食之一。但是，它能否提供足夠營養以滿足全天迅速攀登的需求呢？

我與朋友暨平時訓練夥伴班傑明·哈薩比（Ben Husaby，曾參與兩屆奧運越野滑雪比賽）臨時起意，打算在一天內橫越奧勒岡州中部三座火山，也就是知名的三姊妹峰。其中僅北姊妹山涵蓋各種技術難度，部分地形難度達三或四級。我們決定的挑戰順序是從北姊妹山到南姊妹山，趁著體力最充足時儘早擺脫最難對付的山峰。這意味著把中姊妹山與南姊妹山廣闊的雪地與碎石坡留到下午攀登。

我們不清楚要花多少時間，但沒料到最後竟然花了一整天。我並不是堅持謹慎規畫的人，特別是這次又那麼臨時。我在一大早開車途中停下，到便利商店抓了 450 克瑪氏食品（Mars）最美味的糖果塞到袋子裡。我心想，如果吃光食物，撐一下就過去了。

那是七月的早晨，我們從 Three Creeks 登山口出發，迅速抵達北姊妹山的南脊，一切非常順利。攻頂的過程迅速，我們很快來到廣闊的碎石斜坡衝刺，朝著 Collier 冰河邁進。我們越過中姊妹山頂下降至錢伯斯湖盆地（Chambers Lake Basin）。班傑明正在吃六個一袋的貝果三明治搭配花生醬。我那一袋 M&M's 好像也發揮了功效⋯⋯但攀登至南姊妹山西側的途中，我的油箱似乎見底了，沒有多餘的油供我前進。不到兩、三分鐘，我就從開心聊著回到班德（Bend）時要大啖漢堡與啤酒，變成走路搖搖晃晃。我只能用爬的，雙手必須扶著碎石坡的巨石。

班傑明（攀登越久，他越來勁）迅速餵我吃他剩下的貝果。他一隻手放在我的腰包上穩住我，

馬克·波斯特爾（Mark Postle）初冬從奧勒岡州喀斯喀特山脈的北姊妹山（3,074 公尺）山頂下撤。照片提供：浩斯

把我推上斜坡，另一隻手趕緊將貝果掰碎，讓我可以塞進嘴裡。

幾分鐘後，我恢復了力氣，我們攻上山頂，然後下山來到魔鬼湖（Devil's Lake）停車場。我學到關於營養補充的慘痛教訓後，那邊有漢堡等著我們。

想要在山上度過如此漫長、艱難的一天，我應該攝取更均衡的飲食（簡單及複合碳水化合物與脂肪、蛋白質維持平衡）才不會表現失常，就像班傑明吃的那樣。

訓練後補充營養

訓練後補充能量以幫助恢復，最重要的時機是停止訓練後的 30~60 分鐘。在這段期間，你需要**攝**取碳水化合物與蛋白質並喝水，同時透過食物或飲料補充電解質。

- 碳水化合物：體重 68 公斤的登山者訓練後需攝取 270~400 大卡的碳水化合物。為了獲得最棒的恢復效果，每 2 小時補充 1 次，以重新刺激肝醣再合成最多 6 個小時。
- 蛋白質：訓練後攝取蛋白質有助於身體修復受損肌肉，但研究對於蛋白質攝取時機是否與碳水化合物一樣重要尚無定論。
- 補水。喝水並補充電解質。根據氣溫與出汗量調整水分攝取。

訓練與攀登前中後的飲食建議，詳見右表。

訓練以外時間

肌力與重量的比率攸關攀登表現，因此你必須慎選食物。你每天投入訓練的時間從 1~12 小時不等，這代表 1 天最多有 23 個小時你可能會因為亂吃或吃太多導致訓練成果大打折扣。我們很難抗拒誘惑，像是多吃一塊 Twinkie 海綿蛋糕或多喝一杯啤酒等。當意志力快撐不下去時，不妨想想我們過去付出了多少心血，問問自己是否要讓這些努力白白浪費。但偶爾也可以放鬆一下。有些人會給自己放美食假，每週 1 天愛吃什麼就吃什麼。這可能有助於你長期維持，你不需要無時無刻都做到一百分。

如果你想減肥並將多餘脂肪儲備轉化為肌肉，身體必須持續維持熱量赤字，直到達到理想體重為止。換言之，你的熱量消耗（運動）必須高於熱量攝取（吃下的食物）。我們認為沒有必要推薦特定減肥計畫，因為幾乎每個遵循本書準則的人都會減輕一些體重，其中許多人維持健康身材，沒有人體重增加。

訓練或攀登前中後的飲食

階段	碳水化合物攝取量	蛋白質攝取量	食物範例（1 杯 =250 毫升）
訓練／攀登前 3~5 小時	1~4 公克／每公斤體重，或 50~300 公克	15~20 公克	• 1 杯牛奶，2 杯麥片，1 條香蕉，水 • 1 個貝果，2 湯匙花生醬，1 顆蘋果，300 毫升牛奶 • 1~2 顆水煮蛋，2 片土司，1 顆橘子，300 毫升牛奶 • 2 杯番茄義大利麵，1/2 杯茅屋起司、水
訓練／攀登前 30~60 分鐘	30~50 公克	肌力訓練前 10 公克	• 1 條能量棒，1 杯水 • 1 杯水果優格、1/2 杯麥片，1 杯水 • 1 個貝果、2 片芥末火雞肉，1 杯水 • 2 杯運動飲料 • 1 杯牛奶，1 杯麥片，1 杯水
訓練／攀登期間	1 公克／每分鐘，或每小時 30~60 公克	不攝取	• 2 又 1/4 杯～2 又 1/2 杯運動飲料 • 2 杯～2 又 1/2 杯運動飲料，能量膠或能量棒，水 • 能量棒
訓練／攀登結束後 30~60 分鐘內，特別是一天兩練或連續攀登數日	1 公克／每公斤體重，或 50~70 公克	10~15 公克	• 2 杯運動飲料，1~2 杯水、營養棒 • 2 杯運動飲料，1~2 杯水、花生醬三明治 • 2 杯運動飲料，1~2 杯水、火雞肉三明治 • 2~3 杯水，1 杯低脂巧克力牛奶，3 塊全麥餅乾 • 2 杯運動飲料，1~2 杯水，1 杯水果優格

　　想減重的話，請慎選運動。同樣的時間，跑步比騎自行車消耗更多熱量。將更多高強度運動（如肌力訓練）與耐力訓練結合，這能加速你的新陳代謝，從而燃燒更多卡路里。

　　若你在訓練或攀登期間處於熱量赤字，身體會分解肌肉來補充。一旦如此，勢必會影響訓練。吃太少與吃太多都會降低體能增長的幅度，這便是登山者在高海拔遠征後身體大多很虛弱的原因，畢竟在高海拔地區進食是一大挑戰，詳細內容請看下一章。

該吃多少？

　　讓我們回到恢復與補充能量的問題：訓練後到底該吃多少？答案出乎許多登山者意料之外，特別是那些奉行高蛋白

食物裡的碳水化合物含量

含 25 公克碳水化合物的食物	含 50 公克碳水化合物的食物	能量補給食物
1 片水果	1 杯米飯	**能量棒（公克）**
1 片厚片麵包	1 顆中型馬鈴薯	PowerBar（45）
3/4 的 10 吋墨西哥薄餅	1 又 1/2 顆中型番薯	PowerBar Harvest Energy（45）
1 杯加水果的原味優格	1/3~1/2 杯乾非洲小米	Balance Bar（22）
2 杯脫脂牛奶	1 又 1/2 杯煮熟的義大利麵	Luna bar（27）
2 杯莓果或西瓜	1 杯乾燕麥	Clif Bar（51）
1 杯青豆（冷凍）	2 杯 Honey Nut Cheerios 麥片	Clif Mojo（25）
2/3 杯煮熟的黑豆	2/3 杯穀麥	PowerBar Pria（16）
2/3 杯鷹嘴豆泥	4 片薄片麵包	PowerBar Bites（32）
1 又 1/2 湯匙蜂蜜	1 又 1/2 個 10 吋墨西哥薄餅	
1 條燕麥棒	1 個大貝果或 1 又 1/2 個中貝果	**能量飲料（公克）**
3 塊 Chips Ahoy! 巧克力餅乾	1/2 杯葡萄乾	Gatorade（14）
2 又 1/2 塊 Fig Newtons 無花果夾心餅乾	1 杯未加甜味料的蘋果醬	All Sport（19）
1/2 杯霜凍優格或冰淇淋	2 片水果	Powerade（19）
3/4 杯未加甜味料的鳳梨	10 塊小塊蝴蝶餅	Accelerade（26）
12 片樂事洋芋片	2 杯蘋果汁	Endurox（53）
10 片多力多滋墨西哥玉米片	2 杯柳橙汁	
1/2 貝果加 1 湯匙果醬	2 片披薩	**能量膠（公克）**
1 杯 Cheerios 麥片 + 1 杯脫脂牛奶	3 根大胡蘿蔔	Gu（20）
3/4 杯水果優格	2 杯炒蔬菜	Clif Shot（24）
1/2 杯 Ben and Jerry's 冰淇淋	2 又 1/4 杯煮熟的胡桃南瓜	
	1 杯煮熟的鷹嘴豆	

計算你的碳水化合物需求

訓練	碳水化合物（公克）/ 每公斤體重
60~90 分鐘 / 每日	5.1~7.1
90~120 分鐘 / 每日	6.6~9.9
肝醣超補法	6.6~9.9
超耐力	9.9~12.1

體重 ＝ ＿＿＿＿ 公斤

訓練 ＝ ＿＿＿＿ 公克 / 公斤

＿＿＿＿ 公斤 x ＿＿＿＿ 公克 / 公斤

＝ ＿＿＿＿ 公克 / 每日

你是否滿足需求？
你的攝取量與需求
相比如何？

＿＿＿＿ 公克 / 每日

或限制熱量飲食法的人。本書附錄裡的表格整理了碳水化合物與蛋白質的各種食物來源，可以幫助你估算訓練中運動員每天該攝取的正確營養素數量。本頁與下一頁上方的表格能讓你根據訓練量與體重，計算自己的碳水化合物與蛋白質需求。

高山攀登期間進食

當你開始攀登時，對自己的飲食計畫應該相當熟悉了。最大差別可能是在家裡視為理所當然的食物在高山（特別是遠征）難以取得。在多日登山行程裡，根本無法取得新鮮水果與乳製品。

登山前一天

許多人聽過馬拉松比賽常見的「肝醣超補法」，這也可以用於攀登。我們發現，在攀登前幾天攝取高於平均的碳水化合物，能讓我們在出發當天早上產生最大能量。針對訓練有素的自行車手進行的研究顯示，採取適度碳水化合物飲食的人（碳水化合物占總熱量的 40~50%），約有 1 千大卡的儲備熱量可用。相較之下，採取高碳水化合物飲食的人（占比 60~70%），儲備的熱量加倍（2 千大卡），且後者比前者騎得更遠，產生更多力量。

食物裡的蛋白質含量

植物性食品 / 公克	動物性食品 / 公克	綜合食品 / 公克
2 湯匙花生醬 / 9	1 杯脫脂或 1% 脂肪牛奶 / 8	1/2 杯米飯與 1/2 杯豆類 / 7.5
1/4 杯大豆堅果 / 12	1 杯 2% 脂肪巧克力牛奶 / 8	1/2 杯香草優格與 1/4 杯葡萄果仁 / 9
1/4 杯杏仁 / 9	3/4 杯 Yoplait 優格 / 10	1/2 杯香草優格與 1/2 杯 Wheaties 麥片 / 7.5
1/4 杯花生 / 8	1 杯 Dannon 水果優格 / 9	2 片麵包與 2 盎司火雞肉三明治 / 11
1/2 杯鷹嘴豆 / 6	1 杯 Dannon 脫脂水果優格 / 8	2 片麵包與 2 湯匙花生醬/果醬 / 11
1/2 杯黑豆 / 5	1/2 杯低脂茅屋起司 / 12	2 片麵包與 1/4 杯鷹嘴豆泥 / 8
1/2 杯腰豆 / 6	1 條起司條 / 8	1 杯非洲小米搭配松子 / 7
1/2 杯鷹嘴豆泥 / 6	28 公克瑞士或切達起司 / 7	1 片墨西哥薄餅與 1 盎司莫札瑞拉起司 / 11
100 公克硬豆腐 / 11	1 顆蛋 / 6	1/2 杯茅屋起司與 1 顆小型烤馬鈴薯 / 15.5
1 個素食漢堡 / 8	1 個蛋白 / 3.5	
1 個 Boca 漢堡 / 14	85 公克鮪魚罐頭 / 19	**能量補給食物 / 公克**
1 杯義大利麵 / 6	85 公克鮭魚 / 20	Luna bar / 10
1 杯非洲小米 / 6	85 公克大比目魚 / 22	Clif Bar / 12
1 杯豆漿 / 7	85 公克雞胸肉 / 26	Clif Mojo bar / 8
1 個豆漿優格 / 4	85 公克牛排 / 22	PowerBar / 10
	85 公克豬里肌 / 22	PowerBar Pria / 5
	85 公克漢堡 / 22	PowerBar Bites / 8
	85 公克火雞肉漢堡 / 23	PowerBar Protein Plus / 15
	57 公克熟食火雞肉 / 9	PR*Bar / 14
	57 公克熟食火腿片 / 9	PowerBar Harvest Energy / 7
	57 公克烤牛肉 / 10	Balance Bar / 14
		Exceed ProteinBar / 12
		Accelerade（340 公克） / 6.5
		Endurox（340 公克） / 13

計算你的蛋白質需求

運動員	公克蛋白質 / 每公斤體重
青春期	1.5~2
耐力	1.3~1.5
肌力	1.3~1.8
成人上限	2

體重 = ＿＿＿ 公斤

運動員 = ＿＿＿ 公克 / 公斤

＿＿＿ 公斤 x ＿＿＿ 公克 / 公斤

= ＿＿＿ 公克 / 每日

你是否滿足需求？
你的攝取量與需求相比如何？

＿＿＿ 公克 / 每日

當你開始攀登後，不可能1天吃3頓正餐，因此務必經常吃點心。早餐後2小時，走進斯洛維尼亞的用餐帳篷，你很可能發現桌上擺滿乾式香腸切片、硬質乳酪、硬奶酪、紅洋蔥與大蒜。史提夫帶了即溶代餐奶昔，當他懶得吃零食卻怎麼都得補充一些熱量時，就會把奶昔泡來喝。記得帶大量方便吃的食物，像是魚罐頭、水果罐頭、堅果、果乾與堅果醬。

史提夫在亞洲登山前最愛的餐點是美味小扁豆與米飯搭配合糖飲料。至於在天氣寒冷許多的阿拉斯加，他發現簡單、以蛋白質為主的飲食更合適，例如鮪魚起司通心粉再配上巧克力棒。

開始攀登高山

想在攀登首日早早享用一頓豐盛早餐，確實是非常困難的挑戰，因為你心情緊張興奮，又想抓緊時間在夜幕降臨前趕路。如果你睡不好，午夜醒來，我們建議你吃1、2包能量膠並喝一些咖啡或茶。

如果時間稍晚，例如凌晨2點後醒來，那一定要吃真正的食物。在這種情況下，我們建議你吃即溶燕麥片，或燕麥粥配上葡萄乾、乳酪、蛋白粉，也可加顆蛋（如果有的話）。如果你趕著出發，就泡代餐奶昔來喝，裡頭碳水化合物、蛋白質與脂肪份量要相近。

Slovak 直行路線：不該做的事

我、斯韋特與貝克斯出發攀登丹奈利峰 Slovak 直行路線的前一晚，由我負責準備晚餐。我決定煮義大利麵，加入番茄醬，搭配大塊義大利香腸與帕馬森起司。我希望煮一頓增加熱量的晚餐，也的確做到了。那天晚上我們都沒有睡好，因為吃太飽，且鹽分攝取過多導致我們口乾舌燥。我們半夜流了許多汗，難以入睡，只能敞開睡袋，等待鬧鐘響起。

從那次之後，我睡前那一餐都盡量吃得清淡些。如果我有空，登山前一天中午將是最豐盛的一餐，然後晚餐吃得簡單點。這能讓我在攀登前一晚睡得很好。

——史提夫·浩斯

運動持續時間 vs. 肌肉肝醣儲備

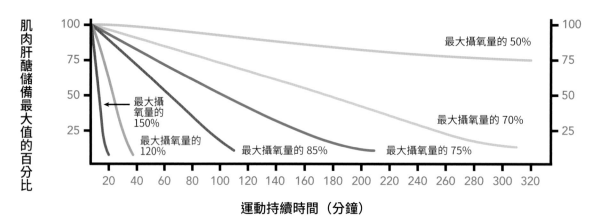

上圖顯示不同運動強度下的肝醣消耗速率。最上面的綠線意味著在低強度下運動可持續 5 個多小時,而肝醣儲備僅下降 25%。一旦加快步伐,你將以更快速度消耗肝醣,可能在幾個小時內完全耗盡肝醣儲備,如深藍與紫線所示。多數高山攀登者步行與攀登的強度,通常落在最大攝氧量的 60~75% 範圍附近。在這樣的強度下依然需要補充能量,以避免肝醣儲備過低導致速度陡降。此圖獲《跑步知識》作者諾克斯許可重製。

登山者經常吃完正餐後不久就得開始攀登。因為進食後馬上運動有難度,我們建議你將步行或攀登的頭 60~90 分鐘都當作熱身,過程中維持可交談的速度。如果運動過於激烈,可能導致血糖在之後 60~90 分鐘內下降,這會令你覺得很萎靡。如果無法避免血糖在 90 分鐘內下降,可以嘗試攀登前不要進食,攀登開始後少量、頻繁吃一些能量膠或其他方便吃的食物。如果你沒時間找出適合自己的方法,那建議按照我們的指引進食,並根據你自己的觀察與經驗調整。

在競技耐力運動的世界,運動員在比賽開始前 3 小時會吃一頓大餐,然後賽事前 30 分鐘吃一小份碳水化合物點心,如米餅或能量飲料。在跑馬拉松或從事極高強度運動(如速度攀登)時進食,沒有任何好處,因為你的胃腸系統此時會暫停運作。

上圖顯示,你一開始的肌肉肝醣處於最高值,在以平均 70% 最大攝氧量運動 5 小時後,肝醣已降至一開始水平的 10% 左右。我們需要補充碳水化合物,思考與行動才不會受到影響。如你所知,攀登期間每天攀爬時間經常遠超過 5 小時。

路線途中

在理想的世界裡，我們每小時會攝取 70 公克碳水化合物，以補充攀登期間每小時燃燒的 400~800 大卡熱量，這相當於每小時至少吃 4 小包能量膠。高山攀登與理想世界差距極大。若是沿途設立補給站的賽事，運動員可以每小時補充 70 公克碳水化合物，但這對登山者而言並不可行。即便每小時攝取熱量達 100 大卡（1 個典型能量膠包裝），也遠遠不夠。事實上，對於持續時間超過 5、6 小時的活動，生理學家建議，應該以每小時至少補充燃燒熱量的 50% 為目標。

強度低、持續時間長

在一整天或多天行程裡，你大部分時間需維持可交談的速度。在這種情況下，你應該頻繁攝取少量食物，且重視碳水化合物、蛋白質、脂肪三者的平衡，像是三明治或捲餅。什錦果仁也是均衡營養的不錯選擇，能量膠與能量棒也可以發揮效用。每次進食時都喝一點水。

強度高、極端高海拔

對於海拔 5,500 公尺以上的高強度運動，以及 7 千公尺以上的所有強度，盡量只吃碳水化合物。如果你選擇了這條艱辛的道路，請嚴格遵守每小時最少吃 1 包能量膠的準則。為了遵守此原則，我們使用手表鬧鐘提醒，並將能量膠放在外套口袋方便取用。如果可以，每小時可吃最多 3 包能量膠。超過 3 包可能令你想吐，特別是在從事高強度運動時。不要用咀嚼軟糖取代能量膠。這些軟糖吃起來像糖果，因為它們就是糖果，成分是單一碳水化合物，這會導致血糖劇烈升降。

置身高海拔時，碳水化合物是唯一仍可有效代謝的營養素，如果你停止或懶得攝取足夠的碳水化合物，必然會遇到撞牆期。你會同時失去動力、協調性與耐力，這對登山者來說非常危險。

遭遇撞牆期

文斯·安德森

這是我們攀登魯帕爾山壁的第三天，我已準備投降。我幾乎無法移動，海拔高度打敗了我。史提夫說我應該吃點東西，我已經很久沒有進食。但我拒絕了，我能量低落肯定是高海拔造成的。我們今天已攀登 18 個小時，我剛又跟著史提夫在 6,096 公尺處完成 3 段繩距的同時攀登。

我與史提夫共享食物與水壺。他知道我還沒吃到今天表定的份量。他老早就按照規畫用完餐。

「吃一條營養棒吧！」他看著我滿臉懷疑的表情，如此要求。我同意開始大口吃起能量棒，並搭配一些高熱量代餐飲料。

當史提夫再次領攀時，我感覺自己恢復精力了。大約 20 分鐘後，我彷彿換了一個人似的。我恢復狀態後，我們繼續攀登 6 小時至露宿處。三天後，我抵達了海拔 8,126 公尺的南迦帕爾巴特峰山頂。

我嚴重撞牆且未發現徵兆。我能量低落的元凶，或許不是海拔高度，而是我沒有按時進食飲水以補充攀登所需的營養。我沒有照著計畫走。幸好我有好夥伴，他發現了這一點，幫助我避免一次高山攀登挫敗。

在很容易恢復的情況下，我經常多日只吃最少的食物，只要之後再吃一頓大餐，又可以撐好幾天。但這不適合多日攀登行程，因為你吃下的食物僅能應付今天與明日的路程。那天早上的熱量赤字，令我在下午付出慘痛代價，我甚至認為自己得放棄攀登並下撤。有時候，我們很難意識到自己的愚蠢與錯誤。

在攀登巴基斯坦南迦帕爾巴特峰（8,126 公尺）魯帕爾山壁的第三天稍早，安德森吃了一根營養棒。拍完這張照片約 6 小時後，他遭遇到撞牆期。照片提供：浩斯

安德森是國際山岳嚮導聯盟認證的登山嚮導，也是登山嚮導服務 Skyward Mountaineering 的創辦人兼老闆。詳見網址 www.skywardmountaineering.com。文斯熱愛他的果汁機且經常參與單速登山車競賽，他除了身為人夫，也是三個健康男孩的父親。

能量膠與代餐奶昔最適合移動時使用，露宿則最好吃簡單食物。每個人對於高熱量奶昔與能量膠的耐受度都不同，難以適應這類食物的人，請在攀登期間嘗著輪流吃簡單天然食物（飯糰、捲餅）與這些「科學加工食品」。休息時請選擇天然食物，例如無鹽烘焙堅果、果乾、低鈉湯品、白麵條、乾燥餡料或含糖奶茶等，這些都是簡單、易消化且富含碳水化合物的食物。

斯韋特與貝克斯挑戰 60 小時攀登丹奈利峰（6,194 公尺）Slovak直行路線的前一晚 8 點，兩人的表情看來一點都不輕鬆。照片提供：浩斯

攀登常見食物的熱量

為了幫助你選擇適合的訓練與攀登食物，我們在附錄整理了登山者經常攝取的各種食物，這些表格依照早中晚餐的順序與每 100 克重量所含熱量排列。正如我們先前所說，高山攀登經常遭遇的困境是，無論什麼形式的食物，重量都不輕。你需要多少食物，才能提供足夠能量完成特定路線？你在過程中可以吃多少？依賴過往累積的經驗，以及善用身體脂肪儲備的生理適應，能夠幫助你減輕背包裡的食物重量。附錄的表格可幫助你選擇重量效益最大的美味食物，如此一來，你便可制定適當菜單，滿足訓練與攀登前中後的各種營養素攝取需求。訓練是你大膽試驗的時刻，請找出最適合自己的營養策略。

補水

我們經由呼吸、排尿、排便與流汗正常排出水分。在高海拔地區，你從呼吸流失的水分比平地來得多，嘔吐與腹瀉流失大量水分也很常見。高山攀登期間流汗，代表你穿了不合適的衣服。你應該將流汗視為浪費水分。

根據我們的經驗，許多人在訓練與攀登期間都會過度補水。如果你在訓練或高山攀登期間經常進食，那或許不必考慮額外補充水分，只要每次進食時喝些水即可。儘管大家普遍認為尿液應該清澈、量大，但理想顏色應該是淡黃色（假設你沒有攝取維生素或其他造成尿液變色的食物）。我們給

高山攀登飲食的案例分享

史提夫·浩斯

以下是我絕佳的三次攀登表現，很大程度上受益於我和夥伴在營養補充方面大致都做對了，而我們犯的錯誤，我們都撐過去了。儘管沒有任何路線是完全相同的，但這些不同範例裡的思考過程與解決問題的方式幾乎是相通的，而這正是我分享這些例子的原因。

60 小時不過夜攀登 Slovak 直行路線的營養補充

Slovak 直行路線是丹奈利峰最花時間、最困難的路線，必須爬升 2,438 公尺，前 1,524 公尺是需要技術的冰雪與混合攀登。2000 年，我、斯韋特與貝克斯成功完成不帶露營裝備完攀這條路線的目標，以 60 個小時從我們的冰河營地爬升至南壁頂端。

我們的營養策略主要根據威廉·沃恩 (William Vaughan) 博士的建議，他在 1986 年與其他人共同創立營養食品公司 PowerBar，並於 1989 年推出 GU 能量膠。他給馬克的建議是，每 60 分鐘吃一包 GU 能量膠。我們總共攜帶 146 包能量膠，假設 48 小時內每人每小時會吃掉一包。我們完攀後還剩下一堆能量膠，並未達成我們的目標。第二天晚上接近攻頂前的技術攀登路段時，我們遭遇嚴重撞牆，部分原因在於我們經常停止進食。我們的飲食法不是最理想的，而這是攀登過於困難與未能嚴守紀律所致。

我們在爬升中停下來泡茶、吃飯與休息 4 次，時間間隔有些不規律。身體勞累與高海拔帶來的噁心感，加上喝冷水，導致我們很難將冰涼的黏稠凝膠吞進肚子裡。如果可以重新再來一次，我會調整以下幾件事：

- 路線的底部很簡單，一開始能爬很快，此時可以只吃能量膠。
- 休息時，除了喝茶與湯外，我應該攝取一些三大營養素均衡的代餐奶昔。或是吃一些真正的食物，例如添加蛋白質與脂肪、能夠迅速料理

在攀登 8 小時後，貝克斯與斯韋特飲用甜茶（添加奶粉）補充水分。照片提供：浩斯

的義大利麵。

- 在最艱難攀登期間（第一個晚上），我應該堅持攝取均衡的全天然食品，因為攀登速度並不快。
- 在痛苦的凌晨時段，我應該補充咖啡因，巧克力咖啡豆是不錯的選擇。
- 在最後爬升 1,219 公尺的陡坡健行，我應該攝取大量添加咖啡因的能量膠，以完成通往山頂的路線。我應該在不嘔吐的情況下盡可能強迫自己多吃凝膠，4 小時內大概 5 或 6 條。

如果試圖按照每小時 70 公克的規則，每小時攝取 300 卡熱量，代表 3 個人 48 小時得吃 540 包能量膠，而這個重量超過 18 公斤，以丹奈利峰所需的技術攀登而言，顯然超出負荷。更別提連續 48 小時、每小時吃 3 包有多困難。這帶來了一個問題：如果每小時吃 3 包能量膠並以最快速度攀登，你能在 15 小時內完成 Slovak 直行路線嗎？我相信有人做得到，但憑藉的不是更多食物，而

加里博蒂攀登福克拉山（5,304 公尺）25 小時後即將抵達山頂，遠勝過先前最快攀登紀錄 7 天。照片提供：浩斯

是更好的體能、更高的效率，而這自然會降低熱量需求。

福克拉山速攀

2001 年，我與加里博蒂攀登阿拉斯加州福克拉山無限支稜路線時，配戴了心率感測器。當時這個感測器可以記錄長達 48 小時的最大、最小與平均心率。我們從靠近路線底部的營地出發，抵達山頂，然後下降至 Sultana 稜，越過克洛森山（Mount Crosson），最後回到 Kahiltna 基地營，總共耗費 45 小時。這段期間我的平均心率為每分鐘 146 下，接近我的有氧閾值。我們在攀登期間僅吃能量膠，休息時才食用橄欖油調味的即食馬鈴薯泥與速食湯。很明顯，如果沒有持續補充碳水化合物，新陳代謝系統根本無法支持我以如此快的速度完成攀登。

攀登 K7 峰期間的最大心率

2003 年與 2004 年，我在巴基斯坦多次嘗試攀登 K7 峰期間配戴了心率感測器。可惜的是，這款感測器是便宜款式，無法長時間紀錄數據。儘管我感覺自己盡力程度很高，但在 6 千公尺以上的高度，我的心率很難超過每分鐘 135 下。在高海拔地區，你的身體不會允許心率升到更高，原因將於下一章討論。成功登上 K7 峰的那一次，我在 41 小時往返時間內以最大心率 50% 以上的強度攀登。

在多次嘗試攀登 K7 峰的途中，我幾乎吃光所有的碳水化合物凝膠，因為真的非常辛苦。我在攀登休息時也食用橄欖油（儲存於 Ziploc 雙層保鮮袋裡，因為油在低溫中會凝固）調味的即食馬鈴薯泥與速食湯。

你的建議來自《跑步知識》作者諾克斯，他身兼極限耐力運動員、醫生與醫學博士。諾克斯指出，在訓練與超馬比賽時，最好只喝白開水且口渴時才喝。

「美國飲食協會」（American Dietetic Association）與美國運動醫學會的建議較為傳統。他們的補水準則如下：

- 運動前 4 小時，每公斤體重飲用 5~7 毫升的水。這意味著 68 公斤重的登山者需要 350~500 毫升（1.5~2 杯）的液體。
- 在運動期間，應避免體內水分流失超過體重的 2%。對於 68 公斤重的登山者，這意味著運動過程減少的水分重量不超過 1.36 公斤或 1,360 毫升。
- 從攀登返回時有點脫水是正常、可接受的，而且我們通常如此規畫。我們將在下一段解釋如何準確測量脫水。
- 對於持續超過 1 小時的運動，請喝含有 6~8% 碳水化合物

自製營養棒

以下是伊娃・浩斯過去幾年來一直製作的營養棒（無需烘烤）簡單食譜。這比市售能量棒便宜，可隨自己的口味調整，食材簡單又營養。你可以參考食譜，根據個人需要調整。僅需一部食物料理機或攪拌機、蠟紙與食材就能製作，完成一批營養棒約需 30 分鐘。不妨試試！

高蛋白棒

1/2 杯（烤）杏仁

1/2 杯腰果

16 顆棗子

8 粒無花果

1 茶匙蜂花粉，用於補充維生素與礦物質。如果你對蜜蜂或花粉過敏，可不添加。

以鹽／胡椒調味

作法：將所有原料放進食物調理機並充分絞碎。放在蠟紙上，以蠟紙包覆並壓成一大塊。切成條狀，用紙或鋁箔紙包起來，放冰箱冷藏。

高蛋白巧克力棒

1/2 杯腰果

24 顆棗子

2 湯匙巧克力粉

2 湯匙黑巧克力片

1 茶匙蜂花粉，用於補充維生素與礦物質。如果你對蜜蜂或花粉過敏，可不添加。

以鹽／胡椒調味

作法：如上所述，但最後加入巧克力片並用手攪拌。

碳水能量棒

2 杯燕麥片

1/4 杯切碎的腰果

8 顆棗子

1/4 杯葡萄乾

1/4 杯龍舌蘭糖漿

1/4 杯花生醬

2 茶匙蜂花粉，用於補充維生素與礦物質。如果你對蜜蜂或花粉過敏，可不添加。

以鹽／胡椒調味

作法：用小平底鍋慢慢加熱龍舌蘭糖漿與花生醬。在食物調理機放入棗子與葡萄乾絞碎，然後加入其他食材，絞碎多次。食材應充分混合，但不要磨得太碎。放在蠟紙上，以蠟紙包覆並壓成一大塊。切成條狀，用紙或鋁箔紙包起來，放冰箱冷藏。

與電解質的混合飲料。

無論你是用秤測量流失水分，或是任由口渴程度引導，最好持續少量飲水。在理想情況下，你可以透過消化系統吸收的水分，每小時最多是 800 毫升。比起溫水或熱水，冷水更容易被消化系統吸收，這或許是你口渴時想喝冷飲而非熱飲的原因。

測量水分流失

測量你在特定訓練日流失多少水分非常容易，只要在訓練前後各量 1 次體重即可。假設你運動時沒有攝取大量食物，那運動前後的體重差異就是你流失的水分重量。1 公升的水重約 1 公斤，如果訓練過程中減少 0.8 公斤，代表你流失 0.8 公升的水。建議你測量一下自己的數值，因為每個人對水分的需求差異極大。透過這個方法，你也可以迅速得知每次訓練後需補充多少水分。

高海拔地區水分流失

據我們所知，從未有人直接在海拔 6 千公尺以上測量因呼吸流失了多少水分。但根據經驗，我們發現登山者每日攝取約 4 公升的水便能表現良好，即便在 7 千公尺以上，每日靠 2 公升液體也可以應付過去。部分專家建議在極端高海拔地區每天需飲用 6 公升的水，但這在現實層面並不可行，因為攀登時不可能融化那麼多雪，你也無法喝下那麼多水，我們將在下一章詳細討論。

過度補水的危險

有次史提夫擔任嚮導，帶領一支隊伍首征丹奈利峰，有名隊員反映自己身體虛弱、食欲不振、疲勞與協調性變差。身處海拔 4,328 公尺，他們一度以為這名隊員出現了高山症

攀登 Kanchungtse 峰（即馬卡魯 II 峰，7,678 公尺）西北壁新路線的前一晚，安德森融化積雪補充水分。照片提供：浩斯

2011 年，在成功攀登尼泊爾梅樂峰 (Mera Peak，6,476 公尺) 後，斯洛維尼亞 - 美國馬卡魯峰遠征隊高舉啤酒慶祝。照片提供：浩斯

的早期徵兆。在全面了解病史後，他們認為他得了低血鈉症，也就是血液中的鈉含量降至危險水平。原來他在一週內每天固定喝下 6 公升液體，以白開水為主，結果排出太多尿液，以至於身體電解質失衡。他們開始餵他喝湯、吃鹹食，並在他的水壺裡倒進運動飲料。他在 1 天半內恢復，並在 5 天後成功登頂丹奈利峰。

我們在遠征時會飲用大量的水，因此在基地營一定要經常在冷熱飲品裡添加電解質沖泡粉（但不必每次都這麼做）。由於多數攀登持續時間都很短，通常不到幾天，因此不需要將電解質粉帶到基地營以上的營地。除非你想讓難喝的水變得可以入口，或是預期自己會在基地營上方待兩週以上（如攀登丹奈利峰西拱壁）。

酒精攝取

我們認識的登山朋友大多喜歡喝酒。從營養學角度來說，酒精不含營養素，但每公克含有 7 大卡熱量。多數人喜歡在用餐時搭配啤酒或葡萄酒。訓練時或許可以改喝淡啤酒（酒精濃度較低），且限制自己每天僅能喝 1 杯。訓練與攀登期間戒掉所有酒精飲料，或許是不錯的主意。酒精會抑制免疫系統，且可能減少肌肉蛋白質合成。對訓練期間的運動員來說，喝 3 種以上的酒精飲料必然會導致生病。

帶酒到基地營已成傳統，或許是為了慶祝登頂，但常常還沒登頂就被喝完了。在基地營小酌一杯也有好處，可以放鬆身心。睡前與朋友喝一杯，可以放鬆睡個好覺。或者，正如我們常聽到的：提升士氣是無價的。

維生素、礦物質與營養補充品

許多登山者服用維生素與礦物質等營養補充品，認為這有助於預防傷病、加速恢復，或是提升表現。儘管膳食補充品產業每年商機高達 280 億美元，但沒有任何經同儕審查的科學研究顯示維他命或礦物質攝取量超過美國每日營養素建

議量（USRDA）能夠提升表現。相反地，不少研究指出，我們體內的維生素轉換不受運動影響。

來自食物的維生素

維生素與礦物質的最佳來源始終是食物。一般來說，飲食均衡的人並不需要補充維生素與礦物質。運動量比較大的人通常吃得也比較多，而吃更多食物，也會連帶獲得更多維生素與礦物質。然而，對於要控制熱量攝取、旅行或遠征的人，在營養素不足的情況下，補充維他命或許是明智之舉。我們自己就是這樣做的。

登山者需要的維生素

登山者可能有一些特殊需求如下，此時服用維生素營養品是不錯的方法。

- 長途旅行中一直吃相同、不夠營養的食物。
- 試圖抵銷自由基傷害，特別是在高海拔地區與更大運動量的情況下。
- 遠征登山者很容易缺鉀，因為鉀僅存在於乳製品或新鮮水果裡。瀉藥與利尿劑會導致鉀離子流失，例如常用於協助適應高海拔的乙醯唑胺藥物。各類型運動員都常缺鉀。
- 約 21% 的女性缺鐵，而訓練似乎會增加缺鐵風險。女性運動員及其醫生應密切監控她們的鐵與鈣攝取是否足夠。鐵攸關細胞層級的氧氣運輸與利用，對所有人都很重要。我們遠征時也無法吃到綠葉蔬菜與肉類，而這是鐵最常見的來源，還好我們可以輕易取得果乾與豆類等高鐵質食物。
- 我們建議大家在遠征前檢查血清鐵蛋白（血液的鐵質水平），因為有大量證據顯示鐵濃度過低可能減緩高海拔適應並妨礙運動表現。這是因為體內鐵質耗竭，也就是缺鐵性貧血的前身。檢測時，除非你表示想找出自己是否鐵質耗竭，否則大部分醫生只會注意你是否有缺鐵性貧血。僅檢查血紅

素或血比容＊數據，無法提供你足夠資訊去評估自己的鐵質狀態。

● 部分研究指出，運動員需增加維生素 B 攝取以因應大量運動，但只要你攝取足夠的碳水化合物，應該就沒什麼問題。順帶一提，所有能量棒都有添加維生素 B 群。

選擇綜合維他命

為你的飲食尋找完美補充品時，請檢查以下事項。

● 補充劑需涵蓋美國每日營養素建議量的所有維生素與礦物質。

● 避免單一成分超量的營養補充劑，因為不同成分可能會彼此競爭進而影響吸收。鈣與鐵便是一例，鐵會抑制鈣的吸收。最好在一天的不同時間分別補充，因為多數礦物質會互相競爭。一般認為，綜合礦物質或綜合維他命無法被百分百吸收。

● 購買美國藥典（USP）認證的商品，這能確保維生素是可在你體內適當溶解的類型。

● 維生素 A：主要來源應為 β-胡蘿蔔素（而非直接攝取維生素 A，即視黃醇）。

● 維生素 C：沒有證據顯示每日攝取超過 250 毫克有好處。

● 維生素 E：一種重要的抗氧化劑。如果不吃大量高脂肪食物，便無法從飲食獲得。每天攝取量不要超過 100~200 國際單位（IU）。

● 隨餐服用維生素。

● 50 歲以上：訓練期間請選擇含維生素 B6 與 B12 的無鐵配方。在高海拔遠征期間可服用含鐵補充劑，以確保進入高海拔時身體有足夠的鐵製造新的紅血球。

推薦給登山者的補充品

咖啡因！

咖啡因是登山者提升表現最常用的補充品，而這背後是

有根據的：大量研究顯示耐力因此增加了 10~20%，也延後力竭出現的時間達 10~20%。大家一開始認為這與咖啡因提升燃脂效率進而保存肝醣儲備有關，但最近研究指出，咖啡因可能是透過刺激中樞神經系統的方式發揮作用。運動期間與之後的認知功能與反應時間也會改善。

針對劑量的研究顯示，增加咖啡因劑量不會提高正面效果。更多並沒有更好。與一般看法相反的是，沒有研究指出經常攝取與不攝取咖啡因的人在運動表現上有不同的變化。研究證實：**適當**攝取咖啡因不會影響排尿或體內水分狀態，也沒有利尿效果。這似乎與多數人的經驗相反，但請注意一點：對體重 70 公斤的運動員來說，咖啡因適當攝取量的定義為 140~210 毫克。我們認識的大多數人每天都超出這個數值，舉例來說，星巴克小杯濾掛咖啡便含有 180 毫克咖啡因。

維他命 I *

登山者第二常見的補充劑是非類固醇消炎藥，例如布洛芬與萘普生。除了急性傷害外，平時應避免使用這類藥物。研究顯示它們會干擾肌肉再生與成長，這會影響訓練，除此之外，甚至可能造成腎臟健康問題。這類藥物可能增加女性罹患低鈉血症的風險，也就是血液裡納含量降至危險水平。你可能需要連續數週或數月每天服用大量非類固醇消炎藥，才會產生上述負面影響。我們多數人都有依賴這類藥物一段時間的經驗。

＊編註：布洛芬英文名 ibuprofen 的首字母為 i，而由於一些運動員會習慣性服用布洛芬，因此這類消炎藥又稱為維他命 I。

補充蛋白質

支鏈胺基酸可見於蛋白粉與許多運動後恢復飲品。研究證據顯示，在運動期間與之後攝取支鏈胺基酸（特別是白胺酸），能夠最有效促進肌肉蛋白質合成與肌肉恢復。在低熱量減重飲食期間，或在高海拔地區肌肉耗損成為問題時，更需要補充支鏈胺基酸。

將乳清蛋白混入富含碳水化合物的液體（如果汁或能量飲料），能夠帶來絕佳效果。飲用時機包括：長時間訓練的下半段、訓練結束後，以及健行途中與待在基地營時（1 天 1

或 2 次）。這些飲料非常好喝、易於消化，是你賣力運動時的絕佳補充點心。研究顯示補充支鏈胺基酸能加速恢復、減少肌肉損傷與痠痛，但背後機制尚不清楚，科學家正努力在這方面進行更多研究。許多人認為原因在於支鏈胺基酸是骨骼肌的能量來源，因此運動時很容易被代謝掉。當肝醣儲備與碳水化合物能量來源減少時，身體也會動用更多支鏈胺基酸。白胺酸（其中一種支鏈胺基酸）似乎特別能打開肌肉蛋白質合成的開關，但所需劑量遠超過多數能量棒與能量膠的含量。白胺酸不太容易補充，原因之一是味道很苦。乳清蛋白是白胺酸的良好來源。只吃植物性食物的運動員特別應該考慮補充支鏈胺基酸。

抗氧化劑

　　許多登山者會補充抗氧化劑，特別是維生素 C 與 E。維生素 E 或許是我們唯一需要的抗氧化劑，因為我們需要吃大量動物脂肪才可能攝取足夠的量，但每日攝取量不宜超過 100~200 國際單位。研究證據顯示，肌肉細胞會適應與訓練相關的自由基活動增加，而你不希望抑制這些適應，因為它們可以保護肌肉免受自由基活動傷害。大家普遍認為，這些適應在維持細胞活力方面扮演重要角色。

　　近來科學不再積極主張抗氧化劑的價值，甚至表示自由基傷害細胞是觸發身體修復受損組織的正常過程。在開啟抗氧化潮流的那一項研究中，研究者要求經驗豐富的自行車手攝取 1 公克的維生素 C，後來這群人耐力下降。

　　簡言之，沒有研究顯示抗氧化劑能提升運動表現，但高海拔地區或許是例外。最近一些研究指出，在食物攝取量偏低、氧化壓力增加，且運動需求攀升的情況下，補充抗氧化劑能帶來整體正面效益。我們在高海拔地區會服用抗氧化劑嗎？會。我們會推薦其他人前往高海拔時服用嗎？會。如果**不在**高海拔地區，你還需要服用嗎？或許不需要。多數人維生素 E 攝取量都太低，建議用新鮮水果、蔬菜與葵花籽補充。

益生菌

我們旅行總隨身攜帶益生菌，不僅限於遠征時。當你旅行期間久坐不動與處於高海拔地區時，萎縮性胃炎是常見問題，而任何增加腸道益菌的東西都有幫助。益生菌也有助於緩解腹瀉，並幫助腸道在服用抗生素後恢復（如果你有服用抗生素來治療腸道疾病的話）。我們並未找到針對高海拔的益生菌研究（儘管針對其他族群已有不少報告），但我們有許多服用益生菌而受惠的經驗。

巴爾蒂斯坦（Baltistan）是巴基斯坦最高峰所在地區，以杏園與蘋果園聞名。當地果乾富含碳水化合物，是健行與高海拔攀登必備美食。照片提供：浩斯

高海拔地區的特殊營養注意事項

概略來說，高海拔地區最棒的食物，就是你能吃下的食物。高海拔飲食是一項艱鉅挑戰。當我們竭盡全力才能吃下一些東西（任何食物都可），還得忍住不要吐出來時，所有科學指引都是奢談。我們看過登山客吃各種奇怪食物，包括小包裝的奶油乳酪、糖霜、Spam 午餐肉罐頭與洋芋片等。有些人會說吃垃圾食物總比什麼都不吃好，我們則認為吃不好的食物（高脂、高鈉或其他難消化的食物）會給身體帶來更多壓力，這比什麼都不吃更糟糕。

營養學家建議，限制熱量攝取的運動員每公斤體重至少要攝取 1.5 公克蛋白質，以減緩肌肉流失。其中一組科學家正進行研究，試圖了解此蛋白質（富含白胺酸）攝取量是否也有助於預防高海拔肌肉耗損。該研究尚未完成，但我們認為白胺酸可能有所助益。

據我們所知，包括作者在內的多數高山攀登征戰老手都建議在高海拔地區盡量吃簡單、天然的食物。

有目的地吃

你可以打造完美的機器，但要是無法補充燃料，就什麼事都做不了。想要爬得更好、更安全，營養的重要性不亞於訓練。今日高山攀登者理解營養的方式應該不同於前人。這是你提升攀登難度的關鍵。

與彼得‧哈伯勒的對話

史提夫‧浩斯

2012 年 11 月，我與偶像哈伯勒在奧地利利恩茲 (Lienz) 的一家旅館聊了兩個半小時。出身奧地利的他，最為人熟知的身分是萊茵霍爾德‧梅斯納爾的登山夥伴。兩人在登山領域取得多項突破，包括 1969 年以 10 小時登頂艾格峰北壁（顯然仍是繩隊攀登的最佳紀錄），首次以阿爾卑斯式攀登 8 千公尺高峰（1975 年的加舒爾布魯 I 峰），以及 1978 年無氧首攀聖母峰。在我面前的哈伯勒是健康的 70 歲長者，擁有一頭濃密灰髮。他興高采烈地和我聊天，並安排我們在這家特別的旅館會面，因為他說這裡有提洛爾邦 (Tyrol) 最棒的燉牛肉（又辣又美味，可搭配玉米粥），以下是我們對話節錄。

彼得：我會在齊勒塔爾阿爾卑斯山脈 (Ziller Alps) 進行大量訓練〔他出生並居住於提洛爾邦的齊勒河谷〕，並攀登這些非常長的山脊混合路線，這便是為何我能在混合地形快速移動的原因。對我來說，這就是最好的訓練。你必須謹慎小心，學會如何找出最佳路線、如何因應鬆動岩壁等。我還通過所有登山嚮導考試，學到安全、良好的繩索技術，以及關於冰河與雪崩的知識等。另一方面，我與其他人一起攀登艱難的路線，梅斯納爾便是其一。

在我那個年代，所謂的訓練就是快速爬上陡峭山坡，然後快速下降。另外也包括登山滑雪，這我也做了很多。我們沒有心率感測器，也沒有電腦。現在的人很可憐，他們要看查天氣狀況、傳訊息給朋友，還要下載一些東西到電腦裡。我們只需要專心登山，這是好事。

我只懂爬山，其他什麼事都沒做。我的私生活可用一團糟來形容。我交過女友，但當她們要我在山岳和她們之間做選擇時，我的回答總是：「對不起，我選擇爬山。」

我體重向來很輕。現在體重和 16 歲一樣，才 63 公斤。我認為這有助我爬升，塊頭太大反而不好。庫庫奇卡與庫特‧迪姆伯格 (Kurt Diemberger) 遠征前會增重。我不喜歡這樣，從沒做過。

我反對以大隊伍浩浩蕩蕩登山，聖母峰除外。攀登聖母峰時，我與梅斯納爾是奧地利大隊成員，我們是該季唯一獲准登山的遠征隊。遠征期間，我們在基地營只看到 4 個徒步旅行的人。在所有遠征中，我通常都只有 1 個隊友，最多 3 個（在金城章嘉峰）。我非常喜歡小隊伍，簡單就好。一切以簡單為原則。

我總用滑雪杖登山與健行，讓我的膝蓋可以撐更久。我無時無刻都在做嚮導工作，總是使用雪杖。我沒看過其他人用滑雪杖進山與下山。

1975 年挑戰隱峰*時，我們根本不顧後果。當時有醫生說，我們的大腦可能有損傷，返家後可能認不得太太，或是不知道這是自己的家。我對他們的意見沒什麼興趣。很早以前我們就一直找一位醫生瑞蒙德‧馬格雷特 (Raimund Margreiter)，他對我說，「彼得，你一定做得到。」他 1978 年與我們一起走到聖母峰基地營。而且，別忘了一點：我們熟知的雪巴人在聖母峰高處沒有使用氧氣瓶，瑞士登山隊過去嘗試攀登聖母峰也沒用到人工氧氣。1938 年，弗里茨‧魏斯納 (Fritz Wiessner) 嘗試攀登 K2 峰時也採無氧方式。1953 年，赫爾曼‧布爾首攀南迦帕爾巴特峰時同樣沒用氧氣瓶。同年挑戰該山峰、爬到相當高度的馬蒂亞斯‧瑞比斯 (Matthias Rebitsch) 也告訴我們，我們一定做得到。

這麼多前輩的鼓勵，代表我們應該試一下！我們不確定能不能以足夠快的速度無氧攀登加舒爾布魯 I 峰或聖母峰，但我們非常努力訓練。當時的方法並不科學，無法與現在相提並論，但我真心認為我們的訓練很棒。訓練令我達到前面提到的成績，也讓我活了下來。當然，也得感謝幸運之神的眷顧。運氣、好友與好隊友，這些要素缺一不可。

*譯註：隱峰 (Hidden Peak)，即加舒爾布魯 I 峰。

邁克爾‧達赫爾（Michael Dacher）與哈伯勒 1985 年攀登南迦帕爾巴特峰（8,126 公尺）後合影。照片提供：哈伯勒個人收藏

成功會令你成長與提升。

我和萊茵霍爾德根本沒有討論過聖母峰訓練。他做自己覺得有幫助的事情，例如跑步，他不喜歡滑雪。

1978 年前往聖母峰前，我非常努力地訓練。我在滑雪學校工作，那裡有大約 150 位教練，而我擔任總教練，必須每天安排訓練。我的老闆讓我整個冬天都不必工作，好讓我專心訓練。即便不必工作，他還是付我全薪並檢查我的訓練日誌。我幾乎每兩天就登山滑雪 2 千公尺，這是一條即便天氣不好也可以進行的特殊路線。每隔 3、4 天，我的老闆就會檢查我的訓練狀況，要求查看我的訓練日誌，但他依然付給我全額薪資。我在聖母峰的體力表現都得歸功於他。

我們在聖母峰基地營總共住了 3 個月。我們是山上唯一的遠征隊。我們最後一次嘗試登頂前，先抵達海拔 7,200 公尺的三號營，我們充分適應高海拔。從南坳到山頂約耗費 6 小時，我們只在「希拉瑞之階」（Hillary Step）使用了一條繩子。我們那次只帶一條 20 公尺長的繩子，用在確保上。

在聖母峰時我很害怕。我嚇到了。前一年我結婚了，剛生一個小孩。我記得，有次我們穿過坤布冰河抵達 6,100 公尺的營地。第二天一早攀登狀況不錯，我們來到西冰斗並搭起帳篷，但天氣變差了，開始出現白矇天。我們沒辦法好好固定帳篷，風太大了。我們整晚都坐在裡面撐住帳篷，我怕死了。我心想，「如果上面情況也這樣，我就不去了。」第二天天氣放晴，但我對自己說：在這座山上，凡事要非常小心。

1978 年攀登聖母峰時──那是很久以前的事了，那時我們是首先使用塑膠靴的人，這是那時最輕的靴子。靴子內部是 Aveolite 泡棉，這種泡棉很難成形，靴子用了非常厚的泡棉。這是 Kastinger 出的靴子，在之後的款式中，泡棉變薄許多，但沒有先前保暖。他們現在攀登聖母峰用的靴子比我們過去穿的重上許多。我們沒帶太多裝備就去了南坳。當我們攻頂時，我沒帶背包，沒帶保溫瓶也沒帶水，只有一部相機。我們穿著羽絨服，很輕卻非常保暖！我們腳上穿的是海豹皮雙層靴，手上戴的是奧地利 Dachstein 的羊毛

哈伯勒與浩斯在奧地利利恩茲一家旅館餐廳享用完燉牛肉。照片提供：浩斯個人收藏

連指手套，一切都非常保暖。

我在山頂不是很舒服，15 分鐘後便離開了。我以滑行方式返回，但滑行會讓你過於靠近康雄壁，所以我偶爾會停下來，往右走，然後再次滑行。從山頂到南坳花了我 1 個小時。那天晚上我不太舒服，而萊茵霍爾德眼睛灼傷了，因為他沒戴太陽眼鏡拍攝了很久。過了糟糕的一晚後，沒睡覺的我們終於下山了。

在聖母峰時，我並不覺得這次攀登是什麼創舉。或許萊茵霍爾德有意識到這件事，但我完全沒感覺。畢竟我們早就知道瑞士隊也曾爬到南坳。1930 年代的魏斯納肯定也能無氧攀登 K2 峰。他身強體壯、移動迅速，且心智堅強。我有幸多次遇到他。魏斯納是很棒的人，他在 K2 峰的表現令人敬佩。

我們從聖母峰返回後就在蘇黎世大學醫院接受詳細測試。我們當中有幾個人曾登頂聖母峰，其中一些人使用了人工氧氣。我記不清楚前一天晚上喝了多少酒，隔天就直接去醫院。在跑步測試開始前，他們對我們的腿部進行肌肉切片檢查，這非常痛，導致我們一時無法跑步。整件事非常

好笑，我們不斷打鬧，最後還是上了跑步機進行測試。結果顯示，萊茵霍爾德的數據最差。後來他們將我們送入減壓艙，從 6 千公尺開始。當然，我們那時適應早已消除了。當他們將高度升到 8,500 公尺時，我們唯一要做的事是不斷簽名，一直到他們停止測試。我們走出艙室，他們給我們看結果：我們後來已經無法寫好自己的名字。但當我們還在艙室時，他們問我們是否覺得可以把名字寫對，我們回答當然可以啊。你從這件事就可以看出我們可能發生了什麼事。

我記得，對付艱難路線時，我通常會帶一顆蘋果與一根胡蘿蔔。我的朋友則會吃火腿起司三明治。當我們攀登艾格峰時，我們不帶背包，只帶一根繩索、4 或 5 根岩釘與一些螺旋冰釘，口袋裡放一些腰果與葡萄乾。不帶水，因為山壁會有大量的水。我食量很小，吃得不多〔我可以作證，他的燉牛肉與玉米粥都沒吃完〕。

我鼓勵大家運用自己能取得的一切工具和方法。我總是傾聽自己的身體。我們的訓練法當然不見得永遠是對的，因為我們總是全力以赴，承受不住時會稍微減緩，但狀況一改善就再次火力

全開，有時候真的會累得半死。現在有各種工具能幫助你查看心率與海拔高度等一切資訊，我現在也會善用這些事物。

攀登讓我對自己充滿自信。小時候，我並不知道自己有一天能夠挑戰喜馬拉雅山脈。但這種對攀登高峰的渴求，想要去體驗、不怕面對各種狀況，這種不可思議的欲望讓我們得以生存。我認為，在 8,500 公尺或 8,800 公尺以上高度發生的任何事情，你，或是我，或是梅斯納爾的許多行動，都沒經過大腦，都是本能反應，而你就是會這樣做。

在金城章嘉峰山頂下方有一個小煙囪地形，可能只有 4 或 5 公尺高。當我遇到時，我想都沒想就爬了。這種本能反應來自訓練與攀登。你過去經歷越多狀況，應變方式就越本能。

我知道，布爾為了攀登做了非常艱苦的訓練。他真的是了不起的人，也很有趣。

努力訓練，攀登時用越少裝備越好，不要搞得太複雜。勇敢去做吧。大量訓練是你的靠山，甚至當嚮導也是訓練。將隊伍安全帶下山後，我通常會針對手指或肺部加強訓練。早期我從不偷懶，刻苦訓練。我也大量滑雪。在訓練時我很享受。對我來說，這並不是苦差事。我從來沒有為此生氣過。我很開心，因為看到自己的進步。

我給年輕人的忠告是：多跟能承受困境的朋友相處。比方說，當情況變壞時，達赫爾與梅斯納爾會堅強起來。他們會冷靜下來處理事情，他們真的是最棒的夥伴。

回顧過去，這些可能有點無聊，但如果時間重來，我還是會再做一次。不論是攀登艾格峰、馬特洪峰、白朗峰弗雷奈中央柱與 Grand Pillar d'Angle 拱壁，或我在凱撒山脈（Wilder Kaiser）的獨攀，我沒有什麼想改變的。

我期待有更多真正的登山者，希望如此。因為此時此刻，很少人會真正攀登高峰。現在大家都在運動攀登場館或攀岩館活動。喜馬拉雅山脈永遠是一些年輕登山者的目標，但這些年輕人也必須攀登較低的山峰。

登山為我帶來不少情緒，有幸福也有快樂，今天依然如此，攀登仍然使我激動。我喜歡登山。我喜歡置身於山巔之上。

梅斯納爾與哈伯勒正在聖母峰二號營休息，幾天後，他們首度無氧登頂世界最高峰。照片提供：哈伯勒個人收藏

ALTITUDE: CLIMBING HIGHER, FASTER

chapter 12 •

第十二章：高海拔登山——爬得更高、更快

所有攀登八千公尺高峰的登山者皆想方設法做好身體準備，以適應各種變化。極高海拔的環境如同外太空一樣陌生，運行方式超乎我們所能理解。登山者僅能盼望，持續不斷的訓練足以支撐他們探索地球最高峰的雄心。

—— 阿納托利‧波克里夫（Anatoli Boukreev），
《雲端之上》（*Above the Clouds*）

高海拔生理學基礎

讓我們回顧高海拔攀登與生理學的一些重要事實。最明顯卻最少人討論的事實或許是：不論你身處海平面附近，或是海拔高度 3 千或 8 千公尺，同樣的作功負荷，我們都需要為肌肉提供同等氧氣量。適應後的登山者在聖母峰山頂（8,848公尺）的最大攝氧量，只有他在海平面的 20%。請回想一下第三章，最大攝氧量指的是有氧與無氧能力結合的最大值，你

左方照片：1961 年，浩斯位於努子峰（7,861 公尺）高處，正在 British-Nepalese 路線進行高度適應。照片提供：普雷澤利

的身體僅能維持幾分鐘。而這直接對應到你移動的速度。在
海拔 8,848 公尺處，登山者無論做什麼事，速度都會比在海平
面慢上 80%，包括收拾帳篷與攀登雪稜等。海拔高度在 8 千
公尺以上時，通氣量（肺部吸入與呼出的氣體量）逼近肺部
生理極限，約每分鐘 200 公升。在高海拔地區，可達到的最
大心率與每次心跳打出的血液量都會減少。

登山史上有無數偉大攀登事蹟，許多人征服困難路線，
登上一座又一座高峰。他們在生理方面是如何辦到的？可能
與不可能的分界線在哪？你很快就會發現，體能水平越高，
越有利於克服極端高海拔。

想攀登高山，你必須進行適應，以習慣新的高度。你的
身體可以透過兩種方式適應：

● 增加輸送氧氣至肌肉的能力。
● 提高這些肌肉使用氧氣的效率。

氣壓與海拔高度的關係

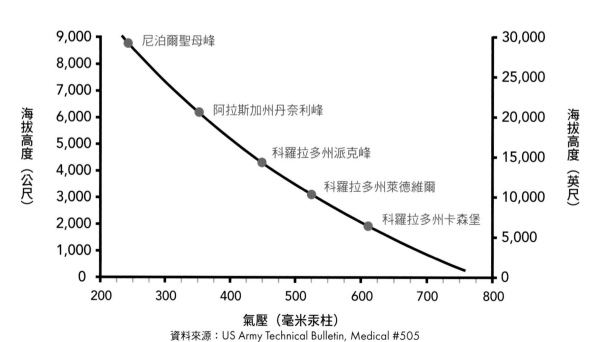

資料來源：US Army Technical Bulletin, Medical #505

第一種方式是你的身體對於高度提升的自然反應，至於第二種，只會受一件事情影響：你在遠征前做過哪些訓練。

高海拔的第一項適應

在抵達高海拔的幾小時內，你的骨髓會收到訊息開始製造新的紅血球細胞，橫膈膜加快呼吸頻率，心跳也會加速且血壓升高。這些變化非常明顯——隨著高度提升，你會感覺到呼吸與心跳明顯的變化。

新的高度立刻會刺激身體分泌紅血球生成素，觸發骨髓生成更多紅血球。新生紅血球需 7~10 天才能成熟。在這段期間，你的血漿量（紅血球量加上血漿量等於總血量）會減少。血漿量下滑最初被認為是脫水造成，目前理論則認為人體減少血漿量是為了有效提高紅血球濃度。紅血球濃度增加不代表更多氧氣送至肌肉，因為攜帶氧氣的紅血球並沒有變多，等到新的紅血球生成與成熟後，總血量才會開始增加。

浩斯與安德森於 2008 年馬卡魯峰（8,481 公尺）遠征期間進行首次高度適應攀登。照片提供：普雷澤利

值得一提的是，為了高海拔攀登而注射人工合成的紅血球生成素是非常危險的。紅血球暴增會增加血液黏稠度，導致中風的風險大幅攀升。我認為，基於風險與費用考量，不太可能有人為了攀登而嘗試此事。

最難觀察到的身體變化之一是血液鹼性增加（pH 值升高）。一旦抵達極高海拔高度，約 4,900 公尺以上，血液 pH 值會升高，原因是你的呼吸頻率加快導致過度換氣，呼出的二氧化碳超過正常量。

因應高海拔而增加氧氣輸送的機制

適應	開始適應的時間	結束時間
通氣率增加	立刻並持續	數週
心率與血壓增加	立刻	1 週
血液 pH 值升高	1~3 天，高於 5 千公尺	數週
血漿量變少 (有效增加血紅素濃度)	1~2 天	1~2 天
紅血球質量增加、血紅素濃度增加	幾小時內	10~14 天
肌肉細胞體積變小	數週	數月
微血管密度增加 (因肌肉細胞縮小了)	數週	數月
粒線體密度提高	數週	數月

研究證實，在海拔高度 5,250 公尺度過 75 天後，受試者的肌纖維體積變小、微血管密度增加。從適應角度來看非常合理，因為這能縮減氧氣從微血管運送至粒線體的距離。科學家並不清楚微血管密度在此階段是真的增加，或是因肌肉細胞變小而看似增加了。

呼吸肌肉對高海拔的適應

在高海拔地區，呼吸肌肉（主要是橫膈肌）要求的心輸出量會比運動肌肉更多。當你在海平面休息時，僅 5.5% 的心輸出量用於呼吸。但在海拔 5 千公尺處，高達 26% 的心輸出量用於心血管系統運作。顯然地，你的引擎僅 74% 馬力能用於供氧給攀登肌肉，而非 94.5%。爬得越高，身體越居於劣勢。在海平面運動時，主要限制因素究竟是肌肉接收與使用動脈血氧的能力，或是心臟供應含氧血的能力？對此運動生理學家尚無定論，但在高海拔地區，心輸出量肯定對運動帶來極大限制。

因此，我們應該透過訓練來提高橫膈肌使用氧氣的效率。在讀完耐力訓練生理學後，你肯定知道提升橫膈肌效率的最佳方法就與其他肌肉一樣，都是從事大量長時間有氧訓練。橫膈肌與心肌幾乎全由慢縮肌組成，這類肌肉對於長時間訓練的反應最佳。

橫膈肌的作功可透過最大通氣量衡量。下表前三例是1960~1961 年銀屋遠征（Silver Hut expedition）期間測得，第4 個 8,300 公尺數值則由克里斯皮佐（Chris Pizzo）博士於1981 年美國聖母峰遠征之旅測得。這些並不是嚴謹執行的科學研究，但依然提供絕佳資訊。海拔高度越高，最大運動通氣量越低。這顯示出橫膈肌在高處的作功較低。

高海拔的最大運動通氣量

海拔高度	最大運動通氣量（每分鐘）	功率
5,800 公尺	173 公升	1,200 公斤 - 公尺／分或 196 瓦特
6,400 公尺	161 公升	900 公斤 - 公尺／分或 147 瓦特
7,440 公尺	122 公升	600 公斤 - 公尺／分或 98 瓦特
8,300 公尺	107 公升	未測量

在 1981 年 8,300 公尺測試裡，皮佐博士觀察到他的呼吸非常短淺且快速，每分鐘呼吸 86 次，平均呼吸量為 1.26公升。在海平面附近，運動員一次吸入 6 公升空氣相當普遍。迅速、短淺的呼吸，被視為身體正努力減少呼吸時的作功。

請看一下圖表，可以發現登山者可產生的功率下滑。你的身體在高海拔地區的作功顯然無法與在海平面時相比。首度嘗試高海拔攀登的新手常犯的錯誤是期待身體在適應高度後能展現同等能力。這件事永遠不可能發生。

心臟對高海拔的適應

斯洛維尼亞登山隊在攻頂西藏卓木拉日峰（Chomolhari，7,326 公尺）之前進行高度適應。照片提供：普雷澤利

心臟在高海拔地區發生的適應十分有趣，有時也很矛盾。第一次抵達高海拔地區時，你會感覺心跳加速，心臟彷彿要從胸腔裡跳出來。但適應之後，你的靜止心率便會下降。依照邏輯推論，由於可用氧氣減少，你以相同速度攀登的心率應該高於低處。體能不錯的登山者，心率應該更高沒錯吧？

先別急著下定論。事實上，你的最大心率在高海拔地區會下降。大腦似乎會限制最大心率。如同在海平面，你的心臟擁有某種調節機制，會將心率維持在一定水平以下，這可能是為了防止自我傷害。隨著高度爬升，這個水平會進一步下降。最大心率下滑，會減少心臟每分鐘打出的血量，這被認為是置身高海拔早期階段心輸出量減少的主因。心臟打出的血量變少，意味著更少氧氣輸送至肌肉，連帶使得功率下滑。最終結果是你在高海拔地區爬得更慢、更費力。

讓我們回顧一下，你的身體在攀登頭幾天發生了哪些事。

- 呼吸頻率上升。
- 靜止心率上升。
- 紅血球生成素（刺激紅血球生成的激素）濃度升高。
- 紅血球開始生成。
- 爬得更高後，可達到的最大心率下滑。
- 心搏量下降。
- 相同的作功負荷，心臟需跳動更多下，才能輸送足夠氧氣至作功肌肉。

- 爬得越高，紅血球可取得的氧氣越少。
- 血漿量減少。
- 血液 pH 值上升，呈鹼性。

　　以上這些訊息都進一步證明了訓練心血管系統執行日復一日低強度工作的重要性。最針對高海拔的專項訓練，是低至中等心率與大量短淺、迅速呼吸的長天數訓練。

你在攀登時能施多少力？

　　由於你的最大心率下降、每次心跳的心搏量減少，且呼吸變得短淺，因此最大攝氧量會隨高度增加而下滑。請回想一下，最大攝氧量是你可達到的最大作功效率（即功率）。下圖清楚顯示最大攝氧量降低與海拔高度增加之間的曲線關係。請注意，在海拔高度 600 公尺以下，便可測得最大攝氧量下滑。此外，研究發現，不同個體的最大攝氧量下降幅度

海拔高度與最大攝氧量關係圖

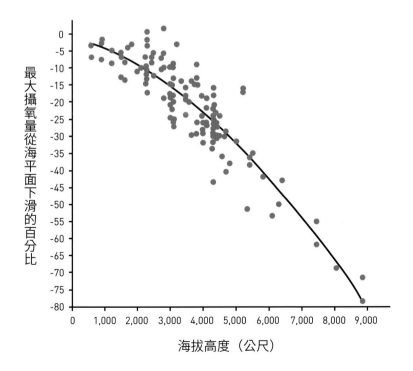

隨著海拔升高，你每一次吸入的氧氣量都會下滑。這些紅點代表研究個案（登山者）測得的最大攝氧量。從圖可看出有氧動力功率下滑（透過最大攝氧量測量）。即使是在非最大強度的施力下，有氧動力下滑 10~15% 也會對攀爬速度帶來顯著影響。當你抵達 6,100 公尺以上時，可用的有氧動力僅剩海平面的一半。資料來源：US Army Technical Bulletin, Medical #505

在幾乎所有的海拔高度都有著極大差異，特別是在
2,000~5,500 公尺之間。這是否與他們在海平面的無氧閾值有
關，非常值得進一步研究。

研究曾測量過，在 6 千公尺以下的高度，登山者自行選
擇最大攝氧量的 50~75% 做為配速，結果顯示作功能力隨著海
拔高度升高而逐漸降低。目前還沒有更高海拔的研究，但可
以推論在 6 千公尺以上應該可見相同趨勢持續下去。

如圖所示，海拔高度升高的最終結果，是運動自覺強度
會大幅升高。

最大攝氧量下滑的結果

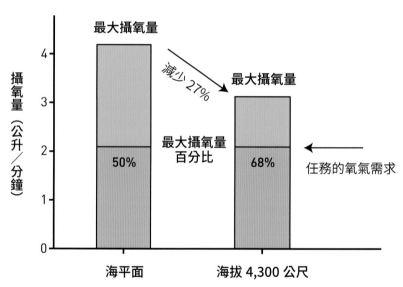

無論是在海平面或海拔高度 4 千公尺，同一位登山者完成同樣工作量所需的氧氣量都是一樣的。由於你吸入的氧氣
量變少，導致有氧動力（最大攝氧量）下滑，在高海拔攀登時就會需要更高的最大攝氧量百分比。在這種情況下，你
的最大攝氧量降低了 27%，但作功效率維持不變。維持相同作功效率的強度，從最大攝氧量的 50% 增加至 68%。也
就是說，盡力程度需提高 36%。

基因遺傳扮演什麼角色？

你經常聽到以下說法：你在高海拔地區的體能很大程度
取決於基因。確實，有些人的適應就是更快、更徹底。此個
體差異很大一部分可能是源於體型與有氧背景。從「海拔高
度與最大攝氧量關係圖」中數據的分散程度可以看出：在高
海拔地區，個體作功能力下降的程度有很大的差異。普雷澤

利的適應速度高於史提夫所有登山夥伴，但後者幾週後便能迎頭趕上。

《應用生理學期刊》（*Journal of Applied Physiology*）1994年刊登了中國青海省高原醫學科學研究所格日立醫生的一篇研究，充分顯示基因在高海拔適應方面扮演一定角色。他研究 17 名藏人與 4 名剛搬來的漢人，他們都住在藏區海拔 4,700公尺的地方。漢人的最大攝氧量（每分鐘每公斤體重消耗 36立方公分）高於藏人（30 立方公分）。但藏人在最大攝氧量時的功率高於漢人（176 瓦特 vs. 150 瓦特）、乳酸閾值較高（最大攝氧量的百分比較高，84% vs. 62%），且血乳酸水平較低。

藏人擁有較高的最大攝氧量利用率（詳見第三章），因而得以用高於漢族人的作功效率來運作，儘管根據書面數據，漢人其實更加健壯。這些是非常值得參考的數據，事實上，大家經常看到終生住在海拔 4,600 公尺以上的藏人在高海拔的攀登表現驚人。

如此一來便衍生出這個問題：這些特質是與生俱來，還是後天適應得來的？如果答案是後者，那了解適應內容與方式將非常有用，可以讓我們的訓練更有效。

醫學博士查爾斯・休斯頓（Charles Houston）在著作《爬得更高》（*Going Higher*）裡寫道：「根據我們現在掌握的知識，多數極限登山者與我們平凡人的差異很小。無論是先天基因還是接觸的環境，他們可能擁有更大肺活量或是更敏感的缺氧換氣反應……。經過多次適應後，他們的身體記住了如何適應，並且能更輕鬆、全面地適應，這些是我們今日察覺的唯一差異。」

休斯頓博士認為，高山適應能力是適應得來的。回想我們過去約 20 次的喜馬拉雅山遠征，我會同意他的觀點，並補充一些具體觀察心得。根據我的經驗，最能適應高山的人有幾個條件。

● 他們曾有高海拔攀登經驗。經驗會讓你學會何時該推進，何時該休息。

- 他們偏瘦。
- 他們食量大。
- 他們很精壯，且擁有高無氧閾值。更高的最大攝氧量利用率是藏人贏過漢人之處，也是我們最能夠掌握、最容易訓練的素質之一。
- 他們效能很高。已有人在環法自行車手身上研究過專項運動的效能。車手不斷做專項訓練能明顯提升運動效能，而登山者也能以此提升效能。如果你觀察老手與新手一起攀登高峰，會發現兩者效能天差地遠。在極端的高海拔環境，氧氣輸送率或利用率的一點點優勢，都會帶來很大差別。

如何適應：兩大策略

策略一：爬高睡低

爬高睡低這句話，最早可能是休斯頓博士向登山者提出的建議，經證實是適應高山環境的寶貴法則。此原則是睡覺的海拔高度平均不應超過前一晚 300 公尺。如果你爬得很快，這爬升根本不算多。在不錯的狀況下，健壯的登山者在海拔 4,900 公尺以下每小時爬升 300 公尺沒什麼問題。但是，這裡的 300 公尺指的是遠征期間每天的平均水平，這與登山者準備攻頂的作法相似。

策略二：蘇聯系統——高處睡一晚，返回低處

另一個方法是在蘇聯發展出來的，特別是哈薩克的登山營地，那裡有 5 座海拔超過 7 千公尺的極北高峰。此方法的特別之處在於，登山者以輕便裝備爬升至新高度，待一晚後，次日早晨返回基地營休息。每次適應約需 2~4 天，每次休息時間都差不多。

蘇聯系統與我個人經驗相符。若一直待在高處，身體無法輕鬆完成適應。睡在高處會有壓力，基地營的恢復期則令你能更好地恢復與休息，為生理變化提供能量。

從 110 公里外觀看世界第三高峰
金城章嘉峰（8,586 公尺）。照片
提供：普雷澤利

　　在哈伯勒與梅斯納爾 1975 年首度無氧攀登海拔 8 千公尺以上高峰（隱峰）的 14 年後，也就是蘇聯垮台前幾年，32 位蘇聯人與 17 位雪巴人以一次傑出遠征向世人展示他們有多擅長高海拔攀登。他們在世界第 3 高峰金城章嘉峰（有 5 座山頭）探險中寫下以下紀錄。

- 85 人次登頂成功，多數未用氧氣瓶。
- 6 名蘇聯成員兩次登上最高峰。
- 10 名登山者從兩個方向同時攀登（使用氧氣瓶），完成首次 4 連峰橫越（沿著困難的稜線）。
- 開出新替代路線。

數座高峰的適應行程

秘魯與 K7 峰

藍線顯示浩斯與普雷澤利 32 天秘魯之旅的適應行程。兩人在海拔 4,600 公尺的基地營度過 8 晚（不算短）後，沿著岩壁單攻至海拔 5,320 公尺，因此取得紮實的適應基礎。他們在瓦拉斯城（Huaraz，3,000 公尺）休息 3 天後，繼續三個更大（以爬升高度來看）的單日與多日高山目標，這些山峰比他們首週的兩次登頂高出不到 1 千公尺。

紅線顯示的是史提夫適應與嘗試攀登 K7 峰。我們可以看到他在第 14 天適應得不錯，能在海拔 6 千公尺處睡覺，並登上 Kapura 峰 6,554 公尺的山頂。休息 4 天後，史提夫開始嘗試 K7 路線，最終在第 4 次成功登頂。

這兩個例子的共通點在於，頭 10 天在 4,300 公尺與 5,335 公尺間睡覺與攀登，隨後迅速爬升與下降，為最後攀登至 7 千公尺做準備。此策略對於 7 千公尺以下山峰非常有效。根據我們的經驗，這種程度的適應令我們能在三週內迅速移動，並攀登技術地形至海拔 7 千公尺。

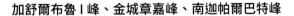

儘管營地位於不同海拔，但這 3 座 8 千公尺高峰的適應行程相當類似。從這 3 條線的高點與低點可看出，這些隊伍全都往高處攀登 1~6 天，然後返回基地營休息。浩斯與文斯・安德森攀登南迦帕爾巴特峰期間，因為惡劣天氣等待了很長一段時間才開始攀登。他們指望在 6 天爬升中進一步適應高海拔，然後快速撤回基地營。同樣值得注意的是，在這些例子裡，登山隊在抵達基地營後 7~10 天內爬升至海拔 6 千公尺以上。在丹尼斯・紐博克攀登金城章嘉峰的例子裡，隊伍自第 7 天開始連續多日待在 6 千公尺以上高度。而在南迦帕爾巴特峰的例子裡，由於魯帕爾山壁的基地營海拔極低（3,580 公尺），隊伍在基地營休息的時間很短。他們頭兩次嘗試攀登時，休息處的海拔都低於加舒爾布魯 I 峰（丹尼斯・紐博克擔任領隊）及金城章嘉峰的基地營。

數座高峰的適應行程（續）

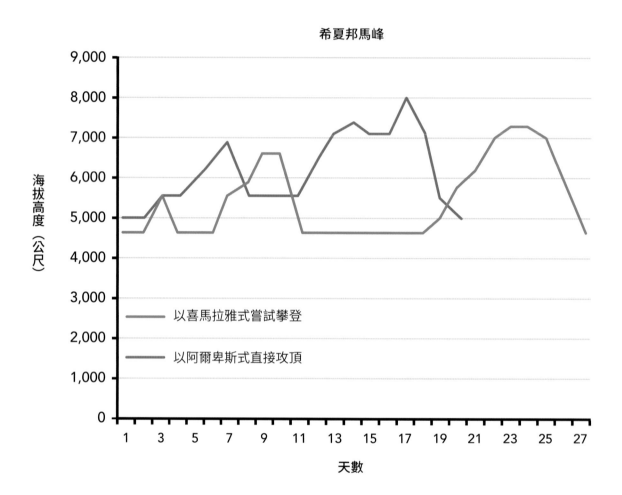

希夏邦馬峰

以喜馬拉雅式嘗試攀登

以阿爾卑斯式直接攻頂

此圖顯示喜馬拉雅式攀登與阿爾卑斯式攀登的不同適應策略。紅線顯示傳統喜馬拉雅式遠征策略，團隊成員長時間處於高海拔。這並非本書兩位作者偏好的策略，但確實多次發揮成效。藍線則是中等難度技術路線（南壁）的適應行程，可以看出登山者僅進行一次較大強度攀登適應（第 10 天，低於 7 千公尺）便嘗試攻頂，隨後遇上很長一段時間的惡劣天氣。在最後嘗試攻頂的過程中，爬升速度不算太快，花了 4 天才抵達 7 千公尺處的營地。

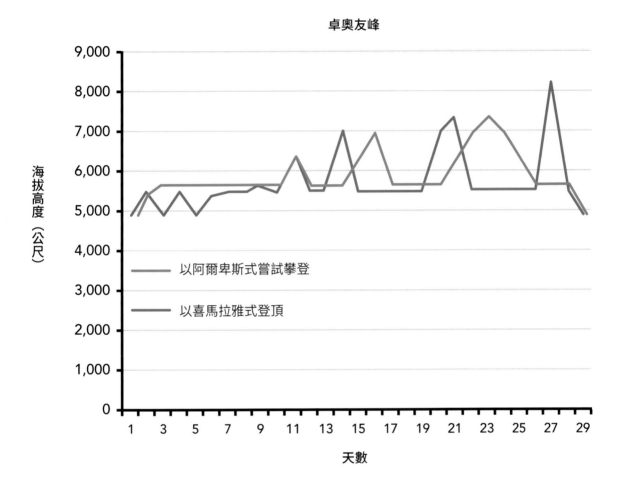

卓奧友峰

以阿爾卑斯式嘗試攀登

以喜馬拉雅式登頂

藍線顯示商業隊在嚮導帶領下以喜馬拉雅式遠征至卓奧友峰，紅線則是本書兩位作者以阿爾卑斯式登頂。不同之處在於：作者頭 5 晚待在較低海拔，隔天白天爬升至更高，然後返回也算高的前進基地營休息。兩種攀登方式均在第 11 天首次爬升至 6 千公尺以上。在首次嘗試攀登後，你會注意到作者（阿爾卑斯式攀登）的爬升與下降速度比喜馬拉雅式還快，因此休息時間更多，待在高海拔的總時間較少。儘管每個適應階段都抵達相同的最高海拔，但作者一直等到遠征第 20 天才攻頂卓奧友峰。除此之外，休息間隔的時間長度是相似的。

圖中顯示的高度代表當天最高海拔。所有攀登皆未補充氧氣。

就一座高山的登頂人數而言，這絕對是史上最成功遠征。他們顯然非常了解高海拔攀登與適應。

可惜的是，隨著蘇聯解體與波克里夫 1997 年於安娜普娜峰遇難後，這些蘇聯經驗多數都失傳了。今日，出生於俄羅斯的哈薩克登山家紐博克繼承了他們的傳統。他除了登頂所有 8 千公尺高峰外，還贏得了 2006 年厄爾布魯士（Elbrus）速度賽，以每小時超過 792 公尺的驚人速度爬升至 5,642 公尺的山頂。4 小時內，他垂直爬升 3,250 公尺！依循蘇聯傳統的登山者顯然仍稱霸全世界的高山攀登。

俄式休息

蘇聯人的想法是：在最高營地（通常距山頂不到 1 千公尺）度過一晚後，下降至非常低的地方（最好低於 4 千公尺）充分休息 3 晚。在卓越登山家波克里夫（曾登頂 8 千公尺高峰 22 次）大力推廣下，他口中的「俄式休息」（Russian Rest）概念在西方登山界廣為流傳。今日，許多喜馬拉雅式登山者會選擇步行至海拔較低處以獲得充分休息，然後再展開最後攻頂。經濟條件允許的人，會從聖母峰基地營搭乘直升機至加德滿都休息幾天、喝幾杯啤酒，然後再搭機返回，這種情況日益普遍。這聽起來就很棒！

需要爬到多高？

在攀登 8,126 公尺高的南迦帕爾巴特峰前，安德森與浩斯先爬升至 7,010 公尺，並在 6,096 公尺睡 8 晚。他們在海拔 7,010 公尺處停留約 1 小時，然後返回 3,581 公尺處的基地營休息並等待了 11 天，然後才展開最終攻頂。他們估計攀登需要 6 天，在這段期間，他們每天平均爬升不到 914 公尺，因此獲得更多適應時間。此一策略給予他們足夠刺激展開適應，但基地營休息階段或許才是真正出現生理適應的地方。與訓練一樣的是，恢復時才能變強，而非運動時。

那到底要爬到多高呢？如果你研究過各種適應策略的數

據，應該會注意到這些登山者都爬到高度離山頂不到 1 千公尺的地方。此方法似乎效果最佳，爬到高海拔，返回低處休息一段時間，再把握短暫好天氣迅速攻頂。

適應與訓練其實沒太大差別。關於適應，史提夫的口頭禪是「給系統壓力，讓系統休息」。你必須爬高，讓身體承受海拔的壓力，然後休息，讓身體做出必要適應。停留在某一高度，僅會讓你適應那個高度。唯有爬高，才能適應爬高。

高海拔：你的第一次

丹奈利峰是北美登山者首次嘗試高海拔攀登的首選，也是史提夫的首座高海拔山峰。在往後 10 年，他每個登山季都會攀登並帶隊登上 6,194 公尺高的山峰。可以理解大家在攀爬這座險峻山峰時都小心翼翼，通常會加入大隊伍，並攜帶大量食物與燃料。

後面的圖表顯示了兩種適應行程：正常爬升行程與非傳統行程（迅速爬升）。兩位作者與許多人攀登丹奈利峰西拱壁與西脊路線時，使用的是後者。對於體能絕佳的登山者來說，迅速爬升有其道理，且除了在海拔低於 4,267 公尺的地方之外，多數時刻都遵守休斯頓法則，也就是睡覺的海拔比前一晚高不到 300 公尺。在這個迅速爬升的行程裡，多數人覺得最辛苦的一天是爬升至 4,328 公尺高的營地。從裝備背負的角度來看，這絕對是累人的一天。根據我們的經驗，若登山者成功完成，待他們完成高度適應，便能在一天內從 4,328 公尺直接輕裝攻頂。至於傳統爬升行程，從 4,328 公尺到 5,243 公尺這一段會特別困難。

為了好好完成這些行程，你必須維持在低強度水平，攀爬過程維持可交談的速度。從長遠來看，速度加快反而壞事。在斯科特的建議下，4 名北歐滑雪選手使用下面的適應計畫成功登頂丹奈利峰。雖然這 4 人體能絕佳，但都沒有上過 3 千公尺的山，也沒有踏上冰河的經驗。

我的首座 8 千公尺高峰

格琳德·卡爾滕布魯納

我 23 歲開始登山，布洛德峰是我的首次遠征。我對 8 千公尺高峰一無所知，在那次遠征前，白朗峰是我爬過的最高峰。我經常攀爬岩壁與冰壁，但毫無適應高度的經驗。

當我們沿著傳奇的巴爾托洛冰河徒步進入喀喇崑崙山脈時，我走得非常慢，盡力讓身體有充足時間適應較低的氧氣壓力。這個時候，一支捷克遠征隊從我們旁邊經過，朝布洛德峰基地營急奔而去。他們速度非常快，比我們早抵達基地營。

在我前往營地的途中，一群人從冰河向我們走來。其中一名捷克登山者出現肺水腫，他的隊友正將他運送至海拔較低的肯考迪亞地區（Concordia）。他們還沒抵達，那人就去世了，我首次見識到高海拔攀登有多嚴苛。

在那次遠征期間，我認真聽許多經驗豐富的高海拔登山者提供的一切建議。我學會抵達新營地後應該再動一下，而非休息或睡覺。我收集雪、鏟雪，花好幾個小時融化冰雪。我總是喝很多水，可以的話，每天喝 4~5 公升。我對此毫不憂慮，而且我認為，就是因為喝了那麼多水，我才沒有頭痛或凍傷。

在攀登布洛德峰期間，我們高山適應做得很好。我們在山上多次爬升與下降，試圖爬得比我們睡覺的高度高一些。首先，我們攀登至海拔 5,700 公尺建立一號營，同日下撤至基地營，休息了兩天，然後再次攀登至一號營。這次我們在那裡度過一晚，隨後帶著部分裝備爬升至海拔 6,300 公尺，留下裝備，返回基地營。

後來因為天氣不好，我們休息了六天，這對於我們的高度適應是好事。我們再次爬升至一號營過夜，隔天爬到二號營（6,300 公尺處）並在那裡待一晚，然後爬升至 7 千公尺的三號營存放裝備，並立即下山在基地營休息四天。

之後我們首次嘗試攻頂，從基地營爬升至二號營，睡了一晚，隔天直接上到三號營，再隔天來到 7,600 公尺。那一天，當我們感覺不到腳趾時便折返了。

從那次遠征開始，我每年至少有三個月待在高海拔地區。過了幾年，我注意到自己的身體可以更快適應。我們現在（有機會的話）會先在 6 千公尺適應高度，如此便不需要在 8 千公尺高峰上下攀登如此多回了。

奧地利登山家格琳德·卡爾滕布魯納是由堂區神父帶入登山之門，後者每週日彌撒結束後都會帶當地孩子上山健行。

右方照片：格琳德·卡爾滕布魯納站在她最後一座 8 千公尺高峰 K2 峰（8,611 公尺）山頂上拍照，她經過七次遠征才成功登頂。這令她成為首位征服全部 14 座 8 千公尺高峰的女性（不使用人工氧氣）。照片提供：馬蘇特·朱馬耶夫（Maxut Zhumayev）

丹奈利峰的兩種適應行程

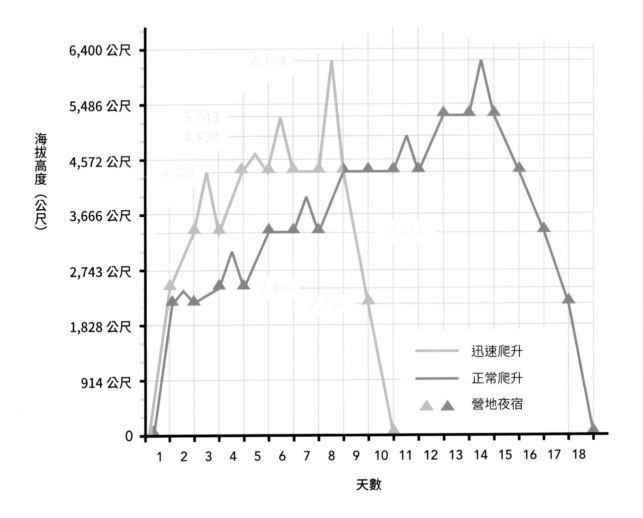

史提夫帶領過 11 支隊伍從 4,328 公尺高的營地辛苦爬升至距丹奈利峰西拱壁更近的 5,243 公尺營地，他們背負 27~36 公斤的重裝，即便天氣晴朗，也往往累到無法登頂。除非你真的體能絕佳，否則在這個海拔幾乎不可能恢復，因為你的身體光應付基本需求都來不及，更別說適應高度了。要在合理時間內抵達每處營地且感覺活力充沛，就要有充足的體能、夠慢的速度。這是了解吃什麼有助恢復的好時機 —— 一抵達營地，立刻吃一些營養點心。

1978 年，加倫・羅威爾（Galen Rowell）與內德・吉萊特（Ned Gillette）在 19 小時內從當時的基地營（3,048 公尺）爬

升至丹奈利峰山頂，沒有預先適應。這個速度相當於每小時平均爬升 166 公尺。以任何登山好手標準來看，都非常之快，而且還是在缺乏適應的情況下。我們兩人從海平面爬升至丹奈利峰的最快紀錄是 5 天。查德‧凱洛格在充分適應後，從今日的基地營（2,195 公尺）出發，耗費 14 小時 22 分抵達山頂，平均爬升速度為每小時 280 公尺。

高海拔攀登需要多久時間？

在遠征世界第 6 高峰卓奧友峰的第 24 天，我們兩人面臨到問題：從基地營垂直爬升 2,591 公尺至山頂需要多久時間？夠明智的話，我們在遠征前就會問這個問題，這樣就可以做一些功課。我們必須用猜的，但遠征後我們做了一些研究，並彙總不同登山者在不同海拔的爬升速率。爬升速率依當時的狀況與體能有著極大落差，但下一頁圖表數據能提供基本參考。

在丹奈利峰（6,194 公尺）海拔 4,330 公尺的營地上，可以看到遠方的福克拉山（5,304 公尺）。丹奈利峰西拱壁路線是北美登山者首次嘗試高海拔攀登的首選。天氣寒冷、環境嚴峻，成為登山者學習高度適應的絕佳地點。照片提供：普雷澤利

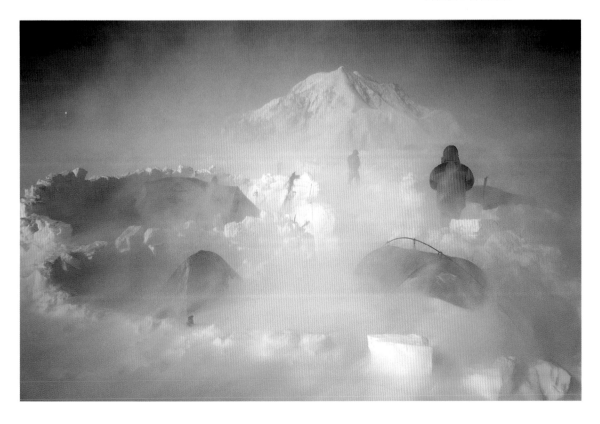

在不錯的狀況下，非技術攀登大致的爬升速率

海拔	體能與適應良好的登山者爬升速率	實際爬升速率有極大差異
4,000 公尺	每小時 300~600 公尺	曾聽過每小時 1,000 公尺； 有獨攀者創下技術攀登每小時 790 公尺的紀錄。
5,000 公尺	每小時 300 公尺	福克拉山無限支稜：每小時 120 公尺 卡耶斯山：每小時 73 公尺
6,000 公尺	每小時 250 公尺	Slovak 直行路線：每小時 40 公尺 魯帕爾山壁第 3 天：每小時 50 公尺
7,000 公尺	每小時 200 公尺	K7 峰 (6,942 公尺)：每小時 104 公尺
8,000 公尺	每小時 100 公尺	魯帕爾山壁登頂日：每小時 58 公尺 卓奧友峰 8,201 公尺 (從基地營出發)：每小時 152 公尺
8,500 公尺	每小時 50 公尺	

註：數據皆為無氧攀登

適應：技巧與秘訣

適應最困難的地方在於找到正確策略。方法有幾種，包括在家鄉預先適應。

斯科特法

道格・斯科特（Doug Scott）是阿爾卑斯式攀登界的教父級人物，也是開啟多峰遠征的先驅。1983 年時，他與一群強壯的登山者在喀喇崑崙山脈展開登山季，先是在巴爾托洛冰河低處岩塔進行技術攀登，之後征服登布洛德峰，最後嘗試攻頂 K2 峰失敗，全都採取阿爾卑斯式攀登。

普雷澤利善用此策略，令他成為史上攀爬最多喜馬拉雅山新路線的人。他每次遠征通常攀爬 3~5 條路線，且以每年最多進行三次遠征聞名。

卓奧友峰的實驗

2001 年，本書兩位作者前往卓奧友峰時，結合了蘇聯的適應法與斯科特／普雷澤利的策略攀登多座高山。踏上卓奧友峰前，兩人攀登了三座 6,096 公尺與一座 7,010 公尺高的山峰。兩人在卓奧友峰海拔 7,010 公尺的二號營進行適應，在那裡度過不安穩的一夜，隔天早上健行爬升至 7,315 公尺，當天返回基地營。休息 4 天後，史提夫在 17 小時內登頂，但可惜的是，斯科特在 4,315 公尺因腸胃不適撤退，那天是他的 47 歲生日。

在海拔高度 8,201 公尺的山頂上，史提夫感受絕佳，喝了一公升的水並吃了兩條能量棒。兩人的適應策略搭配充足體能，顯然是攀登高山的安全方法。體能較差的登山者，必須在基地營上方花費 6 天時間才能攻頂同一座山峰。在卓奧友峰的最後一次爬升與下降，斯科特與史提夫僅耗費 27 小時，從而減少了置身高山險境的時間。

丹奈利法

此法需要找到相對容易攀爬的路線。嘗試丹奈利峰南壁技術路線的人，常先完攀西拱壁路線，如果天氣允許，通常會抵達峰頂。史提夫在攀登丹奈利峰兩條新路線（First Born 與 Beauty is a Rare Thing 路線）前便這麼做，這也是他在攀登 Slovak 直行路線與福克拉山無限支稜前的做法。在完成這些攀登後，他返回 2,195 公尺的基地營，有次甚至飛回阿拉斯加州塔基特納（Talkeetna）。這些防護措施為他提供了必要的適應，然後經過充分休息，再展開艱難的高山攀登挑戰。

你可以在低海拔家鄉預先適應嗎？

簡單的回答是不行，幾乎無法做到。詳細的回答比較有意思。

間歇性低氧暴露又稱為「高海拔訓練」，指的是住在低

攀登與適應

馬可·普雷澤利

每次高山攀登都需要適應新狀況與海拔。此過程在遠征期間特別明顯，你必須適應環境、食物甚至是隊友的改變。在如此多新資訊的轟炸下，我的感官強烈感知到這些差異，進而引發極大的反應，這就是遠征的快感。不論是什麼類型的適應，你應該允許適應自發產生並輕鬆以對。你需要調整身心以適應新環境。

1991 年，我與安德烈·斯泰默菲（Andrej Štremfelj）試圖首次登頂金城章嘉峰（8,476 公尺）南峰上的南柱。我們是斯洛維尼亞登山協會組織的大型遠征隊裡的獨立會員。這令我們鬆了一口氣，因為這意味著我們不必支援遠征補給。多數成員出發 10 天後，我們才啟程。在雅龍冰河（Yalung Glacier）前的最後一個牧民牧場，我們趕上了大隊人馬。與遠征隊會合後，我們可以放慢腳步，適應山區環境，並專心思索攀登。

下了一天一夜的雨後，我們在晴朗的早晨醒來，從帳篷往外看是 Boktoh 峰的山頂（6,142 公尺）。

「要爬嗎？」這是早餐時聽到的問題。

「喘不過氣就折返。上吧。」我們想都不想就回答了。

烏羅斯·魯帕爾（Uroš Rupar）加入了我們的行列。我們的爬升路線在技術上並不困難，但確實需要用到兩支冰斧。6 小時後，我們登上山頂。當然，我們感覺空氣變稀薄了，但沒有多想。我們當時並不知道自己首登 Boktoh 峰。

幾天後，在基地營的我們決定挑戰搶眼的 Talung 峰（7,349 公尺）。我們這次想爬到足夠高度，以用眼睛好好探索與了解金城章嘉南峰高處。第一天，我們爬升至 Talung 峰半山腰的營地，隔天颳起強風，我們各自攀登。安德烈決定從山頂下方 49 公尺處下撤，我則成功登頂。在征服 Boktoh 峰 10 天後，我爬升了 1,189 公尺。當時我並未察覺這是史上第二次有人登頂 Talung 峰。

休息五天後，我們朝金城章嘉峰前進。我們當然要挑戰一下。安德烈以他豐富的經驗協助我，讓年輕氣盛的我不斷爬升。我們於第五天登頂金城章嘉南峰，然後下撤至正常路線，在那裡幸運地與遠征隊其他成員會合。

對於每一次攀登，我都會保持好奇心來探索周圍一切。當我不刻意去想時，適應就會自然而然發生。

普雷澤利在法國阿爾卑斯山。照片提供：馬努·佩利西耶（Manu Pellissier）

自 1980 年代晚期以來，斯洛維尼亞登山家普雷澤利不斷在世界各地征服高峰，不論任何形式的攀登都大獲成功。他登上許多高海拔山峰，並在阿爾卑斯山脈、巴塔哥尼亞、阿拉斯加州、秘魯、加拿大與伊朗的高難度山峰開闢新路線。

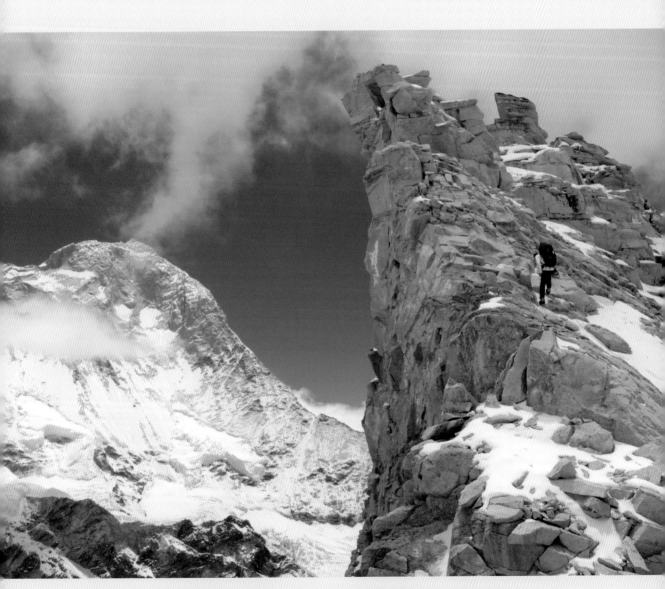

在 2011 年遠征尼泊爾期間，普雷澤利首攀一座無名峰（6,000 公尺）後下撤。
這也是他嘗試攀登馬卡魯峰（8,481 公尺）前的預先適應。照片提供：浩斯

海拔地區並定期讓身體暴露於模擬或真實的高海拔環境。所謂的模擬高海拔環境，通常是睡在帳篷裡，用機械壓縮機將低氧空氣打入帳篷。這是最常見與最便宜的做法。鐵人三項運動員與其他耐力選手會利用這類帳篷來提升海平面表現。

部分國家甚至為世界盃等級的競技運動員建造特殊氮氣室，改變空氣中氧氣與氮氣的比例以模擬高海拔環境。你可以像租高山旅館一樣租這些房間。在北美部分地區（特別是加州與科羅拉多州），你或許可以輕易前往 4,000 或 4,200 公尺的高峰。也有人使用限制氣流的面罩進行呼吸練習，結果發現效果不彰。美國軍方偏好使用高空飛行的未加壓飛機來模擬低壓環境。

多數針對低氧訓練的研究都缺乏對照組，也就是沒有人在正常海拔高度進行相同訓練做為比較。由於這項缺點，我們無法知道體能表現提升究竟是生理訓練效果或是人為缺氧

規劃遠征時請做功課，找出能讓你輕鬆、安全抵達高海拔以進行適應的路線。正如圖中兩名登山者，他們在巴基斯坦喀喇崑崙山脈攀爬難度不高的雪峰。照片提供：浩斯

條件造成。在嚴密監督下，此法能讓最大攝氧量最多提高 1%。這 1% 的差距可能是奧運馬拉松選手奪得冠軍或第 15 名的關鍵，但對於高海拔攀登而言，這樣的提升並不顯著。

間歇性低氧暴露適合登山者嗎？

對於登山者來說，最重要的問題是間歇性低氧暴露能否幫助我們在高海拔遠征前預先適應。目前還沒有任何關於登山者或健行者爬升至極高海拔（我們定義為 4,900 公尺以上）的間歇性低氧研究。若你請教高海拔專家，多數人會立刻指出目前還不清楚這些帳篷的運作方式（從空氣中抽走氧氣而非降低氣壓）是否會引發與正常攀登相同的生理反應。這是其中一個問題。對於登山者來說，另一個棘手問題是他們從自家到高山的過程非常耗時。

2003 年時，我們用低氧帳篷進行實驗。在前往巴基斯坦前，史提夫在空氣氧氣含量降至相當於海拔 3,048 公尺的帳篷睡了幾週。從住家到喀喇崑崙山脈 3 千公尺處又花了 7 天，但他沒有感覺到獲得額外適應。這類帳篷租金昂貴，且整晚壓縮機開開關關發出惱人噪音，令人難以入睡。他那次遠征的適應比以前更糟，很可能是因為當時他生病了。我們後來沒有繼續這個實驗。

中樞控制理論

中樞控制理論認為，間歇性低氧暴露在海拔預先適應方面無法發揮輔助作用，原因是心臟才是限制高海拔與海平面運動表現的關鍵。該理論令我們得出一個結論：唯一有用的高海拔訓練，必須能夠增加到達心肌本身的含氧血液量。回到一切根本，你應該還記得心臟在海平面與海拔 8 千公尺處完整收縮一次所需的氧氣量是一樣的。更多紅血球細胞向心肌輸送更多氧氣，已被證實是提升高海拔表現的限制因子。測試發現，待在高海拔帳篷或氮氣室的這段時間，紅血球數量並沒有增加。

目前沒有任何證據顯示經歷間歇性低氧暴露的身體在中等或高海拔地區會有更好的攀登表現。我們希望能看到設計良好的研究，並且針對的是迅速爬升至中等海拔（低於 3,962 公尺）的攀登，因為這似乎是這個工具唯一能發揮功效的領域。

高海拔攀登，自然就好

最有效的預先適應方法是全年攀登相對高的山岳。哈薩克登山家波克里夫曾寫道，「為了維持高海拔的基本適應水平與耐力，我的日常訓練包括迅速攀登 3 千至 4 千公尺的高峰，全年無休。」對幸運住在多山地區的人（如科羅拉多州、加州、華盛頓州或加拿大西部）而言，這並不是太過分的要求，且從長遠來看，這應該是提升自己高海拔表現的最佳方式。任何適應必定是多年反覆在中高海拔活動的結果，這符合我們對高海拔地區居民與登山老手的觀察。我們認為這種適應是長期累積的結果，由於心肌微血管密度增加，令心臟在高海拔更有力地跳動並提高心搏量。

讓身體做好準備爬高

遠征前增重迷思

攀登界有個執念：遠征前應該增重，因為在高海拔地區體重總是會下滑。許多完攀 8 千公尺高峰的登山家都身材壯碩便是絕佳例證，包括捷西・庫庫奇卡。但相反案例也不少，包括梅斯納爾、哈伯勒、邦納提、斯科特、普雷澤利與波克里夫等人，他們都在人生巔峰時期完成偉大攀登。迅速瀏覽他們的照片就會發現：這些人壯年時非常精瘦。

我們並不喜歡「增重登高」的理論。相反地，我們認為這會減緩適應速度。我們的經驗是：增加的體重會對你的循環與呼吸系統帶來更多壓力。身體用於適應的能量變少，適應程度就會變差。普雷澤利也同意這一點，他適應的速度與

程度勝過我們合作過的所有登山夥伴。他身高 178 公分，體重僅 65.7 公斤。波克里夫也是瘦高身材。紐博克是史上最強的 8 千公尺高峰攀登者之一，他的體型同樣又高又瘦。兩公斤脂肪就是兩公斤要額外供應氧氣與養分的組織（無論由什麼組成）。你還記得第四章中鋼琴搬運工的故事嗎？下次訓練不妨多帶兩公升的水，看看你在一天結束後有什麼感受。

有些人會說，增重能在高處提供更多寶貴的能量儲備。從生理學角度來看，用皮下脂肪進行代謝付出的代價，高於肌內脂肪與內臟脂肪。回想一下上章內容：我們擁有足夠的肌內與內臟脂肪為數百公里的跑步提供燃料。

我們的觀點是：你應該在啟程遠征或攀登前盡可能維持健康精瘦。你的身體即將面臨很大壓力，而身體越健康，越容易因應即將到來的挑戰。遠征充滿壓力，出發前的最後幾週得準備很多東西、找時間陪伴家人，當然也要確認所有裝

科林‧西蒙（Colin Simon）在科羅拉多州斯內弗爾斯山（4,315公尺）完攀一條路線。照片提供：浩斯

備都有打包齊全。若你結束了一項長期訓練計畫,強度與訓練量降低(即減量期)將帶來一段時間的峰值效果,讓你的體能在最需要時達到巔峰。

保持健康

在開發中國家遠征途中保持健康,可說是登山者的最大挑戰之一。多花點錢住在更乾淨的旅館或山莊、雇用更有經驗的基地營工作人員,以及請信譽良好的登山健行公司提供後勤,這些都有助於你維持健康。一個絕佳但昂貴的方法是帶上隨隊醫生。在多數遠征行程中,更好的方法是請熟悉遠征與發展中國家旅行的醫生幫你準備藥物,且可透過衛星電話提供諮詢。

高海拔飲食

我們在前一章已詳細討論過營養,但此處再提醒你一下:在高海拔地區,一切都會被放大,包括你對健康飲食的需求。我們遵循三大簡單規則:

● 頻繁進食,最好兩小時吃一次。
● 在基地營時盡量多吃。
● 適應與攀登期間吃少一點,以碳水化合物為主。

食欲是適應的指標,而適應關乎你的表現。探索背後原因,有助於我們更加了解先前已學過的一些基礎事實。

當你抵達新高度並停留在那裡時,通常沒什麼食欲。根據我們的經驗,抵達後的 2~6 小時食欲絕佳,然後隨著身體適應新的高度,食欲開始下滑。當你感覺狀況不錯時,有兩種做法:利用這段時間爬得更高、對身體施加壓力(再爬305 公尺以進一步適應),或是趁食欲不錯時趕緊吃喝。請吃美味、易消化的簡單食物,不要吃加工食品。一把烤過的無鹽腰果與半包拉麵湯(不要調味包)便已足夠。融化起司

坤布的咳嗽聲

史提夫·浩斯

在雨季尾聲進行了七天漫長且潮濕的健行後，我們穿過最後的冰融河，來到馬卡魯峰基地營。這一路的旅程非常辛苦，包括航班取消、挑夫偷取部分行李，還要指導兩個從沒爬過喜馬拉雅山的友人。我往炊事帳走去，突然聽到清楚、低沉的咳嗽聲。

「啊，該死！」，我停下腳步，盯著帳篷的門，儘管又冷又餓，卻不敢進去。

伊恩（Ian）一臉疑惑地看著我。

「我們的廚師病了。這不是好事。」我走了進去，接下一杯茶，互相介紹後，開始詢問廚房的衛生規定。

在喜馬拉雅山脈遠征，隊伍必須按規定聘請一名基地營廚師準備飲食，並供餐給政府指派的聯絡官。這名廚師也為所有基地營成員提供一切飲食，這是很棒的福利，特別是廚師手藝絕佳，能準備各式美味餐點時。肺部或呼吸道感染在高山地區相當常見，原因是免疫系統因身體壓力升高遭到抑制，且鼻腔與喉嚨黏膜經常太過乾燥。

果不其然，我在一週內開始劇烈咳嗽。文斯、馬可與伊恩僥倖逃過一切，但我整趟遠征期間都在生病。文斯與馬可在馬卡魯II峰（7,678公尺）攀登一條新路線時，我僅能在下方看著。嘗試攻頂馬卡魯峰時，我已經嚴重落後。

馬卡魯峰健行路程將帶你來到偏遠的巴倫山谷（Barun Valley）。圖為兩名登山者完成前往希拉瑞基地營（Hillary Base Camp，4,800公尺）的最後一段健行路程，後方可看到馬卡魯峰（8,481公尺）南壁。照片提供：普雷澤利

這家取名「新鮮美味」的旅館位於巴基斯坦東北部卡普盧（Khaplu），我們並沒有在那裡享用午餐。照片提供：浩斯

搭配脫水馬鈴薯就是一道大餐。做好食欲下降的心理準備，並盡量找時間進食，這能幫助身體獲得所需熱量。

攀登高山時進入熱量赤字（減重）階段是正常的，無論是當日單攻惠特尼峰（Mount Whitney）或以大隊伍圍攻 K2 峰 60 天都是如此。這背後原因眾多：吃得少、可能有高山反應、尿量增加、身體活動時間變長、背包變重、在海拔超過 6,100 公尺處營養吸收不良，以及身處高海拔時基礎代謝率升高。體重減輕 5% 相當常見，但這不該影響到表現。2005 年史提夫攀登南迦帕爾巴特峰後，體重下滑 8 公斤，約占他 11% 的體重。體重大減會影響肌力與耐力，如果體重掉了那麼多，無論是否登頂，你的遠征都算是結束了。

從導致體重減輕的身體壓力中恢復，可能需要數月時間，更別說重拾流失的肌肉量與其他重要組織，這些都會在這麼極端的代謝階段中分解。回想第二章史提夫的故事，他在攀登魯帕爾山壁後尚未完全恢復便重啟嚴格訓練，結果數月後便出現問題，他的體能一直無法回到先前狀態。

最頂尖的高山攀登者總是想盡辦法進食。波克里夫的遠征夥伴會告訴你，他是如何坐在基地營拿著一支小茶匙吃完整罐果醬。這可能會花費他兩個小時，但他還是這麼做。他在攀登期間不會吃太多，偏好簡單、富含碳水化合物的食物，晚餐有時只吃果乾，早餐只喝熱巧克力或咖啡。波克里夫在 2001 年著作《雲端之上》寫道，「高海拔食欲是非常個人的事。對我來說，最好盡量少吃（在攀登期間），然後只吃那些能迅速代謝的食物」。

我們同意他的觀點。爬升時要少量多餐，以維持肌肉肝醣儲備為目標，像正在長跑或健行結束後返家那樣進食。爬到新高度時，一包能量膠與一把堅果當晚餐可能就夠了。這樣做的原因有很多：身體在適應高度時，最好不要額外承擔消化不良的壓力。減輕食物與燃料重量也很重要，因為你必須把這些背上山。此外，你也沒有太多時間準備食物，包括

遠征飲食

史蒂夫·斯文森

史蒂夫·斯文森前往懷特曼瀑布（Whiteman Falls）攀登，這是加拿大艾伯塔省經典冰攀地點。照片提供：浩斯

當你長時間待在高海拔基地營時，建議你盡可能多吃，吃越多越好。你的食欲在高海拔地區會自然下滑，如果就這樣屈服了，你會越來越虛弱。必要的話，強迫自己吃東西。如果真的吃不下，那就是你爬升太快了，需要下降到能夠吃更多的高度。我認為沒有必要準備豪華飲食與特殊食物，只要吃你喜歡吃的東西即可（仍要顧及脂肪、蛋白質與碳水化合物均衡），如此便能吃下足夠的量。

一旦你開始攀登並攝取登山糧食，重量問題就會比較棘手，此時可以採取極簡飲食，因為這僅會維持短暫時間。我總能從人們在基地營怎麼吃東西分辨出誰有力氣攻頂。

史蒂夫·斯文森曾擔任美國高山俱樂部主席，自 1968 年以來一直從事登山運動，包括 20 次亞洲遠征。他以無氧方式攀登 K2 峰與聖母峰。

融化雪並加熱足夠的水來烹調食物。在高海拔地區強迫自己吃進大量食物，可能導致你噁心反胃，進而導致珍貴的水分與熱量流失。

遠征最常見的飲食策略是聽從食欲，儘管人類在高海拔地區的食欲可能非常奇怪。斯洛維尼亞人喜歡生吃大蒜、一次 6~8 瓣，他們認為這有助於高度適應。許多美國人（不包括作者）對品客洋芋片情有獨鍾。我們喜歡印度烤餅蘸草莓醬，或是鯖魚罐頭配辣味番茄醬。速食沖泡包很受歡迎，但從營養角度來看，最好避免太鹹的食物。遠征隊的伙食大多放了太多鹽。與飲水過多一樣，鈉攝取過多在高海拔也會帶來問題。建議從家裡帶一些低鈉速食湯與容易消化的食物。

咖啡因：有利或有弊？

眾所皆知，高海拔居民經常飲用紅茶，還會加入牛奶與糖。大家普遍認為高海拔不適合攝取咖啡因，因為可能妨礙睡眠，又利尿。在 2010 年一篇詳細評論裡，高海拔專家哈克特結論指出：「咖啡因會造成脫水的這種恐懼遭到誇大。咖啡因對於呼吸、腦循環的影響與振奮精神的效果，在高海拔地區可能有幫助。咖啡因也可能提升高海拔運動表現。重點是，經常攝取咖啡因的人不必因為來到高海拔地區而停止。」我們在先前的營養章節也提到咖啡因能夠幫助燃脂。

高海拔補水

你經常會聽到這樣的話：在高海拔地區每天需喝 6 公升的水。根據《荒野醫學通訊》（*Wilderness Medicine Newsletter*），這是因為每小時呼出 250 毫升的水分，換算下來每天約 6 公升。我們無法找到任何研究證實呼吸會造成這麼嚴重的脫水。1990 年，史提夫首度遠征南迦帕爾巴特峰時，與一名德國登山者在 6,096 公尺處某個休息日確實喝了 6 公升的水。他們融雪取水的過程既困難又費時，而且補水後感到噁心與脹氣，甚至吃不下晚餐。事實上，過度補水會帶來問題，因為身體

在高海拔會異常地分泌大量抗利尿激素，這意味著你的尿量會變少。

根據最新研究，評估何時補水的最佳指標是口渴程度。努力補水有其必要，但不要執著於 6 公升這個數字，或是認為尿液應該清澈才對（理想顏色為淡黃色）。事實上，我們經常聽到登山者在海拔 8 千公尺以上多日滴水未沾的故事。我們並不建議這麼做，但健壯的登山者具備的堅強與韌性（靠少量水分便能生存與爬升）遠超乎你的想像。高山攀登的矛盾之處是：在你辛苦攀登、最需要補水時，卻最難製造水分。

浩斯首攀南迦帕爾巴特峰（8,126公尺）魯帕爾山壁中央柱期間，在 6,100 公尺處的三號營沒有喝足夠的水。照片提供：安德森

在高海拔地區特別容易口渴，背後有其生理原因。在海拔 6 千公尺停留 10 週後，身體水分會比正常狀態高出 20%，血漿量增加 30%，總血量比正常值高出 84%。這些液體來自你飲用的水分。話雖如此，人類從來都沒有必要在 6 千公尺以上停留 10 週。根據我們的經驗，在此高度停留 2 週以上，體能便會開始下滑。

你在遠征時應攜帶各種花草茶與風味飲料，以讓自己有動力喝水。普雷澤利堅持每位登山者至少攜帶一箱啤酒至基地營（提升士氣是無價的！）。登山時，盡量不要用煮水的鍋來烹調，這樣水喝起來才不會有怪味。你絕對不會想喝味道像拉麵的水。

高海拔睡眠

在高海拔地區睡個好覺非常重要，卻又難以做到。預先規劃，讓自己在遠征期間過得舒服些。例如準備自己的帳篷、一個溫暖的基地營加大睡袋、額外睡墊與保暖雪靴等。正如波克里夫所寫：「經多年自我評估後，我發現努力攀爬後能夠入睡，代表身體已很好地適應了高度。入睡困難則意味著我必須減輕身體壓力並放慢爬升速度。」你應該還記得，這

與我們之前討論的自主神經系統平衡（交感與副交感神經）有關。過度刺激交感神經，會讓你在床上感到緊張不安，即使身體早已筋疲力盡。

干擾睡眠的因素眾多，但元凶是入睡時呼速率自然下降，促使血氧飽和度水平降低，這會導致周期性呼吸，嚴重的話你會醒來。這種呼吸模式稱為「潮式呼吸」（Cheyne-Stokes），在適應的過程中相當常見。史提夫剛抵達海拔 6,096 公尺以上時，知道自己一定睡不著。頭痛、吃不下、感覺寒冷、呼吸不規律與全身不適，都是可能出現的毛病。請做好心理準備。你可以服用一些阿斯匹靈治療頭痛，把大容量保溫瓶與小便壺放在手邊，睡袋裡塞個熱水瓶，或是經常喝茶舒緩喉嚨不適等。

適應消除的速度有多快？

關於這個問題，有項研究將住在海拔 4,050 公尺 16 天的人帶到海平面 7 天，然後再帶回 4,300 公尺並進行測試，以評估他們的適應狀況。研究發現，他們保留約 50% 的適應。研究人員推測，與中等海拔的適應相比，更高海拔的適應需要更長時間才能消除。在聖母峰行動 III（Operation Everest III）這場計畫裡，受試者在相當於攀登至聖母峰高度的低壓艙待了 30 天。這些人回到海平面僅 4 天，血紅素水平便恢復正常。先前的假設似乎與這些數據相互抵觸，但我們發現：實驗室模擬海拔的研究經常與我們的實際經驗脫節。當我們檢視自身經驗與高海拔攀登記錄，並請教其他人時，我們發現最常見的經驗法則是：你失去與獲得適應的速度大致相同。

高山症及其成因

當你爬升時，顱骨裡的大腦會膨脹，就像洋芋片的袋子在高海拔也會脹大。這個全身最重要的器官腫脹後，可能會導致急性高山症與高海拔腦水腫。你也可能遭遇高海拔肺水腫，也就是肺部微血管血壓過高，導致液體外滲至肺部。高

山症的詳細介紹超出了本書範圍，且市面上有更多好書專寫這個主題。其中內容最紮實、最簡明扼要的是哈克特博士所寫的《高山症》（*Mountain Sickness*）。休斯頓博士的著作《爬得更高》也是該領域經典，這位高海拔醫學先驅在裡頭分享許多豐富歷史。邁克·法里斯（Mike Farris）所寫的《高海拔體驗》（*The Altitude Experience*）則全面解析高海拔問題並提供最新資訊，涵蓋科學知識與給登山者的具體建議。

米勒與浩斯在海拔 7,200 公尺的一處營地出現典型高山症症狀，包括疲倦、臉部與四肢水腫。照片提供：米勒

高山症實地治療

套用哈克特博士的名言，所有高山症都有三個解決方法：下降、下降，再下降。如果無法下降，醫生研究了多種藥物，其中部分藥物能為你爭取一些時間。

高山症用藥

高海拔攀登似乎少不了用藥。在其他攀登領域，大家都不會服用如此多藥物來幫助自己適應。我們想從訓練與表現的角度來討論高海拔用藥，前面提到的書籍則更詳細地介紹了這些藥物的實際作用與禁忌。一如往常，服用這些藥物前請先諮詢醫生。

與高海拔醫學相關、設計良好的臨床研究，多數在海拔 4 千公尺以下進行。從登山角度來看，這稱不上是高海拔，若你的目標是攀登高海拔，記得帶著懷疑態度看待多數研究。

阿斯匹靈

在遠征中，阿斯匹靈應該是最常見、最有用的藥物之一。長期以來，許多高海拔登山者習慣每天服用一顆兒童劑量阿斯匹靈來幫助稀釋血液。別忘了，你的血漿量會隨著高度爬升而下降。若在高海拔地區腸胃不適，服用阿斯匹靈加一顆

制酸劑（胃藥）是不錯的做法。我們並未找到任何研究顯示在高海拔服用阿斯匹靈會帶來任何（正面或負面）影響。

乙醯胺酚

乙醯胺酚（Acetaminophen，俗稱泰諾 Tylenol）能退燒也能治療頭痛，非常適合遠征。泰諾 PM 止痛藥在基地營頗受歡迎，原因是含有乙醯胺酚與苯海拉明，後者是貝咳華納糖漿的活性成分，可以止咳，但可能導致嗜睡。這是非常溫和的呼吸抑制劑，因此在高海拔應謹慎使用，避免在基地營以上高度服用。

非類固醇抗發炎藥

非類固醇抗發炎藥或許是高海拔最常用的藥物，包括布洛芬（商品名安舒疼 Advil）與萘普生（商品名 Aleve）等。這些藥物能有效緩解頭痛，而這是失眠常見原因。我們猜想這類藥物抗肌肉發炎的效果也同樣發揮在大腦與腦腫脹上，後者是急性高山症與高海拔腦水腫的根本原因。

2012 年的一項研究發現，攀登開始前 6 小時服用 600 毫克布洛芬、1 日 3 次，受試組急性高山症狀較安慰劑組減少 26%。布洛芬如何發揮功效，以及能否取代乙醯唑胺成為高海拔藥物首選，仍有待進一步研究。

非類固醇抗發炎藥的缺點是需要大量的水在腎臟進行代謝，因此會令你喉嚨乾燥與口渴，連帶加劇在高山可能出現的乾咳或咳嗽。

乙醯唑胺（丹木斯）

乙醯唑胺是廣為人知且頻繁使用的藥物，北美民眾經常用於預防與治療急性高山症。我們發現歐洲人比較不常使用此藥物。

部分設計良好的研究顯示，丹木斯可以有效預防與治療急性高山症。與任何藥物一樣，部分人對於此藥有反應，有些人則沒有。兩位作者曾在服用與未服用此藥的情況下，爬升至海拔 7,925 公尺。它確實能幫助入眠，我們發現睡前服

用 1/4 顆（62 毫克）就足以改善睡眠，且不會引發惱人的副作用——頻尿（它是一種利尿劑）。在技術攀登期間，手指與腳趾刺痛是此藥常見副作用，會令人分心。

根據我們的經驗，丹木斯並非大家想像中的高海拔神藥。我們的結論是，它在緩解急性高山症狀方面效果有限，且副作用很煩人。我們已經有約 10 年沒有使用了。

需要另一個原因不服用丹木斯嗎？研究發現，乙醯唑胺會降低高強度任務表現，這些任務涉及長時間全身出力或局部肌肉迅速、反覆地出力。

地塞米松

地塞米松是類固醇消炎藥，用於治療高海拔腦水腫，有時也用在高海拔肺水腫。北美地區須由醫生開立處方給藥，可透過口服或肌肉注射。

我們曾聽說（非親眼觀察），地塞米松越來越常用於預防適應不足引起的症狀，且能有效地提升表現。此用法不太可能帶來顯著好處，且支持這類用法的科學依據寥寥可數。其中最好的研究顯示，在高海拔地區幾乎無法測量到能有效維持個人最大攝氧量，該測試執行的海拔高度僅 4,559 公尺。

他達拉非與西地那非

他達拉非（商品名犀利士）與西地那非（商品名威而鋼）進入高海拔醫學領域，引起廣泛討論。在我們認識的人當中，沒有人會服用西地那非或他達拉非來預防高山症。一些設計良好的研究證明此二藥可預防高海拔肺水腫，並顯著提高運動員在高海拔地區的運動能力。這類研究經常有一個問題，那就是應用方式及海拔高度與高山攀登者關心的重點不太相關。其中最好的研究是在海拔高度 3,874 公尺進行公路自行車 10 公里計時賽，強度與任務都與登山者大不相同。

雖然這些藥物被譽為高海拔肺水腫實地治療的重大進步，但在我們的一次經驗中，效果沒那麼厲害。

非那根

非那根是抗噁心藥。登山者服用後能有效緩解爬升至極高海拔時經常伴隨的噁心與嘔吐。與阿斯匹靈治療頭痛一樣，此藥物的優點是讓症狀變得可以忍受，而非完全壓制。這點很重要，因為如果噁心（或頭痛）症狀加劇，代表你可能出現急性高山症，必須立即下山治療。

銀杏

1996 年法國一項研究吸引哈克特博士目光後，許多人開始關注銀杏。哈克特在科羅拉多州派克峰做進一步研究，發現銀杏能降低急性高山症發生率，但效果不如對照組使用的乙醯唑胺。最新評論指出，調查銀杏能否有效預防或改善急性高山症狀的最大挑戰在於銀杏製劑過程缺乏標準化。

薑蒜

薑蒜是許多高海拔登山者推薦的常見食物。沒有科學證據支持薑蒜能夠幫助適應，但這些食物從未被研究過。

鐵

缺氧（低血氧）會增加運動員在高海拔訓練時對於鐵的需求，許多人（特別是女性）可能缺鐵。這方面的高海拔研究同樣不多，但有人認為每個人的鐵含量之所以狀態不一，原因是個體血液反應不同，這意味著每個人在高海拔製造新紅血球的能力都不一樣。

血紅素是紅血球裡的含鐵蛋白質，攸關氧氣運輸，但鐵僅是氧氣運輸這複雜生化過程的其中一個元素。如果你不確定自己是否缺鐵，請按照前一章建議進行檢測。展開高海拔遠征前，你必須確認鐵含量在正常範圍內。

鐵含量超過正常水平是不健康的，因此若要補充鐵劑，必須聰明地拿捏。

補充氧氣

補充氧氣可說是迄今為止最有效的高海拔藥物。一個 3

獨自面對高山症

史提夫·浩斯

2009 年，我獨自一人攀登至馬卡魯峰西壁海拔 6,401 公尺處，沒想到一場暴風雪悄然來臨。由於我有帳篷、充足的食物與燃料，因此決定等壞天氣過去。暴風雪第二晚，我注意到肺部出現奇怪聲音，這可能是高海拔肺水腫的徵兆。我立即服用西地那非與硝苯地平，後者是治療高海拔肺水腫的首選藥物。天才剛亮，我就冒險在暴雪中奮力下攀 1,006 公尺。我呼吸非常困難，心裡充滿恐懼。即使我抵達海拔 4,206 公尺的基地營，肺水腫仍持續惡化。直到隔天早上，我往下走到 3,353 公尺以下，症狀才緩解。

史提夫·浩斯身體虛弱、病得很重，準備天一亮就下山。在接下來的 24 小時內，他的高海拔肺水腫狀況持續惡化。照片提供：浩斯

首個垂降固定點位於下攀路線的頂端。史提夫並未預防性服藥來幫助適應，因此發病後吃藥或許為他爭取了更多時間脫離險境。照片提供：浩斯

浩斯在南迦帕爾巴特峰（8,126公尺）山頂下方幾公尺處試圖喘口氣休息一下。照片提供：安德森

公升的氧氣瓶可容納約 720 公升的壓縮氧氣。典型的流速是攀爬時每分鐘 1~4 公升，睡覺時每分鐘 1 公升。因此，一個 3 公升的氧氣瓶可供你進行 180~720 分鐘的攀登或急救。每分鐘高於 4 公升就太多了，且更高流速會導致氧氣中毒。據傳，聖母峰商業隊在攻頂日會為每位客戶準備 3~5 個氧氣瓶。私人贊助的小型遠征隊很少將氧氣瓶當作基地營應急藥物，因為前期成本與運輸費用很高。

使用氧氣爬升會降低你正在攀登的山峰高度。以每分鐘 2 公升的流量補充氧氣，等於將聖母峰高度降低 1 千公尺。我們在書中將之歸類為提高表現的藥物。有些人認為氧氣瓶是一種工具，就像冰斧或繩索一樣。但工具是不會動的物件，氧氣是你能吸入的氣體，能賦予你原本不會擁有的生理能力。運動員如果使用藥物來提升表現，無論是透過注射、藥丸或氣體，都符合禁藥的定義。

英國遠征隊 1920 年代與 1952 年（首登前一年）差一點成功無氧攀登聖母峰。1939 年，德裔美國人魏斯納不使用人工氧氣爬升至距離 K2 峰頂僅兩百公尺。我們不禁好奇如果他們當時成功的話，登山史是否會改寫。

我們認為在以下這些情形使用氧氣是符合道德的：幫助緊急下降、在天氣好轉能夠下山前維持生命，或是救難人員嘗試抵達患者位置的途中。

堅強且聰明

高度適應是高山攀登的絕佳縮影，體現登山有趣與吸引人的一面。在攀登真正的高峰前，你必須攀爬多年各式岩冰並從中累積經驗、提升效率。擁有健康、強壯的心臟與強韌的橫膈肌十分重要，而這只能透過多年攀登與訓練才能達到。

以最佳體能與健康狀態展開高海拔遠征，與登頂當天天氣晴朗一樣重要。你吃了什麼、吃多少也很關鍵。抵達新高度後，你的身體會產生與其他人不同的反應。每一次爬升，你的身體都會有不同感覺。

以上各個層面，都令高海拔攀登本身就成為一項目標、一門專業。改進的唯一方法是經常爬。波克里夫（我們經常提及）曾在 4 個月內登頂 4 座 8 千公尺高峰。在這些經驗的幫助下，他可以在 5 天內完攀 8,201 公尺高的卓奧友峰，無需事先適應。在那之前的一年內，他 5 次無氧攀登 8 千公尺高峰，其中包括兩次聖母峰。波克里夫花費無數個星期在 8 千公尺以上生活與攀登，甚至在 5 千公尺以上的地區待上好幾個月，他的身心才可能做到 5 天內完攀卓奧友峰。

在研讀本章後，你將熟悉適應的基礎知識。想學習適應這門藝術，你必須親身攀登高山。我們有義務警告首度嘗試高海拔攀登的人：這很不舒服、很痛苦，常常使人病懨懨的。如同登山常遇到的情況，堅強與聰明的差別很細微，而你必須兩者兼具。成功的高海拔登山者是倖存者，他們著眼於長期成功，而非短期的一天、一次登頂或一次遠征勝利。傾聽你的身體與感受，仔細聆聽。每一次爬升都是一次學習。根據你的身體表現、天氣、狀態與隊友（這些因素經常變化），頻繁調整自己的期望。你爬得越多，就會越輕鬆。

> 看看這些有權有勢的人，他們為了攀登聖母峰砸下 8 萬 5 千美元……。前面有個雪巴人在拉，後面有個雪巴人在推。他們隨身攜帶氧氣瓶，欺騙自己可以爬到此高度。這樣根本不算是征服聖母峰。攀登聖母峰這樣的山峰，是為了觸發精神或身體的變化。如果你在這個過程中不斷妥協，那麼出發時你是個笨蛋，回來之後也是個笨蛋。
>
> ── 伊馮‧喬伊納德（Yvon Chouinard），
> 巴塔哥尼亞創辦人

高海拔挑戰：一連串折磨

在贏得艱苦的厄爾布魯士山速度攀登賽後，登山家凱文‧庫尼（Kevin Cooney）受邀參加 1991 年的蘇聯聖母峰遠征隊。他在那裡與該賽事亞軍波克里夫搭檔挑戰速度攀登，他們使用愛迪達 javelin spikes 與綁腿攀爬至西冰斗的二號營。這次遠征令波克里夫大開眼界、拓展韌性，兩人建立深厚友誼。幾年後，凱文與本書作者斯科特搭檔攀登 K2 峰，他在海拔 7 千公尺處說，高海拔攀登就像不停得流感，「如果我在家裡這麼不舒服，我會打電話請假。」但他們不僅無法蓋上棉被、喝碗雞湯，還要繼續嘗試攀登世界第二高峰。

受苦的藝術

歐特克‧克提卡

* 最初發表於《山岳雜誌》（Mountain Magazine）第 121 期，1988 年 5 月 / 6 月。經歐特克‧克提卡授權轉載。

我們很難相信，但 70 年代在酒吧裡半開玩笑的預言，已成 80 年代喜馬拉雅山的既成事實。我們曾說想「空身夜攀」（night-naked，以極簡裝備一次攻頂），如今這樣的事實正在發生！過去幾年來，新一代的法國與瑞士登山家在夜間進行多次攀登，而根據他們攀登的情形，大可說他們是「空身」。但他們選擇如此驚人的策略，並不是受到悖離常理的幽默感驅使，而是冒險與運動精神的體現。

「高山攀登是一門受苦的藝術」，這句話曾經非常有道理。這些受苦的大師宰制並形塑喜馬拉雅山脈攀登。年齡漸長或能力不足都無法嚇阻他們實現目標。要熬過嚴寒氣候，在高海拔地區連續挨餓數日，同時還得費力爬過層層積雪，這需要奇特與冷靜的熱情與決心。攀登喜馬拉雅山脈的先決條件是能夠接受痛苦，這就像是一種心智戰勝物質的精神勝利。

僅有少數人理解這種心理成本，但內在力量有時會反映在外在冷漠上。他們可能忘記生理危險與隊友經歷的痛苦。全力以赴與恐懼遭到壓抑，加上必勝的決心，往往會導致視野限縮。很遺憾，我後來相信，自我中心和某種內在麻木是登山界普遍的人格缺陷，儘管很多人不願意承認。

圖為歐特克‧克提卡正在攀登加舒爾布魯 IV 峰（7,925 公尺）西壁。他與羅伯特‧蕭爾（Robert Schauer）於 1985 年以阿爾卑斯式攀登抵達此山岳的北峰。照片提供：羅伯特‧蕭爾

我只是在諷刺嗎？或許是吧，但這是有原因的。傑出的表現往往以犧牲隊友為代價。「他累了，其實我也累。後面有人咳嗽嗎？總是有人身體不舒服的……」。

喜馬拉雅山攀登並不盡然會造就這種態度。要以輕量化裝備成功攀登喜馬拉雅山，隊友的選擇會變得越來越重要。如果兩人不僅僅是一起登山，關係也很親近，就不太可能錯過隊友正走向致命災難的跡象。

我認為，近年來的攀登趨勢展現出與傳統受苦風潮不同的特質。這股新趨勢在運動與人格兩方面都是成功的，特色包括極度輕量化、動作放輕，以及與高山環境維持自然關係。身心似乎在遵循一種不同的節奏，聆聽新的聲音。隨著漫長黑夜逐漸遠去，受苦已被沉著取代。在接下來的兩個攀登案例裡，令人驚訝的是，登山者不僅欺騙了人類心理，連生理也一起矇騙，因為他們的適應程度極低。或許是因為他們爬升極快，且僅在高海拔地區短暫停留，因此身體不至於惡化。艾哈德‧羅瑞坦 (Erhard Loretan) 便相信，剝奪身體睡眠可以改善停滯，並減少水腫與高山症發生的機率。

我要講述的第一個案例（做法相對謹慎），發生在 1985 年 7 月 K2 峰的阿布魯西支稜 (Abruzzi Spur) 路線。隊員羅瑞坦、艾瑞克‧埃斯科菲耶 (Eric Escoffier)、伊夫‧莫蘭 (Yves Morand) 與尚‧托萊按照傳統方式適應高度，他們在海拔 8 千公尺處度過一晚。7 月 3 日午夜，他們離開海拔 5 千公尺的基地營，上午 10 點抵達海拔 6,800 公尺的二號營。他們在這裡一直待到隔天早上 7 點。過去從此處開始攀登至少需要 3 天，但他們計畫一次性攻頂。上午 11 點，他們抵達海拔 7,300 公尺的三號營，一群人在這裡想像自己正在「野餐」並等待日落。他們留下露營裝備（甚至包括瓦斯爐），連夜爬升 1,800 公尺，最後在 7 月 6 日下午 2 點成功攻頂。他們在傍晚前下撤至三號營，次日下降至基地營。

接下來的攀登案例是道拉吉里峰東壁，這面岩壁的首攀是艾力克斯‧麥金泰爾、雷內‧格尼里尼 (René Ghilini) 和我於 1981 年完成。這次的瑞士隊由羅瑞坦、斯坦納 (Steiner) 與托萊組成，他們選擇在冬季空身夜攀。

這支隊伍幾乎沒花時間適應環境。他們在海拔 5,700 公尺處度過一晚，然後在東北稜攀爬至

1978 年 9 月，歐特克‧克提卡首攀強卡邦峰 (6,864 公尺) 南壁第 8 天期間。他們團隊此時已經過路線難點，但不知道前方會遭遇什麼。照片提供：約翰‧波特 (John Porter)

6,500 公尺處做為暖身。12 月 5 日午夜，他們離開基地營並爬升至海拔 5,700 公尺的營地。他們在這裡的雪洞中休息，午夜從落差達 2,500 公尺、坡度 50 度的冰壁出發。這次他們不僅「空身」，還非常放肆，沒帶繩索、器材、睡袋和帳篷，僅穿上連身衣，帶著一個爐子與每人一條巧克力棒。喜馬拉雅山脈冬季以持續不斷的颶風級風力與攝氏零下 40 度聞名，但這夥人賭對了天氣。他們從夜間到第二天連續攀登 19 個小時，晚上 7 點抵達海拔 7,700 公尺的頂峰山脊。他們擠在一起坐著煮熱飲熬過那一夜，整整 12 小時都在羅瑞坦口中的「抽搐性顫抖」中度過。天剛亮時，他們仍渴望攻頂，於是上午 8 點再次出發，6 小時後登頂。他們立即下撤，凌晨 2 點抵達海拔 5,700 公尺的雪洞。

對我而言，這種大膽的舉動比蒐集 8 千公尺高峰更具啟發性，也更鼓舞人心。他們三人證明了輕量化裝備冬季攀登的可能性，並一起受盡苦難。打包山頭是一種情感消費，是登山者被收集欲望淹沒的徵兆。如果世上真有精神唯物主義，將峰巒占為己有，而不是認識和接受它們的神祕，就是這種主義的展現，結果是日常活動與情緒取代了冒險。

蒐集狂聰明地利用數字的魔力，像是征服 14 座 8 千公尺高峰等。這些數據過去曾是喜馬拉雅

山成就的終極象徵，如今巧妙變成了衡量登山名聲的商業招牌。數字簡單易懂，即使是從來沒有凍傷經驗的人也能理解。追求數字的需求永無止境。信奉數據的人貪婪地吞下數據，因為那可以安撫他們身為消費者的焦慮神經，並滿足他們的幻覺，讓他們以為自己真的擁有了什麼。

很難想像一個沒有數字的運動，且現在有許多人將登山歸類為運動。毫無疑問，攀爬山壁絕對是很棒的運動，但登山僅僅是運動嗎？我們要如何解釋登山過程存在的死亡威脅？我們真的接受那種威脅是比賽與競爭的一部分嗎？我認為，促使我們走上懸崖並身陷危險的內在動機與競爭無關。登山作為一項活動，展現了人類的經典對抗，一方是對自我保存的強烈欲望，另一方是測試有限生命的需求，掌控自身命運的感覺會自然而然將靈魂從肉體中解放出來。登山者在感知到這些界限時，體會到至高無上的喜悅。蒐集山頭能否達到相同效果？對我來說，瑞士隊以空身夜

攀的方式冒險攀登道拉吉里峰，可說是回歸登山的本質與格調。

1986 年，聖母峰與 K2 峰也有兩次精彩的空身夜攀。首先是羅瑞坦與托萊攀登聖母峰「霍恩貝恩雪溝直行路線」（Hornbein Couloir Direct，即日本路線）。同行的還有皮埃爾·貝金（Pierre Beghin），但他過了第一晚就退出了，那時他們整夜未睡，爬升了 2 千公尺。從山壁底部到山頂，總爬升時間為 40 小時！同樣令人驚訝的是下降時間。在觀察雪況後，兩人在大部分路線上進行坐姿滑降（波蘭語直譯為「屁股滑行」），僅用 4 小時便抵達前進基地營。身為波蘭人，得知瑞士人在我們的國民運動領域擊敗我們，我很難冷靜！我不介意從 8 千公尺山頂進行懸掛式滑翔或跳傘，但得知這兩個瑞士人體驗世界上最棒的屁股滑行，我還是恨得牙癢癢！在這次非常快速的爬升前，他們於季風期間在海拔 5,500 公尺的基地營停留了 5 週，但基地營以上的適應極其有限。他們在海拔 5,850

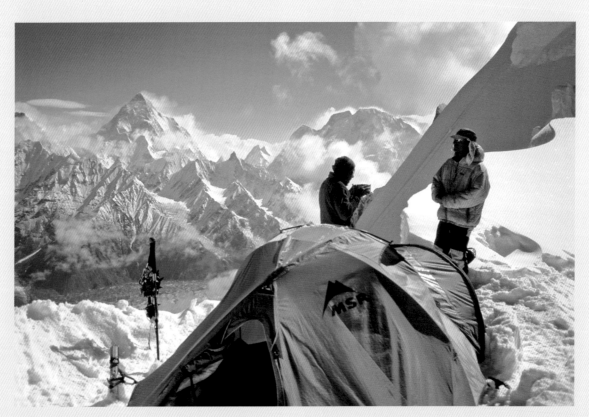

普雷澤利與馬蒂奇·約斯特 (Matic Jost) 攀登 Biarchedi 峰（6,781 公尺），過程中稍微放鬆一下。在他們身後可看到 K2 峰（8,611 公尺，照片左邊）與布洛德峰（8,051 公尺）。這兩座高峰見證無數創造歷史的攀登。阿布魯西支稜是 K2 峰最熱門的路線，在山峰右邊清晰可見。照片提供：浩斯

公尺的前進基地營住了一晚，並登頂附近兩座6,500 公尺的山峰。

　　這已經夠本了。他們將大部分能量保留給聖母峰山壁。他們在 8 月 28 日晚上 10 點離開前進基地營，攜帶的東西不會比前往道拉吉里峰多。最初的 2 千公尺耗時 13 小時。上午 11 點，該隊抵達 7,800 公尺高度，在當天的剩餘時間不斷泡茶。晚上 9 點，貝金退出，羅瑞坦與托萊則繼續攀登。午夜後不久，他們來到 8,400 公尺高度，酷寒與黑暗迫使他們停下腳步。他們緊緊依偎，等最難熬的時刻過去。凌晨 4 點左右，黎明第一道曙光悄悄照進雪溝，他們出發了，下午一點抵達山頂。他們在世界之巔逗留了一小時。晚上 7 點，屁股有點痠痛的他們已下降 3 千公尺。

　　相較起來，班諾特・沙穆 (Benoit Chamoux) 以不到一天的時間攀登 K2 峰阿布魯西支稜路線的故事簡單許多。他 7 月 4 日下午 5 點從基地營出發，隔天便順利登頂。顯然他沒有時間睡覺。幾天前，他才以 16 個小時完攀布洛德峰。

　　兩年前的夏天，我在加德滿都遇到羅瑞坦與托萊，我好奇地向羅瑞坦提問。

　　「你會為攀登做訓練嗎？」

　　「不會，最棒的訓練在這裡。」他敲敲他的前額。

　　「你有抽菸或喝酒嗎？」

　　「不抽，但喝。」

　　「有沒有服用任何藥物？」

　　「只有溫和的安眠藥，從來不吃促進供血的藥。」

　　「你從事高海拔登山最想獲得什麼？」

　　「多多益善的難度、高度、速度，當然一定要是阿爾卑斯式。」

　　「對於想攀登喜馬拉雅山的人，你會給什麼建議？」

　　「試著傾聽並理解你的身體系統。」

　　本文提及的四次攀登都是了不起的事蹟，但吸引人之處並不在於登山這門運動，而在於完成攀登的方式。他們拋棄傳統，採用新法。

　　登山者一離開既定路線，便進入了毫無規則或慣例可循的領域。能給予建議的，只有自己的內心。但願登山者的動機是真實的。在這樣的時刻，登山者必須發揮創意，而不僅僅是投入運動而已。這種創意體現在攀登風格或對未知領域的探索上。我們不可能將登山硬擠入運動的框架。

在攀登加舒爾布魯 IV 峰西壁前，歐特克・克提卡在基地營附近休息與補水。照片提供：羅伯特・蕭爾

　　對我來說，體驗山岳的方式有很多種，我們可以與山岳建立真實而熱烈的情感連結。如果你能容忍我先前的諷刺，請允許我與神秘事物短暫聯繫。我的結論是：神秘對於登山至關重要。當你發揮創意登山時，在你面前展開的一切都構成了山岳體驗。

　　我們僅需回憶一下比爾・提爾曼 (Bill Tilman)、植村直己與蓋瑞・海明 (Gary Hemming) 這些人物，便可知道，能夠稍微揭開登山神秘面紗的方法是建立真正的連結，而非蒐集山峰或打造紀錄。但神秘事物依然神秘，運動還是運動。

波蘭登山家歐特克・克提卡出生於 1947 年，是喜馬拉雅山脈最具影響力與最重要的阿爾卑斯式攀登實踐者。他攀登過許多重要的新路線（總是以小隊伍形式），並與 20 世紀不少重量級登山者一起遠征，包括艾力克斯・麥金泰爾、捷西・庫庫奇卡、道格・斯科特、艾哈德・羅瑞坦、萊茵霍爾德・梅斯納爾與山野井泰史等人。1985 年，他與羅伯特・蕭爾一起以阿爾卑斯式攀登加舒爾布魯 IV 峰西壁，此次登頂被許多人視為史上最出色的攀登之一。他在 2003 年針對那次攀登寫道，「奇怪的是，登山界將這次攀登視為完成的作品。這明顯暗示登山是一門藝術而非運動。唯有在藝術裡，缺失的一環才會為作品增添意義。」

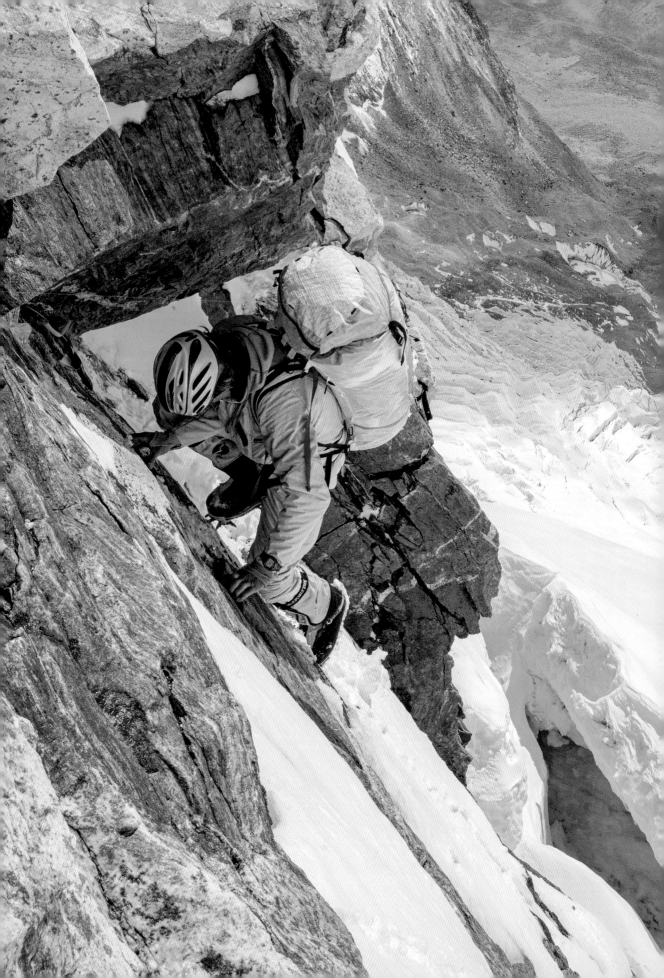

第十三章：心理韌性
——八成靠心智

攀登的原因有很多，有些是不好的，我自己就用過許多不好的理由。最糟的是為了名氣與金錢。大家最常說的是為了探索或發現，但這在今日世界根本無關緊要。唯一的好理由是提升自己。

—— 喬伊納德，巴塔哥尼亞創辦人

身心平衡

我們大可在這本書專注探討訓練，而不涉及攀登的心理層面，畢竟心理這個主題的定義很模糊、缺乏科學佐證。因此，本章提出的臆測可能帶來爭議，這與本書其他章節不同，後者立基於科學探究、實證測試與同儕審查。但我們認為納入此章有其必要，儘管你們許多人早已知道，在攀登的領域裡，心智才是關鍵。

左方照片：浩斯 2011 年計畫以七天完攀馬卡魯峰（8,481 公尺），期間他背著裝著食物、燃料、帳篷與衣物的背包，在海拔 6,400 公尺處獨攀穿越危險的岩石路段。照片提供：普雷澤利

理想的攀登心理狀態

進入山岳，最理想的心理狀態是什麼呢？找到這個問題的答案，對於所有人都是一個很好的目標。事實上，這個答案並不是固定的，會隨著時空而改變。這是一個自我探索和發現的過程，對所有人來說都是獨一無二的。為了有條不紊地介紹這個複雜主題，我們將高山攀登的心理層面劃分為以下幾個部分：動機、情緒、恐懼、成就、專注、心流、自信與超越。

動機

你無法指導欲望。

—— 斯科特・約翰斯頓

一切行動都始於動機，終於動機。動機指引並激發我們的每一個行為。考量到高山攀登可能讓你自己與夥伴面臨極大的死亡風險，攀登的動機似乎違背常理。我們攀登時會體驗到全身疼痛，手、腳與鼻孔都快凍僵了，肌肉因疲勞而無比痠痛，身體因疲憊與寒冷而顫抖。生理痛苦是高山攀登的一個深刻面向。

攀登經常被局外人視為一種自私的追求，看不出有什麼好處，且攀登者確實經常受傷，甚至死亡。如果你認為「若不深入了解自己，就無法對親友或社會有什麼貢獻」，就不必理會前述看法。什麼樣的動機促使我們從事外界不認可的事物，這個問題關乎我們為何攀登。這樣一個看似簡單的問題，卻沒有簡單的答案。

每個人之所以攀登都有自己獨特的原因，混合了多個動機因素。動機是生活中最重要的力量之一，檢視登山者各式各樣的攀登動機，有助於我們更了解自己。基於此考量，我們概括列出一些常見動機，這是我們從自己與他人身上觀察得來的。

八成靠心智

史提夫·浩斯

我攀上岩架，抓起柳博·漢塞爾 (Ljubo Hansel) 旁邊固定點掛著的老舊繩環。他拉住我的繩索，把我整個人提上去。他點點頭對我說道，「所謂的高山攀登，八成靠心智，兩成靠體力。」我喘著氣，將自己掛入確保站中，雖然他早就將我解除確保了。我們完成了通往鞍部岩石斜板的路線，這在夏季的難度是輕鬆的 5.5，但寒冷的粉雪令難度攀升，導致我們速度緩慢。

我們在日落時開始垂降。那晚稍後，當我們

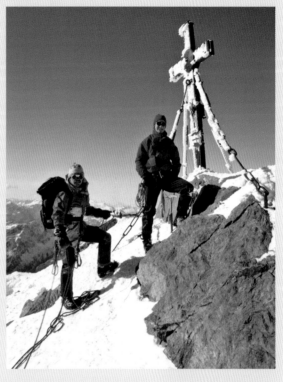

1988 年 12 月，浩斯與布蘭科·斯塔里奇登上奧地利最高峰大格洛克納山 (Grossglockner，3,798 公尺)。照片提供：浩斯個人收藏

斯洛維尼亞登山家漢塞爾與布蘭科·斯塔里奇 (Branko Staric) 是史提夫最早的登山導師。在為期一年的交換學生期間（1988~1989 年），史提夫經常與他們兩人搭檔攀登。照片中他們正準備攀岩，天空下起毛毛雨。只有在天氣太糟糕、無法攀登斯洛維尼亞或奧地利山脈時，他們才會去攀岩。照片提供：浩斯

沿著破舊的南斯拉夫道路行進時，我忍不住問：「柳博，攀登怎麼可能只有兩成靠體力？不是全部都是體力活嗎？你是不是說反了，應該是兩成靠心智吧？」

「史提夫，」他簡單地回答，「你之後會懂的。到時你再決定。」

從 1989 年那天晚上開始，我經常思考柳博說的這條規則，到底這句話是否正確。年輕時，我認為自己最初的感覺才對，比率應該調換。但隨著年齡與經驗增長，在觀察自己與其他人的過程中，我逐漸同意他的說法，也就是心智八成、體力兩成。今日，我相信柳博的評估大致上沒錯，畢竟高山攀登真的是一種心智磨練。

安德森攀登南迦帕爾巴特峰（8,126 公尺）魯帕爾山壁中央柱第五天，他俯瞰 4 千公尺下方的基地營。照片提供：浩斯

感覺良好：攀登運動令人感覺良好，相當享受。很多人就是這樣一頭栽進攀登領域，其中不少人除了攀登外還喜歡從事各式運動。

單純：有些人深受簡樸生活吸引，這是精通攀登的必備條件。

探險家：天生的冒險家，總期待在下一個角落遇到新挑戰。

收藏家：這類人喜歡核對成就清單，例如征服所有 14 座 8 千公尺高峰、完攀七大洲最高峰等。

人文主義者：他們更在乎與誰一起攀登。這類人對於旅途經歷的文化與遇到的人極感興趣。

憤怒：這類人的共通點是對於社會價值觀感到憤怒、焦慮與抗拒。攀登巧妙地幫助他們疏導與消化這些情緒，你必須親

身體驗才能理解。

自我厭惡：與憤怒相同，攀登能化解根深蒂固的後現代焦慮，罕有其他活動能匹敵。

表演者：這類人偏好競賽或能明顯分出勝負的攀登形式。他們通常出身傳統運動界，或是享受以競爭做為動力。

缺乏安全感：這類人天生就不確定自己是否值得被愛，他們會不惜一切代價向別人與自己證明自身價值。

自戀者：以自我為中心，這類人的性格在許多方面與缺乏安全感和表演者重疊。最大差異是他們非常想證明自己優於他人。

　　仔細想想你對於攀登的第一個感覺。想找出攀登動機，不妨回溯是什麼事物啟發了你。你是如何開始攀登的？是一本書嗎？還是風景？你的朋友邀約？你的父母希望你做或不做什麼？不妨計時 10 分鐘，不間斷地寫下你開始攀登的原因。對自己複述這個故事，然後深深地寫進你的記憶裡。

　　了解你做為登山者的 DNA 相當重要。你天生適合運動攀登、挑戰大岩壁，或是喜馬拉雅式登山？這為何重要呢？動機與激勵有關。古希臘格言「認識你自己」與攀登密切相關，了解你自己，才能知道自己應該做什麼、不該做什麼。

　　史提夫從很久以前就夢想在加拿大洛磯山脈所有被稱為「國王岩壁」（king walls）的地方開發新路線。以十五年時間，他成功挑戰了艾伯塔山、費伊山（Fay）、羅布森山與北雙峰。他的目標還有很多，包括神廟山（Temple）、蓋基山（Geike）與阿西尼博因山（Assiniboine）等。這些山岳激勵了他，令他在生活裡騰出時間與空間，一次又一次地前往各處攀登。

　　同樣的，史提夫早在十九歲時，眼睛便離不開「世界上最大岩壁」魯帕爾山壁。他當時無法想像該如何攀爬它，但十五年後，他透過一條新路線與一位登山夥伴做到了此事。

堅不可摧的意志

斯蒂芬·西格里斯特

當一座山不僅以美麗的景色吸引我，同時也觸碰到我的內心時，我便知道自己可以用上適度的心理動機。接著我會設立定義明確的目標，激勵我在訓練階段不斷努力。堅不可摧的意志是成功的關鍵，唯有如此，艱苦的訓練才會有趣。一旦你嚐到首度成功的甜頭，那種快樂無法以言語形容。

讓這些小小的成就里程碑成為整體體驗的一部分。紀律（對自己嚴格）真的非常重要。為攀登高峰做準備的興奮感，不應在失控野心的陰影下消失。

我會印出一張山的照片，裡頭呈現不同角度（如果可以的話）。我會用明顯的顏色畫出規劃中的路線、標記可能的紮營地點，並用驚嘆號提醒自己該注意的陷阱。更重要的是，山頂會有一個高舉雙手的笑臉火柴人，這就是我與登山夥伴登頂時的感受。雖然我的身體還在低谷，但心智上早已攀抵巔峰。

在我出發遠征前，這張照片會放置於床頭櫃約三十天。每晚睡覺前，我都會在腦海中攀登這條路線。然後我會想像自己以團隊形式攀登，我會開心地站在山頂上，之後以團隊形式安全地下山。我想像自己能夠感受到即將到來的攀登體驗，包括寒冷的天氣、稀薄的空氣與自己付出的努力。透過這種方式，我為登山可能發生的各種狀況做好心理準備。

當然，這些想像中的攀登並不是理想的睡前活動，也不是我妻子的頭等大事。但是她明白這種心理準備對我來說有多重要。良好的團隊合作始於家庭。

> 瑞士登山家西格里斯特因為在艾格峰北壁開闢非常困難的現代路線而聞名。做為職業登山家，他在巴塔哥尼亞、喜馬拉雅山脈與南極洲都攀登新路線。

西格里斯特冬季時攀登艾格峰（3,970 公尺）1938 路線。他二十歲時首次攀登這條路線。照片提供：森夫

期盼有朝一日能力變強、足以挑戰那道高大山壁，這樣的想望幫助我們捱過漫長健行路途與艱難日子。

擁有目標並朝著那個方向前進，能夠激勵多數人拿出最佳表現，特別是在訓練環境裡。請先問問自己，你夢想的骨幹是什麼？所謂**骨幹**指的是，你大致上最想做什麼事？是挑戰高海拔攀登？或是加拿大洛磯山脈經典路線？還是橫越內華達山脈？從骨幹開始，然後建立骨架。比方說，你想攀登加拿大洛磯山脈的經典山峰。你想攀登哪些路線？何時攀登？最簡單、最困難、景色最美的分別是哪一條？下個登山季想和誰搭檔、嘗試攀登哪條路線？如果一開始的構想是骨幹，那這些問題的答案就是組成目標骨架的骨頭。

動機就是意志，而意志由兩個部分組成，也就是**力量**與**目標**。缺乏力量，你便無法實現目標。缺乏目標，你的力量就會分散並減弱。

金錢不是限制因素

史提夫二十多歲時曾聽說一個傳言：頂尖登山者薪水足足是他每年生活費一萬美元的好幾倍，他幻想著這些金錢足以支持他進行所有冒險。現在回想起來，他很慶幸二十五歲時沒人給他那麼多錢。經濟限制令他專注攀登阿拉斯加山脈，因為他做為登山嚮導，可以在那裡免費旅行，這是工作的一部分。長達十年的遠征經驗令他技能持續精進，一切努力在最終挑戰喜馬拉雅山脈時獲得回報。

金錢很少會成為你追求夢想的最終限制因素。沒有什麼事情比資助自己的長途旅行或遠征更能讓你努力追求成功。波蘭的喜馬拉雅登山者在 1980 年代為橋樑與煙囪塗油漆，藉此籌措遠征費用。斯洛維尼亞人會開著卡車風塵僕僕前往巴基斯坦。為了展開首次冒險，史提夫變賣了摩托車，這是他唯一值錢的東西。難怪如此多資金不足的探險最後都成功了，因為他們投入太多，不可能輕言放棄。

取得成功的特質

2008 年，《哈佛商業評論》刊登了一篇文章，作者格雷厄姆·瓊斯（Graham Jones）指出奧運獎牌得主與成功商人具備共同特質。格雷厄姆過去曾是運動心理學家，如今轉行成為高階主管的教練。他將受訪者的成功特質與常見動機整理如下：

- 自我導向
- 對自己的能力極具信心
- 專注於卓越
- 專注於內在而非外在
- 不受其他人事物干擾
- 擅長管理心理壓力
- 對於目標一絲不苟
- 仔細規劃短期目標
- 持續專注於實現長期目標
- 能輕鬆看待自己的失敗
- 清楚劃分生活
- 慶祝自己的勝利
- 分析成功原因
- 成功後重塑自我
- 努力不懈追求成功

讓我們將上方列表與我們認為偉大登山者的特質比較：

- 優秀的全方位技術攀登者，但更重要的是擅長攀冰與混合攀登
- 心血管功能絕佳
- 耐心
- 毅力
- 紀律
- 能高度容忍痛苦
- 建立夥伴關係的能力，並能對小團體貢獻所長
- 規劃中長期目標的能力

- 良好的山岳感知：擁有天氣、雪崩災害、地質學與冰河學知識
- 擅長發現路線
- 紮實的戶外技能基礎：定位、生存、烹飪與紮營等
- 擅長學習
- 能自在面對旅行、其他文化與語言
- 務實的樂觀主義者
- 意圖明確

此列表涵蓋的人格特質與技能，全部多少都有些相關。最成功的內在動機是什麼？什麼事物點燃了你的內心火焰？當你專注地尋找爬升的理由，而不是編造下降的藉口，成功的機率便會大增。

情緒

2004 年 8 月，米勒與浩斯在南迦帕爾巴特峰魯帕爾山壁爬升至海拔 7,559 公尺處，米勒決定下撤，因為他認為史提夫將自己逼到險境。在那次攀登期間，史提夫的情緒處於封閉、聽天由命狀態。他的風險意識下滑，對於不適、辛苦、危險與寒冷的反應都麻木了。有些人可能辯稱這是此類攀登的必要狀態，但他的朋友非常擔心。布蘭查德寫信告訴他，他已經「變成了岩壁上的生物」，並建議他退出一段時間。約翰斯頓把他拉到一旁並警告，他正在遊走於狂妄自大與自我毀滅邊緣。

史提夫回憶 2004 年的狀況，他在腦中想像攀登的所有細節與可能後果（包括成功與悲慘結局，後者如魯帕爾山壁的下撤）。這些想像的畫面，搭配深深的自我懷疑與價值喪失感，導致他胃部沉重得有如放了鉛塊，即便到今日仍難忘懷。這些感受與決心、意志緊密相關。他當時不願意做任何可能會妨礙目標的事，甚至到了逃避所有依附關係的程度。

情緒是動機的一部分，可以是正面或負面。與憤怒、鄙視或能力不足所驅動的動機相比，帶來滿足感的動機更為積

極。區別兩者對攀登很重要,特別是考量到登山既有的風險。

　　情緒是人類最強大的動機因素,仇恨與愛在人類行為中扮演極重要角色。為王室帶來榮耀的欲望,促使英國遠征隊展開喜馬拉雅山的早期探險。華特·邦納提在馬特洪峰北壁開闢路線,以回敬批評他的人。攀登與藝術領域相同,憤怒是可以善加利用的情緒。正如搖滾歌手扎克·德拉·羅查(Zack de la Rocha)所說,「憤怒是一種禮物」。高山攀登的過程無比艱辛,沒有什麼東西比起憤怒更能驅散痛苦。這或許是我們用鐵鎚敲到拇指時會惱怒,或是生氣時用拳頭砸牆的原因。包括憤怒在內,負面情緒不太可能持續支撐動機,卻是促使許多人行動的起點。

情緒的潛意識根源

　　內心的態度、想法或認知會建立或降低你對於幸福與自我效能的感受,而這些通常藏在潛意識裡。行銷業將此概念發揮至極致。做個簡單的自我測試:在觀看一系列電視廣告時,觀察自己的情緒狀態。好的廣告會令你心有所感,你後來在日常生活裡(如超市)看到這些廣告產品時,心中被喚起什麼感受?

　　想像一下那些漫長且痛苦的上坡過程,你反覆告訴自己「這太難了吧」、「我覺得好累」。與實際體力消耗相比,這令你更加疲憊。想法會帶來情緒,情緒又促使身體產生感受(在此處是疲勞)。如果你依然懷疑,那請回想一下上次受到委屈時,你是如何告訴自己這一切有多麼不公平。你的情緒如何發生變化?

　　不論攀登或生活,情緒主導一切的機率遠比我們想像來得高,多數人必須付出慘痛代價才能學到這個寶貴教訓。你對這一點越缺乏認知,越需要嘗試理解。多數人寧願相信我們是基於冷靜與理性的思考來做出決定,但事實並非如此。正如德國哲學家尼采所說,「人應當牢牢控制住自己的心情;因為對它放任,他的頭腦也會很快失去控制了。*」

　　這對於兒童期至二十五歲左右的男性來說更是如此。男

*編註:《查拉圖斯特拉如是說》第二部·同情者,錢春綺譯,大家,2014,頁133。

性大腦一直到二十多歲才發育完成，女性則成熟較早。我們從周遭的人（父母、朋友、同學、老師與教練）獲得的訊號、話語與回饋（通常在潛意識層面或不涉及言語），會對形塑自我評價與建立情緒底線帶來長遠影響。

情緒與風險

　　登山者就是風險管理者。在商業界，良好的風險管理始於全面、冷靜地評估「風險是什麼」。然後我們會問此風險可能帶來的後果是什麼，以及企業在不好或最糟的情況下如何生存。當你與夥伴的人身安全遭到即刻的威脅時，決策很難不參雜情緒。在攀登領域裡，沒有任何一個頭腦正常的人願意接受最壞情況（也就是死亡）。

　　提高情緒智商（辨識、評估與控制情緒的能力）並不容

安德森在挑戰魯帕爾山壁中央柱的第四天獨攀簡單的地形。儘管我們研究大量照片並用小型望遠鏡窺看山壁，還是無法得知他正上方的攀登會有多困難。但我們仍保有某種信心，不論在上面遇到什麼地形，都能繼續攀爬向上。我們必須如此，因為爬到這裡，已經沒有足夠裝備能安全下降。這樣的信心與伴隨而來的平靜情緒，令我們全心投入攀登並取得成功。照片提供：浩斯

易，但你可以隨著歲月增長培養情商，多數人都是如此。經驗與自我覺察能引導這個過程，我們觀察到自然的蛻變旅程、發展個人理念及管理風險的能力都可以加速此過程。

　　商場的風險管理模式可以歸結為以下三個問題，在登山途中你可以試著回答。

1）我在此處墜落（或遭遇雪崩、暴風雪）的可能性有多大？
2）這個墜落／雪崩／行動，後果是什麼？
3）我回答上述兩個問題的時候有多誠實？

　　想要持續正確地回答這些問題，需要一定的情緒成熟與穩定度。挑戰夢中路線的興奮情緒會為你帶來麻煩，也就是可怕的「登頂狂熱」。團體動力（如多人攻頂的氛圍造成的焦慮）也會影響判斷力。

　　我們的情緒在攀登過程扮演兩個重要角色：激發動機，但也會扭曲判斷力，令我們身陷困境。回顧過去完成的攀登，以及挑戰失敗後學到的教訓，能夠讓我們更認識自己。

　　以史提夫三次遠征馬卡魯峰西壁為例，他每一次都覺得自己在高壓危險情況下無法顧及動機與良好決策之間的平衡，每一次他都清楚地知道自己的情緒尚未做好因應目標的準備。在這三次經驗裡，年輕的史提夫每一次失敗後都充滿焦慮，為表現不好而自責。對於小型團隊來說，募資、組織、適應與挑戰這條路線是一項艱鉅任務，失敗是不可接受的選項。

　　現今遠征隊通常必須找到贊助，情緒變化肯定更大。在尋求贊助前，請考量一下你必須付出的代價。如果你感覺不對並決定停止攀登，你能否忠於自己的判斷？考慮最壞的情況，以及你能否不拍贊助商想要的影片而毅然下山。你可以在沒有新聞報導或戰績的情況下返回嗎？如果答案是否定的，那你必須好好思考一下這個議題。

　　依照奧運選手與商業領袖致勝的習慣模式，應對失敗的最佳方法是將失敗轉換為改進的動力，而非直接放棄。你必須準確拿捏成功與失敗之間（甚至可說是生與死之間）的情緒平衡。

這些自我探索聽起來很抽象，但我們堅信這樣可以讓你更有機會實現自己的攀登目標。我們必須了解，什麼樣的情緒狀態對於特定目標而言最為理想，答案會隨著時間改變。你可以，也應該重新挑戰過去未能成功的目標。重返夢想中的山岳，可能是你攀登生涯裡最有價值的經驗之一。透過這種故地重遊的方式，你可以回憶過去的心智狀態。你可以學習並理解到自己的情緒狀態會隨時間推移而大幅改變。

沒有人可以在攀登前準確地找到理想情緒狀態。不需要追求完美，足夠好便可。兩位作者已在攀登生涯裡學會辨別情緒是否處於正確範疇內。能夠辨識、進入並維持夠好的情緒狀態，是登山者非常寶貴的特質，非常重要。

提振心智狀態的最佳方法

對於史提夫的多位合作夥伴來說，聆聽或創作音樂能夠大幅提振他們的心情，其他人可能會繪畫或攝影。史提夫則是寫日記抒發心情。寫作令他放慢腳步，更專注於自己的內心。寫作能讓想法具體化，繪畫則讓情緒轉化為顏色，有時甚至是形體。這些活動能幫助你處理可能造成困擾的事物，協助你了解自己目前的狀態。這是影響與引導情緒的第一步，幫助你調整情緒以實現目標。

冥想也是強大的工具，我們將於稍後討論。整理裝備的儀式或摸黑前往攀登起點，也能發揮類似效果，惡劣天氣也可能激發極大動力。若暴風雪打亂攀登計畫，會令我們會有些惱怒並更加努力。

營養與食物也是維持正常心智狀態所必需。如果你開始自我懷疑（身心兩方面），請確認自己的燃料與水分是否不足。大腦的運作需要糖（肝醣），做出重要決定前，不妨先吃點零食。

當你感覺動力不足或身體疲倦時，特別是在睡醒後，請先喝一杯水。脫水會以疲勞的方式表現，而疲勞會令你開始懷疑自己。對自己說一句消極的話會澆熄所有動機，例如「也許我今天還沒準備好」，不要讓此事發生。相反地，請這樣

找到你的理想心智狀態

請寫下一個攀登目標，並設想實現該目標的理想情緒是什麼。此情緒狀態既能激勵你成功，也能讓你在危險情況下做出正確判斷。現在請列出你可以做哪些事情以促成並達到此狀態。你有什麼想法可以助長這些感受？

我理想的攀登情緒是樂觀、帶有部分焦慮，以及有些焦躁或受挫的狀態。我過去攀登時依賴的狀態是自我厭惡，發現這是一條死路後，如今我專注於幫助對登山滿懷熱情的登山者與自己更為進步。

—— 史提夫·浩斯

做好受苦的準備

尚·托萊

對我而言，籌備遠征最重要的事是做好精神／心理準備。歐特克·克提卡在他的文章〈受苦的藝術〉裡清楚闡述了這一點。當我們進入高山探險時，我們知道自己必將受苦。攀登高峰並非易事，那裡沒有什麼事情是容易的。

因此，請做好心理準備，壞事可能會發生。如此一來，當壞事發生時，你將得以倖存。如果沒有準備好，你可能喪命。比方說，你爬升至 7 千公尺時，天氣暫時好轉，但你感覺自己沒什麼力氣。如果你了解自己並準備好迎接這個痛苦的時刻，你可以對自己說「好吧，慢慢爬就好。」這個時刻決定了你能成功（甚至倖存）。

經驗非常關鍵：若這是你首次攀登至海拔 7 千公尺，然後你稍事休息，你會說：「唉呀，我感覺不太舒服，爬到 8 千公尺肯定更糟，我不應該繼續下去。」於是你折返。你未能完攀，是因為欠缺經驗。如果你知道只要一步接著一步慢慢走，當你抵達 8 千公尺時，你可能會覺得「哦，現在感覺好多了」，那就沒什麼問題，你恢復如常。經驗是了解你自己這一面的唯一方法。

態度也很重要。1995 年，我與艾哈德·羅瑞坦結伴前往金城章嘉峰（8,586 公尺）。我在遠征前沒有太多攀登經驗，因為我想做的事情太多，包括嚮導、峽谷探險、水肺潛水與駕駛帆船。我在遠征前僅爬過一次白朗峰。在那次攀爬途中，我發現自己沈浸於山區環境，非常享受攀登，後來我就出發遠征了。一開始高度適應很吃力，這非常正常。在那之後，我就與羅瑞坦一樣進入狀況，因為我接受受苦，而且我非常享受與他一起在山上的感覺。

你必須將目標牢牢地記在腦海裡，並做好為目標受苦的準備，不然你總有一天會抱怨「天哪，我受夠了這些冰雪與冰爪」。當我遠征時，我是

為了獲得完整登山體驗而去。

回憶年輕時，我為了準備冬季攀登阿爾卑斯山，乾脆睡在外面的陽台。我必須如此，因為我得深入了解自己，確認自己能否忍受在天寒地凍與暴風雪侵襲時睡在戶外。

如果有人問我，他們是否該攀登 8 千公尺高峰，我如此回答：「想去的話就去，但要做好受苦的準備。不要把自己逼得太緊，從起點慢慢走到山頂。」

尚·托萊。照片提供：尚·托萊個人收藏

尚·托萊以阿爾卑斯式攀登征服十座 8 千公尺高峰，且沒有使用氧氣瓶。托萊、羅瑞坦與克提卡等人以輕便裝備、不帶帳篷的「空身夜攀」方式在 8 千公尺高峰開闢新路線。

告訴自己：「今天我將拋開所有疑慮，無論發生什麼事，我都會盡我所能嘗試攀登。」

恐懼

恐懼值得特別關注，因為它很容易破壞我們一切努力。感覺自己正冒著死亡或受傷的風險，是一個強烈的身心訊號，你不可能也不該忽視。其次，對於失敗的恐懼會帶來強大力量。

「專注於眼前任務，將任務拆解成可實現的部分，讓自己在保護點間安全移動。」當別人問到如何應付恐懼時，史提夫都是這樣回答。說起來容易，做起來難。

從失敗的恐懼著手，這是因應恐懼的絕佳切入點。有時失敗完全安全，比方說從陡峭的運動攀登路線掉下來，你本身安全無虞，但自尊心或自我形象可能受損，特別是旁邊有觀眾的時候。

第一步是拒絕失敗的負面聯想。當我們設定目標、努力成長精進時，一路上勢必遭遇不少失敗。一名運動攀登者可能耗費數週或數月時間挑戰一條路線，他們不斷地嘗試，深知每次嘗試都會讓他們變得更厲害、更強壯，辛苦付出最終將獲得回報，令他們得以完攀路線。只要你不是每次都失敗，這一類失敗是必要的，也能帶來好處。

為了克服墜落的恐懼，我們建議你在最安全的地點失敗，且旁邊最好沒人。比起在週六熱鬧的岩場失敗，在偏僻的岩場墜落，旁邊僅有幾位不帶偏見的朋友，壓力顯然少了許多。在這種安全情況下嘗試失敗的次數越多，你失敗的機率就越小，因為你的注意力不再被恐懼占據，更著重在如何爬得更好。

據電影導演兼舞蹈編導傑羅姆・羅賓斯（Jerome Robbins）觀察，創意人士在慘痛失敗後的表現最佳。這可能是因為他們剛經歷人生一次大出糗，反而更能毫無保留地嘗試，我們認為同樣道理也適用於攀登。為了**好好地失敗**，你必須擺脫對自己感到失望的執念，轉而將重點放在記取教訓。

你必須刻意且持續地練習這麼做。如果你可以坦然面對出糗，不要有負面聯想，那你就可以更勇敢地嘗試。

失敗的種類

美國科羅拉多州登山家邁克爾・吉爾伯特（Michael Gilbert）曾說過，任何人攀登一條路線失敗，原因僅有三個，那就是「不夠強壯、不夠勇敢，或是不夠厲害」。以下內容都可以歸在這三個類別裡。

● 技術不足。這幾乎適用於所有攀登情況，即使是技巧最純熟的人也有越不過的岩壁。你的內心聲音是，「我不夠好」。

● 體能欠佳。如果你無法維持速度或上坡速度不夠快，你便無法登頂，因為過於疲累。

● 信心不夠。這是你對於目標路線並未投入足夠時間提升攀登技術或體能的終極指標。你還沒開始，內心就說「我做不到」（而不是「我能做到嗎？」）。每個人培養信心的速度都不同。

● 判斷失誤。這可能是最常見的原因，特別是在發生事故時。你犯了不該犯的錯，或是你欠缺正確經驗或知識引導。

● 策略失敗。本來可以三十小時完攀的路線，你在三天後才收拾露營裝備出發。你內心聲音表示（事後），「早知道就這麼做……」。

● 膽量不夠，任由恐懼作主。你內心聲音是，「我本來可以做到的……」。

● 重複帶來自負。我們納入這一點，因為我們認為過於頻繁接觸高山環境會帶來自滿與過度自信，而匆促行事會導致注意力下滑。這是任何組裝線工人都懂的道理。內心聲音是「該死啊……」。

● 資源抉擇。與其說這是挫敗，不如說是抉擇，且不必然是不好的選擇。許多技術與耐力都足以攀登高山或完成環法自行車賽事的人，可能將其他事項擺在更優先位置，因此他們從未完全發展出單項專門領域的技術與耐力。這很正常也沒問題。想精通任何技能，有八成靠的是每天實際投入。你可以

練習失敗

斯科特·約翰斯頓

在 1970 與 80 年代，我經常與知名的全能登山家查理·福勒（Charlie Fowler）搭檔，一起挑戰科羅拉多州波德（Boulder）郊外洛磯山國家公園裡的冬季路線，並發明適合我們目標的工具與技術。大家都知道查理感覺不對勁就會放棄攀登（無論有無夥伴）。他經常吹噓自己放棄多少條路線，或是他那個月嘗試多少困難的冬季路線都以失敗收場。他很喜歡說自己樂於練習失敗，或是退縮令他得以活著進行下一次攀登。

當然，當查理狀態絕佳時，幾乎可說是所向披靡，即便是在危險繩距也像擁有秘密武器一般。因此，任何人都不會把他這種謙虛的表現視為軟弱。回想起來，這似乎是他減輕失敗之苦的方式，也就是將失敗擺在大家與自己都看得到的地方，沒有託辭或藉口。他承認自己無法勝任此任務，然後立刻消除任何內疚或羞愧的感受。這項技能令他將失敗的烙印從心裡抹去，畢竟把失敗擺在內心造成的衝擊通常最大。

查理曾告訴我（以及 70 年代波德攀登圈的其他友人），在他認識的最強登山高手裡，我是最差的一個。他的實話非常殘酷，但如同他的自嘲一樣，我利用這一點來移除身為次級登山者的恥辱，並養成吹噓自己攀登缺點的習慣，這樣我們就不會把自己看得太高。此外，這些缺點從未阻礙我們兩人共享很棒的攀登時光。

大約 1979 年，查理·福勒在洛磯山國家公園 Spearhead 峰攀登 Sykes Sickle 路線。照片提供：約翰斯頓

投入更多時間攀登或降低自己的內心期待。內心聲音是：「我撥不出時間或金錢去做這件事」。

● 意志問題。這是最常見但最少人承認的一點。你內心聲音是：「我做不到，因為 A 或 B 情況對我不利」，背後意思其實是「我不想那麼努力嘗試」。值得來往的人不會因為你坦承自己想或不想做什麼事情就批評你。

利用恐懼讓自己更專心

控制恐懼不是放任或忽視，正好相反。日本武士以每日冥想聞名，他們會想像自己可能的死法。戰勝你的恐懼。我們必須先承認與檢視恐懼才能管控恐懼，這一點與情緒相同。正如丹妮卡·吉爾伯特描述的那樣，你可以觸碰並隨意探索恐懼。

我們發現在攀登過程中，善用恐懼可以讓我們更專注於行動。採取下一步行動前，你必須消除所有對於恐懼的負面聯想。恐懼也可以是正面的。

擺脫恐懼

想做到這一點，你必須培養對於恐懼的超然感。我們的目標是兼具超然與意識，讓你在感到恐懼的第一時間便注意到恐懼的存在。當腦中想到恐懼（更常是直覺感受），請反覆告訴自己：恐懼是一個訊息，別讓恐懼控制你的情緒。你可以試著擴展覺察，如同丹妮卡·吉爾伯特注意她周遭的事物那樣。

登頂後沿著狹窄冰稜使用冰爪下攀，心生恐懼是非常正常的。特別是你已經疲憊不堪、繩伴手腳笨拙或是風很大時。恐懼能讓你意識到，此時最重要的是專心保持良好站姿，並把冰爪踢入最佳位置。控制好你的身體，有意識地、精準地做這些動作。保持警戒並與你的夥伴持續溝通，留意其他策略的可能性，如此一來，當恐懼持續升高時，你至少有個計畫，知道在哪裡放置保護點，或是如何調整策略能更加安全。

關於恐懼

丹妮卡·吉爾伯特

恐懼是高山攀登非常真實的一部分。雖然會很不舒服，但我嘗試直面內心的恐懼。我相信你可以與恐懼共事，從而改善攀登，讓內心更為平和。

根據我的經驗，恐懼大致分為兩種：一種讓我在面對危險時得以生存，另一種則在沒有性命之危的時候，阻止我做自己力所能及的事，兩者很難區分。感到恐懼時，我們會進入戰鬥或逃跑模式：我們的視野變窄、心跳加快，追蹤恐懼的感官異常敏銳，其他感官則變得遲鈍。這可能是好事，也可能是壞事。當我們需要避開迅速墜落的碎冰塊時，這種反應是好的，肌肉會反射性地動作。但當我們需要理性思考、謹慎冷靜地行動時，這種反應就不好，會導致倉促行動與草率決定。

我特別注意那些悄悄地、漸漸襲來的恐懼，那種胃部收縮的感覺。一旦我發現這種恐懼正在升高，我便會考慮自己能否繼續攀登。有時候過於恐懼時，我會折返，改日再攀登。有時候我可以安全地觸碰並隨意探索恐懼：如果我注意到自己視野變窄，我能否強迫它變寬一些？我會環顧四周、找出五個我能看到的事物，它們是什麼顏色？我能聞到什麼？我試著從周圍辨認出四種味道。我能感受到什麼？我會觸摸三種不同東西，留意質地有何差異。我能聽到什麼？我會停下來，發現周圍的兩種聲音。這個過程幫助我進入更平靜的狀態，讓我可以呼吸。再多深呼吸幾次後，我通常就能集中注意力並開始做出正確判斷。經過練習後，我學會自然、迅速且安靜地執行，然後我可以更清楚、冷靜地評估自己的處境，並決定是繼續下去或是撤退。

尊重恐懼，並懂得何時能與恐懼合作（或是不合作）。在攀登或在家時，回想一下恐懼的過程。這是審視自己的絕佳機會，有時還會發現一些線索，了解到底是什麼因素驅動我們，以及是什麼阻礙我們發揮最大潛力。

吉爾伯特在科羅拉多州烏雷附近攀冰。照片提供：凱南·哈維

吉爾伯特一直在世界各地登山探險。她是植物學家，也是登山兼滑雪嚮導，她以故鄉科羅拉多州的聖胡安山脈為家。

恐懼通常僅是一個信差，告訴你：「哈囉，你必須專心做好這件事，或是你需要調整一些東西。」解決眼前問題、專注於你可以掌控的部分，例如妥善使用冰爪、架設好固定點與做好確保等。一旦你能超然，便能因應而非受制於恐懼，自然能夠正確行動。

了解你可以應對什麼風險

斯科特與史提夫都喜歡摩托車。史提夫九歲時，他的曾祖父（一名技師）在帶有兩輪的自製鋼架裡安裝一台割草機引擎，送給史提夫當作禮物。它的剎車是一塊壓制後輪胎的踏板。這是他擁有的第一台摩托車（也是唯一一台），但一年後便將它賣掉，原因是他在九個月裡三次差點出車禍、一次打滑摔車。在第三次差點出事後，他明白自己還不夠成熟，無法安全駕馭摩托車。

攀登也是如此，請接受你能承受的風險水平。如果你能在高難度徒手獨攀時感到踏實與穩定，那你就會更有力量。要是簡單地形攀爬就令你感到恐懼，那最好先了解一下自己。

要訓練才能適應恐懼，你接觸恐懼的次數越多，越能因應恐懼。勇於挑戰恐懼的登山客必須有意識地設限才能活得長久，因為風險有一定程度的隨機性。史提夫非常享受獨攀，但他知道自己結婚後便會停止。儘管他有時仍渴望獨攀的體驗，但他已經為自己的風險設下限制。

過於頻繁地接觸高風險環境，會讓人難以重新適應正常生活。在冰河上方數百公尺處、坐在椅子般大小的冰架食用早餐能量膠後，在家為小孩煎蛋顯得平淡許多。如同你必須適應恐懼一樣，你也必須消除恐懼適應。無論是增加或減少適應，都需要豐富經驗與高度自我認識才能應對恐懼。

讓我們回過頭來重新檢視恐懼、風險、自我覺察與攀登之間的關係。在危及生命的情況下因應恐懼，關鍵在於擁有健全的能力，讓你既不恐慌又能將恐懼轉化為有意識的、讓你能生存的行動。換言之，你必須經常預期風險並制定計畫（通常在潛意識層次），以便糟糕或最壞的情況突然出現時，

能夠果斷地做出保命反應。此能力來自於一定程度的自我認識，也就是了解恐懼的情緒反應如何影響你，此一影響是如此根深蒂固，幾乎成為本能反射。

攀登時想有效地管理恐懼，需要自我覺察。少了自我覺察，你在日常生活裡便無法好好控制自己，更別說是在危險情況下。攀登（特別是高山攀登）與攀登訓練能夠強化自律，這是自制的第一步。你必須發展自制能力，對於超脫性經驗敞開胸懷並意識到它的強大力量。攀登與訓練是自制與改變的媒介，其他的就交給山岳。

成就感

> 奮鬥本身……便足以充實人類心靈。
> 薛西弗斯想必是快樂的。
> ── 法國哲學家卡繆，〈薛西弗斯的神話〉

卡繆在文章〈薛西弗斯的神話〉裡探討這名希臘神話人物的命運，薛西弗斯必須反覆將巨石推上山頂，快抵達時巨石再度滾落，如此永無止境地重複下去，卡繆以此暗喻現代生活勞碌的上班族與工廠員工。我們可以將攀登時爬升與下降總和為零，想成是卡繆文章裡薛西弗斯的遭遇。對我們（至少部分人）而言，唯有透過奮鬥（有時與災難擦身），才能獲得成就感或有所超脫，這是真的嗎？道格・斯科特曾諷刺地說道，吃飽的人是不會開悟的。

很多人傾向相信人生無比艱難，我們總是不斷失去，或是歷經辛勞犧牲才能獲得平安幸福。真是如此嗎？為什麼會這樣認為呢？

我們當中許多人認定自己是登山者，這定義了我們。我們透過結交的朋友、穿著的衣服、居住的地方以及駕駛的汽車類型來宣揚這一個事實。我們為了成為登山者付出如此多心力，以至於當我們在難關墜落或未能登頂時，經常會嚴厲地批判自己。登山的魅力並不在於痛苦與辛勞，而是前面提到的自制，這僅能透過全神貫注達到。

專注

完全專注於你做的事情，這就是簡單。

—— 鈴木俊隆，《禪者的初心》

(*Zen Mind, Beginner's Mind*) 作者

專注感受是一個很好的指標，顯示你正處於理想的攀登心智狀態。每個人都認為自己能專注，但當你挑戰他們，很少人能真正專注並長時間維持。高水平攀登需要長時間集中注意力，艱難地領攀 2~3 小時並非聞所未聞，艱難攀登的本質便是如此，特別是當墜落可能致命時，更需專注。因此，越能真正專注於眼前的攀登，對你來說越好。

史提夫大四那年有機會參加一門課程，其中包括為期十天的冥想靜修。在這段閉關期間（由西北內觀協會〔Northwest Vipassana Association〕主辦），他每天冥想十四個鐘頭，每天吃一頓素食，且不與其他學員接觸。前三天是呼吸冥想，將意識重心擺在呼吸以提高專注。在後面七天，教導學員讓意識在各個身體部位移動，以進一步提升專注力。教導冥想的技巧遠超出本書範圍或我們的專業，但史提夫堅決認為當時的冥想經驗對他的攀登影響深遠。

在這次內觀靜修後，史提夫經過一百四十小時的練習，發現他能夠將新培養出的覺察與專注力用於攀登，方式不是打坐冥想，而是在攀登期間進行，你也可以試試看。盡可能將意識集中於大腳趾，然後稍微向上

浩斯在昆揚基什東峰（7,400 公尺）南壁 6,700 公尺處專心攀爬困難的混合繩距。照片提供：安德森

推，請注意你有什麼感受。移動腳趾，專注地感受它。感受你的指尖、臀部與冰斧尖端。當冰層變薄時不要驚慌，將注意力移到冰層最堅固處以及它是如何凍結的。用你的冰斧側邊輕敲，仔細聆聽。當你擺動冰斧時，請砍劈到最準確的點。我們說的不是最佳區域，而是用恰到好處的力量砍至最準確的一平方公釐位置。意識其實就是專注。

這就好比是在打高爾夫球。你是用意識在瞄準，依賴感覺，而非刻意對準來控制方向與距離。回到攀登與專注於你面前的冰層：別忘了你還有腳，冰爪也不能鬆懈。你不能把全部注意力都放在冰柱上，那到底多少比例才合適呢？這得靠你自己摸索學習。

多數冥想課程都是從呼吸開始。瑜伽是另一種強調呼吸搭配動作的活動，同樣與攀登有許多相似之處。

下次當你攀登到接近能力極限時，試著觀察自己，並記住你在極端情況下的反應與行為。想辦法持續攀登，但分配一小部分意識觀察你自己、你的技術與周遭環境，彷彿你是局外人似的。如果能這樣做的話，你已經朝著正確方向前進。你練習得越多，意識能力就會越強。這種敏銳的意識是攀登最棒的一部分。當我們集中注意力一整天或多天時，我們可以看到最完美的雪花結晶或最明亮的夕陽。意識、覺察與專注的能力都是**可以擴大**的。

一次只做一件事

史提夫從羅威身上學到的經驗是，專心地找出與放好器材，之後再擔心攀登。換句話說：一旦你有了好的器材來保護你，就忘掉器材吧。維持你的專注力，一次只做一件事：先是保護，然後才是爬升。這與我們對於恐懼的討論有許多雷同之處，但這裡的關鍵是專注。

研究顯示，一旦心率超過每分鐘 145 下（該研究發現的平均值為 145 下，體能絕佳者可能高達每分鐘 170 下），你便很難專注於任何事情，僅能努力擺動肢體以維持這樣的盡力程度。你可以想像一下全力衝刺與這麼做所帶來的心理體

驗。你無法思考衝刺後要做些什麼，因為你完全專注於持續盡全力跑步。若用攀登做類比的話，這就像是前臂已完全僵硬，而你設法從吊帶取下岩楔卻拿錯尺寸。

請找出這個臨界點、心率水平或乳酸燃燒水平位於何處。當你開始感覺到它快來臨時，請讓它促使你專注於眼前任務。找到休息點，放置一些保護裝置，讓你的心率下降。若任由心率過快，多數人會開始緊張，慌張地放器材、緊抓著器材或下攀。如果你爬得不錯的話，你應該已估算出器材要放在哪裡、最佳手點在哪裡，且也在你的下方放好器材。堅持你的計畫，爬過難關至下一個休息點，下一個放器材的位置。

呼吸是觸發專注的絕佳方法，這招是從冥想直接改編而來。當你領攀一段艱難繩距時，不太可能透過鼻子呼吸，此時可以�’起嘴唇呼吸，來觸發你的大腦進入冥想專注狀態。這是一個強而有力的非語言訊號，提醒自己全心投入於攀登。

一旦精通此技術的話，這將是非常強大的工具。維持或恢復此能力確實得花點工夫。史提夫發現，打坐冥想有助於重新學習與磨練此能力。對他來說，光攀登是不夠的。當他預期將進行大量攀登時（如遠征之前或期間，或是前往加拿大洛磯山脈長途旅行前），他會重新複習這些技巧。透過練習，你可以訓練自己使用任何觸發媒介來快速進入高度集中的心流狀態。

心流

瑜伽非常類似冥想，但整合呼吸、運動與身體意識的方式不同。瑜伽或許是達到**心流**最古老與最結構化的方法，此詞彙由米哈里・契克森米哈伊（Mihaly Csikszentmihalyi）在他的經典著作《心流》（*Flow: The Psychology of Optimal Experience*）裡創建。他參考了約 1,500 年前彙整的瑜伽原始文本，裡頭描述提升技巧的八個階段。前兩個階段與心智密切相關，旨在讓注意力與專注力更容易控制，而這正是我們在攀登過程想達到的。

契克森米哈伊接著列出達到心流的五個條件，此狀態可

以讓你不必耗費太多能量便能專注，從而在事後創造一種暢快感受。

清晰： 你必須知道可以期待什麼。

專注： 注意力放在此時此刻。

選擇： 有各種選項在你掌握之中。

投入： 放下防備，不自覺地投入其中。

挑戰： 相對於已經具備的技能與經驗，任務具備適當程度的複雜性。

　　各類型攀登都符合以上所有條件。攀登與日常生活的現實情況截然不同，這點也有幫助。與其他心流活動一樣，登山者穿著特定衣物、加入專門俱樂部、說著專業術語且自成一圈，這令我們與眾不同。攀登期間，我們不再根據社會常理行事，轉而專注於攀登的特殊現實。

減法原則

我採用了一些指導原則來幫助自己保持專注，我稱之為「減法原則」。這些規則幫助我待在與外界隔絕的泡泡裡，讓我在裡頭找到理想的情緒狀態，以投入攀登與心流。

●不看電影與電視，不打遊戲。這對我來說是硬性規定。電影很容易干擾我的意識。一開始我之所以不看電影，是因為我大學時期非常迷《星艦迷航記》，後來發現攀登時腦海甚至會出現部分片段。我現在更有自制力，偶爾看一部電影並不會影響我專心。

●少聽音樂。我沒有那麼愛音樂，所以這不算太困難。許多人聽音樂能有效提振情緒，但我發現音樂會令我分心，在我嘗試專心攀登時會聽到曲調或歌詞。我享受社交場合的音樂，但工作、訓練與攀登時，我更偏好周遭環境音。

●減少使用網路與電郵。我入手智慧型手機後，這成了難題。在岩場或攀登時查看電郵，非常容易打亂心流。我試著將使用網路與電郵的時間安排在一天裡的特定時段，上網做完該做的事，就會立刻下線。

●避免接觸浮誇、情緒化的人。冷嘲熱諷可能很有趣，但當你嘗試成為更好的自己時，這樣的負面情緒終究有害無益。多認識一些積極主動的朋友，學習他

當外在目標（例如名利）變得更重要時，攀登就有可能淪為實現這些目標的手段。曾有人說知名登山家的最佳表現都出現在成名前，類似範例也可見於其他運動領域，不限於攀登。我們更擔心的是外在目標可能且經常干擾心流，且讓登山者面臨受傷風險。

自助

> 蘊藏在他體內的力量是新奇的，除了他以外，
> 沒人知道他有什麼本領。如果不嘗試的話，連
> 他自己也不知道。
>
> —— 愛默生（Ralph Waldo Emerson）
> 《依靠自我》（*Self-Reliance*）

美國有著悠久傳統，那就是為了追求創造力而放棄事物，以培養自助與心理韌性，進入高度的心流，最終獲得超脫的經驗，其中以愛默生或梭羅為代表人物。在攀登領域，我們有相同的想法，包括遠征、公路旅行與露營。這些傳統是一種儀式，你得犧牲一些東西才能參與。培養自己對孤獨的忍受力，或至少身處非常小的團體，這樣可以打開注意力的渠道。自助是每位高山攀登者的重要特質。

今日在美國西部公路旅行（或生活在 80 年代共產主義統治下的波蘭）有助於培養心理韌性，而這是高山攀登的必要條件。斯洛維尼亞人開車穿越伊朗至巴基斯坦攀登，他們將無數小時的路程形容為清空思緒的方式。這確實幫助他們達到心流狀態，並在世界多座高峰締造驚人紀錄。鑒於今日網路世界無遠弗屆，即使最遙遠的地方也能連上網，這值得我們深思。

每個攀登日展開的時候都是啟動心流的機會。當你前往攀登起點時，請非常小心地將雙腳踏在步道上。注意你的身體，你有什麼感覺，哪裡緊繃、鬆弛或痠痛。當你攀登當天首段繩距時，請認真地將冰爪或靴頭精準放置於你想放的位置，以精確高效率的動作喚醒你自己。我們發現這種精準與

覺察會不自覺地延續一整天。

訓練本身就是絕佳的心流催化器。達成年度訓練計畫時數的過程，你會有大量時間去思考、安定自己的心智，最後也能磨練你不必費力便能集中注意力的能力。

我們信任訓練的主因之一，是花在訓練的時間對於你管理恐懼與風險的心理能力非常重要，且幫助你在抵達山岳後能順利攀登。訓練身體就是訓練心智。

> 們應對問題、訓練、風險與生活的方法。
>
> ——史提夫‧浩斯

自信

> 我不怕一次練習一萬種踢腿的人，我只害怕他同個踢腿動作練習一萬次。
>
> ——武打巨星李小龍

當你看到厲害的登山者攀登時，你總會折服於他們的自信。他們踏上任何一處踩點時（無論有多小），都清楚地知道踩點絕對能承受他們的重量。

信心源於技巧，而技巧來自經驗累積。沒有充足的練習，技巧不可能憑空出現。沒有技巧，你自然也沒有信心。自信是假裝不來的。正如字面意思所示，你必須「贏得」信心。所有人都清楚知道自己究竟準備得多充分。回想一下學生時代，參加考試前，如果你已經把課本唸到滾瓜爛熟，會是什麼感覺？你的信心來自於你非常熟練。回憶一下，如果你沒有準備的話，考試前中後又是什麼感受？

再回想一下你感到自信的那次攀登，為何你信心滿滿呢？因為你已經準備好了，甚至準備過度（儘管攀登與學校考試在準備方面有所不同）。身體（特別是神經系統）會記得你做過的每一次訓練、爬過的每一段繩距。這足以解釋為何某人攀登過一條艱難路線後，就更容易征服同難度路線。我們的心智與身體會記住先前的努力，而這給予我們採取某些動作的自信。這正是攀登標準逐日升高的主因。

未來的攀登：1978 年難度 5.13c

托尼・亞尼羅

1978 年，一位朋友帶我去加州蘇格洛夫 (Sugarloaf) 看「未來的攀登」。抵達岩壁底部時，我被一條 12 公尺長的手指裂縫嚇到了，它的三分之一高度上有一個光滑的手掌擠塞位置。

大約在此時期，多位頂尖登山者（頗具爭議地）主張以不斷嘗試路線*方式從事攀登。我決定在此岩壁應用這個方法，將新策略與專項肌力訓練結合。

想克服這個天花板地形，你必須在一個非常特定位置反覆移動，並以手指牢牢鎖定，但大部分體重都會落在兩隻手的兩根手指上。一開始，我幾乎無法連續做兩個動作。更困難的是，身體的其餘部位一直處於張力緊繃狀態，試圖在水平、開放的內角岩面上頭站穩。

我決定半年後再來，先針對這條路線展開訓練。我找到一個戶外樓梯間，並製作了一些不會對關節與皮膚造成太大傷害的木製指力板，然後練了半年肌力與肌耐力。第一次回去挑戰時，我在第一個週末就幾乎完攀這條路線，證明訓練非常有效。

我離開岩壁，返回家裡兩週時間，並仔細地加強訓練。我在下一次成功征服此路線，並將其命名為大型幻象 (Grand Illusion)〔現在的難度是 5.13b/c，但托尼完攀時黏性橡膠攀岩鞋根本還沒發明，因此那時難度肯定是 5.13c〕。我們當時認為這是世界上最難的徒手攀登繩距，比起我所知的任何路線難上許多倍。體能訓練令我完成不可能的任務。

另一個關鍵因素是其中涉及的心態。我的朋友克雷格・布里頓 (Craig Britton) 率先將它稱為「未來的攀登」。每一代登山者都在挑戰極限，但如果回顧歷史，你會發現前一代的尖端科技如今已成生活日常。為什麼登山者停滯不前？侷限的原因為何？以物種而言，人類在這段時間生理沒有進化，所以必定是心態問題。為什麼不讓心智放眼未來呢？

我想定總有一天有人會認為這條路線不成挑戰。我假定先進的科技已令路線難度驟降。我試著想像未來的登山者會怎麼準備這條路線。這個過程讓我學到很多東西——針對你的需求來訓練。請發揮創意、注意細節，找到適合自己的方法並相信它！想想如何做，現在就開始。

托尼年僅 17 歲便征服大型幻象，協助啟動攀登與攀登訓練的革命。這場變革影響全球，促成室內攀岩牆、校園板（亞尼羅的另一項發明）與指力板的流行，以及後續整體攀岩水平的提升。

*審訂註：不斷嘗試路線 (handhog)，攀登界有時稱作「嗑線」，指攀爬者在路線上不斷墜落與休息，嘗試能夠紅點攀登完成路線的方法。

右方照片：鈴木英隆 1980 年時第二次完攀大型幻象。
照片提供：格雷格・埃普森

我們每個人天生就具備一定程度的自信。在成長過程中，我們的自信不是獲得提升就是遭到折損。在高山環境中找到信心與恐懼的巧妙平衡非常重要，破壞這種平衡的代價可能是失去生命。

判斷力

信心是建立判斷力的先決條件，你必須在抱負、能力與風險之間維持平衡。判斷本身是一組複雜的想法、感覺與感受，時時刻刻提醒我們注意自己的安全。登山者認定的安全因人而異，舉例來說，你可以安全獨攀的某條困難路線，對於其他人來說，即便動用了繩索也可能危及生命。

判斷力來自經驗累積。經過數千小時的攀登，獨攀者逐漸地、不知不覺地學會如何判斷，沒有其他方法。想要有自信地獨攀，你必須在移動時不斷重新評估是否安全，有時甚至是每一秒都要如此。資訊量如此龐大，你永遠無法有意識地處理，大部分都由潛意識經手。

「高山導師登山之旅」，期間巴斯特・傑西克（Buster Jesik）與瑪麗安・范德斯汀（Marrianne van der Steen）結束不算太輕鬆的 Practice Gully（難度等級 3）山溝攀登後，從加拿大艾伯塔省仙女座山（Mount Andromeda，3,450 公尺）下山。照片提供：浩斯

相信自己的判斷是自信的重要一環。但是你能改善自己的攀登判斷力嗎？或是提升自信？心理學家研究過這個問題。對於登山者來說，最有效的方法是花時間與更厲害的人相處。登山前輩的指導能讓我們受益良多，協助我們調整自己的覺察力與判斷力。我們建議你在訓練期間攀爬極大量中等難度（對你而言）路線，這是增進判斷技巧的理想環境。判斷力是透過經驗累積與分享而培養的。

目標設定與信心

目標設定是提升信心的重要工具。克服困難與歷經失敗後取得成功，才是真正建立信心的唯一方法。請設定可實現與漸進的目標，你必須要有耐心，不要期望幾年內就達到巔峰。精通任何值得做的事情，都需要付出一生時間。教練普遍認為無論是什麼運動都需要五年專注訓練，才能發揮個人身體潛能。朝著可實現的目標努力前進，長期而言會帶來更多回報。

導師

導師是協助你實現目標與抱負的貴人。如果有人了解你的攀登狀況與抱負，就更能針對攀登目標與你展開實際、有建設性的討論。尋找導師並不容易，因為我們通常被相同年齡與經驗水平的人吸引。在部分國家，導師制由攀登俱樂部推動，如同史提夫在斯洛維尼亞的早期經歷。在美國高山俱樂部（American Alpine Club）、Mazamas 登山組織、西雅圖登山家（Seattle Mountaineers）與科羅拉多州山區俱樂部（Colorado Mountain Club）等也有類似制度，這些俱樂部形塑了一種以導師為基礎的文化，但根據我們迄今為止的經驗，這些導師通常不熟悉俱樂部組織以外的攀登。我們並不是要譴責攀登俱樂部，但我們發現他們的攀登文化與我們熟知的方式有極大差異，我們的風格是輕量、快速與低環境衝擊，同時鼓勵培養技巧、信心與決心。

高山攀登導師

我對攀登導師的構想充滿熱情，2012 年還與朋友針對 21~30 歲登山者發起一項為期兩年的指導計畫。在第一次攀登期間（截至本文撰寫前），四名年輕登山者與安德森、吉爾摩、斯文森、羅伯·歐文斯（Rob Owens）、拉斐爾·斯拉文斯基（Raphael Slawinski）、貝克斯以及我一起在科羅拉多州與加拿大洛磯山脈進行攀登。2013 年，我們成立聯邦 501(c)3 非營利組織，並開始籌集資金支持此計畫。我們的長期目標是在整個北美建立「高山導師」（Alpine Mentors）地區分會。高山導師的使命是「透過鼓勵、指導以及與精通技術的年輕登山者一起攀登來推廣登山運動。這群年輕人期待以輕便裝備、低環境衝擊方式攀登世界高峰」。欲知詳情，請上網站 www.alpinementors.org。

——史提夫·浩斯

不少登山家與高山攀登好手都來自斯洛維尼亞（人口少於德州休士頓），其中很大程度歸功於該國擁有良性且運作良好的俱樂部結構，滋養了各級別登山者的雄心，包括菜鳥與菁英老手等。

難度不上不下的經驗可能培養出致命的自信，一種基於無知的信心。這就好比有人會在危險的鋸齒狀冰峰下停留吃午餐，如果缺乏經驗的話，你可能不知道此時正面臨死亡威脅。如果你沒有攀登更大型、更難或更複雜山峰的經驗，請誠實面對此事並尋求前輩幫助。登山嚮導當然是最棒的選擇，儘管費用不低，但嚮導幾乎能夠提供所有級別的指導。有些人除了提供更簡單的路線外，也會指導你進行極高難度攀登。

培養技能

經驗豐富的登山者必須不斷磨練技能。我喜歡拿寫作來比喻，偉大的短篇小說家總是透過寫作長篇文學來提升技能。作家海明威當過記者，這磨練了他寫小說的技巧。同樣的，你可以善用季節變化。高山攀登者必須精通所有形式的攀登，因此攀登方式得依時節而調整。秋季最好攀岩，冬季適合攀冰／混合攀登，春季以長路線或大型登山滑雪為佳，夏季適合高山攀登。我並不認為全年都攀登高山是件好事，即便你負擔得起，這也不是健康或明智的選擇。不斷轉換技能可以讓你踏上進步的道路。

目標建立信心，信心催生技能

做為登山者，你的技能越熟練，基於經驗而來的信心就越充足。兩位作者經過很長一段時間的高山攀登才擁有足夠信心，確認自己知道如何在高山路線確保安全（儘管雪崩等客觀危險仍難避免）。史提夫在 2005 年攀登魯帕爾山壁之前一點也不恐懼。他當然知道攀爬山壁的危險，對此也有正常程度的擔憂，但他確信自己與文斯絕對能安全完攀。過去十五年來，他們的技術與體能不斷增長，大量經驗確保了他

的信心。

　　堅定的信心、準確的判斷力、豐富的經驗、積極向上的雄心、優秀的導師與過去的成功，這些重要因素造就成功心態的起點，但可能還不夠。正如我們之前所討論的，專注於過去的失敗會帶來消極情緒，這與你追求的目標相反。不斷自我貶低或執著於風險，會削弱你的自信並播下失敗種子。有意識地將想法限縮至正面事物，這能鞏固與建立你想前往的道路，一條通往攀登時體驗超越的路。

超越

> 我們的一切都由思想組成。心智是最重要的。
> 思想決定我們變成什麼樣的人。
>
> 　　　　　　　　　　　── 釋迦牟尼

　　尋求超越（面對不確定時的自信、自制與心流的感受）或許是我們攀登進步的關鍵。對我們來說，超越是動機、情緒、恐懼、自我、成就感、專注、心流、自助、自信與判斷力的成果與平衡，這些因素匯集成為崇高的行動：攀登。我們先前已分別討論這些要點，每一項要點都有豐富的發展脈絡，你可以梳理這些脈絡，達成自己做為登山者的最佳表現。

　　以上這些因素都會隨著時間、年齡與生活而變化。超越就像沙漠裡的海市蜃樓，可以遠遠地看到，但當你接近時就消失了。請相信你的每一步（無論有多小），有時甚至要倒退，這些都能幫助你更接近目標。

　　簡單整理一下，我們自己認為最有成效的方法：

- 冥想。練習冥想能讓你更容易專注並維持專注。
- 別讓信心（或缺乏信心）主導一切。因為缺乏信心而停下腳步，顯示你的期望不切實際，請設定可實現與循序漸進的新目標。在攀登 7 千公尺高峰新路線前，不要期望自己能越級挑戰 8 千公尺高峰新路線。請設定你努力後可以達成的目標。

循環的必要

安德烈·弗蘭森

當我年輕時,曾試過全年無休專注於自己的熱情。我輟學後,最瘋狂的時期平均每年滑雪300~340天。我在阿爾卑斯山脈、瑞典北部與澳洲滑雪季之間遊走,在滑雪勝地打零工、訓練滑雪技巧、教導直升機滑雪與從事登山滑雪,同時指導客戶與教練。我熱愛滑雪,但我覺得當時更像是過度沉迷。

我學到許多滑雪技巧與山岳知識,也更認識自己,但這一切都有其代價,包括撞上山壁、住院次數高於大部分我認識的人,以及比一般人更快衰老的身體。

後來我喜歡上攀登高峰。從前我專注於滑雪技術,後來更熱衷於鑽研冰雪與岩石攀登的技術、策略與哲理。我開始為明日的冒險而活,每天都學到一些新事物,能力也逐步提升。我瘋狂的程度不輸以前,我的身心狀態、受傷與意外狀況也和過去一樣。

斯洛維尼亞傳奇登山家多姆·西森(Tomo Cesen)曾說過,他每次完成巨大挑戰後,總是會停下來,退後一步,讓自己的心智休息一段時間,然後再展開新任務。他這樣做是為了不被成功沖昏頭,不至於失去對於困難挑戰的恐懼與尊重。當你完成一項任務後,通常會想做更多。你變得自信滿滿,回想艱難挑戰時覺得其實很輕鬆,然後犯下冒進的錯誤。

峭壁滑雪時(以及大體上的高山活動),大家很容易習慣暴露感,並失去對於此事的尊重。如果你每天都在陡峭的山坡滑雪,遲早會覺得極端斜坡的難度不過就是在人行道走路。值得一提的是,我今年最嚴重的意外發生於斯德哥爾摩人行道,我因為一塊新雪覆蓋的冰塊而摔倒。

你必須有自信才能發揮潛力,但你也需要與尊重及恐懼同行,才能在未來的歲月裡享受登山樂趣。

循環幫助我們在這些極端選項裡維持平衡,這也是在山岳環境生存的關鍵。循環也有助於我們在休息與訓練間找到平衡點,並控制我們的自負。

放大到人生來看,循環為我們提供對比。沒有黑暗就看不到光明,如果沒有暫停,我們就不會發現自己有多愛現在正所做的事。

對我來說,允許、接受與認清這種「做與不做的循環」,是登山生活(或說整個生活)最重要的事情之一。

弗蘭森。照片提供:特羅·萊坡(Tero Repo)

弗蘭森是今日世界上頂尖的高山滑雪家。他住在霞慕尼,完成許多精彩的首度滑雪下山,最令人印象深刻的是2011年挑戰丹奈利峰南壁。2014年不幸因雪崩遇難。

右方照片:弗蘭森從法國霞慕尼附近的南針峰平台(Aiguille du Plan,3,673公尺)北壁滑雪下山。照片提供:特羅·萊坡

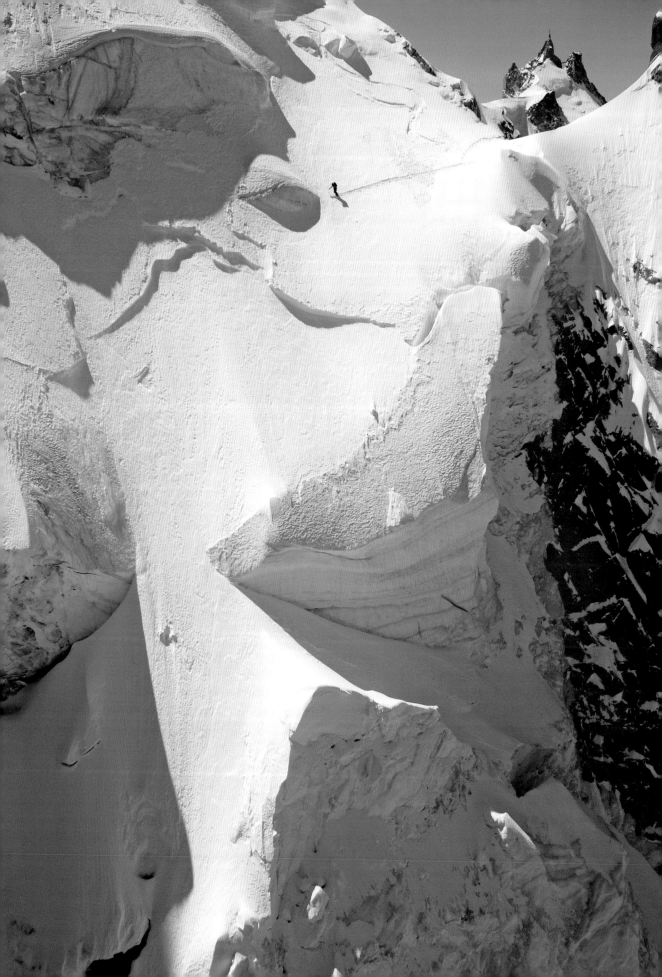

● 情緒覺察通常在一生中斷斷續續地發展，許多人可能要到中年才會開啟這段旅程。有些人發展速度較快，但依據我們的觀察，登山者這個族群似乎成長較慢。

● 我們對於本書年輕讀者（那些將攀登視為生命的人）的建議是：妥善控制你的動機。你可以逼近極限，我們保證它充滿魅力，但你不能永遠待在那裡。

● 當你回想自己爬過的每一座高峰時，總有那麼一刻，你知道自己可以或無法完成這條路線。懷疑是正常的，甚至是有益的，但當你對持續爬升的正面想法遠勝過下撤的好處，你就走上成功之路。不要停止攀登，除非某些事物讓你必須停止。

● 判斷力（知道何時後退）是不完美的。接受你的決定，事後不要後悔。無論你有多麼想繼續爬升，請接受偶爾無可避免的下撤決定，這是登山實務的一部分。接受它，記取教訓，並繼續前進。

● 留心觀察攀登時的情緒，以增長你對於「情緒如何影響決策」的覺察。

● 接受你的恐懼並利用它來集中注意力。利用恐懼催生積極行動。

● 追求痛苦或犧牲可以讓我們暫時逃避個人的許多缺陷不足，但總是需要危及自己生命以獲得他人認可，並不是體悟人生的長遠之計。失功能*確實是艱難高山攀登的強大動力，但請記住該停止的時候就要停。

*編註：失功能（dyfunction），此處指缺乏工作技巧、社交技巧、日常生活技巧。

● 你必須在感到恐懼前就決定爬升或下撤。如果你被恐懼綁架時決定撤退，事後肯定會後悔。無法找到保護點、雪況糟糕、岩壁鬆動，這些都是撤退的理由。請記住以下三大經驗法則：（1）在大半夜、（2）心率超過 100 下或（3）空腹的情況下，不要下撤或做出任何重要決定。

● 在你找到攀登目標前，可能已準備多年時間，而在你遠征返家後，你仍會持續反芻過程中學到的經驗。

● 了解你必須做什麼才能進入對於攀登最有成效、最積極正面的心智狀態。讓你的家人與伴侶了解這些做法，並尊重他們的參與。

別懶惰，身體力行

> 身體或精神的進步很簡單：你想要成為誰或擁
> 有什麼的想望，必須高於你現在是誰或你擁有
> 什麼。
>
> —— 馬克·斯韋特

　　讓我們分享一個故事：印度有一個追求靈性成長的人，四處尋求大師的指點。有一天，他看到一位大師在湖邊打坐。他走到大師身旁坐下，耐心地等著。最後，這位大師睜開眼睛表示：「我能為你做什麼呢？」這名學徒回答：「我想在很短時間內頓悟。」大師說道：「很好，小夥子。」之後，這位大師把學徒的頭壓進水裡，一直到他快要淹死時，才把他拉上來。大師問道：「你溺水時最想要什麼？」「空氣！」這名學徒大口喘氣地說道。大師接著說：「如果你能像渴望空氣一樣渴望頓悟，那你很快就能如願。」

　　我們猜想，本書讀者都想提升他們的登山能力。其中部分人正接受訓練，有些人今晚得上課。或許你決定上健身房前先讀一下報紙，或者你想要看一下電視、滑一下臉書，或是給朋友打個電話。忙完這些事情，你可能覺得累了，然後決定去睡覺。同樣的情況，明天再重複一次。就這樣，日復一日，年復一年。

　　你必須決定你想要攀登與訓練。沒人可以強迫你。你真的想要攀登與訓練，不是因為其他人也這樣做。當你決定要訓練時，請制定計畫並確實遵循。你必須拿出行動來，證明你真的想達成目標。堅持你的訓練計畫，就是尊重你自己。持之以恆地做下去。始終如一的目標與努力（不要懶惰），是成為登山者的關鍵。

　　攀登始於理念、抱負與動機。自制與紀律聽起來很容易，事實上，你偶爾也能輕鬆達到穩定、專注的心智狀態。然而想要無時無刻保持心智不偏離正軌，卻是一個基本但極其困難的技能。做為登山者，成功是成長與發展已完成的表現。當你內心強大、專注且能控制負面情緒（如貪婪與嫉妒）時，

你就更有可能成功。體能訓練可以使你的心智更為專注。想要成功登山，八成要靠心智專注。這八成或許是最困難的，卻也是最重要的。

經驗來自於實踐，判斷力從經驗發展而來。導師能引導你了解目前的能力與設定下一個目標。技術是良好判斷力與實踐結合的體現。你的自信源於這個過程，並開啟達到超越的可能。

觀察一下攀登大師，你會發現他們都非常謙卑，這是因為自信只能踏實地培養且不斷更新。一旦體驗到超越的感受，你便會知道：攀登既是一門實踐，也是一種藝術。大師精熟基本原理並不斷反覆練習，你也應該如此。

馬卡魯峰（8,481公尺）的西壁中段肯定會激發新一代登山者以此為目標，更聰明地訓練。照片提供：浩斯

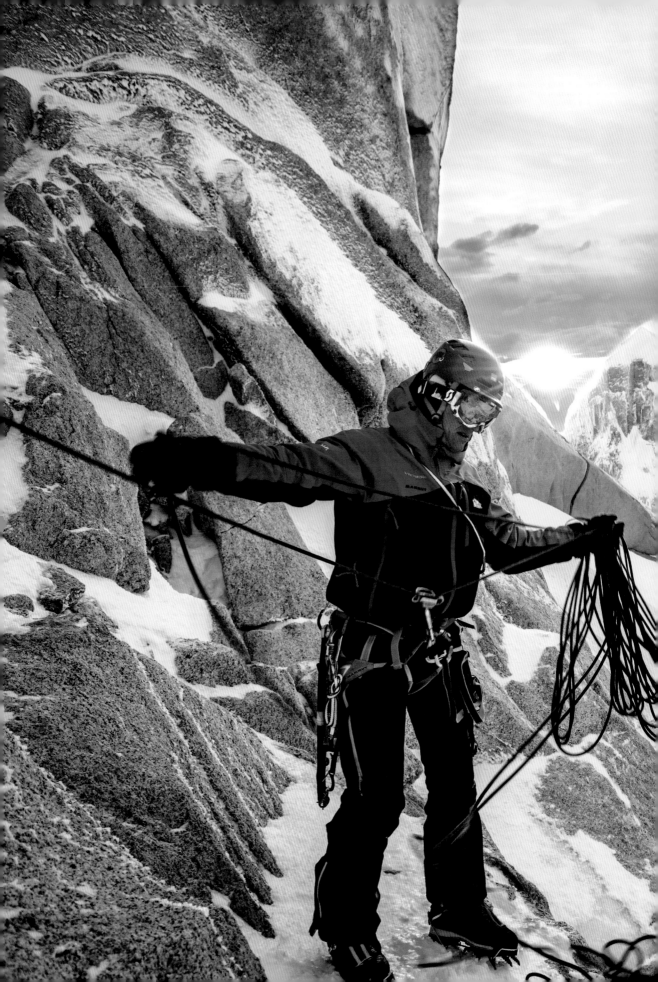

TRAIN,
PRACTICE,
CLIMB

section 4

第四部：
訓練、練習與攀登

第十四章：透過攀登進行訓練

這個世界會打擊所有人，但有些人受傷後更強大。
—— 美國作家海明威

只是攀登 vs. 透過攀登進行訓練

　　許多登山者主張攀登就是訓練。不少人會告訴你，這是訓練的唯一方式。經年累月持續攀登後，你感覺自己體能變好、變得更強壯。此方法的問題在於過於隨意，沒有規律。如果缺乏結構、不循序漸進，那只是練習而非訓練。你只是不斷攀登。你的能力獲得提升，很可能是因為技術、效率與專項肌耐力改善。雖然這些進步有助於攀登，但許多登山者（包括本書兩位作者在內）都曾遭遇不斷攀登導致攀登體能停滯甚至退步。

　　透過攀登進行訓練則完全不同。這意味著將持續、漸進與調整這三大概念應用於年度攀登計畫。這代表你的過渡期執行得很好，也建立了紮實的基礎期，並將最大肌力訓練、肌耐力訓練與頻繁的攀登練習結合起來。

左方照片：斯特克在法國阿爾卑斯山脈勃朗杜塔庫峰（4,248 公尺）攀登超級雪溝 (Supercouloir)。照片提供：格里菲斯

前跨頁照片：西格里斯特冬季在巴塔哥尼亞攀登一整天後用繩索垂降。照片提供：森夫

透過攀登進行訓練具備專項性的優點。你不需要將在登山路徑或健身房獲得的整體體能轉換為攀登專項能力，因為訓練本身就是針對攀登。話雖如此，你必須理解，本書反覆提及的整體體能依然是任何訓練計畫的重要基礎。我們在本章介紹的是另一種訓練方法，提供給擁有最多時間與最強動機，同時鄰近峭壁、冰瀑與山岳的人參考。你的目標山峰對技術的要求越高，你越可能從「以攀登為主要訓練方式」中獲益。本章將向你展示如何透過訓練漸進原則來規劃一整年攀登。

定義目標

首先，你需要為自己設定一些目標。那可以是明年想攀登的山岳，也可以更籠統。如果你知道自己是為了什麼而訓練，訓練將更為成功。大約在 1990 年，20 歲的史提夫為自己設定以下的攀登目標。

- 能夠迅速、安全地以任何方式領攀或 onsight 攀登 5.11 難度的攀岩繩距。
- 能夠迅速、安全地領攀難度 6 的冰攀繩距。
- 能夠跟上或超越梅斯納爾每半小時上坡跑步 1 千公尺的速度。
- 能夠在良好狀況下（低於海拔 5 千公尺），負重 14 公斤，每小時輕鬆爬升 305 公尺。
- 能夠在惡劣狀況下執行多繩距技術攀登，包括積雪覆蓋的岩石、殘冰、潮濕或鬆動的岩石等。
- 了解並具備良好的登山技能。成為實地雪崩預測、安全、定位、天氣預報方面的專家，並熟悉所有可能用到的繩索技巧。

史提夫列表可參考的地方是，他拆解高山攀登的不同技能組成，並針對這些組成設定標準。這些標準成為他的目標，引導他完善技術與體能。為了達到這些目標，史提夫專注於上面列出的組成，並開始逐一個別強化。除了體能訓練外，

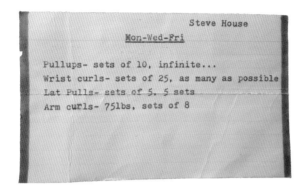

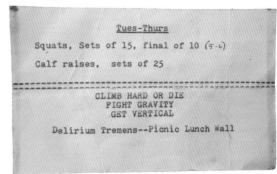

史提夫約 1985 年自行撰寫的訓練計畫：他攀登了「震顫性譫妄」路線（Delerium Tremens），但尚未征服「午間野餐」岩壁（Picnic Lunch Wall）。

他在攀岩與冰攀追求更困難的技術水平。他參加了山地氣候與雪崩課程，最終成為北喀斯喀特直升機滑雪中心的首席雪崩預報員。這個系統化方法耗費數年時間，但他累積大量知識與技術基礎，這些都有助於他在高山岩壁實現遠程目標。史提夫當時尚未正式接觸訓練概念，他憑著直覺辨識出複雜高山攀登所需的基礎特質，以及他必須從何處著手訓練。我們在本書試圖將此方法系統化，並為讀者去蕪存菁。

一般登山

若你的目標是攀登科羅拉多州海拔逾 4 千公尺高峰或是挑戰雷尼爾峰，那從事運動攀登的意義不大（除非是為了娛樂）。正如你所知，你的目標山峰技術水平越低，基礎有氧體能就越重要。此外，你也必須更重視實地氣候預測與定位等登山技能。在求生方面，你在白矇天中找出路線的能力，可能與你的體能一樣重要。

技術攀登

若你的攀登技術已達到或超越目標山峰的難度，那改善基礎體能將為你帶來極大助益（如本書多處強調）。如果行程安排或地理位置對你來說是項限制，此建議也適用於你。

你的目標山峰對技術的要求越高，你就要花越多年時間取得這些技術與高難度攀登知識。一般認為，若你想挑戰某個難度，但技術還不足，那就多去攀登吧。

攀登必須從做中學，這句話是真的。技術上的突破，大多都歸功於身體姿勢與腳點踩法。根據我們的經驗，更重要的是感知改變：你站在突出的小岩石上不再感到害怕，這 2.5 公分的邊緣變成休息處而非難關。正如盧博・漢塞爾 1989 年警告史提夫的那樣：這比較像是心理而非生理問題。但究竟是什麼導致感知改變？多半是因為你的體能提升了，因此能做到以前覺得困難的事情。如果可以在冰斧上做 10 下引體向上，且掛在 1 公分岩壁邊緣時手臂也不會僵硬，那你對攀登的信心肯定比以前做不到時要大上許多。

若攀登技術訓練能夠配合目標，你將進步得最快。攀爬設有耳片確保點的外傾岩壁路線，並不會提升你在難度 5.8 等級無保護路線的速度。也許你得做到以上兩項，也可能不需要。在我們看來，登山者必須能在所有狀況下攀登冰雪與岩石。為了能夠攀登積雪覆蓋的斜板岩壁，你必須前往戶外並在冬季穿著冰爪攀登岩壁路線。除了練習攀登外，你還得因應濕掉的繩索、尋找可靠的繩伴、學習如何保暖，以及在低於零度的天氣下進食。

若想要進步得更快，訓練就不能僅包含攀登而已。當你攀登岩石、冰雪與混合地形的技術進步後，你必須開始將肌力及耐力訓練跟攀登結合，以加速並提升技術發展。

有氧適能

正如我們重複強調的，有氧適能是高山攀登的根本。取得此能力的方法有很多種，但重要性絕不能被忽視。如果你從事大量高山攀登，便可透過山區健行的方式建立有氧基礎。若你可以施展高難度攀登動作，但走兩小時到攀登起點的路程卻是全年做過最長時間的耐力訓練，那你必須更重視有氧適能。

提高上坡步行能力，最簡單的方法就是實際去做。多數登山者不喜歡健行，但如果想改善的話，請選擇你家附近一些必須走很長一段路才能抵達的路線，並開始攀爬一些離道路很遠的山岳。或者，你也可以翻到第六章並評估自己的體

能，然後設計一個登山訓練計畫，將重點擺在提升上坡速度與耐力。

你的攀登巔峰

我們認識的許多登山者已有一定的能力，但他們往往多年停滯不前。許多人會誤解，以為自己進步的速度應該跟攀登的頭幾年一樣快。在那段黃金歲月，你領攀的路線難度從簡單、中等到困難僅需幾年時間。

在許多情況下，登山者之所以停滯不前，是因為他們每次都想達到攀登最佳表現，且誤以為自己能不斷進步。巔峰僅是表現的一部分。長跑選手從馬拉松史上無數場比賽可以得知，運動員在職業生涯裡最多僅能達到 5~10 次巔峰。回顧馬拉松歷史，僅有一名跑者突破世界紀錄兩次以上。

攀登雖然困難，但強度與馬拉松不同。在長達數十年生涯裡，高山攀登者有更多機會超越自己並征服高峰。身為登山者，我們可以期待自己每年登頂一次，而經歷數年高峰表現後，我們必須承認一個事實：在接下來的人生裡，我們身體不會再那麼強壯。我們最好理解攀登表現不會永遠維持在巔峰。

知名全能登山家尼克‧布洛克 (Nick Bullock) 在瑞士坎德斯泰格 (Kandersteg) 準備開始冰攀。照片提供：浩斯

規劃一年的攀登做為訓練

如同其他訓練計畫，此過程的第一步是擬定計畫。如果是時間充裕的登山者，目標將與有正職的人大不相同。在本章，我們會假設時間不是問題，你可以整天、每天隨心所欲地攀登。

後面的表格是史提夫一年期間以攀登做為訓練的模板。

乍看之下，史提夫的目標欄位似乎有些隨興。但如果你觀察一下階段欄位，就會發現目標是仿造傳統週期化結構。事實上，他將一年時間設計成一個訓練計畫。我們所說的「從訓練角度來看一整年的攀登」，指的就是這個。

我們列出的方法不適合專注於困難、較短路線的人，例如從事困難的運動攀登或單繩距、困難的混合攀登。這並不是本書重點。但是，如果你充分理解我們在此處分享的科學知識，那制定這類計畫便不是太困難的事。

規劃各個時期

過渡期

如同你在先前規劃的章節所學到的，最前面 8 週是重回全心訓練與攀登的過渡期。無論你攀登了多長時間，這對所有人來說都是重要階段。過渡期從攀登你力所能及的大量繩距開始，且每週加入兩次整體肌力訓練。

讓我們討論一下訓練量與攀登難度。正如我們在第七章提到的，在你重新進入訓練週期的這段時間，必須避免的錯誤是一開始將難度設得太高。一段時間沒攀登也沒訓練後，你肯定是充滿動力、精力充沛。這將令你很容易過快地提高訓練量與強度。身為積極的登山者，你每一次都想盡全力攀登。運動攀登很容易讓你以快速、安全的方式挑戰逼近能力極限的路線。迫使你如此做的同儕壓力也無所不在。多數登山者運動攀登時通常先以 2 或 3 條簡單路線進行暖身，然後再開始嘗試他們無法完成的較高難度路線。在過渡期間，這種做法是錯的。這是你進入基礎期後要做的事，也就是在建立高水平耐力與整體肌力之後。

身體沒有每年都打好紮實基礎，是多數登山者年復一年不再進步的主因。若要透過攀登進行訓練，你會發現此做法牴觸訓練三大原則（持續、漸進與調整）。

運動員應利用過渡期解決長處與弱點不平衡的問題，並鎖定容易達成的目標。透過專注於改善弱項，並將弱項提升至與強項同水平，有助於提升你的整體高山攀登能力。把多數訓練時間分配給強項非常有趣，且這很可能是你擅長這些特質的原因，因為你喜歡做這些。但這並不是取得長期進步的方式。請回憶一下自行車教練博雷塞維奇對學生說的話：

普雷澤利僅用攀登與當嚮導帶隊來訓練自己。他在首登 K7 西峰（6,858 公尺）的途中攀登結冰的雪溝。照片提供：浩斯

史提夫「透過攀登進行訓練」的行程

攀登	目標	階段
2012 年夏季：在阿爾卑斯山脈攀登、當嚮導帶隊。重點放在長度而非難度。大量健行／走到攀登起點。每週 2 天輕鬆運動攀登，盡可能增加繩距數量而非難度。每週 2 天健身房肌力訓練。	目標是持續攀登，習慣每天、每週持續攀登。記錄攀登量並聰明調整。	過渡期。過渡期肌力訓練。
2012 年秋季：科羅拉多州西南部與布萊克峽谷 (Black Canyon)。攀登長路線，連續 3~4 天。每週 1~2 次輕鬆長跑做為有氧訓練（因為走到攀登起點的路程通常很短）。這些都是高訓練量週。前 8 週：每週 2 次健身房最大肌力與核心肌力訓練（也可改成抱石）。	考量到路線性質，在布萊克峽谷攀登是很棒的心智訓練。入冬後，將重點切換至專項肌耐力：混合攀登或攀岩（也可兩者都做）。在極限能力內練習紅點攀登與混合路線，以確保獲得良好核心與上半身肌力。記錄攀登量並聰明調整。	基礎期，包括 8 週最大肌力期。然後開始專項肌耐力期。
2012/13 年冬季：冬季攀登、嚮導與完成一些新路線計畫。登山滑雪與健身房肌耐力訓練。	當嚮導會給我很多時間從事低強度訓練與大量低於最大能力的繩距。我的冬季攀登計畫將提升技能並改善攀登專項肌耐力。登山滑雪是很棒且好玩的耐力訓練，能夠打好基礎，如果提高盡力程度，也可做為下半身肌耐力訓練。記錄攀登量並聰明調整。	繼續基礎期，加上專項肌耐力訓練。
2013 年春季：3 月在加拿大洛磯山脈執行高山導師計畫。重點包括長度與難度。4 月將在布萊克峽谷嘗試一些較難路線。5 月將在亨特山嚮導 Moonflower Buttress 路線。	春季高山攀登季是典型轉換期，重點放在心理技能。嘗試在布萊克峽谷進行長距離困難攀岩與加拿大攀爬高山長路線，以鞏固肌耐力與技術。記錄攀登量並聰明調整。	轉換期。此時大部分攀登將在接近最大能力的長路線進行。
2013 年夏季：遠征		登頂

針對你的弱項訓練，用你的強項比賽。

累積里程

假設你一週內任何一天皆可攀登。在過渡期間，你每週將攀爬 2~4 天輕鬆長路線。多繩距路線（最好搭配長路程）最適合高山攀登者，因為涵蓋山區徒步與下降的有氧訓練。

此過渡期的整體目標在於攀爬大量簡單（對你而言）的繩距，越多越好，不過要確保休息一晚就能從每天的攀登中完全恢復。執行此策略的原因有很多，你應該不陌生。首先是讓你的身體為基礎期做準備，後者將涉及大量攀登。你肯定還記得，過渡期是在為真正的訓練打底。若你在這個早期階段累壞了，下個時期將無法取得進步。你必須要節制。正如我們在第三章所討論的，許多重要適應都發生在過渡期，若你跳過或縮短此階段，將無法在基礎期盡可能適應大量攀登量，而這會限制你之後能攀登的難度。

請相信這個過程。此理論背後有 50 年生理學、研究與實務支持，專業運動員與奧運選手在其他運動領域都是這樣訓練。

對於經驗豐富、體能不錯的登山者，過渡期首週從一天攀登 4~5 段繩距開始，每週兩天。再加上一週兩次的低強度耐力訓練，每次 2~8 小時，最好是輕鬆長路線攀登。這可以是 3 級或 4 級難度，或是簡單的 5 級（有確保），也可以是健行或登山滑雪。

每週在課表增加 5% 的攀登時間，以及 5% 的輕鬆攀登、攀爬、登山滑雪、健行或跑步時間。在攀登方面，通常是每週增加一段繩距，若繩距較短則增加兩段。這樣的負擔應該還可接受，一直到第 8 週，你屆時一天需攀登 15 段繩距、難度比你的最佳紅點攀登低上一個等級。在這段期間，若你想挑戰需嘗試多次才可能成功的路線，請不要這麼做，現在還不是時候。請提醒自己，等到過渡期結束、基礎期展開時再挑戰，將獲得更多長期助益。

這種「透過攀登進行訓練」的主要目標是練習技術並盡可能攀登。過渡期重點在於鞏固你的攀登技術。請緩慢小心地攀登對你來說簡單的路線。如果覺得無聊，請將攀岩鞋換

成登山靴。請練習維持效率、在攀登時休息，看看自己能抓住多小的摳點而不至於墜落，找出手掌該施加多少壓力才能塞在裂隙裡不鬆脫。用高效率與流暢的動作來提升速度，而非急迫匆忙。

不妨配戴心率感測器，攀登時盡可能壓低心率來挑戰自己。當這個階段進行一半時，試著在你熟悉的路線稍微加快攀登速度。但移動時依然要確實、穩定、迅速並流暢。你的目標是高山攀登，而登山者的重要特質是攀爬流暢省力，而非墜落。若路線爬起來感覺太容易，那也比感覺太難好得多。多一點耐心，為即將來到的艱難攀登儲備動力。絕對不要太快做太多。教練之所以攜帶哨子，就是為了告知充滿幹勁的運動員何時該停止（即便他們想做更多）。

整體肌力

過渡期的第二個目標是完成一段時間的肌力訓練。如前所述，無數研究顯示：整體肌力訓練期對於之後發展運動專項肌力有極大幫助。你的肌力訓練應立即展開、每週兩次，並在整個過渡期持續進行。請使用第七章介紹的整體與核心肌力訓練。

在整體肌力體能方面，我們建議每週花兩天時間攀岩，且同日在健身房進行整體肌力訓練。攀登外傾岩壁是很棒的訓練，可以讓你的核心參與，但對於多數人來說，陡峭的路線難度太高，不適合此時期。在這段時期請遠離你無法一次完攀的路線。史提夫偏好攀登長繩距峭壁，盡可能垂直，因為這最接近高山地形。

過渡期肌力訓練另一個不錯選擇是抱石結合重量訓練。抱石就是一種攀登，因此多數人偏好抱石。但請記住，此時是輕鬆攀登（對你而言）的時期。不要挑戰你無法試一、兩次就完成的抱石路線。我們的訓練重點是高山攀登，因此建議你在接近垂直的地形練習抱石，因為外傾岩壁上的動作比較無法應用在高山攀登領域。請尋找稍微外傾、考驗平衡感的抱石路線以動用大量核心張力，同時盡量減少在非常外傾的地形攀登。

飢寒交迫

斯科特·森普爾

威爾將起司掰成小塊時,凱文正忙著攪拌泡麵。

「啊,該死。」我說道。

我們剛剛在加拿大洛磯山脈豪斯峰(Howse Peak)嘗試首攀一條路線失敗,這條路線日後被稱為 Howse of Cards。我們花了一小時挖雪洞,正打算開始用餐。看著鍋裡又鹹又油的食物,我才意識到自己忘記帶碗與湯匙。

我是高山攀登新手,犯錯也不奇怪,後來我對於這個無心之過感到自豪。我的問題很快就解決,但幾年後再次犯下類似的新手錯誤時,我就沒那麼幸運了。

我與朋友伊蒙(Eamonn)在冬季嘗試攀登巴格布山脈(Bugaboos)的雪原尖塔(Snowpatch Spire),我們花了 10 小時攀登四段困難的混合繩距。冰層很薄,裝備很差,身邊沒有 #20 Camalot 岩楔這類東西,所以第三段繩距上的煙囪地形唯一的保護只有確保站。

眼見天色越來越暗,我們環顧四周尋找過夜地點。第一個選項是一條約 30 公分的水平裂縫,或許爬得進去,但幽閉恐懼症令我們不想這麼做。第二個選項是看起來夠大的雪堆,位置在向下傾斜的斜板右方 6 公尺處。

當伊蒙橫越至斜板時,我為他做確保,然後他設了一個固定點,讓我們可以將裝備運送過去。我將裝著我們兩人睡袋的袋子掛在繩索上,用力一推。袋子撞到山壁反彈,喀嚓一聲,扣環鬆開了。我們同時大喊,「不要!」,眼睜睜看著睡袋就這樣墜落。

我爬到伊蒙旁邊,兩人開始挖雪洞,但雪非常鬆軟,難以成形。雪洞的外側迅速坍塌,留下半遮蔽的入口。「今晚肯定很難過。」我心想。

回想起來,其實我們可以垂降回到半小時路程外的小屋,但一想到要攀爬下方繩距就令人不爽,放棄得來不易的繩距更是如此。我們經常搭檔攀登,對彼此相當熟悉,不需要討論便可知道我們決定留在這裡受苦。

我們整晚做了數百下伏地挺身、深蹲、風車運動,也依偎取暖。我們發現,最暖和的位置是我當棉被而他當床墊(他個子比我大很多)。

犯下不至於喪命的錯誤很重要。許多人說,絕佳判斷力來自糟糕經驗,狂妄自大、二十多歲的登山者肯定能學到不少教訓。

因為愚蠢的錯誤而挨餓受凍是必要的,也是寶貴的經驗,主因是受苦令你長了記性,絕對不再重蹈覆轍。

森普爾住在亞伯達省坎莫爾(Canmore),他將時間平均分配給電腦、小孩與攀登(最好有睡袋)。

森普爾在加拿大班夫附近的「斯坦利冰河大峭壁」(Stanley Glacier Headwall) 領攀「小題大作」(Drama Queen) 路線。
照片提供：浩斯

若想獲得最大效果，過渡期必須謹慎執行抱石，以免一不小心做過頭，或在攀登時受傷。據我們所知，有很多人在抱石時遭遇各種嚴重傷害，特別是室內抱石。在這段期間，多數積極登山者都面臨攀登與抱石過多或太過努力的風險。如果你知道自己是這種人，那在健身房進行肌力訓練會更合適。

重訓絕對有必要，這是訓練腿部與下半身肌力的最佳方式。我們建議你從整體肌力訓練計畫裡挑選 4 個你覺得自己需要改進的下半身運動，然後每週在重訓室做 2 次。在這 4 個運動裡，單腳動作至少要占 2 個。如果你不想去健身房（或附近沒有），可以發揮想像力，利用手頭資源創造你自己版本的類似運動。

過渡期非常有趣並涉及大量攀登。你將看到肌力穩定成長，令你相信自己正朝著目標邁進。

攀登的基礎期

正如我們不斷強調的，基礎期是一整年訓練中最長與最重要的階段。此階段的目標是培養抗疲勞能力，並讓身體習慣從事大量攀登。訓練量的重要性高於盡力程度。透過攀登進行訓練時，你在此階段將進行大量攀登，技術難度比你經歷過最艱難的攀登還要簡單。不要挑戰會讓你力竭與墜落的路線。盡可能攀登更多繩距，越多越好。至於山間健行方面，請自由安排清單裡你還未走過的遙遠路途。距離必須夠長，才能做為有氧訓練。在這個階段從事的所有攀登，有助於提升你的攀登專項肌耐力，這是很棒的附加好處，但請注意在基礎期前幾週不要做過頭。

攀登做為訓練，基礎期前 8 週

在這段期間，你應該按照感受調整每週攀登負荷。確認攀登量逐週提升，且每 3 或 4 週安排一個完整輕鬆週。最好的方式是交給教練處理，他可以直接告訴你何時該休息並進

行一些恢復訓練。假設你就是自己的教練，那你必須嚴密監控身體，並運用第二章討論的一些自我測試法。重點並不在於規劃恢復週，而是感受自己何時開始疲勞，並在必要時休息。話雖如此，在累積了 3~4 週的訓練量之後，你還是應該排 1 週恢復。不然的話，在訓練與攀登量逐步提高並趕上你的能力後，你可能會在第 6 或第 7 週累垮。這需要你鍛鍊自己的覺察與紀律，了解何時該休息、何時可恢復攀登。

估算起始量

想估算你的攀登量，請參考第六章中關於訓練時數的討論。若你將攀登與山區健行時間相加，那應該可以得出一個起始量，並每週適度調整。

最大肌力：抱石

在基礎期前 8 週，請規劃每週在抱石區或岩場進行 2 次短時間、逼近你能力極限的攀登。這些攀登（充滿動作）最多僅能維持 1 小時。基本上，你是想透過 1 週 2 天的攀登來進行最大肌力訓練。回想一下，最大肌力訓練通常做 6 組、每組 4 下，且不能做到力竭。2 次嘗試中間休息 3~5 分鐘，這時間足以讓你恢復至再度使出全力。最好是你每次可練到 8 個動作的抱石路線，但不要太簡單。不要做到力竭，因為這會導致肌肥大、肌肉量增加。除非身體特別虛弱，否則這不是你此刻需要的。

腿部最大肌力

現在是整合部分上坡衝刺或推車訓練（詳見第八章）的最佳時機。這些運動能幫助你練出強壯雙腿，且很容易加進密集的攀登計畫裡（如此處描述的計畫）。

攀登速度

每週剩下的 2 或 3 天，你將進行長路線攀登與山區健行，以完成足夠的訓練時數來提高每週訓練量。如果你家附近沒有長路線，但有岩場，那就透過攀登大量繩距來增加訓練時

累積高山里程

科林·海利

多數現代登山者選擇住在岩場附近,或至少離攀岩館不遠的地方,以方便練爬困難的繩距。高品質的有氧訓練如今幾乎隨處可見,包括跑步、北歐式滑雪與騎自行車等。但依我看來,現代登山訓練經常忽視在簡單至中等難度的高山地形累積里程。我認為,在實際高山地形投入大量時間與行走很長距離,對於身心都有好處。

花費大量時間攀登簡單的高山地形,有助於提升體能基礎。更重要的是,你在中等難度的高山地形攀爬、下攀與橫越的時間越多,動作就會越有效率。我見過許多人有能力攀登 WI6 難度,但橫越 60 度冰坡的速度卻非常緩慢,因為他們必須考慮每一個動作,而不是讓手腳憑肌肉記憶去移動。這對於你的心智也有幫助。高山路線中等難度地形的保護措施通常比困難繩距差,甚至完全沒有保護。靠著在 50~60 度斜坡累積豐富經驗,你在這些地形獨攀時將無比自信。

海利。照片提供:麥奇·舍費爾 (Mikey Schaefer)

海利出身太平洋西北地區,主要攀登巴塔哥尼亞與阿拉斯加州山脈,後者的陡峭山壁十分吸引他。

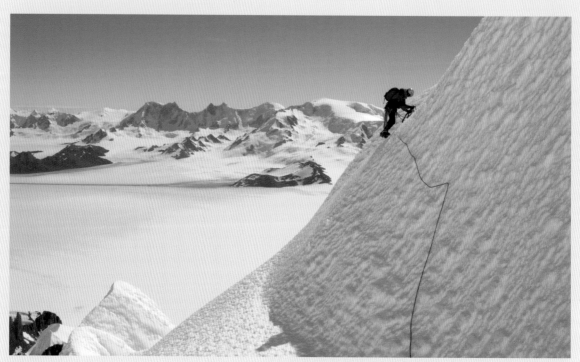

2008 年 1 月在巴塔哥尼亞首攀托雷峰橫越段 (Torre Traverse) 時,海利下攀托雷峰西壁連接「風之方舟」 (El Arca de los Vientos) 與「蜘蛛」 (Ragni) 這兩條路線的一小段冰壁。照片提供:加里博蒂

數。如果可以，請練習下攀繩距以磨練這項技術並增加每段繩距的訓練時間。請專注於速度與效率。不要倉促或嘗試加速攀爬。這只會導致錯誤，也浪費精力。效率是登山者奉行的最高原則。

如果你僅有 8 週時間執行基礎期，那只要完成最大肌力訓練與我們上面討論的訓練量即可。你的肌耐力將在攀登過程中訓練。

肌耐力＋訓練量

從此時開始一直到你啟程展開年度遠征前，你的訓練新重點將包括兩種不同類型的攀登日：肌耐力攀登日與訓練量（長路線）攀登日。這是基礎期最後一部分，可持續最多 16~20 週。透過攀登進行訓練時，不需要有轉換期。

提高攀登難度：肌耐力

這是所有人都想從事的有趣活動，多數登山者也確實做了很多，但通常並未採用週期化方法。此時攀登就對了，然後盡可能地努力！每週兩次，你將攀登完整的繩距，並專注於難度。你已完成了 8 週最大肌力抱石與攀岩訓練。新訓練將專注於肌耐力。這意味著你可以開始在岩場攀登至力竭。

這些日子類似運動攀登者的一天，你將在岩場或攀岩館待上好一段時間。攀登 1、2 段較簡單的繩距做為暖身，然後開始挑戰難度較高（你會墜落）的路線。請試著將最難路線安排在當天第 3~5 段繩距，此時你的肌力正處於巔峰。此時是你練習紅點運動攀登的時刻。最後，攀登一些稍微容易但依然難以完成（因疲勞累積）的路線。在不錯的攀岩館能讓你輕鬆完成以上訓練。

長路線的個人記錄

每週安排 1~2 天（最多 2 天，非休息日）攀登長路線。只要不影響效率，稍微加速是可以接受的。其他 3~4 天將是輕鬆恢復日，如此你才能在前述訓練做到最大盡力程度。若

普雷澤利在 K7 峰基地營進行最大肌力維持訓練（也就是抱石），身後隱約可見 K6 西峰北壁（7,100 公尺）。照片提供：浩斯

你從事這些攀登時感到疲累（機率很高），只要你有足夠的休息日，可以嘗試撐過去。背包裝滿，全力衝刺至攀登路線下方，以此做為下半身肌耐力訓練。這就像我們先前建議的背水袋訓練。

由於健行與攀登速度提高，這些日子將會很艱難，並累積成為艱難的數週。這幾週將對於身心是極大的挑戰，你能做的就是進食、休息與攀登。在這段期間，充分恢復將是優先要務。休息幾天並從事輕鬆恢復訓練（如放鬆跑步），你的艱難日才能真的非常艱難。

循序漸進地規劃攀登

讓我們開始規劃你的整個基礎期，至少 8 週，最好接近 20 週。請寫下你想從事的攀登。將這些攀登分類為簡單、中等與困難，更好的做法是依多重方式歸類：技術難度、有氧難度，以及一般高山技能，如需要露宿的攀登、攀爬鬆動岩石、必須快速移動的中等難度地形等。

隨著你在基礎期不斷進步，你可以回頭檢視此列表，甚至增添新的攀登。此列表有助於確認你何時從某條路線獲益。

請切記三大原則：

● 持續：不能長時間休息，以免打斷訓練週期。
● 漸進：逐週提高訓練難度，但幅度不能太大。請記住經驗法則：每週增加的訓練量不要超過 5~10%。
● 調整：感到疲憊時就休息一下，感覺體力恢復就再次攀登。至少每 3~4 週將訓練量與強度降低 50%，讓你的身體能夠適應先前累積的訓練負荷。

現在，打電話給你的登山夥伴，打開一瓶（淡）啤酒，開始規劃你的登山季。

來場公路旅行

　　當你透過攀登進行訓練，並來到漫長基礎期的尾聲時，公路旅行是你在展開大型攀登計畫前提高攀登專項體能的絕佳方法。對於計畫遠征喀喇崑崙山脈的全職登山者來說，出發前先來場加拿大洛磯山脈春季之旅將是完美的安排，遵循漸進原則的史提夫便如此做過好幾次。在理想情況下，公路旅行的攀登組成應該在長路線攀登日與肌耐力攀登日取得平衡，也就是類似上述討論的基礎期最後 8 週。

　　如果公路旅行某段期間天氣特別糟糕，那你將擁有非常輕鬆的一週。以下是高山攀登公路旅行的一些建議：

- 如果你有一週攀登特別辛苦，或是任何一次攀登的實際爬升與下降時間高於最辛苦的訓練週（15~20 小時），那接下來 3~5 天絕對要休息且僅從事恢復訓練。付出如此大的努力後，休息 3 天是最基本的。如果天氣好，你可能不想這麼做，但你得了解，持續訓練只會讓身體速度變慢，不會變得更強壯。若想要在攀登後變壯，那挑戰每一條困難路線後都得充分休息。

- 我們都喜歡在放假時聚會玩樂。但這是訓練營，不是度假。不要熬夜、睡懶覺，這會擾亂睡眠模式。攀登高山時，你天黑就睡覺，天亮前醒來，請習慣早睡早起。

- 體能不錯的登山者可透過累積難度較低的攀登來獲得更好的訓練效果。這就是歷史悠久的**連續攀登法**[*]，在訓練營十分常見，也就是將完全恢復延後至訓練營尾聲。以加拿大艾伯塔省坎莫爾為例，你可能攀登 Brewer Buttress，隔天挑戰斯坦利山（Mount Stanley）北壁，再過一天是路易斯山（Mount Louis）Kain 路線，最後則是哈靈峰（Ha Ling Peak）常規路線，連續 4 天輕鬆至中等難度的攀登。多數隊伍需要 40 小時以上的攀登時間（走到攀登起點的時間另計），以及 3~5 個恢復日。

- 若壞天氣持續很長一段時間，那建議你善加利用。比方說，為你心中的路線制定白矇天定位計畫、閱讀登山導覽書籍、

[*] 審訂註：連續攀登 (link-up) 指的是同一地區的不同路線，或是如文中所指的同一地區的不同山，在一天或多天之中連續攀爬不休息（通常普通人會分開來攀爬）。

研究地圖。步行至路線下方、探查下山路線、前往攀岩館或去抱石。此階段也可以每週進行兩次肌力維持訓練，不要超過此數量。惡劣天氣是從事一些最大肌力維持訓練的最好時機（詳見第八章討論）。不需要特別上健身房，若你此時肌力已增進不少，這些訓練應該不至於過於辛苦。如果沒有攀登的話，你需要每週至少進行一次有氧維持訓練。我們建議輕鬆慢跑或長途健行。

許多運動將訓練營當做賽季準備的一種方式。背後概念是讓各個隊伍聚集在絕佳場所，透過競賽與訓練的方式，幫助大家將基礎體能轉化為專項運動體能（棒球春訓便是一例）。如果你無法進行公路旅行，也可以參加附近的訓練營。

爬就對了！

現在你已做好準備，打算挑戰年度最重要的攀登。許多高山攀登者的年度目標可能是遠征，或是到遙遠山脈的長途探險。他們的目標通常是以 2 週或 1 個月攀登阿爾卑斯山脈、阿拉斯加山脈、喜馬拉雅山脈或喀喇崑崙山脈。

以下提供幾項建議，由我們與其他人的慘痛經驗集結而成：

● 如果你一直都透過攀登進行訓練，請考慮將打包與上路的那 1~2 週當做減量週。

● 設立多個目標。如果天氣不佳，仍可完成部分可行目標。

● 抵達目的地後，前幾週輕鬆一點，隨著遠征展開逐漸提高強度，目標是攀登時拿出巔峰表現。

● 請記住，你擁有體能後，便很容易維持體能。

● 一開始的配速決定最終的成敗。回想一下龜兔賽跑的故事。若你已遵循一年結構化訓練並維持健康，那你肯定會比起過去任何時刻都來得強壯！我們常犯的錯誤是一開始衝太快。如果沒有必要，請不要這樣做。這會導致你在最後階段體力不濟或生病，而此時正是你需要以最佳狀態攀登最高峰或最

困難路線的時刻。如果你打算進行一或兩個月的遠征，務必把眼光放遠。

恢復與重建

在每次攀登高峰或遠征後，我們強烈建議你放個假，一段時間不要攀登。你可以花點時間陪伴家人、吃披薩、去海灘，除了攀登以外，任何事情都可以。讓你的身心獲得休息，長期而言有很多好處，而且可增加壽命。

提醒一下

登山家羅威享受訓練且經常造訪健身房。他甚至在 1990 年代嘗試服用肌酸，當時肌酸相當盛行（雖然有效，但會讓你體重上升）。他曾經告訴史提夫，他覺得自己需要一直外出冒險，盡可能挑戰危險路線與爬山。他認為這可以讓他維持敏銳，這就是他與環境相處的方式。遺憾的是，他死於喜馬拉雅山巨大雪崩意外。

查理・福勒是斯科特 1970 年代頻繁組隊的夥伴。福勒告訴他，這麼多年來，他每年平均攀登超過 300 天。1980 年代左右，福勒第一次前往霞慕尼時，在那裡待了 40 天，完成 30 條路線，其中幾條路線是高風險獨攀。他喜歡置身於戶外環境並挑戰自己能力的極限。令人難過的是，他也死於山難。

馬克・斯韋特曾勸告史提夫，身為登山者，「你不能一直住在那裡」。「那裡」指的是險峻惡劣的高山環境。馬克需要偶爾離開山區休息一下，我們也認為所有人都需要。

在 20、30 歲時，你總是懷抱雄心壯志、滿腔熱情。如果執行得當，本書介紹的訓練計畫將提升你的體能，達到你從未想像的水平。力量能激發野心。攀登訓練非常有趣且充滿力量。請做好準備，聰明且謹慎地攀登。

征服德洛提斯峰

巴里·布蘭查德

當我與登山夥伴凱文·道爾 (Kevin Doyle) 走進領班辦公室辭職時，春天剛發的新葉在初升的太陽下閃耀著。那時是 1980 年 6 月，我們飛往法國霞慕尼打算攀登阿爾卑斯山脈，直到身上的錢花光為止。我們當時才 21 歲，夢想攀登偶像爬過的路線，包括海因里希·哈勒 (Heinrich Harrer)、邦納提·雷巴法特、萊昂內爾·泰瑞 (Lionel Terray)、路易·拉什納爾 (Louis Lachenal)、梅斯納爾等人。

約翰·勞克蘭 (John Lauchlan) 也是我心中的英雄。約翰同樣出身加拿大卡加利 (Calgary)，但比我們年長。他是第一個攀登達到世界級水平的加拿大人。那年夏天，他住在霞慕尼市郊外的森林裡。

到 8 月底時，我與凱文已攀登 11 條高山路線。我的雙手曾爬過邦納提岩柱 (Bonatti's Pillar) 的金色花崗岩與考特里爾雪溝 (Couturier Couloir) 的藍冰。我的冰斧也曾砍在勃朗杜塔庫峰東壁的灰冰上。這些都是前輩走過的足跡。我與凱文說服自己，我們已準備好挑戰德洛提斯峰北壁。這是一條困難的偉大路線，我的壓力如同石頭壓在心上。我不知道該如何是好。一個 3 年前對馴牛的認識比對登山還多的人，怎敢攀登德洛提斯峰北壁這樣的困難路線。

當我走進霞慕尼一間名為 Alpenrose 的酒吧時，一股暖氣迎面而來。外面下著雨，濕氣與香菸煙霧凝結於低矮的天花板上。我聽到玻璃杯隱約碰撞聲、法語交談與嬉笑聲音。

我在一堆空啤酒杯後面的擁擠桌子發現約翰，他面前擺著一份與我前臂一樣大的牛排三明治。我朝著他揮手，他起身穿過人群走來。接下來的十分鐘，他開始滔滔不絕講起他最近攀登大喬拉斯峰北壁 MacIntyre-Colton 路線的狀況。約翰與他的搭檔在破紀錄的時間內完成此路線第三次攀登。

「你和凱文有什麼計畫？」約翰問道。

他是紳士，總愛問我有什麼計畫。我不想說出「攀德洛提斯峰」的答案，因為一旦說出口，這就不再是我與凱文兩人的秘密。我把握緊的拳頭深深插入卡其色畫家褲口袋裡，低頭看著我的黃色耐吉鞋。當我抬起頭時，約翰眼神沒有移開。他還在等待我的答案。

「嗯……我們有考慮挑戰德洛提斯峰北壁。」

約翰那雙藍色眼睛定在我身上。「去做吧！這個計畫對你們來說很完美。」

我鬆了好大一口氣。「哦，我不知道我們能否辦到。我不清楚我與凱文是否夠格。」

「不會的，你們一定做得到。我 7 月剛爬過，我知道，這很適合你們。」他的目光落在自己曬成巧克力色的雙手，手掌往上比劃了起來。「山的下半部就像攀登阿薩巴斯卡山 (Mount Athabasca) 北壁，你們已經爬過了。接下來比照塔卡考娃瀑布 (Takakkaw Falls)，你們也爬過了。」他的手模仿冰斧揮動，「然後用卡斯卡德瀑布 (Cascade Falls) 爬法結束。」他的手掌朝天花板張開，一副「那又怎樣」的姿勢。「德洛提斯峰北壁只是加拿大借給法國的三塊石！你們要做的是在一天內把它們拼在一起。你們一定做得到！」

這條路線正如約翰預測的那樣。凱文與我成功攀登這條高山路線，都得歸功於約翰將它拆解成牛仔都能理解的大白話。

1980 年的布蘭查德。照片提供：凱文·道爾 (Kevin Doyle)

布蘭查德是國際山岳嚮導聯盟認證的登山嚮導，住在艾伯塔省坎莫爾。他在世界各地締造首攀紀錄，但大家最熟知的可能是他在加拿大洛磯山脈開創性的攀登與對此山脈的深入認識。

右方照片：在征服德洛提斯峰北壁 20 年後，布蘭查德嘗試在努子東峰 (7,804 公尺) 南壁開闢一條新路線。照片提供：普雷澤利

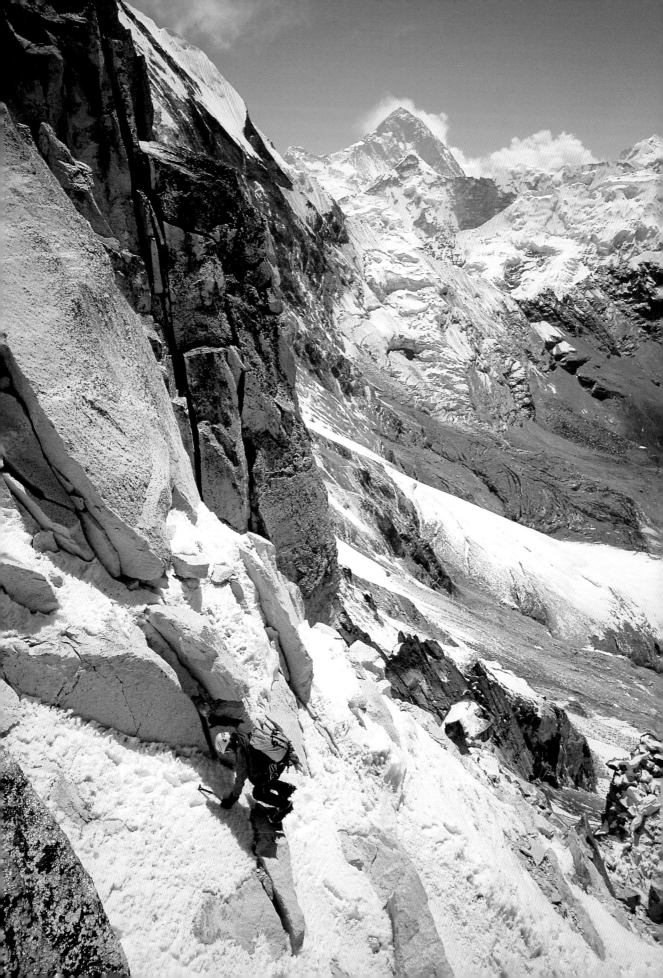

凱茲爾阿斯克山東南壁的兩次嘗試

伊內斯·帕特

當我第一次在一張舊照片裡看到凱茲爾阿斯克山東南壁（1,200 公尺）時，我就知道我想要攀登它。我渴望透過困難的冰攀與混合攀登、沿著陡峭的路線直接登頂。想要實現極具挑戰性的目標，最根本的基礎是征服路線的無限熱忱。這是成功的先決條件。

許多隊伍嘗試攀登這座山壁失敗，這反而進一步激勵了我。但是我必須先弄清楚，為何其他隊伍僅完成三分之一攀登。理由非常明顯，那就是山的方位與攀登時機。此山壁幾乎整個白天都面向太陽，導致冰層迅速融化並帶來致命的落石與落冰。因此我決定在晚秋發起挑戰，那時夜晚溫度低上許多，太陽也較低。

根據我的經驗，訓練越早開始越好，於是我馬上就在家鄉巴伐利亞貝希特斯加登郡（Berchtesgadener Land）展開特訓。為了幫助心理適應極低溫度與野外露營，我在最寒冷與最惡劣的天氣下在當地步道慢跑。在夏季月份，我背著登山背包與滑翔傘攀登上格爾山（Hoher Göll）西壁。如此做的好處有二：首先是讓我習慣負重並迅速提升耐力。其次，用飛行傘降落山谷，能拯救我的膝蓋免於無數下坡跑步。

攀爬凱茲爾阿斯克山東南壁值得全心投入，並且應該盡量不破壞山壁，因此我計畫採用阿爾卑斯式攀登，且不使用任何岩栓，所以我必須非常仔細地計畫我的攀登行程。我選擇蘇格蘭，因為這裡有許多傳統攀登路線，要走很長的路才能到攀登起點，天氣也很惡劣。歷經兩週旅行來到蘇格蘭與攀登多條路線後，我感覺自己為最終目標做好準備。

為了這次攀登，我訓練與準備了一年時間。我憑直覺進行訓練與攀登。當我攀登時，我全心全力地投入。如同我已故摯友與登山夥伴哈里·伯傑（Hari Berger）所說：「當你感到痛苦時，訓練刺激才會開始產生。」如果兩天後身體告訴我要休息，而且我想停下來，我會嘗試再爬幾條路線。在這些情況下，我經常會想起哈里說的話，而這能幫助我再努力一下。

我與不同的登山夥伴嘗試攀登凱茲爾阿斯克山兩次。第一次是 2010 年，我們在一天內攀登至山頂下方 200 公尺處。儘管複製了所有的準備、訓練與計畫，我們第二次遠征仍未成功。可惜的是，我未能與同樣積極的人搭檔。第二次攀登時，我抵達基地營後不久便發現，我的搭檔無法應對這次遠征的身心挑戰。

我從中學到了什麼？那就是傾聽自己的內心，並判斷自己是否做好實現目標的準備，以及此目標是否激勵了我。要懂得權衡現實、考慮客觀危險，非常謹慎地選擇隊友，並事先確認他們的動機是否和我一樣強。一起準備與訓練是最重要的。我了解到團隊討論的重要性。為了達成目標，身心兩方面都得進行訓練。

帕特領攀蘇格蘭北部高地的貝恩埃格山（Ben Eighe）「血、汗與凍結的淚珠」（Blood, Sweat and Frozen Tears）路線。
照片提供：漢斯·霍恩伯格（Hans Hornberger）

帕特是職業登山家，多次獲得全球冰攀與混合攀登比賽冠軍，如今將攀登與訓練重點放在世界各地的大岩壁、冰攀與混合攀登路線。她最近的成就包括完成巴芬島（Baffin Island）1,400 公尺高的混合攀登路線與難度高達 5.13c（8a+）的多繩距攀岩。她自學領悟的「透過攀登進行訓練」，與本書內容不謀而合。

右方照片：位於吉爾吉斯的凱茲爾阿斯克山（5,820 公尺）。
照片提供：森夫

＊編註：2016 年帕特在第三次嘗試時順利完攀。

第十五章：自我認識的藝術

攀登是一項運動，但登山環境與一般運動差異極大，這一點與帆船賽或橫越沙漠相同。跑者、拳擊手或橄欖球員不論有多麼認真，如果他過度疲勞、把自己逼到極限或一開始衝太快，甚至是突然下起大雨，他總是可以喊停、退出。如果有必要，他也可以用盡力氣、筋疲力竭地倒下，然後立刻被抬至休息區。但攀登並不是這樣的運動，不是你想停就能停的。即便你耐力抵達極限、雙腿沉重像灌滿了鉛、頭腦開始昏沉，或是僅憑意志力咬牙苦撐，甚至是雷聲大作，你都無法坐下並說出「我受夠了，我要放棄」之類的話。而且即便你抵達山頂，路程也沒有結束，正如我們在安娜普納峰與其他山區看到的那樣。每次攀登時，登山者都必須冒著失去生命的風險。這絕對是最難接受的規則，卻是登山的魅力所在。

── 雷巴法特，
《白朗峰山脈：一百條最佳路線》

左方照片：自 1980 年代初期以來，馬卡魯峰（8,481 公尺）西壁巨大中央區域經歷無數阿爾卑斯式攀登者的挑戰。亮光區域是史提夫 2008 年嘗試獨攀的岩壁，他最終抵達海拔 6,600 公尺處。照片提供：普雷澤利

自人類開始登山以來，定義與改寫攀登的人，就是那些準備最充足的人。登山充滿危險、難以預測，正如雷巴法特所說，每次攀登都得冒著失去生命的風險。賭注如此巨大，難怪我們必須做好充足準備，並接受相應的回報。

偉大的奧地利登山家赫爾曼·布爾經常騎自行車去爬山，從他位於因斯布魯克（Innsbruck）南方附近的家出發，一路穿越義大利邊境抵達多洛米蒂山脈，他會在那裡沿著新路線攀爬高聳石峰，結束後再踩著踏板回家。冬季時，他會赤手拿著雪球以強化對於凍傷的抵抗力。1953年，在艾德蒙·希拉瑞（Edmund Hillary）與丹增·諾蓋（Tenzing Norgay）登頂聖母峰後不久，布爾成為首位無氧攀登8千公尺高峰的登山者。

當萊茵霍爾德·梅斯納爾還是學生時，他與弟弟岡瑟（Günther）會來回橫越大學校園牆壁以強化指力。1968年，兩人攀登多洛米蒂山脈，在緊貼著露宿一晚後，由岡瑟擔任確保者，梅斯納爾穿著堅硬的皮革登山靴領攀一段5.11d難度繩距，順利登上 Pilastro di Mezzo 的陡峭山壁。咸認這是世上首次有人成功徒手攀登此難度的繩距，他當時24歲。

隔年，梅斯納爾完攀1,219公尺高的德洛特峰北壁，這是一座冰雪覆蓋的花崗岩壁，儘管距霞慕尼僅數小時路程，但先前僅被征服三次。梅斯納爾只花了一個下午便獨自 onsight 攀登一條新路線。那年稍後，兄弟倆在多洛米蒂山脈最知名大岩壁——馬爾莫拉達山（Marmolada）南壁開闢如今已

年輕的梅斯納爾進行訓練。照片提供：梅斯納爾個人收藏

成經典的「梅斯納爾路線」。

　　一年後（1970 年），兩人登頂南迦帕爾巴特峰（8,126 公尺），過程中完攀世界最大山壁——魯帕爾山壁。遺憾的是岡瑟在下山過程遇難，梅斯納爾則因嚴重凍傷失去所有腳趾與部分手指。眼見受傷程度嚴重，梅斯納爾清楚自己再也無法好好地攀岩，於是轉而從事高海拔攀登。

　　為攀登喜馬拉雅山脈進行訓練時，梅斯納爾會練習上坡跑步，最終能在 30 分鐘內爬升 1 千公尺。1975 年，他與哈伯勒徒步兩週至加舒爾布魯 I 峰，並在適應後三天內登頂。這是史上首度以阿爾卑斯式攻頂 8 千公尺高峰。1978 年，兩人寫下首度無氧攀登聖母峰的紀錄。1984 年，梅斯納爾與漢斯·卡梅蘭德（Hans Kammerlander）創下以阿爾卑斯式連續攀登兩座 8 千公尺高峰的先例。梅斯納爾 42 歲時已無氧攀登所有十四座 8 千公尺高峰，他在多洛米蒂山脈開闢了 700 條新路線，18 次登頂 8 千公尺高峰。

　　做為訓練的一部分，卡梅蘭德會先攀登 1,400 公尺高的義大利奧特拉峰（Ortler）北壁，結束後立刻騎自行車 248 公里，抵達拉瓦雷多三尖峰（Tre Cime di Lavaredo）步道起點，在 24 小時內獨攀 550 公尺高的大峰（Cima Grande）。另一次訓練，他在一天內馬拉松式地從四條路線攀登馬特洪峰四次。

　　這些成就實在是太驚人了，一般人怎麼可能做到？他們肯定是超人吧！但他們並不是。他們是全心付出的登山者，做好萬全準備，有如自己的性命就取決於萬全準備。

　　2002 年，當史提夫與他第一位教練展開訓練時，他並不知道有任何登山者會以高度專項化、結構化的方法進行高山攀登訓練或接受教練指導，如今這類訓練在歐洲專業與業餘登山領域日益普遍。或許這是受到知名登山家斯特克的影響：他將體能測試結果送至瑞士運動協會（Swiss Institute of Sport），沒想到被告知體能不合格。斯特克告訴史提夫，他起初感到非常失望，後來卻轉換成進步動力。他心想一旦體能變好就可以做到更多事情，於是他聘請教練並制定嚴格訓練計畫。兩年後，他以 2 小時 47 分鐘完攀艾格峰北壁。

請思考一下，美國每年有超過 60 萬人參加馬拉松訓練與比賽。其中多數人是為了好玩或健康而跑，他們的準備方法五花八門。在這些馬拉松選手裡，僅有極少數在比賽中跑出低於 2 小時 10 分鐘接近紀錄的成績。傳統運動領域有明顯的趨勢：認真訓練的人越多，這項運動就會越進步。近幾年的攀岩運動正是如此，我們發現攀登 5.13 以上難度的人數大為增加。攀岩館四處林立，加上結構化攀岩訓練普及，優秀攀岩者的人數大增，於是在自然競爭下標準不斷提高。換言之，完攀 5.14 難度的人越多，挑戰 5.15 的人就越多。接受高山攀登訓練的人越多，頂尖登山者的水平自然越高。

今日如果你接受高山攀登訓練，可能會和攀登夥伴及友人格格不入。若沒有夥伴分享你的目標，登山訓練將是非常孤獨的任務。我們希望接受高山攀登訓練的人可以成為領導表率，假以時日，其他人將加入這些先驅的行列。

你可以主動號召來加快此過程。邀請你的夥伴來重訓室，向他們展示你六個月來的訓練成果。當我們寫下這些文字時，可能有幾十人正接受高山攀登訓練。若每日訓練人數達到一千人或甚至是兩萬人時，高山攀登會變成什麼模樣呢？

史提夫在職業生涯裡，曾於 60 小時內完攀丹奈利峰 Slovak 直行路線、25 小時內征服福克拉山無限支稜、44 小時往返 K7 峰，以及在 6 天內由新路線攀登魯帕爾山壁至 8,126 公尺的山頂。提這些記錄並不是要自吹自擂，我們很清楚高山攀登仍處於初步階段，這些紀錄注定要被打破。史提夫相信，Slovak 直行路線能在 18 小時內完攀[*]，而一個體能絕佳、適應良好的團隊能在 48 小時內一次性攻頂魯帕爾山壁。當史提夫、斯韋特與貝克斯攀登 Slovak 直行路線時，史提夫還在當登山嚮導，偶爾做幾下引體向上，談不上什麼認真訓練。在斯科特的幫助下，他僅訓練三年便完攀魯帕爾山壁。他那一次攀登的夥伴是安德森，同樣沒接受過什麼組織化訓練。在探索人類的可能性方面，高山攀登還處於嬰兒期。

每個世代都必須標出並超越自己的極限，我們認為這既阻礙卻又推動我們前進。所有人都得為自己開闢新天地。前幾個世代不乏天資聰慧、野心勃勃、身強體壯的登山者，他

＊編註：2022 年 Sam Hennessey、Rob Smith 和 Mike Gardner 成功以 17 小時 10 分完攀 Slovak 直行路線。

們設下了極高的標準。若未來一代的方法雜亂無章，肯定無法更上一層樓。

史提夫最近的高山攀登計畫是以阿爾卑斯式征服馬卡魯峰西壁。他迄今已三次來到這座高峰並在基地營待了五個月，但他的最高點仍比克提卡與麥金泰爾 1982 年紀錄低了 457 公尺。克提卡與麥金泰爾當時為了減輕重量並未攜帶安全吊帶，只帶了一頂頭盔給確保者使用。他們的營地位於冰面鑿出的狹窄平台上。

相較之下，史提夫與普雷澤利帶了一頂小帳篷、一週食物與八天燃料。他們在克提卡與麥金泰爾敢不用繩索攀登的地方設下確保站。或許是體力不足，也許是裝備太重，成功攻克這個重大難題的公式超出他們的能力。從 1982 年到 2011 年，此路線的難度沒有改變，但他們的準備程度、能力與想像力都無法勝任。1982 年不可能做到的事，在 2011 年似乎變得更困難。史提夫與普雷澤利的能力無法與前輩相提並論，我們僅能發揮自己今日具備的能耐。

我們相信自我提升的情操、挑戰想像中敵人的浪漫情懷，以及登山者的驅動力量可以長久延續下去。而進步速度似乎不斷加快，如同這個時代的一切事物。史提夫五次遠征喜馬拉雅山脈才站上一個微不足道的山頂。2012 年，二十二歲的海登·甘迺迪與凱爾·丹普斯特、厄本·諾瓦克（Urban Novak）共同攀登了 K7 峰（6,934 公尺）新路線，凱爾與海登同年夏天稍後登上拜塔布拉克峰（Ogre 1，7,285 公尺）。像這樣的登山者，可以將高山攀登帶往新的方向（如果他們願意的話）。

只要下定決心上健身房，並穿好跑鞋，在塵土飛揚的山間小徑大汗淋漓，同時背負幾公升的水衝刺上坡，所有人都可以突破生命的極限。但這並不是因為你創下多高記錄或征服多少高峰。攀登高峰的訓練既是鍛鍊身體，也是磨練心智。心智才是你個人進步的地方。任何登山者在任何一天的表現，反映的是他個人或整個團隊的進步。不論菜鳥或高手，都是如此。

我們寫作本書的最終目的是提供路線藍圖，讓你得以改

造個人攀登。我們清楚地知道遵循基本訓練計畫的人將獲益良多，你將顯著提升體能水平、增加攀登樂趣，並發現自己的另一面。你將爬得更快、更安全。並非所有人都能締造紀錄，但對於勇於嘗試的人來說，你前進的意志有多強，這本書就可以帶你走多遠。

　　當你訓練時，請回想一下本書提到的登山故事，例如亞尼羅、哈伯勒、克提卡、梅斯納爾、托萊、斯特克與帕特等人。研究這些突破時代限制的人物，想一想他們背後的動機與執行方式。訓練將提高你的身體能力，這點無需懷疑，但最重要的是訓練讓你的心智服膺紀律。這是一種需要自制、計畫、遠見與自信的實踐，也要信任自己能改善與進步。請記住，是你的心智決定什麼是**可能**或**不可能**的事。唯一限制你的是你的想像力，正如同想像力也會幫助你弄清楚如何為新水平做好準備。你攀登的成功事蹟，只不過是你知道自己做得到的外在體現。心智先相信，然後身體才做到。這就是自我認識的藝術。

　　一部分看完本書的讀者將開始書寫攀登史的下一篇章。我們期待能見到全職訓練十年或二十年的登山者，這些人將重新定義登山的可能性，並以偉大的攀登事蹟令我們大開眼界。讀者當中有一些人將成為我們未來的偶像。當你放下此書時，你偉大的攀登就此展開。想像一個目標、制定一個訓練計畫，繫好登山靴，請開始訓練。今日，就從你開始。

GLOSSARY

詞彙表

1RM：詳見一次反覆最大重量。

onsight：第一次挑戰路線便完攀，事先沒有經過任何練習或掌握相關知識。這大大地提高難度，畢竟知識或練習可以節省許多精力。

三磷酸腺苷（Adenosine Triphosphate，ATP）：ATP 是一種分子，在每個細胞內充當能量轉換媒介，是細胞代謝的終端產品之一。ATP 供應能量時，會分解成二磷酸腺苷（Adenosine Diphosphate，ADP）與單磷酸腺苷（Adenosine Monophosphate，AMP）前驅物，如此一來 ATP 便能再次展開合成循環。ATP 重新合成的速率決定了人類有機體的工作效率。

有氧代謝（Aerobic Metabolism）：本書中指的是在粒線體內發生的細胞呼吸作用。透過這個過程，以脂肪、碳水化合物與蛋白質形式存在的燃料在克氏循環中被分解並燃燒以產生 ATP。這是持續逾兩分鐘的耐力運動主要的能量產生途徑，副產品是二氧化碳與 ATP。

有氧閾值（Aerobic Threshold）：衡量運動強度的指標，此時 ATP 的產生逐漸偏向醣解，血乳酸開始升至休息水平之上。通常以 2mmol/L（毫摩爾／升）的血乳酸濃度做為醣解增加的指標。有氧閾值另一個實用指標是呼吸深度與速率。當呼吸速度變得太快、無法僅以鼻子維持，你就處於有氧閾值。對於耐力運動員而言，這是一個非常重要的強度生理指標，因為它標示發展有氧能力最重要的訓練區間上端，而有氧能力是所有持續逾兩分鐘的耐力活動的基礎。有氧閾值非常易於訓練並改善（以運動速度與心率量測）。頂尖耐力運動員的有氧閾值與無氧閾值能相差在 10% 內。

合成代謝（Anabolic）：將小分子結合成大分子的代謝過程，蛋白質合成後在體內產生新結構便是範例之一。刺激蛋白質合成代謝的激素稱為合成代謝類固醇。訓練本身會刺激合成代謝，因而帶來訓練效果。

無氧代謝（Anaerobic Metabolism）：嚴格來說，這指的是在沒有氧氣做為反應物的情況下發生的化學反應。在運動方面指的是發生在粒線體外但在肌肉細胞內的細胞呼吸作用，在不使用氧氣的情況下產生能量，為肌肉收縮提供燃料。無氧代謝可分為兩種類型：時間極短（10 秒以下）的極高強度運動中，以 ATP 與磷酸肌酸（CP）形式儲存於肌肉細胞的高能量磷酸鹽（phosphate）燃料可用於產生肌肉收縮所需的能量。至於較長時間的高強度運動，則由醣解提供所需能量。當能量需求太大、超過有氧醣解所能負荷，缺口將由無氧醣解填補。乳酸於醣解期間產生，由於增加的速度與醣解速率呈非線性關係，可做為運動強度的指標。

無氧閾值（Anaerobic Threshold）：可持續 30 分鐘以下的最大穩定狀態運動強度。此運動強度的限制來自於血液酸度增加，這會抑制能量產生。酸度是醣解所致，後者為高強度運動提供能量。血乳酸濃度也隨著酸度提高而升高，因此可做為運動強度水平的良好指標。乳酸是有氧代謝過程消耗的代謝受質（substrate）。無氧閾值是乳酸產生與代謝速度相同時的最高強度。正因如此，此臨界點有其他常見稱呼，包括乳酸平衡點、最大乳酸穩定狀態、乳酸激增點。運動科學家對於這個生理臨界點實際存在與否或如何測量爭論不休，但所有耐力運動員與教練都知道超過某強度後，運動能持續的時間就有限制。

生合成（Biogenesis）：有機體產生新的有機體。粒線體在生合成後，能增加尺寸和數量。

徒手（Body Weight）：僅由自身體重提供運動阻力，如引體向上或伏地挺身。

斷續呼吸（Breakaway Breathing）：一種通氣階段，指呼吸速度與深度增加，達到你僅能說出簡短句子的程度。

碳水化合物（Carbohydrate）：僅由碳、氫和氧組成的有機化合物。以飲食來說，碳水化合物主要是穀物與澱粉。一般來說，加工程度越高的食品，碳水化合物含量越高。

心輸出量（Cardiac Output）：心臟每分鐘打出的血液量。計算方法是心搏量（每次心跳打出幾公升血量）乘以心跳率（每分鐘跳幾下）。

微血管（Capillary）：人體最微小的血管，橫切面大約是紅血球細胞大小。微血管將血液與血液攜帶的營養物質與氧氣一起輸送至器官與肌肉。

分解代謝（Catabolic）：將大分子分解成小分子以釋放能量的代謝過程。身體蛋白質結構大規模分解會產生衰弱效果。

催化劑（Catalyst）：一種加速化學反應的物質，方式是降低反應發生所需的活化能（activation energy）。催化劑在反應中不會被消耗掉。

循環（Circuit）：一種肌力訓練，迅速依序完成一組由不同動作組成的訓練，然後回到第一個動作並重複此循環。根據追求的訓練效果，可以重複多次並調整恢復時間。

核心（Core）：軀幹肌群的白話說法。核心是肩帶與骨盆之間的關鍵連結。所有運動的動作都涉及核心，扮演靜態穩定或傳遞動作的角色。

核心力量（Core Strength）：強化核心肌群的靜態與動態功能，對於所有運動員都相當重要。加強核心的運動眾多，除了針對核心部位訓練外，也包括將四肢產生的力量通過核心引導至相對肢體或抵抗重力。

磷酸肌酸（Creatine Phosphate 或 phosphocreatine）：縮寫為 PCr 或 CP，這個易取得的高能量磷酸鹽來源儲存於骨骼肌與大腦中。磷酸肌酸儲量很小，僅能維持 5~8 秒的高強度動作。磷酸肌酸可以無氧方式提供磷酸基團（phosphate group）給 ADP，以形成 ATP 供肌肉收縮。在低強度運動期間，過量的 ATP 可重新合成磷酸肌酸，方式是透過「磷酸化」（phosphorylation）的過程釋放磷酸基團給肌酸以形成磷酸肌酸。這個持續給予與接收的機制，令磷酸肌酸能夠獲得補充並用於反覆高強度運動。

利尿（Diuresis）：細胞液體平衡出現變化，導致製造更多尿液。

持續時間（Duration）：運動或訓練的持續時間長度。

情商（Emotional Intelligence）：辨識、評估與控制自己情緒，以及識別與評估他人情緒的能力。

耐力（Endurance）：運動期間抵抗疲勞的能力。在高強度運動裡，耐力以分鐘為單位；在低強度運動裡，耐力以小時甚至天為單位。運動的持續時間與強度成反比。適當的耐力訓練有助於你在特定強度下運動更久才開始疲勞。

酶（Enzyme，有氧與無氧）：負責無數化學反應（以維持生命）的生物催化劑。與其他催化劑相同，酶透過降低反應發生所需的活化能來加速化學反應，且在反應過程中不會被消耗。在某些情況下，它可提高反應速度達 1 百萬倍以上。

快縮肌（Fast Twitch Fiber）：在肌纖維光譜上位於力量較大的那一端，與慢縮肌相比，收縮速度更快、力量更大。快縮肌的橫切面較大，粒線體與微血管床密度較低，且更依賴醣解代謝產生 ATP。快縮肌的耐力不如慢縮肌，但可透過訓練增強。

膳食脂肪（Fat [dietary]）：多種不溶於水的化合物，可分為飽和、不飽和與反式脂肪。脂肪的化學鍵令其每單位質量儲存的化學能幾乎是碳水化合物與蛋白質的兩倍。正因如此，脂肪為低至中等強度運動提供大量能量儲備。

頻率（Frequency）：每週完成訓練的次數。

功能適應（Functional Adaptation）：反覆施加系統性訓練壓力帶來的人體變化。訓練適應分為兩大類：功能性（與各身體系統功能相關）與結構性（與身體結構相關）。

醣解（Glycolysis）：將葡萄糖（一種由碳水化合物分解出的糖）轉化為丙酮酸（pyruvate）與 ATP 的代謝過程。在有氧醣解過程，丙酮酸變成乙醯輔 A（acetyl CoA）並進入克氏循環。醣解是高強度運動中 ATP 合成的主要能量供應來源，因 醣解產生 ATP 的速度比克氏循環更快。

血紅素（Hemoglobin）：縮寫為 Hb 或 Hgb，指的是紅血球細胞裡的攜氧分子。

肌肥大（Hypertrophy）：在肌力訓練裡，這是促使肌肉生長最快的方法。肌肉量提升可能是肌漿體積增加

或收縮蛋白增加所致。

神經支配（Innervate）：以神經控制。

胰島素（Insulin）：一種調節體內碳水化合物與脂肪代謝的重要激素。胰島素令肝臟、骨骼肌與脂肪組織裡的細胞從血液中吸收葡萄糖。在肝臟與骨骼肌裡，葡萄糖以肝醣形式儲存，在脂肪細胞裡以三酸甘油酯形式儲存。

強度（Intensity）：衡量人體在運動中產生力量的指標。強度影響身體消耗能量的速率，決定了肌肉優先使用的燃料種類，也決定了訓練引發的適應類型。強度常用測量指標包括心率、自覺強度、血乳酸水平與最大攝氧量百分比。

克氏循環（Krebs Cycle）：也稱為檸檬酸循環（citric acid cycle）。一個多步驟的代謝過程，發生於細胞粒線體內並導致 ATP 產生。

乳酸平衡點（Lactate Balance Point）：乳酸生成與重新代謝達到平衡的點。這被認為是可以維持最大強度很長時間（數分鐘）且血乳酸水平不會因此升高的臨界點。又稱為無氧閾值（AnT）、最大乳酸穩定狀態（MLSS）與乳酸激增點（OBLA）。這個代謝點與最大攝氧量強度時的力竭時間有直接關係，因此對於運動員耐力有很大影響。它很大程度上取決於運動肌肉氧化乳酸的能力。因此，慢縮肌的有氧能力與乳酸穿梭過程，大致決定了高強度運動水平時的耐力。

乳酸閾值（Lactate Threshold）：請參考乳酸平衡點。

乳酸（Lactic Acid）：肌肉細胞裡醣解代謝的化學產物，幾乎立刻被分離為乳酸鹽與氫離子（H+）。乳酸透過兩個主要途徑做為燃料之用：（1）轉化為丙酮酸，然後進入有氧代謝的克氏循環；（2）在肝臟中通過糖質新生（gluconeogenesis）過程轉化為葡萄糖。氫離子會降低血液 pH 值（即增加酸度），如果持續下去、缺乏足夠緩衝，就會導致肌肉產生燒灼感並迫使你放慢動作。

脂肪分解（Lipolysis）：將長鏈脂質或脂肪酸分解為片段，令其可進入克氏循環的代謝過程。

負重（Load）：訓練時使用的阻力大小。在過渡期使用 1RM 的 50~75%。最大肌力期使用 1RM 的

85~90%，或僅能重複 5 次的負重。

局部肌耐力（Local Muscular Endurance）：在不對心血管系統施加大負荷的情況下，訓練較小肌群以增加其耐力的概念。此效果是透過增加阻力令肌肉負荷加重來達成。這導致負責動作的高力量肌纖維有氧能力成為運動限制因素，而非心血管系統為這些肌肉供氧的能力。這類訓練產生的疲勞只會集中於一小部分肌肉。

大週期（Macrocycle）：取自傳統運動。為重大事件做準備的一個完整訓練週期。以攀登來說，通常由一整年訓練與艱苦攀登構成，同時配合展開下次年度訓練循環前所需的再生 / 恢復。一年可能安排兩個大週期。

最大乳酸穩定狀態（Maximum Lactate Steady State）：詳見乳酸平衡點。

中週期（Mesocycle）：構成大週期的中等長度週期。在本書與攀登脈絡下，我們規劃的中週期包括：過渡（重回訓練）、基礎（基本體能）、專項（針對攀登）、減量（在主要目標之前）與恢復（休息與復原）。每個中週期都有一個特定目的，並為下階段訓練做準備。

新陳代謝（Metabolism）：一般來說指的是生物體內發生的所有化學反應。我們主要感興趣的是產生 ATP 分子與肌肉運動所需的能量。

小週期（Microcycle）：通常是為期一週的訓練，包括數種不同的訓練刺激。

粒線體（Mitochondria）：所有動物細胞內都有的微小（0.5~1 微米）胞器，負責產生大部分的 ATP。粒線體在細胞能量產生扮演關鍵角色，通常被稱為「細胞的發電廠」。在運動方面，我們最感興趣的是肌肉細胞中的粒線體，它們會因訓練而產生適應。

運動單位（Motor Unit）：由一組肌肉纖維與支配它們的運動神經組成。

肌耐力（Muscular Endurance）：重複進行相同類型肌肉收縮以對抗阻力的能力。在許多情況下（如你能連續做的引體向上或伏地挺身次數），肌耐力不受心血管耐力限制。然而，在許多運動項目裡（例如在陡峭冰

面迅速冰爪前踢或跑 800 公尺田徑賽事），心血管與肌耐力兩個系統的侷限性密切相關且彼此依賴。

肌纖維（Muscle Fiber）：又稱肌細胞（myocyte）或肌肉細胞，是人體骨骼肌組織裡細長的多核細胞。

肌纖維轉換（Muscle Fiber Conversion）：肌纖維會對於施加的訓練刺激直接做出反應。持續數月的特定類型訓練能改變肌肉特性，在某些情況下似乎能將其轉化為較慢或較快的肌纖維。多年研究顯示，長時間耐力訓練能夠改善受訓肌肉裡的快縮肌耐力。

能量負平衡（Negative Energy Balance）：又稱為熱量赤字。在耐力運動員身上相當常見，也就是運動能量消耗高於熱量攝取。在高山長路線很常見，這就是登山者與超馬運動員需要絕佳脂肪代謝能力的原因。身體脂肪儲備是唯一可支持長時間作功的能量來源。這些能量途徑訓練得越好，功率輸出能力就越高（爬升速度越快）。

一次反覆最大重量（One Rep Max）：你做一次動作所能舉起的最大負重。

週期化（Periodize）：用於所有現代運動的結構化訓練，讓運動員將時間與精力集中在一個或數個訓練適應上。

酸鹼值（pH 值）：標示物質酸度或鹼度的指標。在化學和生物學領域裡，用於顯示化合物的相對酸度。

功率（Power）：功除以時間的結果，也就是作功完成的速率。經常與能量（energy）或功（work）搞混。最大差異在於功率以時間　分母。

恢復時間（Recovery Time）：在同個運動裡指的是組間休息，在循環訓練裡指的是不同運動間的休息。

紅點攀登（Redpoint）：在演練部分或全部路線後，不加強任何保護措施下成功攀登路線。

反覆次數（Repetition）或次數（Rep）：一個完整的動作循環。一下引體向上代表一次。

組數（Set）：由次數組成。訓練肌耐力時，一組次數可能從一下到數百下不等。

慢縮肌（Slow Twitch Fiber）：此類型肌纖維的耐力比快縮肌更強。慢縮肌擁有更密集的粒線體與微血管，有氧　水平更高。與快縮肌相比，橫截面較小，收縮力道也較小。

儲備力量（Strength Reserve）：你完成特定動作所需肌力與絕對肌力之間的差距。極端情況之外，較高的儲備力量通常意味著更強的肌耐力。

肌力訓練（Strength Training）：旨在改善肌肉收縮特質的任何訓練方法。

心搏量（Stroke Volume）：每次心臟心肌收縮打出的血量，可以透過訓練大幅改善。耐力訓練可提升心搏量至一定程度，但上限很大程度取決於基因。

結構適應（Structural Adaptation）：長期訓練帶來的身體結構變化。

超補償（Supercompensation）：在訓練後，承受超負荷的人體表現升至新水平，超越訓練前。

減量（Taper）：在累積訓練後顯著減少訓練負荷，讓身體達到更高水平表現。

三酸甘油脂（Triglycerides）：血液裡的一種脂肪，促進脂肪組織與能量間彼此轉換。

換氣閾值（Ventilatory Threshold）：呼吸深度與速率顯著改變，顯示細胞呼吸作用與新陳代謝發生變化。可做為運動強度的即時指標。

最大攝氧量（VO₂ Max）：衡量生物能夠發展最大有氧動力的指標。在多重運動測試中做到自主力竭，期間比較受試者吸入與呼出氧氣的速率而得此數據。

功（Work）：物理學名詞。功等於力乘以距離。比方說一個 20 公斤重物被舉起 10 公尺，等於作功 200 公斤重 - 公尺。

APPENDIX 附錄：食物熱量表格

常見攀登食物每 100 公克熱量

早餐

	每 100 公克熱量（卡）
格蘭諾拉麥片	365
奶油起司	357
即食燕麥片	352
貝果	100
香蕉	90
蛋	51

喜馬拉雅山脈聖母峰附近的努子峰與洛子峰南壁仍有許多未攀登路線。照片提供：普雷澤利

午餐

	每 100 公克熱量 (卡),除非特別標註單位
杏仁	600
腰果	552
花生	584
能多益榛果可可醬	540
花生醬	530
M&M's 花生巧克力	500
黑巧克力	465
沙丁魚罐頭	430
香腸	388
小熊軟糖	358
芒果乾	350
Triscuit 純麥餅乾	333
葡萄乾	302
牛肉乾	300
皮塔餅 (1 片)	165
印度烤餅	300
全麥墨西哥薄餅 (1 片)	110
全麥麵包	275
鮭魚	247
草莓果凍	210
鮪魚	115
切達起司	84
低脂奶油起司 (1 湯匙)	30
瑞士起司 (28.3 公克)	106

晚餐

	每 100 公克熱量 (卡),除非特別標註單位
橄欖油	857
即食馬鈴薯泥	590
拉麵	447 (1 包裝含 385 卡)
即食豆泥 (再水化前)	441
Annie's 起司通心麵	385
奶油	365
藜麥 (烹煮前重量)	360
即食黑豆湯	352
即食味噌湯	125
義大利麵 (1 杯,煮熟)	200
白米飯 (1 杯,煮熟)	242
非洲小米 (1 杯,煮熟)	176

能量膠產品

能量膠	每包熱量 (卡)	重量 (公克)	碳水化合物含量 (公克)	每公克熱量 (卡)
GU Roctane 能量膠	100	33	25	3.3
GU 能量膠	100	33	25	3.3
Honey Stinger 能量膠	120	40	29	3.0
Clif Shot 能量膠	100	34	22	2.9
Powerbar 能量膠	110	42	27	2.6
Hammer 能量膠	90	38	21	2.4

熱門能量食物

	每 100 公克熱量 (卡)
PowerBar Triple Threat 能量棒	418
Hammer Perpetuem 能量補充品	391
Spiz 能量飲料	382
Hammer Sustained Energy 能量補充劑	376
Clif Bar 能量棒	352
Clif Shot Bloks 能量咀嚼糖	333
GU Chomps 能量咀嚼糖	330

糖果棒

	每 100 公克熱量 (卡)
Skor 巧克力棒	512
M&M's 花生巧克力	500
M&M's 巧克力	492
Snickers 巧克力棒	475
Nature Valley 燕麥棒	452
3 Musketeers 巧克力棒	433

常見登山食物的蛋白質、脂肪與碳水化合物含量

食物	蛋白質(公克)	脂肪 (公克)	碳水化合物(公克)	熱量 (卡)
杏仁，乾烤，1/4 杯	8	18	7	206
豆類，1/2 杯，煮熟	8	0.5	24	129
牛肉，85 公克，瘦肉	30	8	0	199
麵包，全麥，1 片，42.5 公克	2.5-3	2.5	21.5	119
切達起司，28.3 公克	7	9	0	114
瑞士起司，28.3 公克	8	8	2	106
雞肉，深色肉 (dark)，烤過，85 公克	23	8	0	174
雞肉，白肉，烤過，85 公克	26	3	0	140
奶油起司，小包裝，85 公克	5	29	3	291
奶油起司，低脂，小包裝，85 公克	6	12	6	168
非洲小米，1 杯，煮熟	6	0	36	176
蛋，1 大顆	6	5	1	77
魚 (非油性，如鱈魚、大比目魚)，85 公克	19	0.5	0	89
魚 (油性，如鮭魚)，85 公克	20	4	0	118
一般漢堡，85 公克	20	18	0	246
漢堡，超瘦肉，85 公克	24	13	0	225
小扁豆，1/2 杯，煮熟	9	微量	20	115
牛奶，全脂，237 毫升	8	8	11	146
牛奶，2% 脂肪，237 毫升	8	5	11	122
牛奶，脫脂，237 毫升	8	微量	12	83
低脂巧克力牛奶，1% 脂肪，237 毫升	8	2.5	9	158
義大利麵 (細麵)，1 杯，139 公克	8	1	43	220
花生，油烤，1/4 杯	10	19	7	221
花生醬，2 湯匙	8	16	6	188
皮塔餅，全麥，1 大片，65.2 公克	6	2	35	170
馬鈴薯，烤過，1 大顆，198 公克	5	微量	43	188
拉麵，1 包	8	15	56	385
一般白米，煮熟，1 杯，159 公克	4	0	45	205
墨西哥薄餅，1 片 (直徑 18~20 公分)	4	4	24	144
火雞肉，深色肉，烤過，85 公克	24	6	0	159
火雞肉，白肉，烤過，85 公克	25.5	0.5	0	167
鮪魚，水包裝或新鮮，85 公克	23	0.5	0	106
鮪魚，油包裝，瀝乾，85 公克	25	7	0	168

蛋白質補充劑的熱量與三大營養素含量

所有資訊來自於營養成分標示

蛋白質補充劑	數量	蛋白質來源	熱量(卡)	蛋白質(公克)	脂肪(公克)	碳水化合物(公克)
Twinlab 100% whey fuel 蛋白粉	1匙,33公克,溶於177毫升的水	濃縮乳清蛋白與分離乳清蛋白(來自於牛奶)	130	25	2	4
Myoplex Original 即飲蛋白	500毫升	濃縮牛奶蛋白、酪蛋白酸鈣與分離乳清蛋白	300	42	7	20
Heavyweight Gainer 900 蛋白粉	4匙,154公克	牛肉蛋白、濃縮乳清蛋白、水解乳清蛋白與蛋白	630	35	9.5	101
Met-Rx Protein Plus bar 蛋白棒	1條,85公克	濃縮牛奶蛋白、分離乳清蛋白、濃縮乳清蛋白、酪蛋白酸鈣、蛋白與左旋麩醯氨酸	310	32	9	32

RECOMMENDED READING

推薦閱讀

9 Out of 10 Climbers Make the Same Mistakes, Dave MacLeod, Rare Breed Productions, 2009.

Above the Clouds: Diaries of a High-Altitude Mountaineer, Anatoli Boukreev, St. Martin's Press, 2001.

Advances in Functional Training: Training Techniques for Coaches, Personal Trainers and Athletes, Michael Boyle, On Target Communications, 2010.

The Altitude Experience: Successful Trekking and Climbing Above 8,000 Feet, Mike Farris, Globe Pequot Press, 2008.

Annapurna: The First Conquest of an 8000-meter Peak, Maurice Herzog, Lyons Press, 2010.

Better Training for Distance Runners, 2nd Edition, Peter Coe and David Martin, Human Kinetics, 1997.

Beyond the Mountain, Steve House, Patagonia Books, 2009.

The Block Training System in Endurance Running, Yuri Verkhoshansky, Self-published e-book, 2008.

Conquistadors of the Useless: From the Alps to Annapurna, Lionel Terray, The Mountaineers, 2008.

Everest: The West Ridge, Thomas Hornbein, The Mountaineers, 1998.

Extreme Alpinism: Climbing Light, Fast, and High, Mark Twight, The Mountaineers, 1999.

The Feed Zone Cookbook: Fast and Flavorful Food for Athletes, Biju Thomas and Allen Lim, Velo Press, 2011.

Feed Zone Portables: A Cookbook of On-the-Go Food for Athletes, Biju Thomas and Allen Lim, Velo Press, 2013.

Going Higher: Oxygen, Man, and the Mountains, 5th Edition, Charles Houston, MD, The Mountaineers, 2005.

Lore of Running, 4th Edition, Timothy Noakes, MD, Oxford University Press, 2001.

The Mont Blanc Massif: The Hundred Finest Routes, Revised Edition; Gason Rébuffat, Baton Wicks Publications, 2005.

Mountaineering: The Freedom of the Hills, 8th Edition; The Mountaineers, 2010.

Nancy Clark's Sports Nutrition Guidebook, 5th Edition; Nancy Clark, Human Kinetics, 2013.

Nanga Parbat Pilgrimage: The Lonely Challenge, Hermann Buhl, The Mountaineers, 1998.

Periodization: Theory and Methodology of Training, 5th Edition; Tudor O. Bompa and G. Gregory Haff, Human Kinetics, 2009.

Periodization Training for Sports, 2nd Edition; Tudor O. Bompa and Michael C. Carrera, Human Kinetics, 2005.

Savage Arena, Joe Tasker, St. Martin's Press, 1983.

Science of Sports Training: How to Plan and Control Training for Peak Performance, 2nd Edition; Thomas Kurz, Stadion Publishing Co., 2001.

The Science of Winning: Planning, Periodizing, and Optimizing Swim Training, Jan Olbrecht, Self-published, 2000.

The Seventh Grade: Most Extreme Climbing, Reinhold Messner, Oxford University Press, 1974.

Solo Faces, James Salter, North Point Press, 1988.

Special Strength Training: Manual for Coaches, Yuri Verkhoshansky and Natalia Verkhoshansky, Self-published, 2011.

Starlight and Storm: The Ascent of Six Great North Faces of the Alps, Gaston Rébuffat, Random House, 1999.

Training for Climbing, 2nd Edition; Eric Hörst, Globe Pequot Press, 2008.

The White Spider, Heinrich Harrer, Penguin Putnam Inc., 1998.

Winning Running: Successful 800m and 1500m Racing and Training, Peter Coe, The Crowood Press Ltd., 1996.

Zen Mind, Beginner's Mind, Shunryu Suzuki, Shambhala Publications, 2010.

REFERENCES

參考文獻

"Altitude Acclimatization and Illness Management." September 2010. *US Army Technical Bulletin, Medical #505*. Washington, DC: Headquarters, Department of the Army.

Amann, Markus, Lee M. Romer, Andrew W. Subudhi, David F. Pegelow, and Jerome A. Dempsey. 2007. "Severity of Arterial Hypoxaemia Affects the Relative Contributions of Peripheral Muscle Fatigue to Exercise Performance in Healthy Humans." *Journal of Physiology* 581: 389–403.

Anand, I. S., Y. Chandrasekhar, S. K. Rao, R. M. Malhotra, R. Ferrari, J. Chandana, B. Ramesh, K. J. Shetty, and M. S. Boparai. 1993. "Body Fluid Compartments, Renal Blood Flow, and Hormones at 6,000 Meters in Normal Subjects." *Journal of Applied Physiology* 74: 1234–39.

Armstrong, L. 2002. "Caffeine, Body Fluid-Electrolyte Balance, and Exercise Performance." International Journal of Sports Nutrition and Exercise Metabolism 12 (2): 189–206.

Armstrong, L., A. C. Pumerantz, M. W. Roti, D. A. Judelson, G. Watson, J. C. Dias, B. Sokemon, D. J. Casa, C. M. Maresh, H. Lieberman, and M. Kellogg. 2005. "Fluid, Electrolyte, and Renal Indices of Hydration During 11 Days of Controlled Caffeine Consumption." *International Journal of Sports Nutrition and Exercise Metabolism* 15 (3): 252–65.

Ashenden, M. J., C. J. Gore, D. T. Martin, G. P. Dobson, and A. G. Hahn. 1999. "Effects of a 12-Day 'Live High, Train Low' Camp on Reticulocyte Production and Hemoglobin Mass in Elite Female Road Cyclists." *European Journal of Applied Physiology* 80: 472–78.

Ashenden, M. J., C. J. Gore, G. P. Dobson, and A. G. Hahn. 1999. "Live High, Train Low Does Not Change the Total Hemoglobin Mass of Male Endurance Athletes Sleeping at a Simulated Altitude of 3000 Meters for 23 Nights." *European Journal of Applied Physiology* 80: 479–84.

Ashenden, M. J., C. J. Gore, G. P. Dobson, T. T. Boston, R. Parisotto, K. R. Emslie, G. J. Trout, and A. G. Hahn. 2000. "Simulated Moderate Altitude Elevates Serum Erythropoietin but Does Not Increase Reticulocyte Production in Well-Trained Runners." *European Journal of Applied Physiology* 81: 428–35.

Auerbach, Paul, 2012. Wilderness Medicine, 6th ed. Philadelphia: Elsevier Publishing. Bärtsch, Peter, and Simon

R. Gibbs. 2007. "Effect of Altitude on the Heart and Lungs." *Contemporary Reviews in Cardiovascular Medicine* 116: 2191–202.

Billat, Veronique, P. M. Lepretre, A. M. Heugas, M. H. Laurence, D. Salim, J. P. Koralsztein. 2003. "Training and Bio-Energetic Characteristics in Elite Male and Female Kenyan Runners." *Medicine and Science in Sports and Exercise* 35 (2): 297–304.

Bompa, Tudor and G. Gregory Haff. (1983) 2009. *Periodization: Theory and Methodology of Training*, 5th ed. Champaign, Illinois: Human Kinetics.

Bramble, Dennis and Daniel Lieberman. November 2004. "Endurance Running and the Evolution of Homo." *Nature* 432: 345–53.

Brooks, George A. 1986. "The Lactate Shuttle During Exercise and Recovery." *Medicine and Science in Sports and Exercise* 18 (3): 360–68.

Burke, L. M., D. J. Angus, G. R. Cox, K. M. Gawthorn, J. A. Hawley, M. A. Febbraio, and M. Hargreaves. 1999. "Fat Adaptation with Carbohydrate Recovery Promotes Metabolic Adaptation During Prolonged Cycling." *Medicine and Science in Sports and Exercise* 31.

Brurok, B., J. Helgerud, T. Karlsen, G. Leivseth, and J. Hoff. 2011. "Effect of Aerobic High Intensity Hybrid Training on Stroke Volume and Peak Oxygen Consumption in Men with Spinal Cord Injuries." *American Journal of Physical Medicine & Rehabilitation* 90: 407–14.

Calbet, J. A., R. Boushel, G. Radegran, H. Sondergaard, P. D. Wagner, and B. Saltin. 2003. "Why is VO$_2$ Max After Altitude Acclimatization Still Reduced Despite Normalization of Arterial O2 Content?" *American Journal of Regulatory, Integrative, and Comparative Physiology* 284 (2): 304–16.

Chapman, R. F., J. Stray-Gundersen, and B. D. Levine. 1998. "Individual Variation in Response to Altitude Training." *Journal of Applied Physiology* 85 (4): 1448–56.

Chen, G. H., R. L. Ge, X. Z. Wang, H. X. Chen, T. Y. Wu, T. Kobayashi, and K. Yoshimura. 1997. "Exercise Performance of Tibetan and Han Adolescents at Altitudes of 3,417 and 4,300 Meters." *Journal of Applied Physiology* 83 (2): 661–67.

Cibella, G., G. Cuttitta, S. Romano, B. Grassi, G. Bonsignore, and J. Milic-Emili. 1999. "Respiratory Energetics During Exercise at High Altitude." *Journal of Applied Physiology* 86 (6): 1785–92.

Clark, Nancy. 2013. *Nancy Clark's Sports Nutrition Guidebook*, 5th ed. Champaign, Illinois: Human Kinetics.

Coleman, Ellen. 2003. *Eating for Endurance*, 4th ed. Boulder, Colorado: Bull Publishing Co.

Costill, David and S. W. Trappe. 2002. *Running: The Athlete Within*. Traverse City, Michigan: Cooper Publishing Group.

Coyle, Edward, 1995. "Fat Metabolism During Exercise: New Concepts." Sports Science Exchange, Gatorade Sports Science Institute 8 (6).

Coyle, Edward, A. E. Jeukendrup, A. J. Wagenmakers, and W. H. Saris. 1997. "Fatty Acid Oxidation is Directly Regulated by Carbohydrate Metabolism During Exercise." *American Journal of Physiology* 273 (2): 268–75.

Csikszentmihalyi, Mihaly. 1990. Flow: The Psychology of Optimal Experience. New York: Harper and Row.

Daniels, Jack, 2005. *Daniel's Running Formula*, 2nd ed. Champaign, Illinois: Human Kinetics.

Davies, Kelvin J., Lester Packer, and George Brooks. 1981. "Biochemical Adaptations of Mitochondria, Muscle, and Whole Animal Respiration to Endurance Training." *Archives of Biochemistry and Biophysics* 209 (2): 539–54.

Dunford, Marie and Andrew Doyle. 2012. *Nutrition for Sport and Exercise*, 2nd ed. Belmont, California: Wadsworth Cengage Learning.

Faoro, Vitalaie, S. Huez, S. Giltaire, A. Pavelescu, A. van Osta, J. J. Moraine, H. Guenard, J. B. Martinot, R. Naeije. 2007. "Effects of Acetazolamide on Aerobic Exercise Capacity and Pulmonary Hemodynamics at High Altitudes." *Journal of Applied Physiology* 103 (4): 1161–65.

Farris, Mike. 2008. *The Altitude Experience: Successful Trekking and Climbing Above 8,000 Feet*. Guilford, Connecticut: Globe Pequot Press.

Fink, Heather H., Lisa A. Burgoon, and Alan E. Mikesky, 2006. *Practical Applications in Sports Nutrition*. Boston, Massachusetts: Jones and Bartlett Publishers.

Goddard, D. and U. Neumann. 1993. Performance Rock Climbing. Mechanicsburg, Pennsylvania: *Stackpole Books*.

Gollnick, P. D. 1985. "Metabolism of Substrates: Energy Substrate Metabolism During Exercise and as Modified by Training." *Federal Proceedings* 44 (2): 353–57.

Gomez-Cabrera, M. C., E. Domenech, M. Romagnoli, A.

Arduini, C. Borras, F. V. Pallardo, J. Sastre, and J. Viña. 2008. "Oral Administration of Vitamin C Decreases Muscle Mitochondrial Biogenesis and Hampers Training-Induced Adaptations in Endurance Performance." *American Journal of Clinical Nutrition* 87 (1): 142–49.

Hackett, P. H. 2010. "Caffeine at High Altitude: Java at Base Camp." *High Altitude Medicine & Biology* 11 (1): 13–17.

Hargereaves, Mark. 2006. *Exercise Metabolism*, 2nd ed. Champaign, Illinois: Human Kinetics.

Harms, S. J. and Robert C. Hickson. 1983. "Skeletal Muscle Mitochondria and Myoglobin, Endurance, and Intensity of Training." *Journal of Applied Physiology* 54 (3): 798–802.

Hickson, Robert C. 1981. "Skeletal Muscle Cytochrome C and Myoglobin, Endurance and Frequency of Training." *Journal of Applied Physiology*. 51 (3): 746–49.

Ingjer, F. and K. Myhre. 1992. "Physiological Effects of Altitude Training on Elite Male Cross-Country Skiers." *Journal of Sport Sciences* 10 (1): 37–47.

Jacobs, Robert, R. Boushel, C. Wright-Paradis, J. S. Calbet, P. Robach, E. Gnaiger, and C. Lundby. 2013. "Mitochondrial Function in Human Skeletal Muscle Following High-Altitude Exposure." *Journal of Experimental Physiology* 98 (1): 245–55.

Jeukendrum, A. and M. Gleeson. 2010. *Sport Nutrition: An Introduction to Energy Production and Performance*, 2nd ed. Champaign, Illinois: Human Kinetics.

Jones, Graham. June 2008. "How the Best of the Best Get Better and Better." *Harvard Business Review*.

Kenney, W. Larry, Jack Wilmore, and David Costill. 2012. *Physiology of Sports and Exercise*, 5th ed. Champaign, Illinois: Human Kinetics.

Kurz, Thomas. 2001. *Science of Sports Training: How to Plan and Control Training for Peak Performance*. Island Pond, Vermont: Stadion Publishing Co.

Liebenberg, Louis. 2008. "The Relevance of Persistence Hunting to Human Evolution." *Journal of Human Evolution* 55 (6): 1156–59.

Lin, Jiandie, H. Wu, P. T. Tarr, C. Y. Zhang, Z. Wu, O. Boss, L. F. Michael, et al. Aug. 15, 2002. "Transcriptional Co-Activator PGC-1 Alpha Drives the Formation of Slow Twitch Muscle Fibers." *Nature* 418: 797–801.

Mainwood, G. W. and J. M. Renaud. 1985. "The Effect of Acid Base Balance on Fatigue of Skeletal Muscle." *Canadian Journal of Physiology and Pharmacology* 63 (5): 403–16.

Martin, Daniel, D. Z. Levett, M. P. Grocott, and H. E. Montgomery. 2010. "Variation in Human Performance in

the Hypoxic Mountain Environment." *Journal of Experimental Physiology* 95 (3): 463–70.

Martin, W. H. III, G. P. Daisky, B. F. Hurley, D. E. Mathews, D. M. Bier, J. M. Hagberg, M. A. Rogers, et al. November 1993. "Effect of Endurance Training on Plasma Free Fatty Acid Turnover and Oxidation During Exercise." *American Journal of Physiology* 265 (5 Pt1): E708–14.

Mujika, Iñigo. 2012. *Endurance Training: Science and Practice.* Self-published. Basque Country, Spain.

Muza, S. R., C. S. Fulco, and A. Cymberman. 2004. "Altitude Acclimatization Guide." *US Army Technical Bulletin*, TN04- 05. Washington, DC: Headquarters, Department of the Army.

Noakes, Timothy. February 2009. "Evidence That Reduced Skeletal Muscle Recruitment Explains the Lactate Paradox During Exercise at Altitude." *Journal of Applied Physiology* 106: 737–38.

Noakes, Timothy. 2012. *Waterlogged: The Serious Problem of Overhydration in Endurance Sports.* Champaign Illinois: Human Kinetics.

Noakes, Timothy, Juha E. Peltonen, and Heikki K. Rusko. September 2001. "Evidence That a Central Governor Regulates Exercise Performance During Acute Hypoxia and Hyperoxia." *Journal of Experimental Biology* 204: 3225–34.

Nordsborg, Nikolai, C. Siebenmann, R. A. Jacobs, P. Rasmussen, V. Diaz, P. Robach, and C. Lundby. June 2012. "Four Weeks of Normobaric 'Live High-Train Low' Do Not Alter Muscular or Systemic Capacity for Maintaining pH and K+ Homeostasis During Intense Exercise." *Journal of Applied Physiology* 112: 2027–36.

Pette, Dirk and Gerta Vrbova. June 1999. "What Does Chronic Electrical Stimulation Teach Us About Muscle Plasticity?" *Muscle Nerve* 22: 666–77.

Phillips, Stuart. December 2006. "Dietary Protein for Athletes: From Requirements to Metabolic Advantage." *Applied Physiology Nutrition and Metabolism* 31: 647–54.

Reeves, J. T., B. M. Groves, J. R. Sutton, P. D. Wagner, A. Cymerman, M. K. Malconian, P. B. Rock, P. M. Young, and C. S. Houston. August 1987. "Operation Everest II: Preservation of Cardiac Function at Extreme Altitude." *Journal of Applied Physiology* 63: 531–39.

Romijn, J. A., E. F. Coyle, L. S. Sidossis, A. Gastaldelli, J. F. Horowitz, E. Endwert, and R. R. Wolfe. September 1993. "Regulation of Endogenous Fat and Carbohydrate Metabolism in Relation to Exercise Intensity and Duration." *American Journal of Physiology* 265: 380–91.

Rusko, H. K. September 1992. "Development of Aerobic Power in Relation to Age and Training in Cross-Country Skiers." *Medicine and Science in Sports and Exercise* 24: 1040–47.

Ryan, M. 2012. *Sports Nutrition for Endurance Athletes*, 3rd ed. Boulder, Colorado: VeloPress.

Scott, Gardiner A., J. C. Martin, D. T. Martin, M. Barras, and D. G Jenkins. October 2007. "Maximal Torque- and Power-Pedaling Rate for Elite Sprint Cyclists in Laboratory and Field Tests." *European Journal of Applied Physiology* 101: 287–92.

Sidossis, Labros S., R. R. Wolfe, and A. R. Coggan. March 1998. "Regulation of Fatty Acid Oxidation in Untrained vs. Trained Men During Exercise." *American Journal of Physiology* 274: 510-15.

Spriet, L. L., K. Sonderlund, M. Bergstrom, and E. Hultman. February 1987. "Skeletal Muscle Glycogenolysis, Glycolysis, and pH During Electrical Stimulation in Men." *Journal of Applied Physiology* 62: 616–21.

Staron, R. S., R. S. Hikida, F. C. Hagerman, G. A. Dudley, and T. F. Murray. 1984. "Human Skeletal Muscle Fiber Type Adaptability to Various Workloads." *Journal of Histochemistry and Cytochemistry* 32 (2): 146–52.

van Patot, M. C., L .E. Keyes, G. Leadbetter III, and P. H. Hackett. Spring 2009. "Ginkgo Biloba for Prevention of Acute Mountain Sickness: Does It Work?" *High Altitude Medical Biology* 10: 33–43.

Wang Xiaomei, C. L. Zhang, R. T. Yu, H. K. Cho, M. C. Nelson, Corinne Bayuga-Ocampo, J. Ham, H. Kang, R. Evans. March 2004. "Regulation of Muscle Fiber Type and Running Endurance to PPAR Sigma." *PLOS Biology* 2: e294.

West, J. B., J. S. Milledge, A. Luks, and R. B. Schoene. 2013. *High Altitude Medicine and Physiology*, 5th ed. Boca Raton, Florida: Taylor & Francis.

Widrick J. J., S. W. Trappe, David Costill, and R. H. Fitts. August 1996. "Force-Velocity and Force-Power Properties of Single Muscle Fibers from Elite Master Runners and Sedentary Men." *American Journal of Physiology* 271: C676–83.

左方照片：1960 年，美國人首攀瑪夏布洛姆峰（即 K1 峰，7,821 公尺），此次冒險為 1963 年美國遠征隊成功登上聖母峰打下基礎。由於冰河變化，瑪夏布洛姆峰原本路線現在不再安全，另一條路線已於西側開闢。此照片顯示的西北稜與北壁，將成為未來一代登山者的終極挑戰。北壁上方的主峭壁高懸數百公尺。照片提供：普雷澤利

better 79
打造極致登山體能：
從肌耐力到意志力、從平日訓練到高山適應，全面提升運動表現的訓練指引
Training for the New Alpinism: A Manual for the Climber as Athlete

作者／史提夫・浩斯（Steve House）、斯科特・約翰斯頓（Scott Johnston）
譯者／鄭勝得
名詞審訂／楊礎豪
全書設計／林宜賢
責任編輯／賴書亞
行銷企畫／陳詩韻
總編輯／賴淑玲
社長／郭重興
發行人／曾大福
出版者／大家／遠足文化事業股份有限公司
發行／遠足文化事業股份有限公司
地址／231 新北市新店區民權路 108-2 號 9 樓
客服專線／0800-221-029 傳真／02-2218-8057
郵撥帳號／19504465
戶名／遠足文化事業股份有限公司
法律顧問／華洋國際專利商標事務所 蘇文生律師
定價／1200 元
初版一刷／2023 年 6 月
ISBN：978-626-7283-25-7（平裝）

有著作權・侵犯必究
本書僅代表作者言論，不代表本公司 / 出版集團之立場與意見
本書如有缺頁、破損、裝訂錯誤，請寄回更換

打造極致登山體能：從肌耐力到意志力、從平日訓練到高山適應，全面提升運動表現的訓練指引 / 史提
夫 . 浩斯 (Steve House), 斯科特 . 約翰斯頓 (Scott Johnston) 作 ; 鄭勝得譯 . -- 初版 . -- 新北市 : 大家出版 , 遠足
文化事業股份有限公司 , 2023.06
　面 ； 公分
譯自 : Training for the new Alpinism : a manual for the climber as athlete
ISBN 978-626-7283-25-7(平裝)

1.CST: 登山 2.CST: 體能訓練 3.CST: 運動訓練

992.77 112008044